全集·花鸟编·梅花卷

关山月美术馆 编

海天出版社 · 广西美术出版社

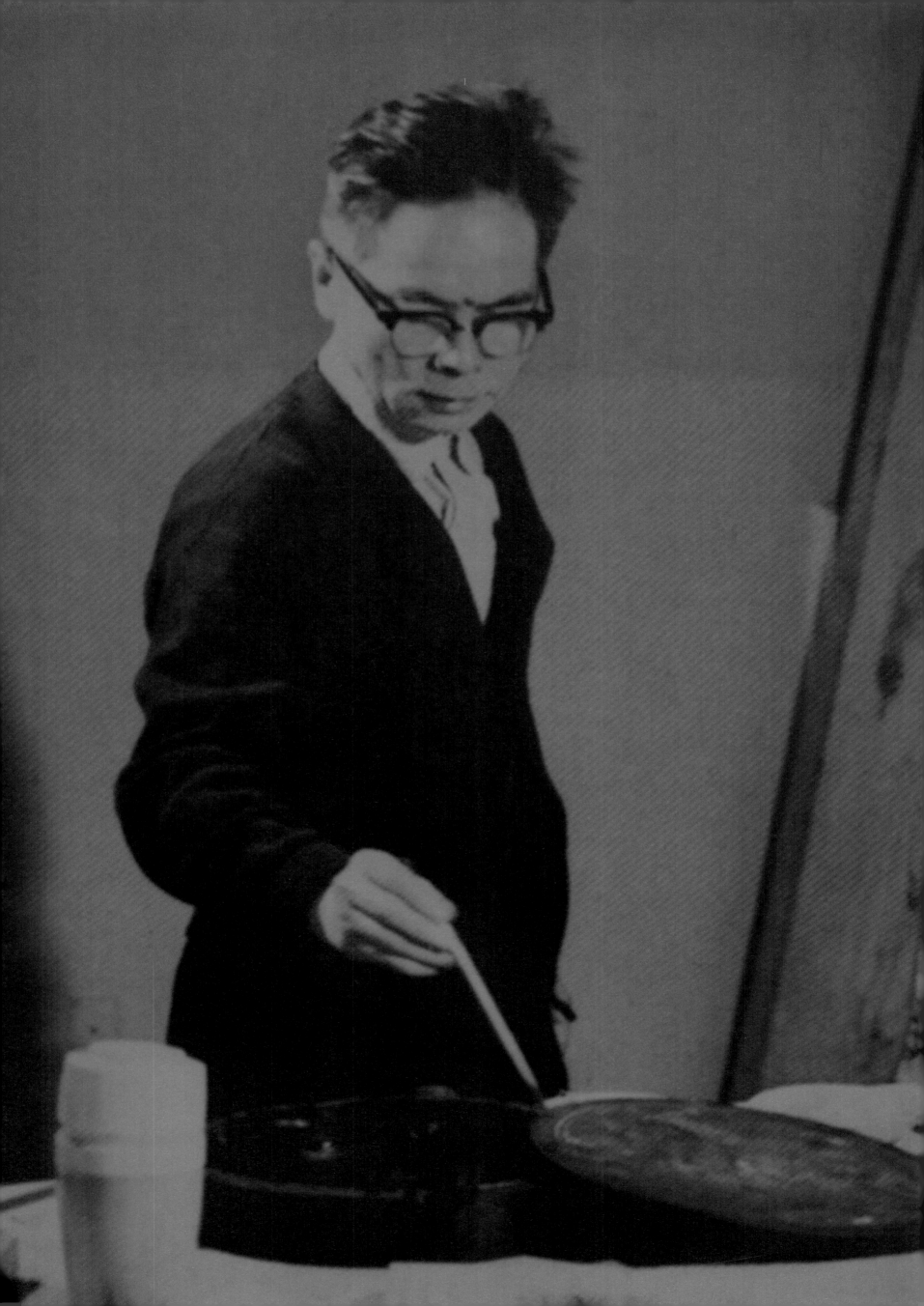

目录

附录

专 论

关山月梅花辩

李伟铭

关山月什么时候开始画梅花？不清楚。

关山月开始引人注目的画梅作品，应该是1962年所画的《报春图》。在有些图录中，《报春图》也题为《〈咏梅〉词意（飞雪迎春到）》（图1）。也许，当年老少能诵的毛泽东诗词，现在不少读者已经非常陌生了，现将其与本文有关的《卜算子·咏梅》引录如下：

风雨送春归，

飞雪迎春到。

已是悬崖百丈冰，

犹有花枝俏。

俏也不争春，

只把春来报。

待到山花烂漫时，

她在丛中笑。

词写于1961年12月，它还有一个小序："读陆游词，反其意而用之。"为了突出与陆游完全不同的襟怀抱负，毛泽东在大作发表的时候，还将同题陆游词缀录其后：

驿外断桥边，

寂寞开无主。

已是黄昏独自愁，

更著风和雨。

无意苦争春，

一任群芳妒。

零落成泥碾作尘，

只有香如故。

不言而喻，梅花还是梅花，但因时代不同，身世、心境和所处社会地位有别，从梅花中看到的诗意和获得的认同感迥然有别，并不奇怪。毛泽东，开国元勋之尊，耸峙万仞，在傲雪欺霜的梅花那里，他看到的是一个革命的胜利者的形象；陆游，落魄文人，踟蹰于穷途末路，除了孤芳自赏，普天之下还有谁能够理解他那份穷愁怨绪呢？所以，自叹自惜化为"咏梅"主题，也在情理之中。

自从梅花名列"四君子"榜首以来，多愁善感一族，从梅花单薄的花瓣中，多半嗅到的也就是陆游词提示的那么一种苦涩的芬芳。有趣的是，苏东坡赏梅，不忘怜香惜玉："殷勤小梅花，仿佛吴姬面。暗香随我去，回首惊千片。"传诵千古的林和靖名句："疏影横斜水清浅，暗香浮动月黄昏。"写景，何尝不是写人——以一种怯生生甚至不无羞涩的心态，蹑手蹑脚地接近高不可攀的梅花倩影。

于是，像临风飘举的白鹤，瘦削、轻清、幽独、高洁，也就成了长期以来涉指"梅花"的专利语境。"昨夜尖风几阵寒，心知尤物久难留。枝疏似被金刀剪，片细疑经玉杵残。"（刘克庄）"罗浮梦断杳无踪，冰雪仙姿两相逢。缟袂怯单寒后袭，粉妆嫌薄晓来浓。"（吴澄）——诗人笔下的梅花，宛若呵气即化的轻雾或一梦已逝的情人——在吴澄那里甚至被赋予了那么一些"鬼气"。如老杜的"幸不折来伤岁暮，若为看去乱乡愁。江边一树垂垂发，朝夕催人自白头"（杜甫）这样的浊重、苍老，已是异数！

就一种大体的情形而言，在毛泽东以前的中国文化谱系中，"梅花"扮演的角色，不是洁身自好、高蹈远引的君子，便是冰清玉洁、可爱不可亵的女子。"画梅"，当然不能独立于这种经典的文化品位之外。文献中记载的李正臣继崔白之后，"不作桃李浮艳，一意写梅，深得水边林下之致"（《芥子园画谱——画梅浅说》），也是这种经典品位的注脚。当然，岁月嬗递，品位不能没有丝毫的变化。觉得"梅花愈老愈精神"的金冬心，画梅一若哑黯入定的老衲。近世名家吴昌硕、齐白石笔下的梅花，真个是老笔纷披之古籀或直截了当之篆刻。以画论画，后者距离古道，明显越来越远了。

经典是人创造的，何况毛泽东不是一般的人而是"神"。他笔下

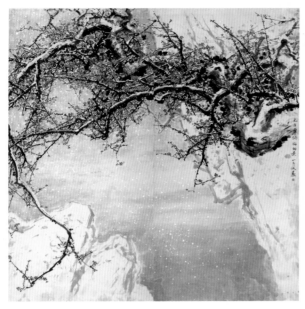

图1

图2

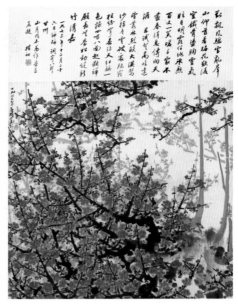

图3

的梅花,既是自然时序更替的亲历者,也是波谲云诡的世界政治风云的见证人。关山月《报春图》所要称赞的,正是毛泽东那种富于挑战性的革命英雄主义气概。这件在"文革"中为他带来厄运的作品,据实而言,"梅花"仅仅是点题之笔,真正富于说服力的是背景的铺垫:奇峭险绝的百丈悬崖冰雪,才是梅花之所以为"俏"和"俏"得令人惊心动魄的理由之所在。作为读者,与其说我们是在"赏梅",倒不如说我们正在"瞻仰"一个现代革命英雄主义者的精神归宿。而从学理上来说,源自关氏山水画风格的构图及其霸悍不可一世的用笔力度,则是直接构成"关梅"趋近于"毛梅"的推动力。关氏一反古人画梅遗意,其智慧的源泉不仅来自毛泽东的革命哲学的启发,更重要的是,作为一个山水画家,他充分地发挥了善于营造整体氛围的艺术语言技巧。如《报春图》所示,由于突出了冰封雪冻、峰岳峥嵘的特殊环境,"梅花"作为一个现代革命英雄的品格与风度,才获得了卓有成效的强调。

奇险的构图、雄健的笔力,并且,所有这一切都倾向于在整体上追求咄咄逼人的气势和疾速运动的节奏,是关氏画梅的风格特征。陈子庄在《石壶画语录》中,曾对关氏画梅的美学价值提出质疑。其实,陈氏追求笔墨、意境的轻清、冲淡,与关氏强调的刚健、霸悍南辕北辙。后者所画,不入前者之眼,容易理解。不过,若以陈氏之规,度关氏之矩,则未免有失公道,反之亦然。在这里,笔者感兴趣的,仅仅是决定关氏选择的那些细节。众所周知,《报春图》所以在"文革"中受到激烈批判,并非缘乎关氏无可非议的革命动机,所谓"欲加之罪,何患无辞"——在现代文字狱的制造者看来,画中由上而下倒挂生长的梅花,即"倒梅",使人联想到革命时代一个无法容忍的字眼——"倒霉"。而从构图上来看,强调倒挂的梅枝与拔地而起的冰峰雪岳逆向的力度冲突,正是关氏别出心裁的匠心所在。在他差不多同一时期完成的作品如《疾风知劲草》、《东风》中,也可以看到这种令人错愕的形式语言。然而,毕竟"倒霉"的教训太深刻了,20世纪70年代初期,关氏复出画坛,所画梅花,一反旧态:花繁枝密,枝枝挺拔向上——赞美革命英雄主义情怀,扩大而为歌颂以中国为中心的世界社会主义革命事业的伟大胜利(图2、图3)。个中意蕴,还有赵朴初词为证:

对飘风骤雪乱群山,
仰首看梅花。

叹凌空铁骨,
荡胸灵气,
眩目明霞。
任汝冰悬百丈,
一笑暖千家。
不尽春消息,
传向天涯!

且试登高临远,
望丛林烈焰,
大漠惊沙。
指冬云破处,
残霸枉纷挐。
春弥天红旗一色,
听四方八面起欢哗。
愿长此,
乔松劲健,
新竹清嘉。

——一九七三年十二月二十六日,咏梅,调寄《八声甘州》,山月同志为作画,并属题。朴初。

"赵词"、"关画"表明,这种主题的转移,正是通过相应的形式的变化,得到两全其美的实现。关山月是人,不是"神",他毕竟无法用自己的画笔,来改变他所处的时代被某种"革命的迷狂"推向极致的美学标准。

众所周知,在那个处于非常时态的"革命"时代,在中国花鸟画艺术的园地中,允许艺术家栽培和发挥想象力的物种,除了搏击长空

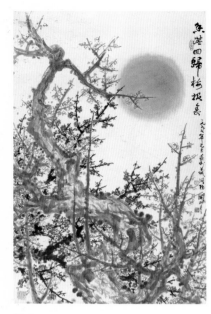

图 4

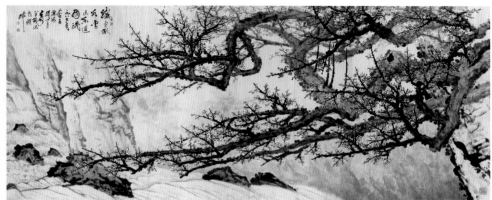

图 5

的"苍鹰"、傲雪怒放的"红梅"和宛若革命圣火的杜鹃花——"映山红"，大概没有别的选择。与其说，关山月从一开始就热爱画梅，倒不如说，"梅花"选择了关山月。20 世纪 70 年代的关氏梅花，固然为作者赢得了家喻户晓的巨大声誉，但在某种意义上，也未始不能看成一个善于审时度势的艺术家，在逆境中实现自我保护并由此而使自己的艺术生命得以延续的有效方式。易言之，最能够体现关氏画梅的创造性的作品并非完成于 20 世纪 70 年代，作为这一时期的代表作，那种铺天盖地，繁密得无以复加的红花和枝枝挺拔向上的嫩条，束缚和掩盖了关氏奇崛峥嵘的个人气质。关氏画梅的创造性获得真正充分的释放，还是在 20 世纪 80 年代开始以后，特别是在丁卯（1987 年）除夕在六尺旧纸上用乾隆古墨所画的那件题为《天香赞》的长卷中，关氏以迅雷奔骤的取势和狞厉恣肆的笔法，画出了一个饱经沧桑的中国艺术家胸中的郁勃之气。与 20 世纪 70 年代的画梅比较，20 世纪 80 年代以后的作品花头减少了，挺拔的嫩条一变而为披鳞带甲的古干和奇崛刚健的老枝。关氏也尝试纯以朱砂写梅，但并不多作，相反，他更乐于选择墨梅。他显然不再拘于朱砂为花、焦墨作干那种在视觉上两极反差强烈的形式，强调用笔、用墨的力度和层次，使其画梅在视觉和节奏感上出现了更为丰富的变化。特别耐人寻味的是，关氏在《天香赞》题跋中写道："画梅不怕倒霉灾，又遇龙年喜气来。意写龙梅腾老干，梅花莫问为谁开。"可以肯定，在关氏这里，"莫问为谁开"并非漫无目的地信手涂抹。在一些重大的历史变化时刻，仍然可以看到关氏以"画梅"这一形式来抒发他的内心情怀———如《香港回归梅报春》（图 4），但也必须承认，那种历经劫火、劫后犹存的大自在心境，无疑是促成其放笔直取的内驱力。

显而易见，关氏画梅的美学风格，是其山水画艺术合乎逻辑的延伸。正像他特别善于驾驭巨幅山水画创作一样，其最为引人注目的画梅之作经常是一些寻丈巨制。1987 年画于羊城流花湖畔的《国香赞》（图 5），实际上也可以看成一件巨幅山水画。笔者当年曾有机会目睹这件作品完成的过程，发现他也像画山水一样信守"九朽一罢"的原则，先设计草图，反复推敲画面体势大要包括款题位置，再据草图用木炭在宣纸上确定画面构图，然后才大胆落墨。绘画过程中，又并非依循草图，而是根据笔墨走势随时作出适当的调整。《国香赞》，原定用墨线圈勾白梅，但画了一半，发现视觉效果并不理想，乃改用朱砂勾勒，这样就出现了同一株梅，混用墨、色勾花的结果。值得指出的是，关氏创作过程中动脑的时间往往多于动手的时间，他经常远距离观照画面，不断调换观照角度，有时也会征询周围的人的意见，认真思考，考虑成熟后才抓笔落墨。其选择绘画枝干的毛笔，看上去应是陈白沙喜用的"茅龙"；写巨干，笔锋常作侧卧拖曳，细枝则逆锋缓行，以臂运腕，似乎运用了全身的力量。

必须承认，关氏画梅是源远流长的中国画梅谱系中的"新品种"，传统梅花之作固然没有关氏这样的鸿篇巨制，关氏狞厉张扬充满扩张感的美学品格，也很难在崇尚温柔含蓄的经典中找到合适的位置。徐青藤有云："从来不写梅花谱，信手拈来自有神。不信试看千万树，东风吹着便成春。"这种任才使气的胸襟，也许能催生出不拘一格、旷绝千古的杰作，但在青藤传世的梅花中，毕竟无缘看到画如所言的痕迹。据说，传世青藤的设色梅花，仅得两件，广东省博物馆所藏的那一件，无非是栖身四尺三开条幅，聊可插瓶的折枝嫩条而已，远不能再现青藤天风吹海雨一样的怀抱。关山月呢？关于他的梅花，肯定还有各种各样不同的说法，但我可以肯定，正像"革命"是一个被赋予现代意义的古老概念一样，关山月笔下的梅花——"关梅"——也是对传统画梅艺术的一种新的诠释，只要艺术史还没有全部丧失其实事求是的品格，关氏的梅花就应该占有令人无法漠视的一席。

1999 年 12 月 9 日初稿于青崖书屋
（原刊《天香赞——关山月梅花集》，海南出版社，2000 年）

双清图

1960 年
110 cm × 34.8 cm
纸本设色
私人藏

款识：又常同志将旧藏古纸见赠，若获至宝，愧无以为
　　　谢，急就成此聊作记念耳，并希教正。一九六〇年
　　　春月于珠江之滨。关山月并识。

印章：关山月（朱文）

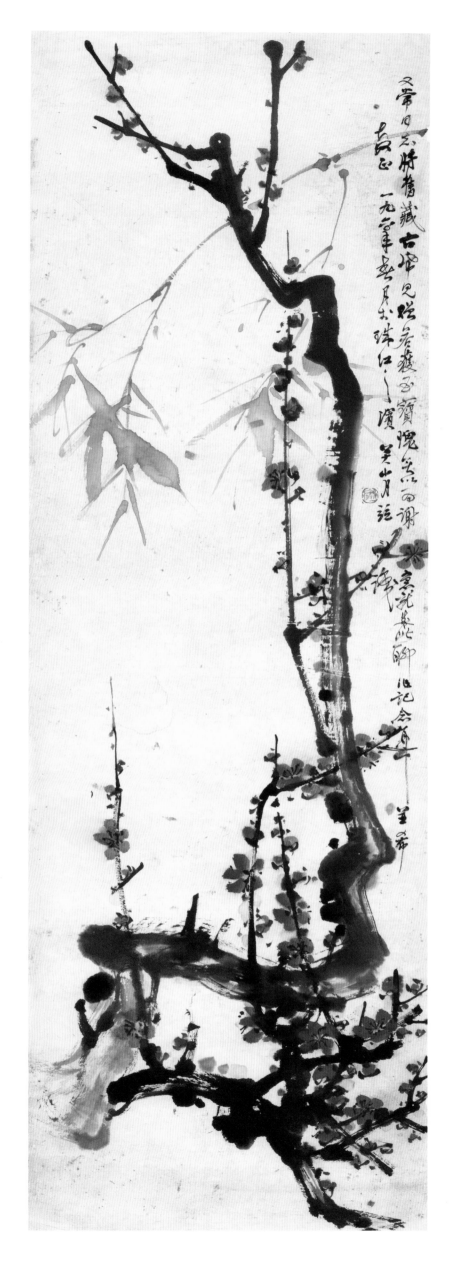

春梅傲雪

1962年

纸本设色

私人藏

款识：春梅傲雪。一九六二年岁冬，关山月画于羊城隔山书室。

印章：关山月（白文）岭南人（朱文）六十年代（朱文）

春梅傲雪

1962年

154 cm×77.8 cm

纸本设色

私人藏

款识：春梅傲雪。一九六二年岁冬，关山月画于羊城隔山书室。

印章：关山月（白文）岭南人（朱文）六十年代（朱文）

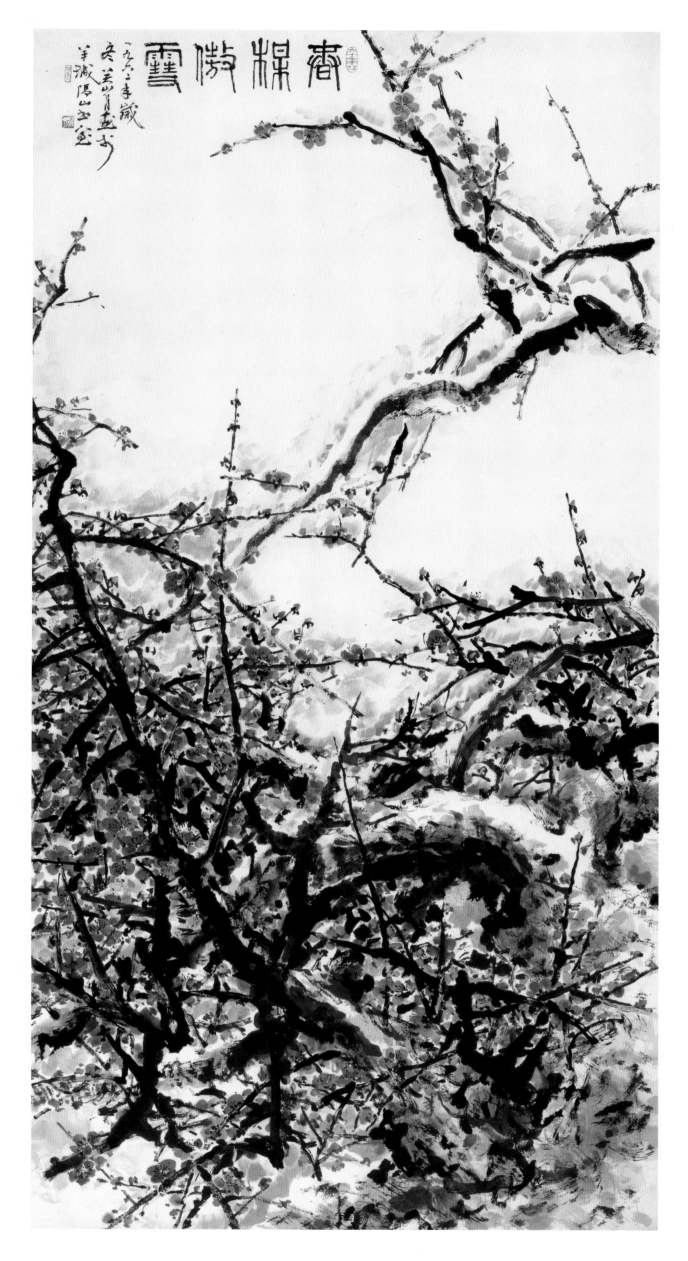

《咏梅》词意

1962年
294 cm×284 cm
纸本设色
私人藏

款识：毛主席《咏梅》词意。山月试画。

印章：关山月印（白文）

《咏梅》词意

1962年
294 cm×284 cm
纸本设色
私人藏

款识：毛主席《咏梅》词意。山月试画。

印章：关山月印（白文）

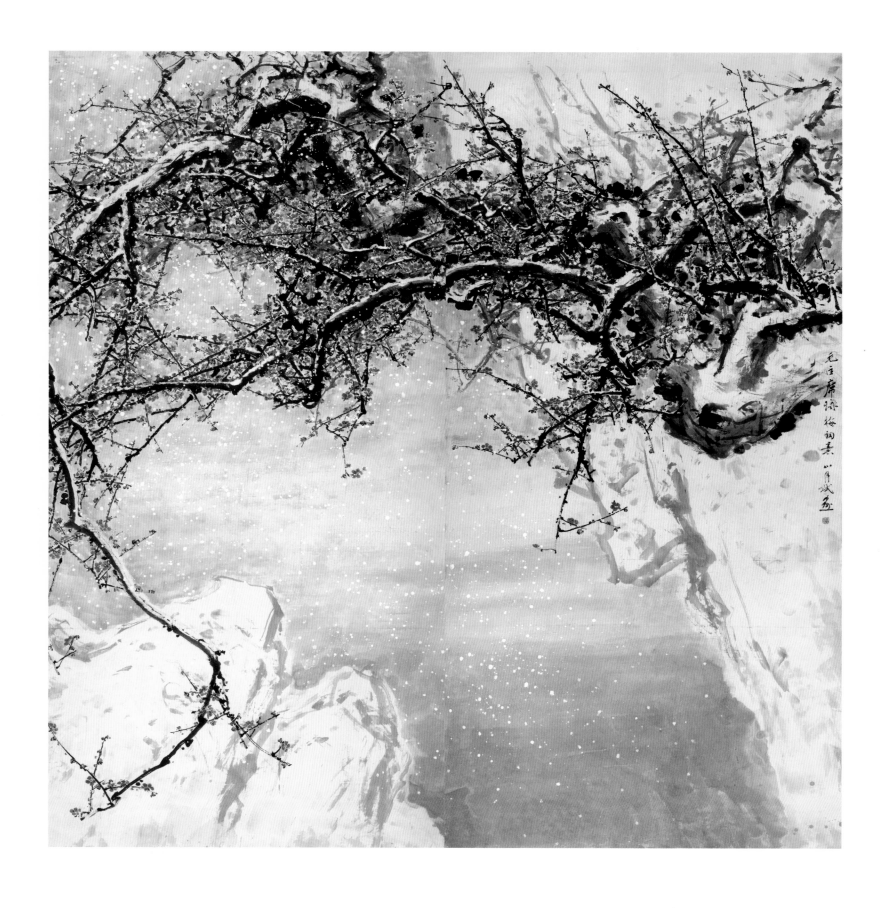

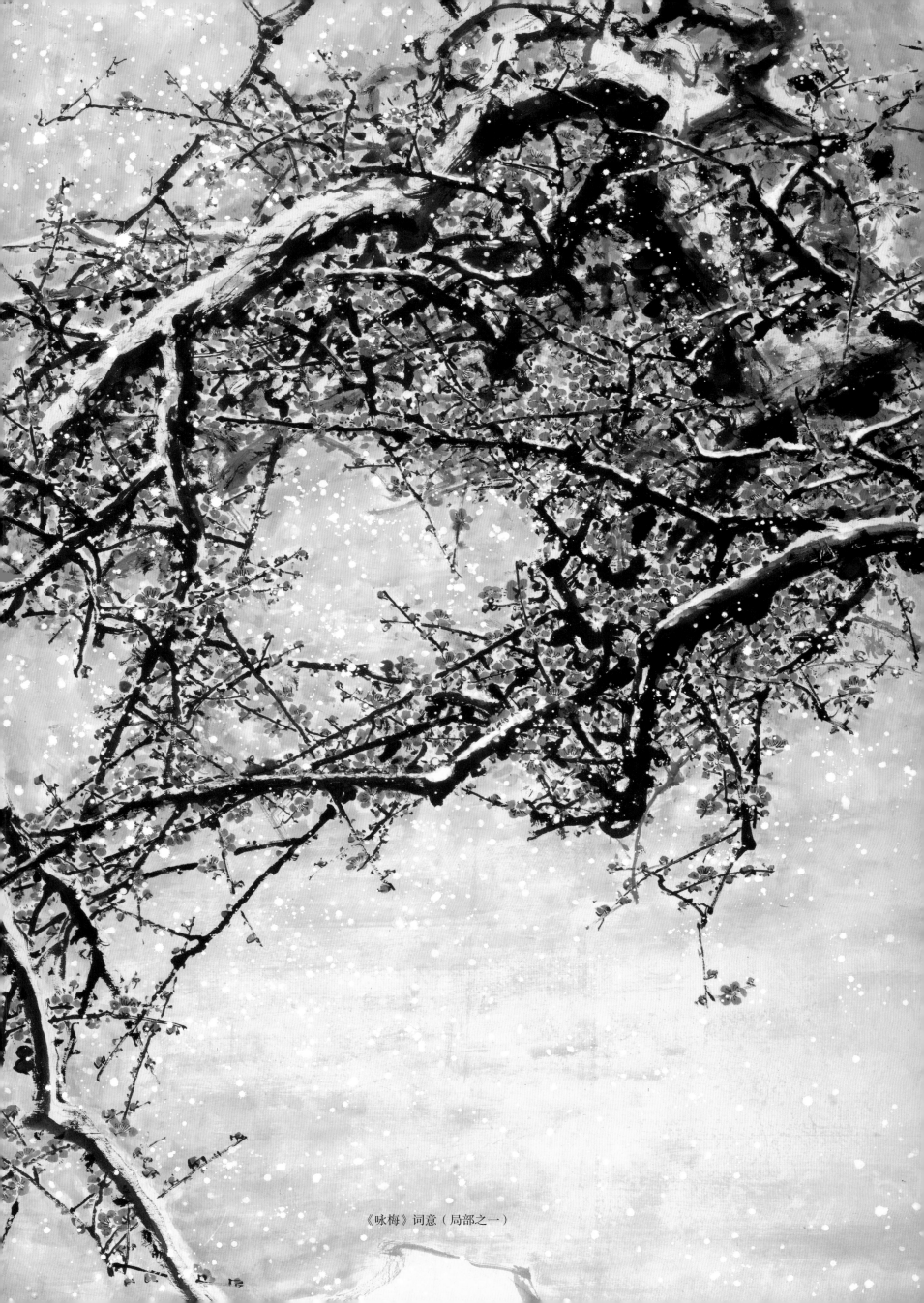

《咏梅》词意（局部之一）

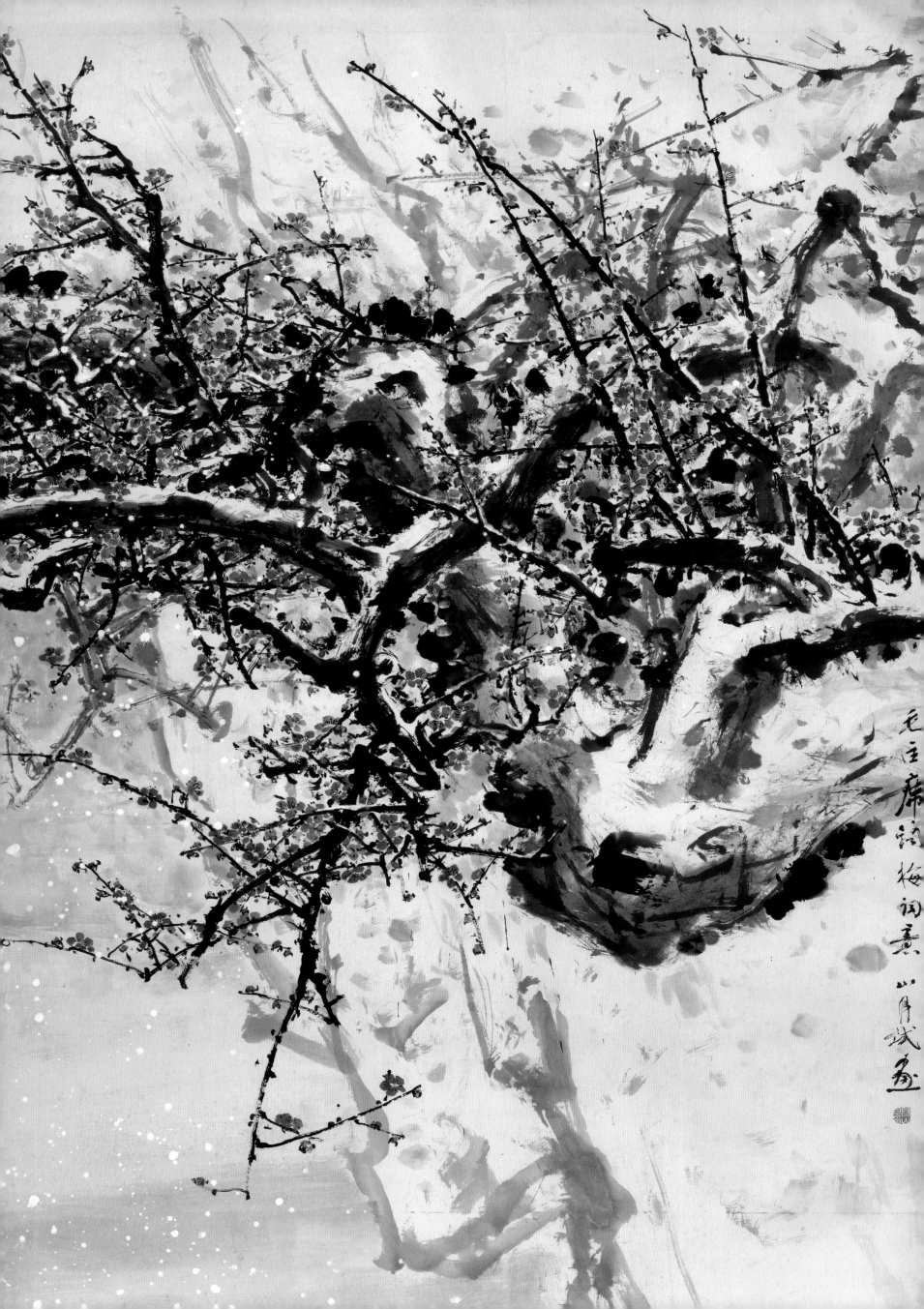

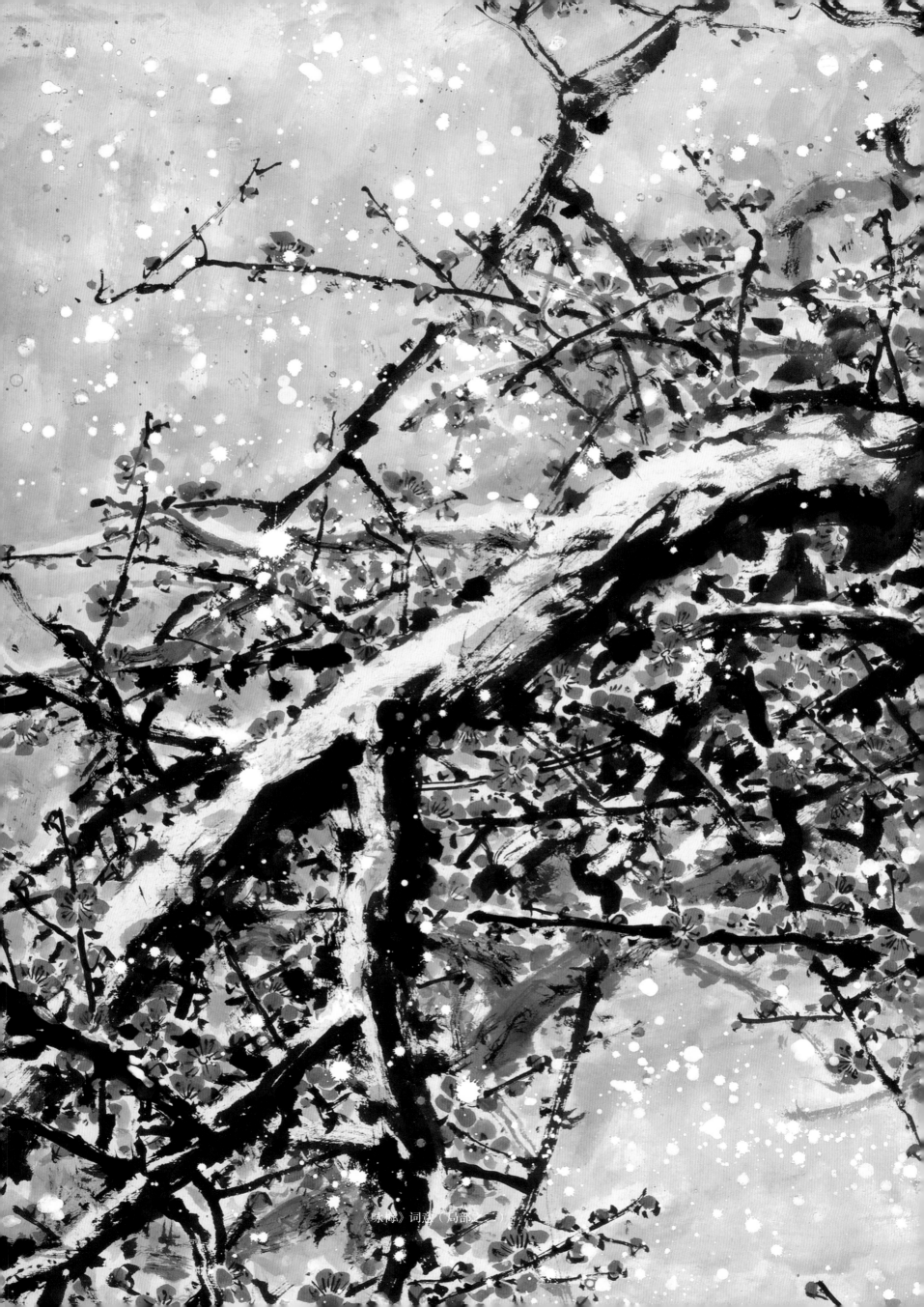

《咏梅》词意（局部）

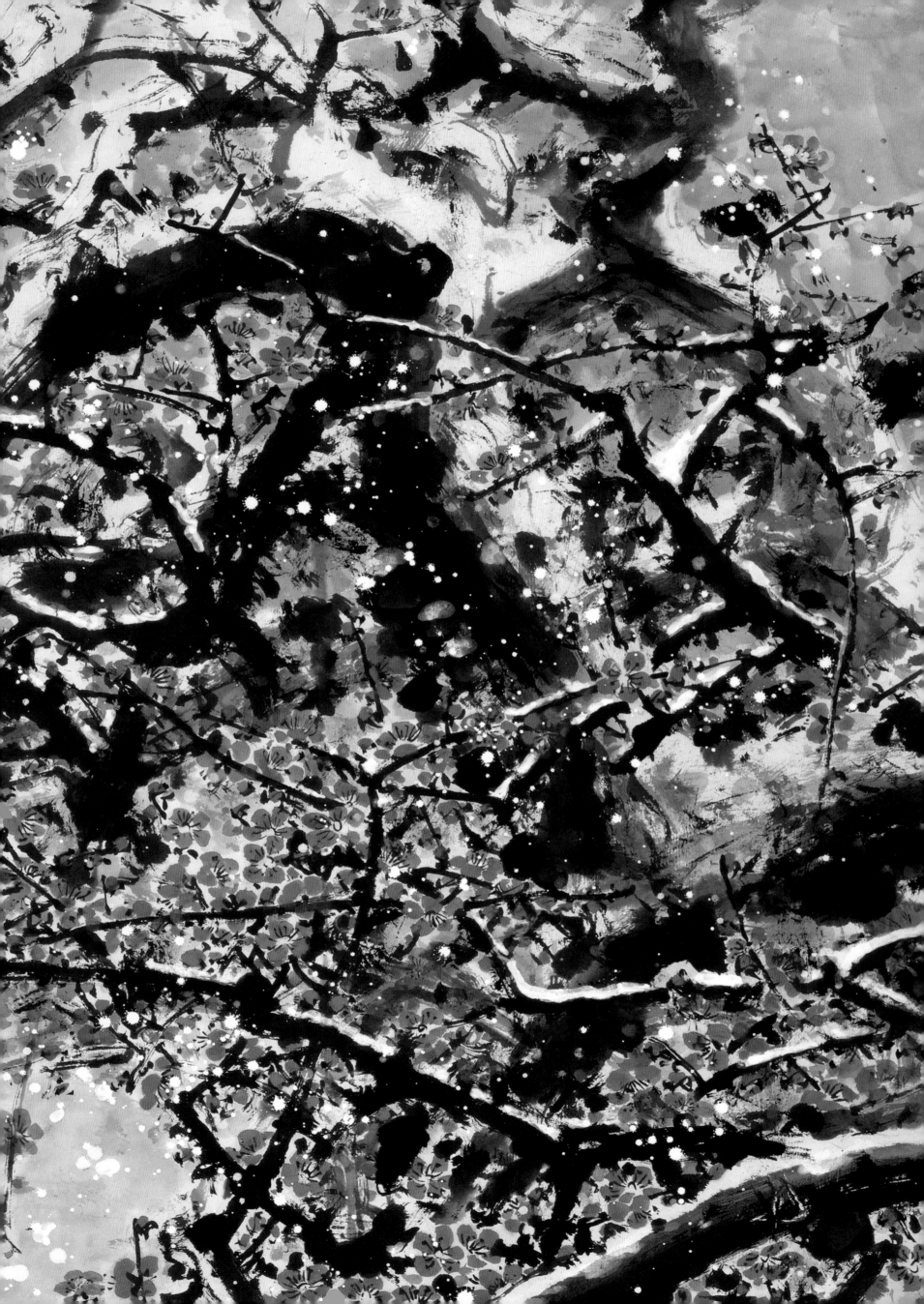

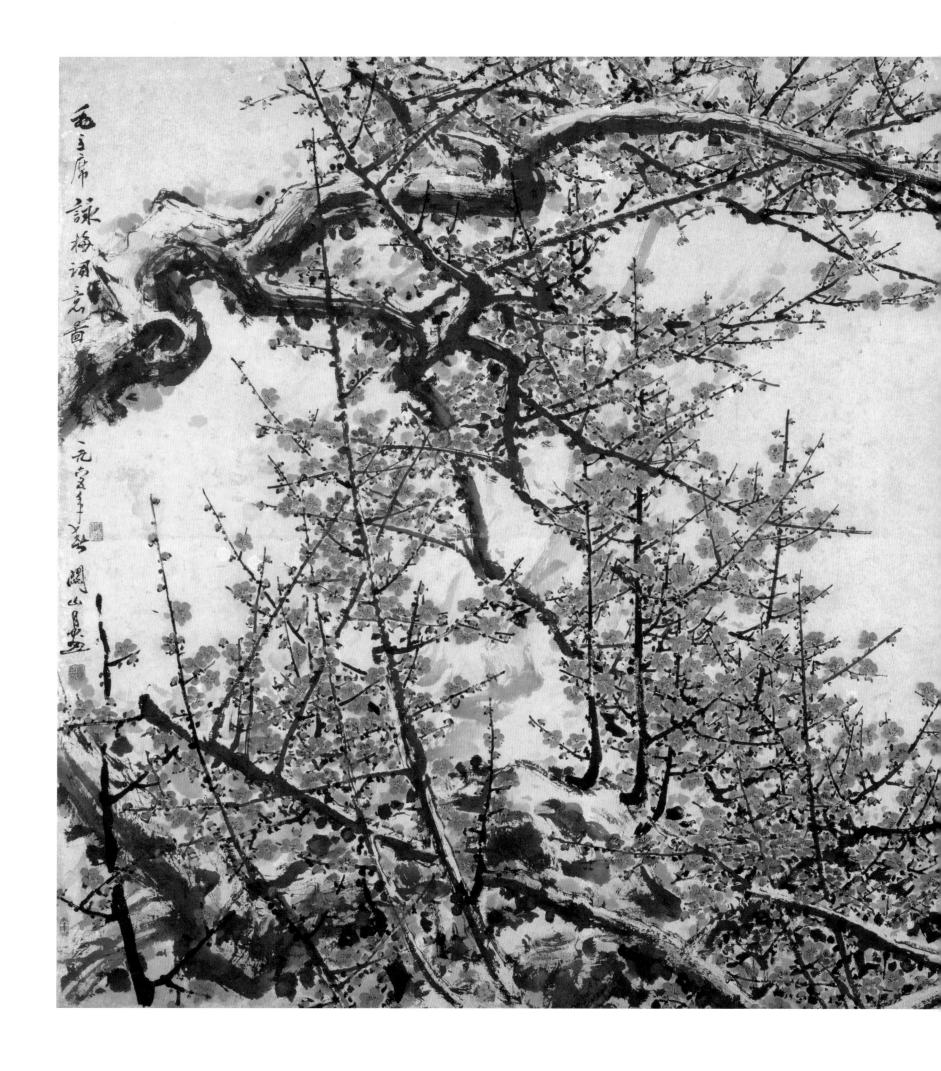

毛主席《咏梅》词意图

1965年
158 cm × 291 cm
纸本设色
广东温泉宾馆藏

款识：毛主席《咏梅》词意图。一九六五年春，关山月画。

印章：关山月印（白文）　岭南人（朱文）　六十年代（朱文）
　　　为人民（朱文）

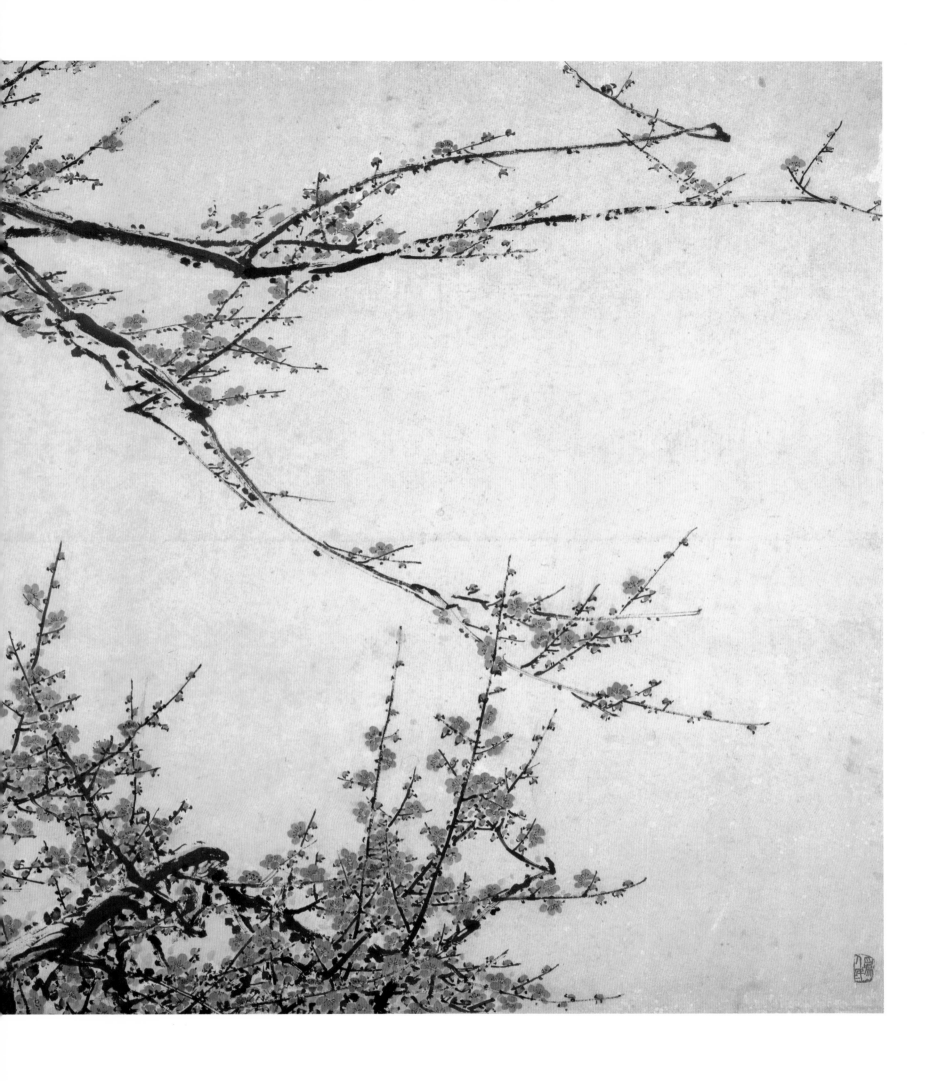

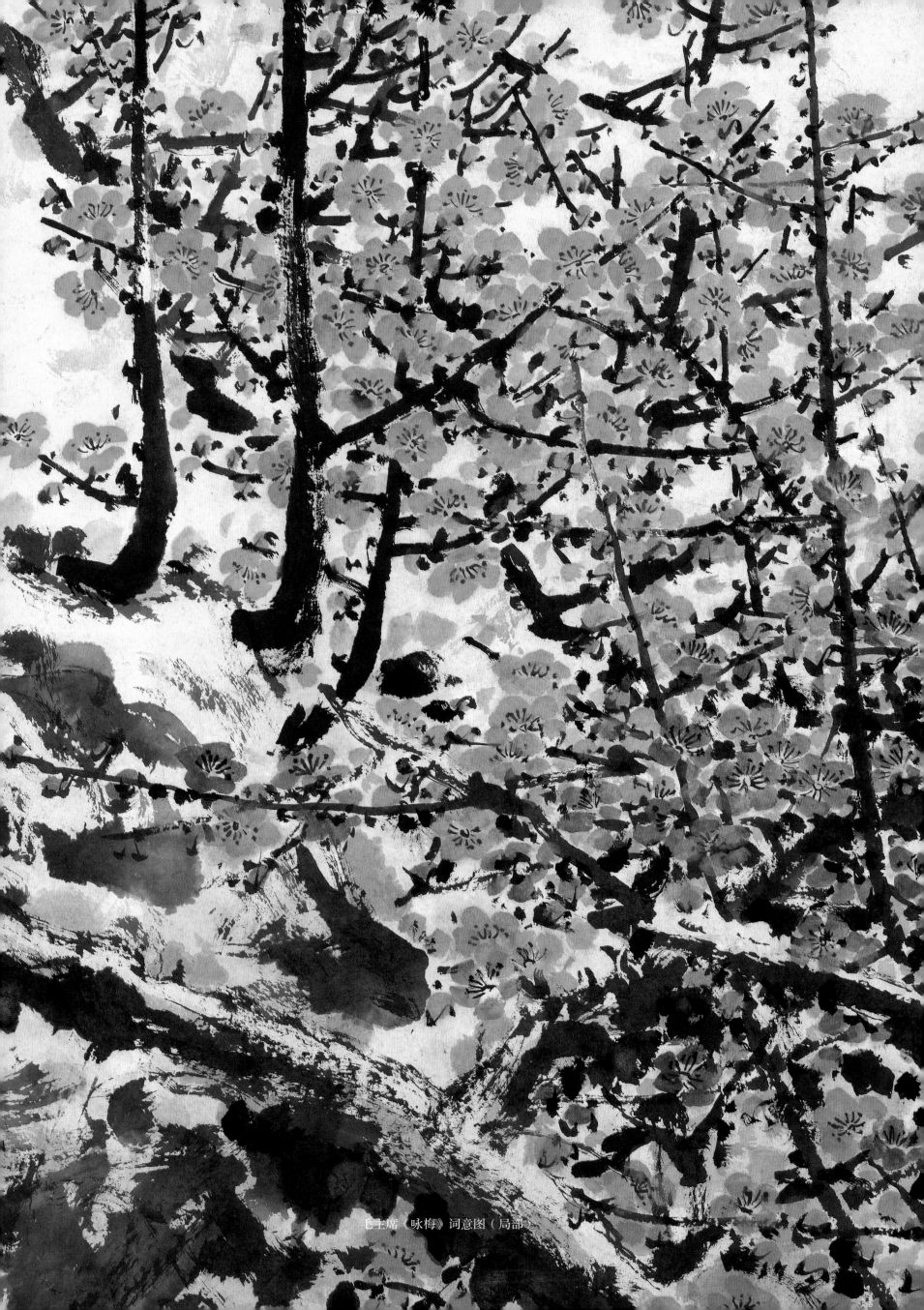

毛主席《咏梅》词意图（局部）

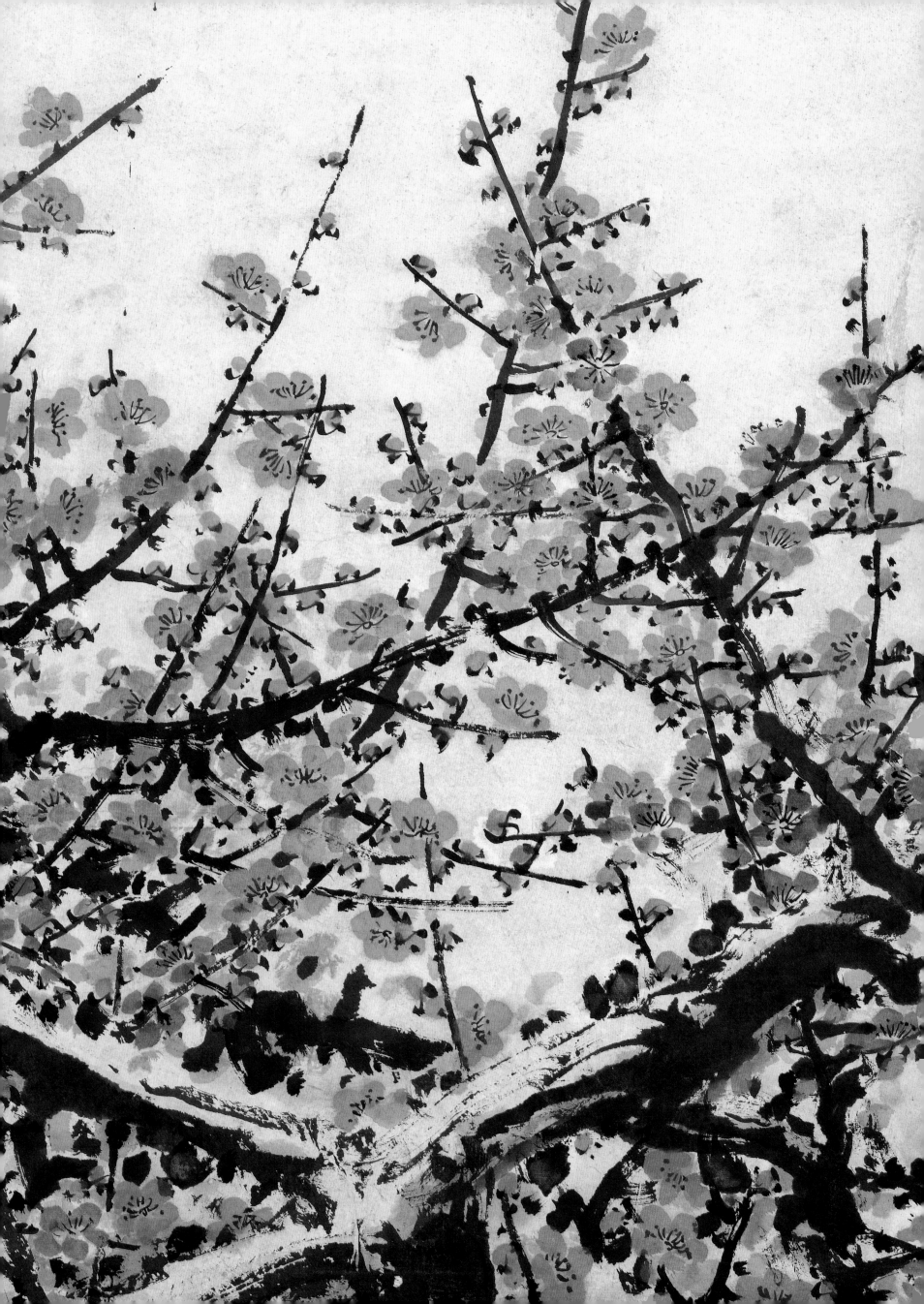

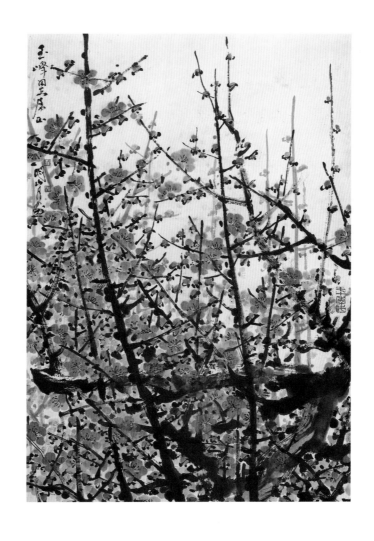

赠玉峰同志红梅图

20世纪70年代
69 cm × 46 cm
纸本设色
私人藏

款识：玉峰同志属正，关山月画。

印章：关（朱文） 山月（白文） 七十年代（朱文）

俏不争春

1973年
140 cm × 120 cm
纸本设色
中国美术馆藏

款识：俏不争春。一九七三年关山月画。

印章：关山月印（白文）

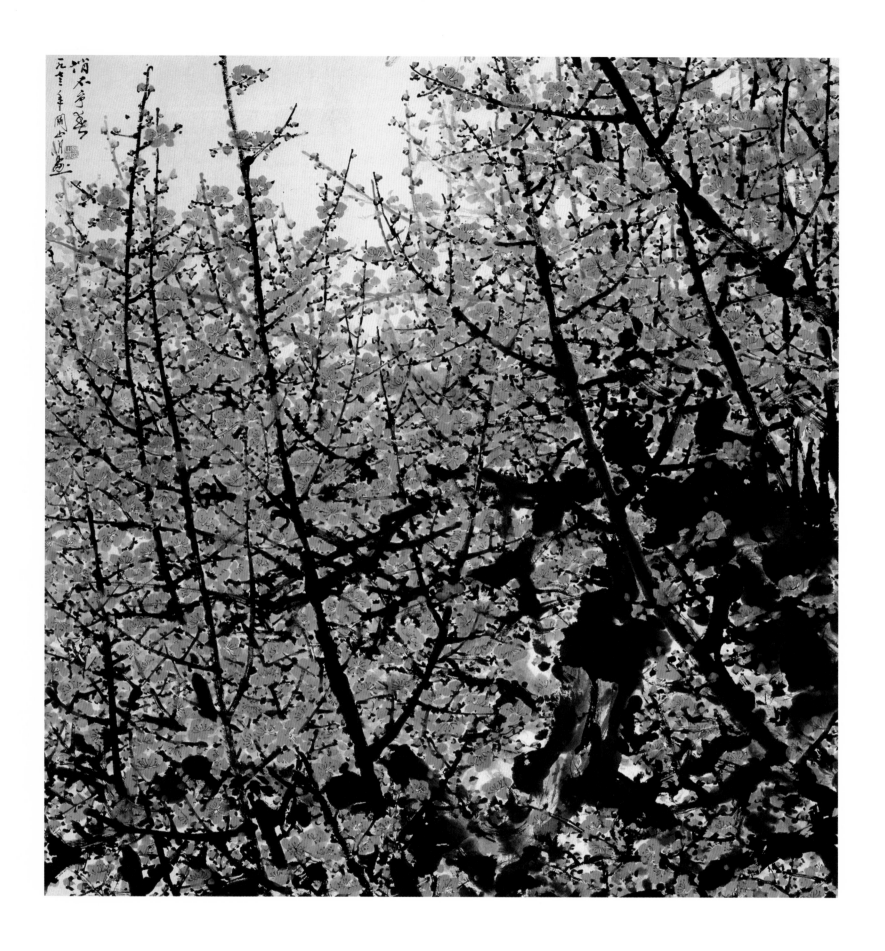

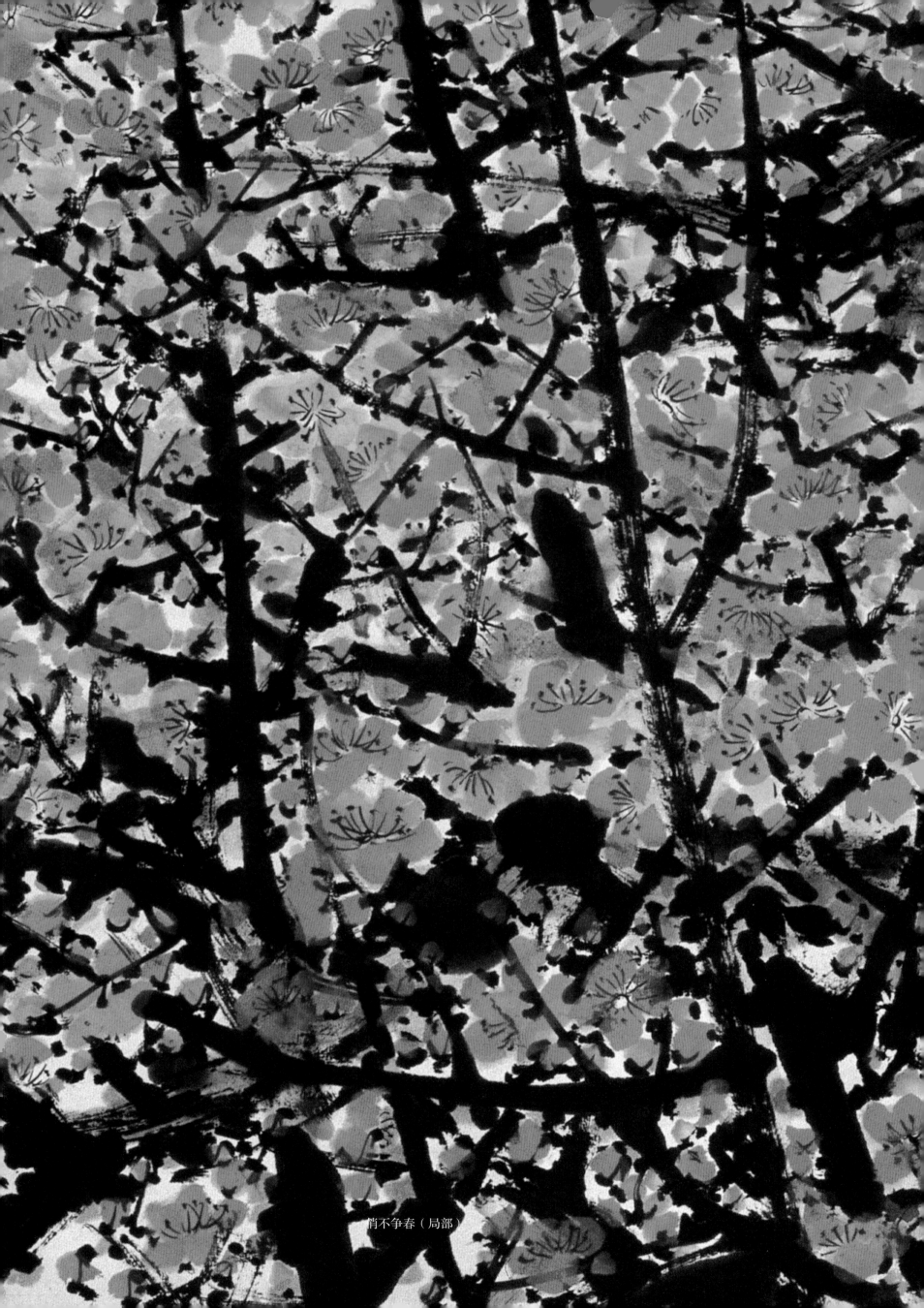

俏不争春（局部）

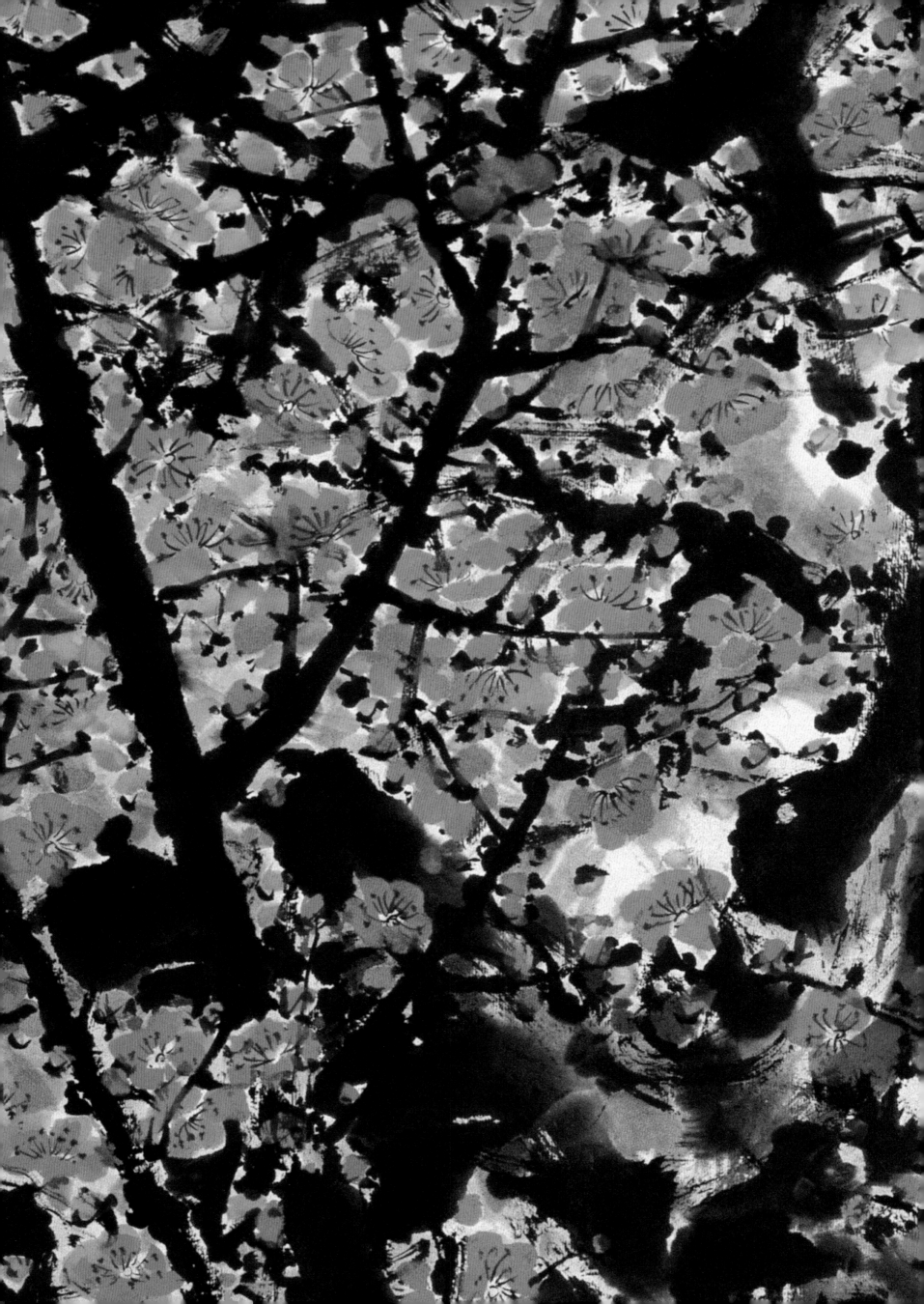

迎春图

1973年
114.7 cm×35.5 cm
纸本设色
深圳博物馆藏

款识：迎春图。承祚同志属正。一九七三年，关山月笔。

印章：关山月（朱文）

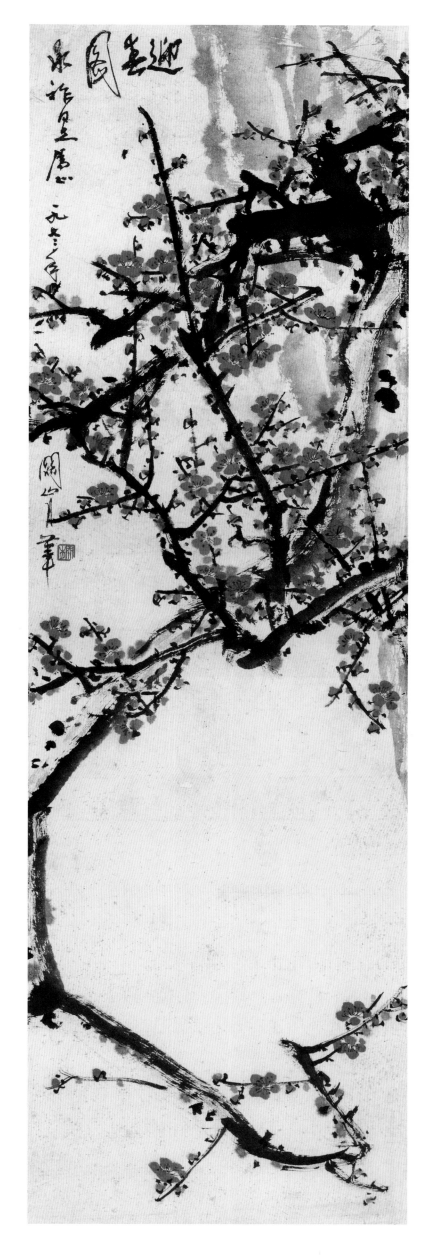

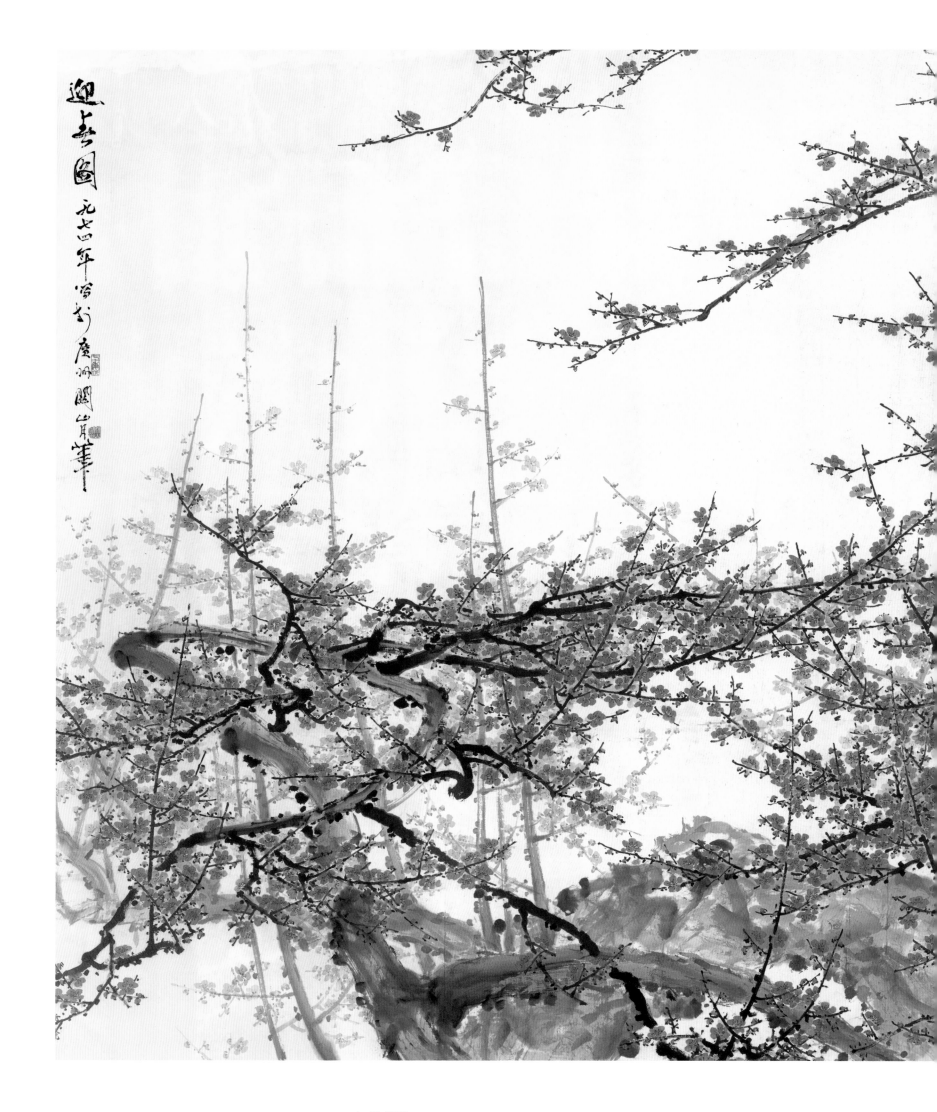

迎春图

1974年
210.5 cm × 371 cm
纸本设色
私人藏

款识：迎春图。一九七四年写于广州，关山月笔。
印章：关山月印（白文）七十年代（朱文）为人民（朱文）

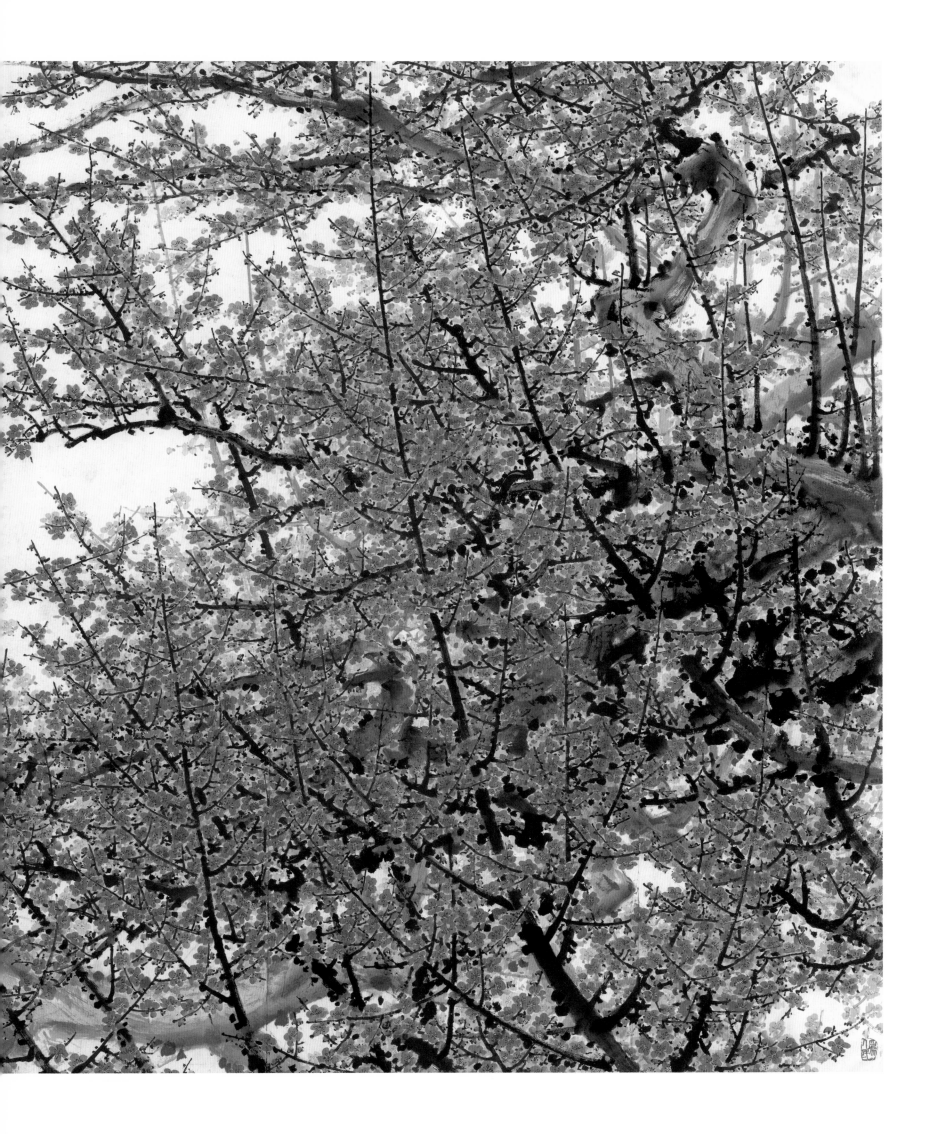

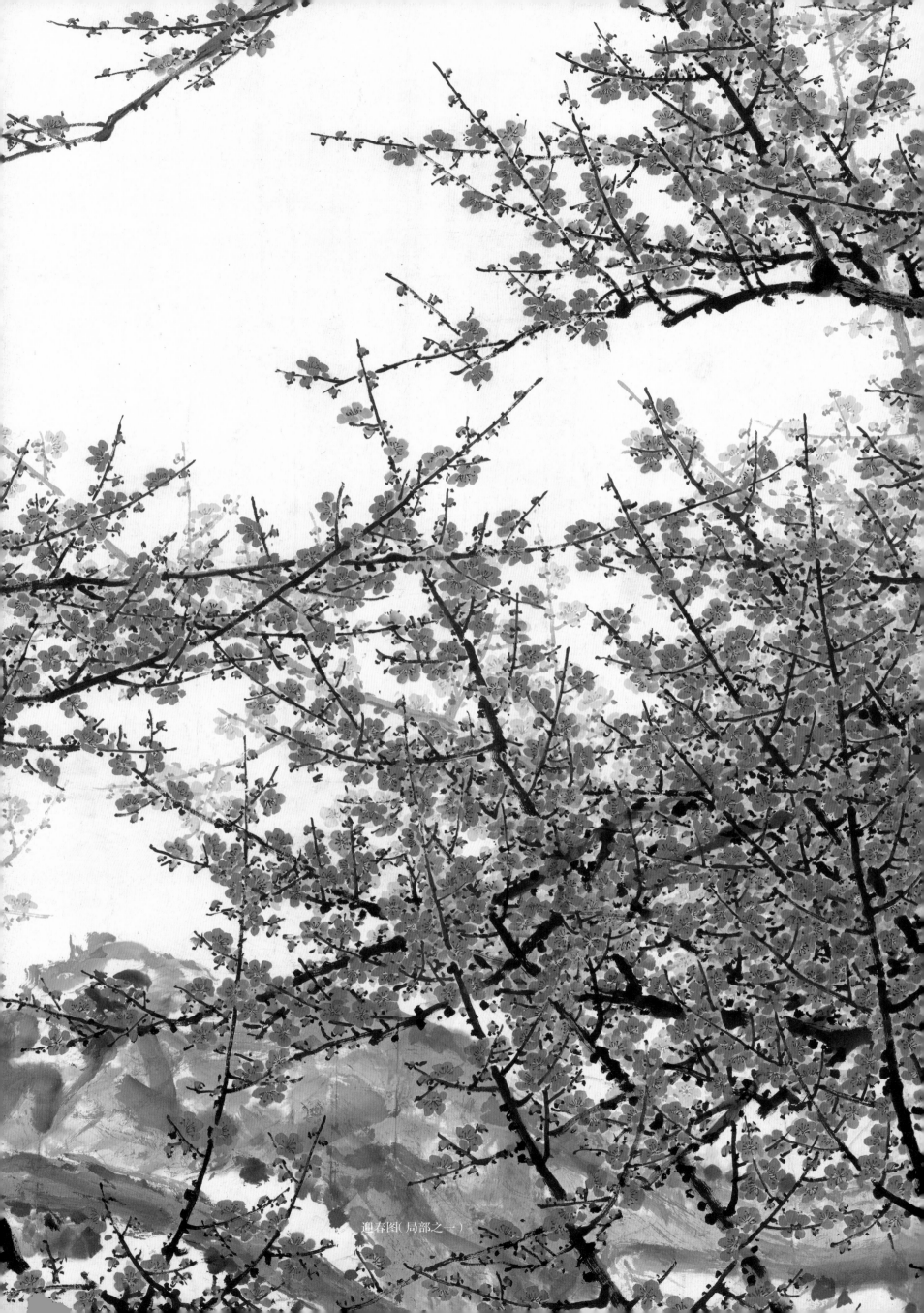
迎春图（局部之一）

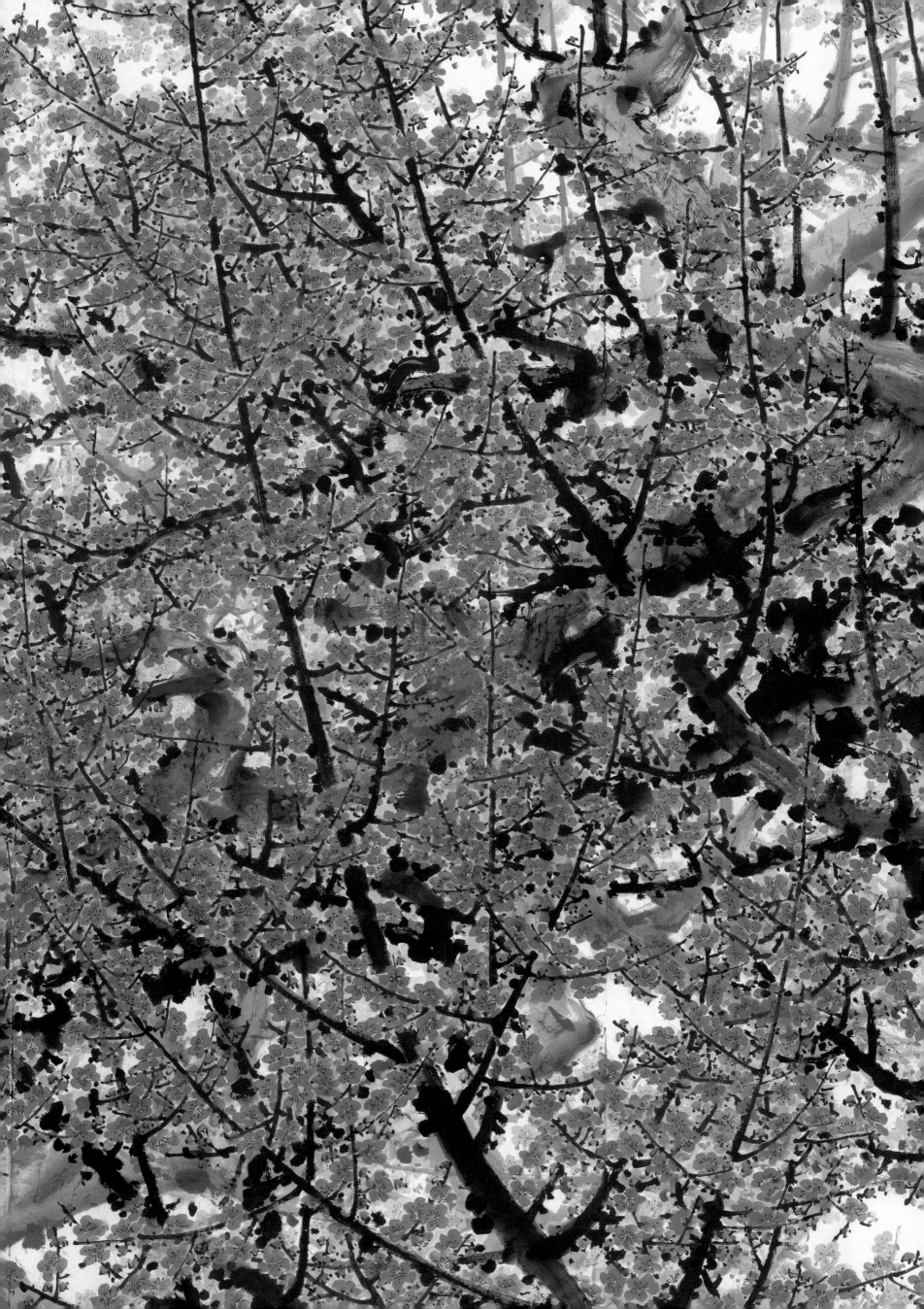

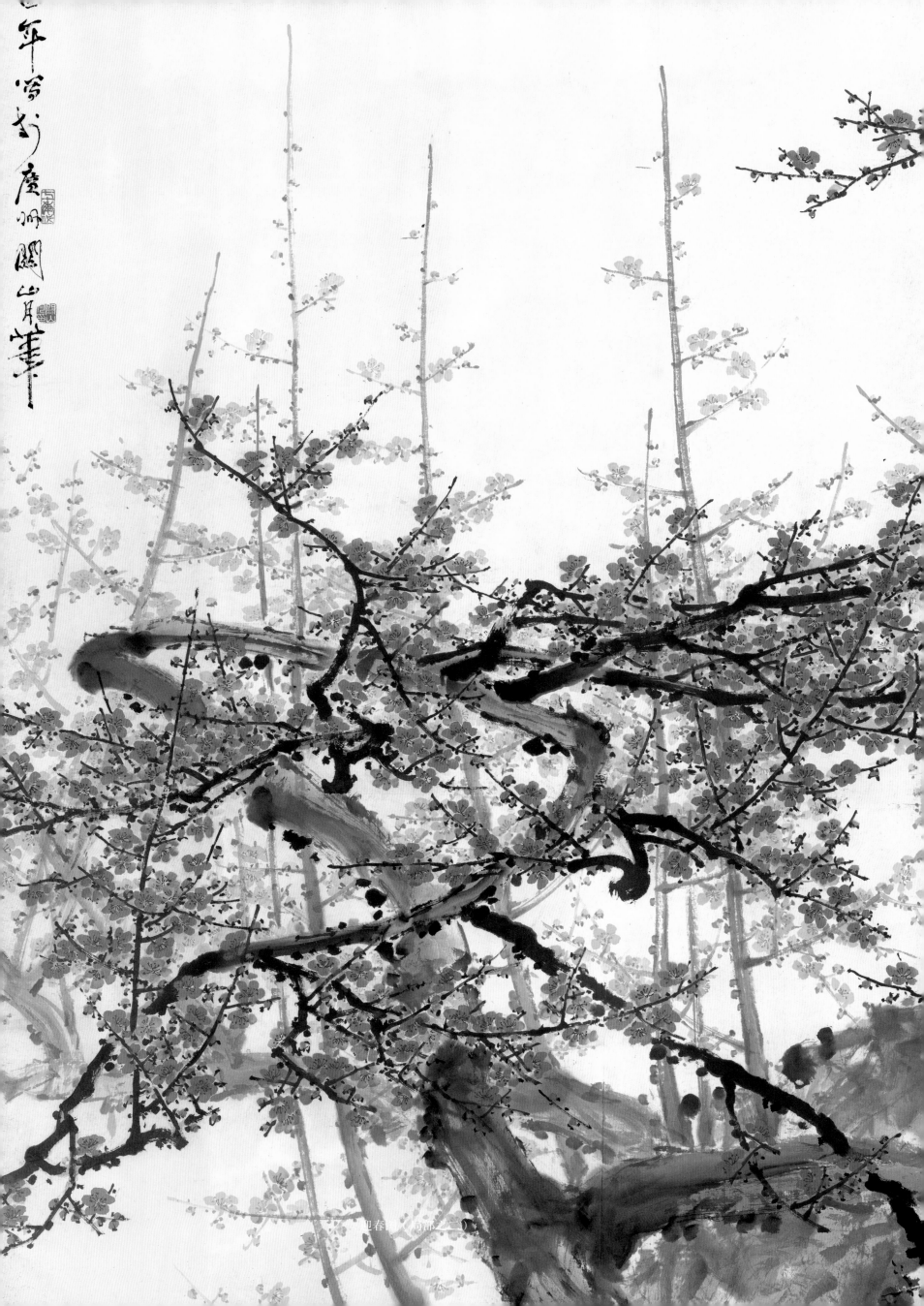

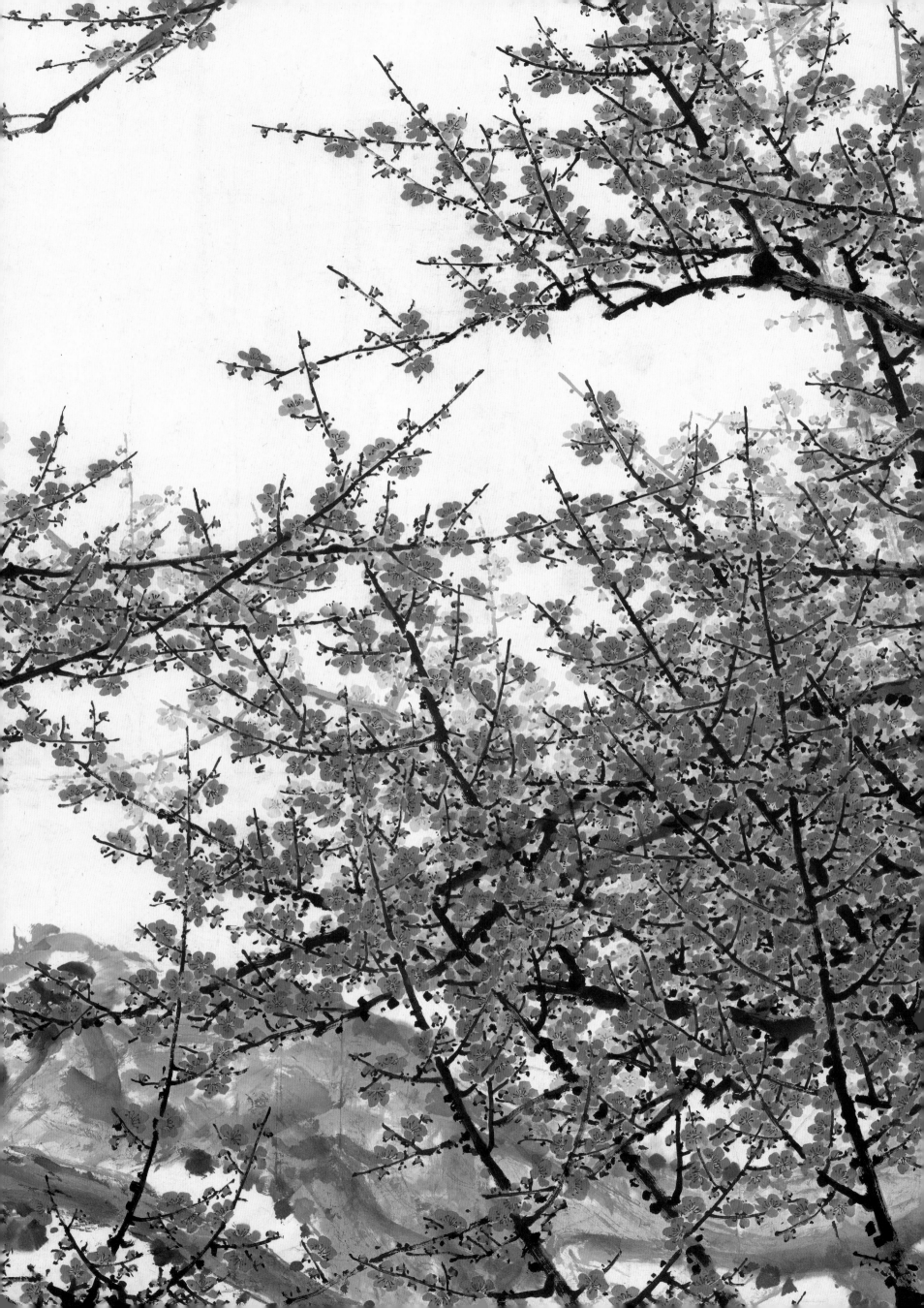

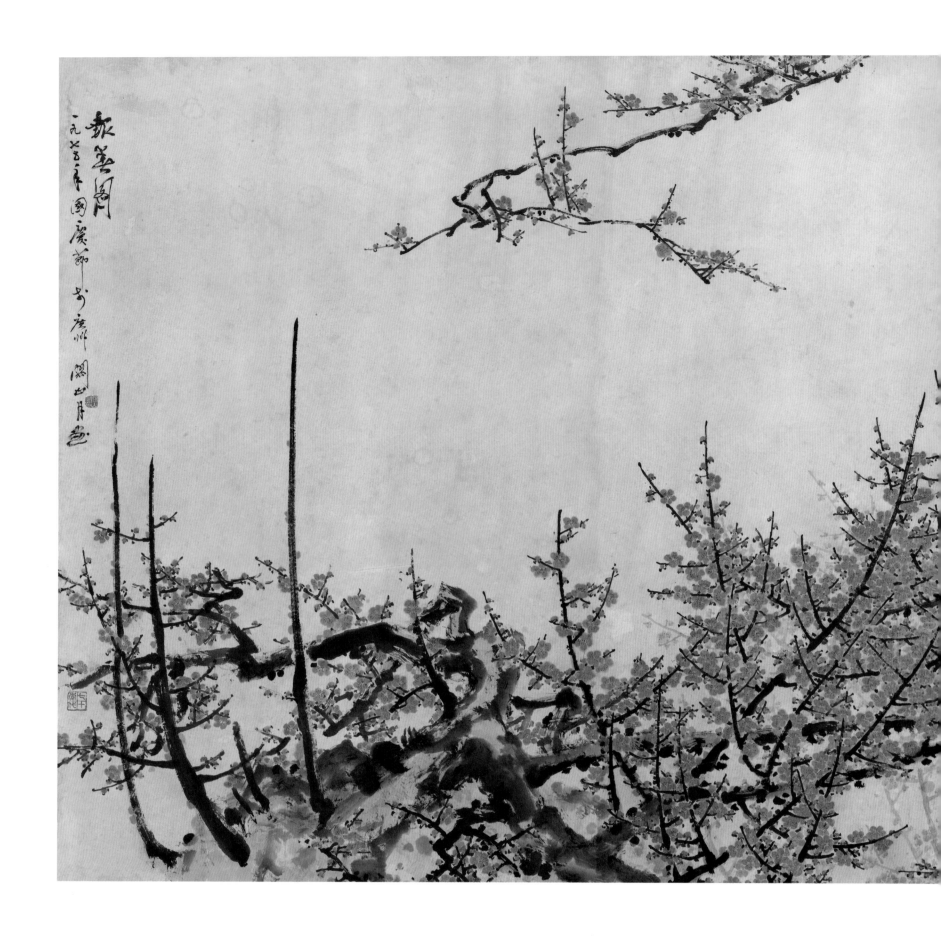

报春图

1975年
173 cm × 370.5 cm
纸本设色

款识：报春图。一九七五年国庆节于广州，关山月画。
印章：关山月印（白文）七十年代（朱文）

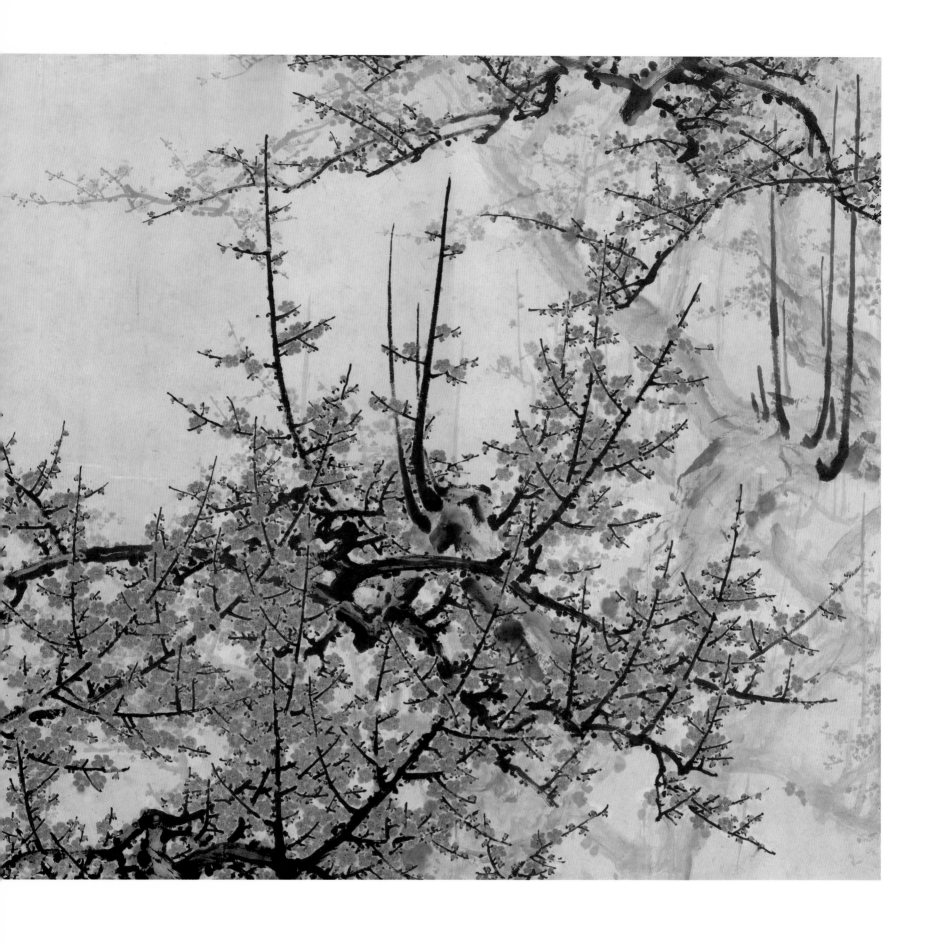

报春图

1975年
83 cm × 69 cm
纸本设色
私人藏

款识：一九七五年春关山月于广州。

印章：关山月（朱文）七十年代（朱文）

题跋：对飘风骤雪乱群山，仰首看梅花。叹凌空铁骨，
荡胸灵气，眩目明霞。任汝冰悬百丈，一笑暖千家。
不尽春消息，传向天涯！且试登高临远，望丛林烈焰，
大漠惊沙。指冬云破处，残霸枉纷拏。春弥天红旗一色，
听四方八面起欢哗。愿长共，乔松劲健，新竹清嘉。
一九七三年十二月二十六日，咏梅，调寄《八声甘
州》，山月同志为作画并属题。朴初。

印章：赵朴初印（白文）

苍劲飘风骤雪乱扶摇
山仰首香梅花欲媚
宝铁骨凌胸灵气
睁目明霞任此冰肌
百丈一笑暗香家不
涯 且试整高临意
尽春清息传向天
坐叶井趺软大漠驾
沙指冬雪破寒孤霜
狂纷宁春弥天红旗一
色映四方八面起歙谭
愿长苍苍松动健新
竹清嘉

一九七三年十二月二十
六日咏梅 调寄八声
甘州
山月同志为作画並
属题 横初

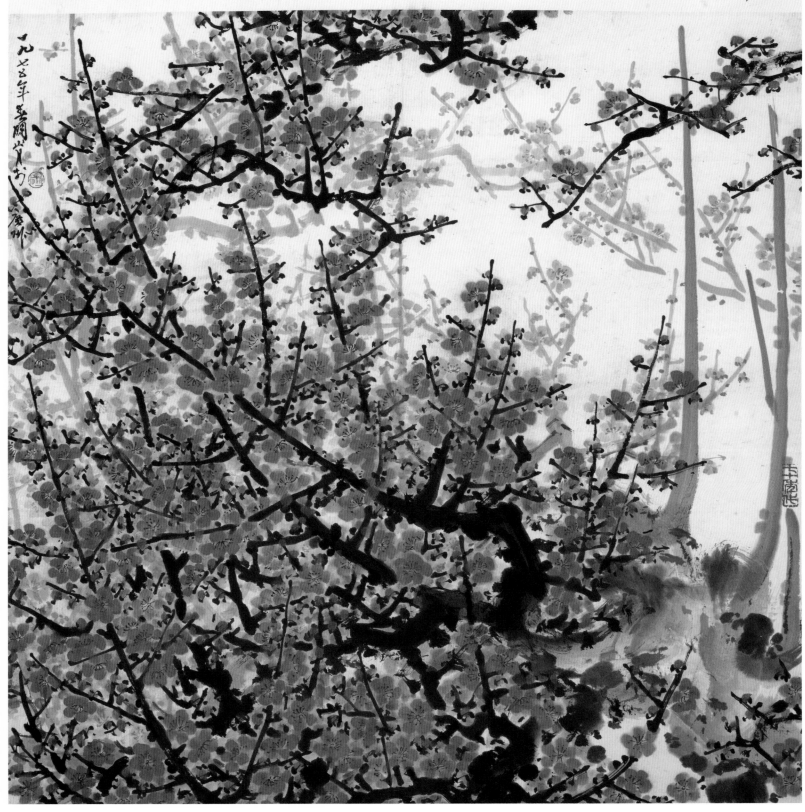

一九七八年萧关岁初
广州

雪梅图

1978年

92 cm×60 cm

纸本设色

私人藏

款识：雪梅图。关山月画。

印章：关山月印（白文）

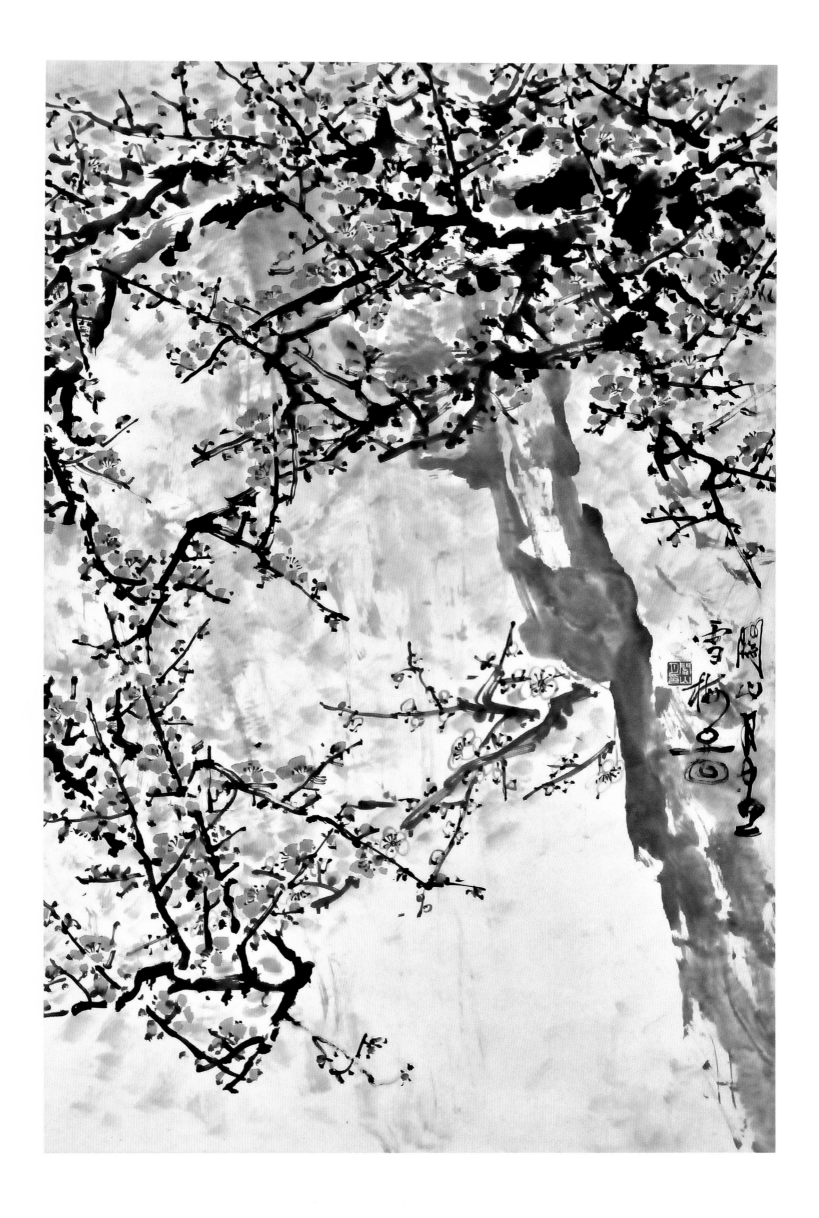

墨梅

1979 年
95.5 cm×47.5 cm
纸本水墨
私人藏

款识：不要人夸颜色好，只留清气满乾坤。并录王冕句补
　　　白。关山月于五羊城。

印章：关山月印（白文）　漠阳（朱文）　七十年代（朱文）
　　　笔墨当随时代（白文）

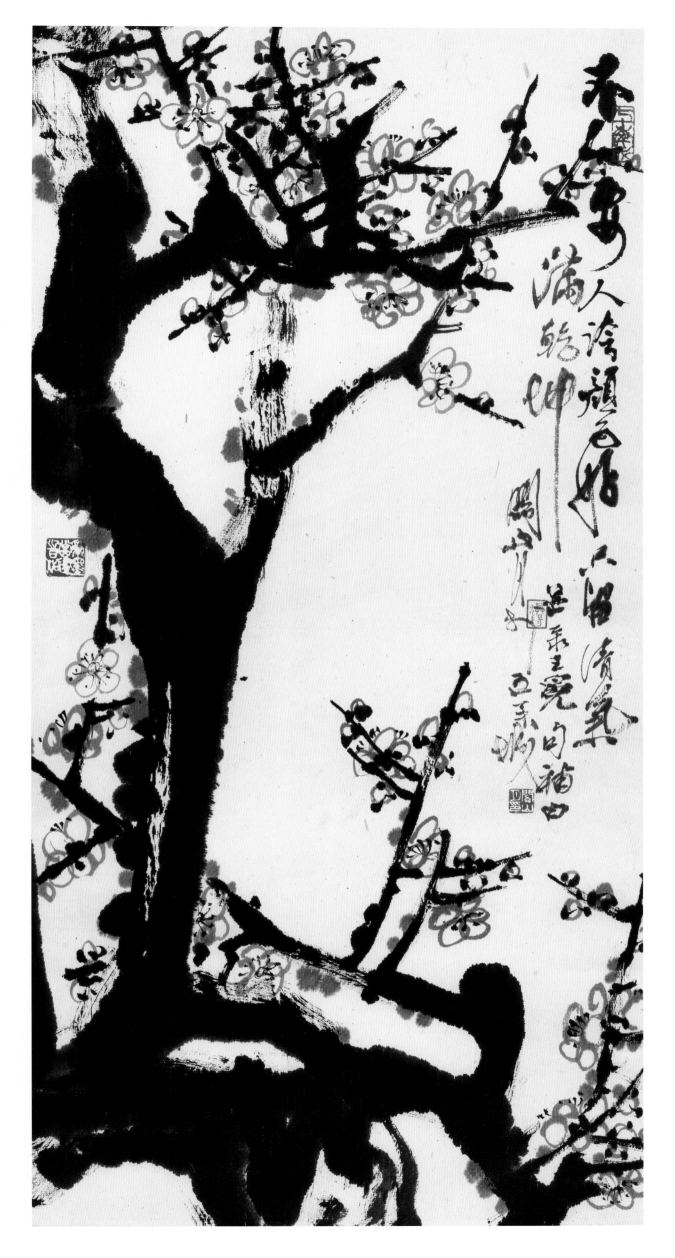

傲雪寒梅

1979年

139 cm × 60 cm

纸本设色

广东画院藏

款识：铁臂横空傲雪。一九七九年画院春节联欢试笔之作。
关山月于越秀山麓北园镫下。

傲雪寒梅

1979年
139 cm × 60 cm
纸本设色
广东画院藏

款识：铁臂横空傲雪。一九七九年画院春节联欢试笔之作。
关山月于越秀山麓北园镫下。

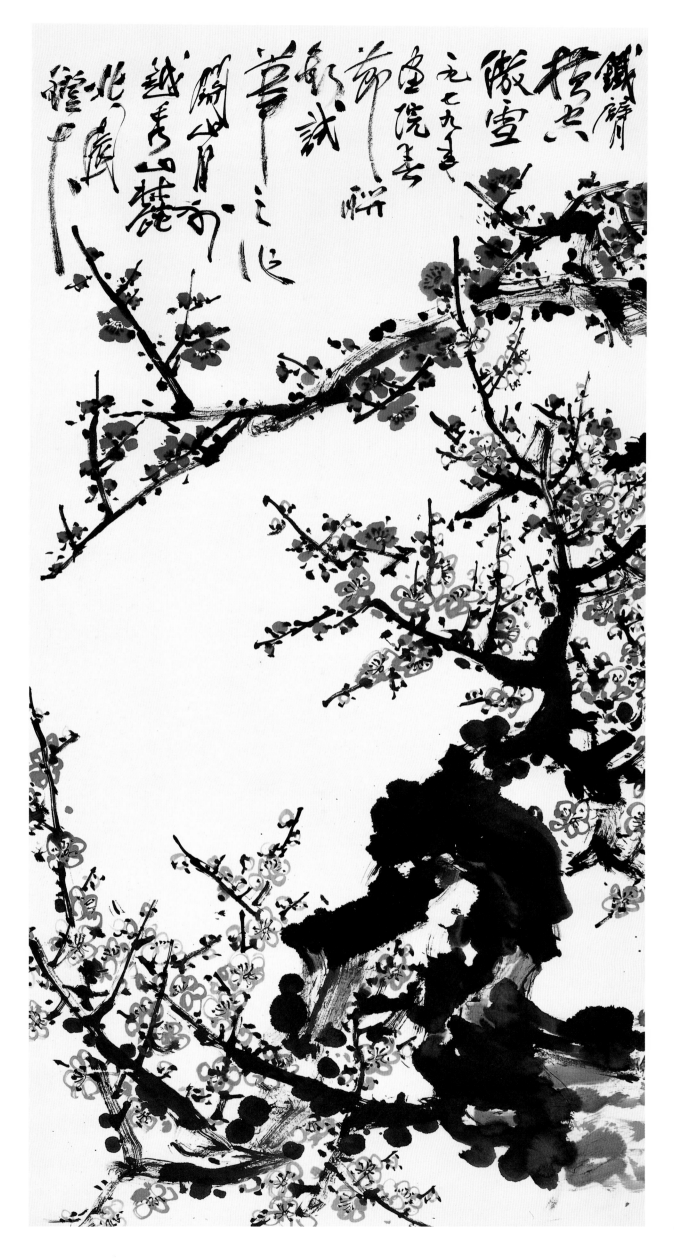

疏影横斜

1980年
150 cm × 81 cm
纸本水墨
私人藏

款识：篆籀纵横成铁干，圈圈点点是花姿。一九八〇年莫春
之间，因事繁少弄笔，以积池宿墨图此，涩昧可贵
而记之。关山月于羊城隔山书舍。

印章：关山月（白文）　漠阳（朱文）　八十年代（朱文）
笔墨当随时代（白文）

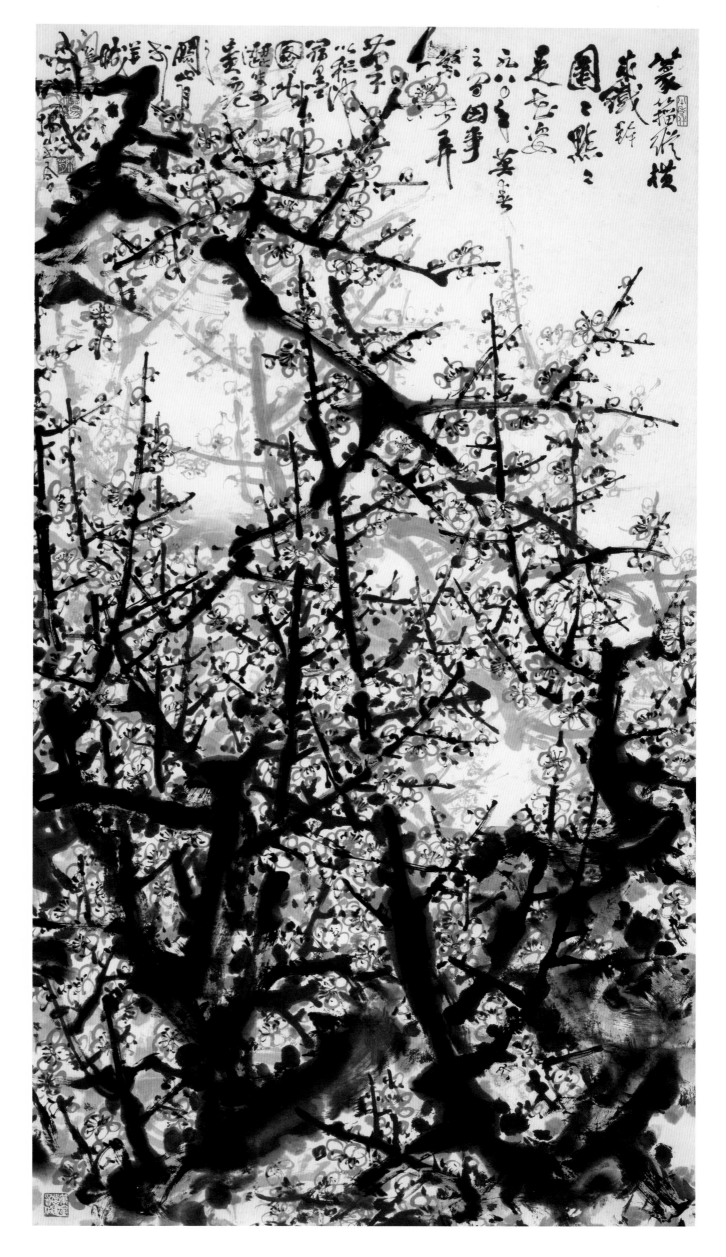

老梅又报一年春

1980年
177.4 cm×95.3 cm
纸本设色
私人藏

款识：八十年代第一春。画于珠江南岸。漠阳关山月。
印章：关山月印（白文） 漠阳（朱文） 八十年代（朱文）
　　　适我无非新（白文）

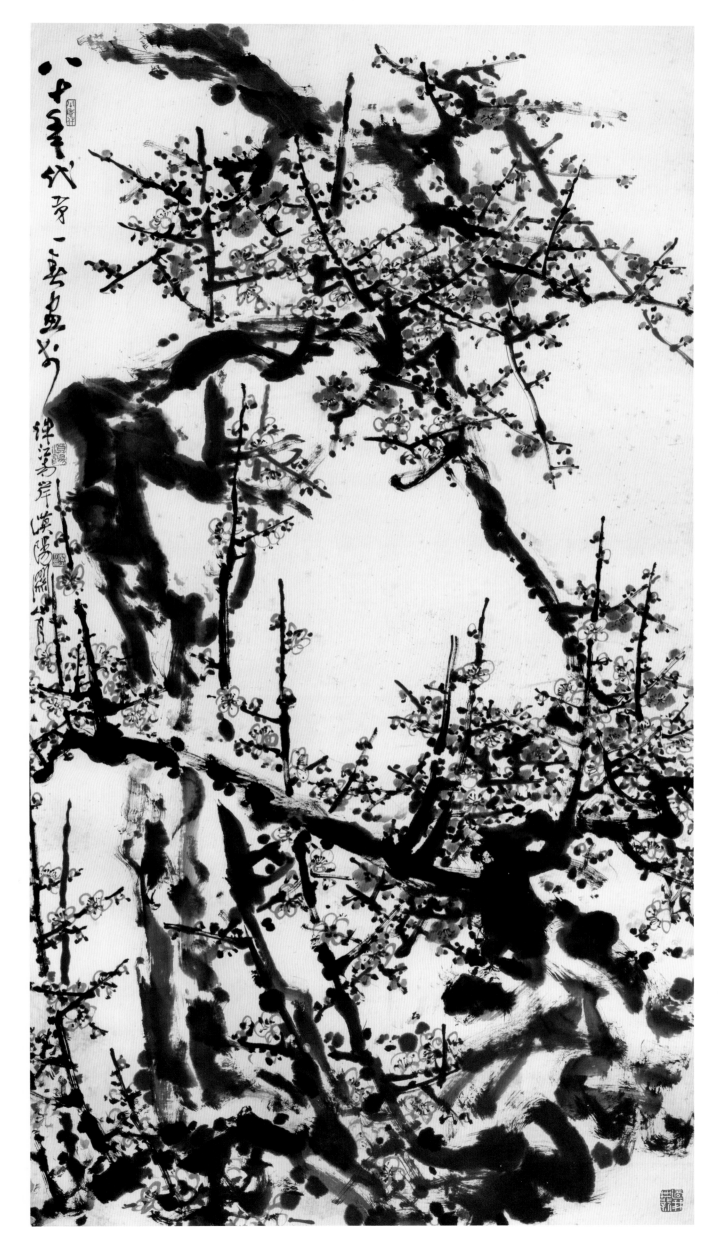

墨梅

1980年

136.8 cm×68.2 cm

纸本水墨

私人藏

款识：篆籀纵横成铁干，圈圈点点是花姿。一九八〇年暮
　　　春三月于珠江南岸隔山书舍，漠阳关山月笔。

印章：关山月章（白文）漠阳（朱文）八十年代（朱文）
　　　笔墨当随时代（白文）

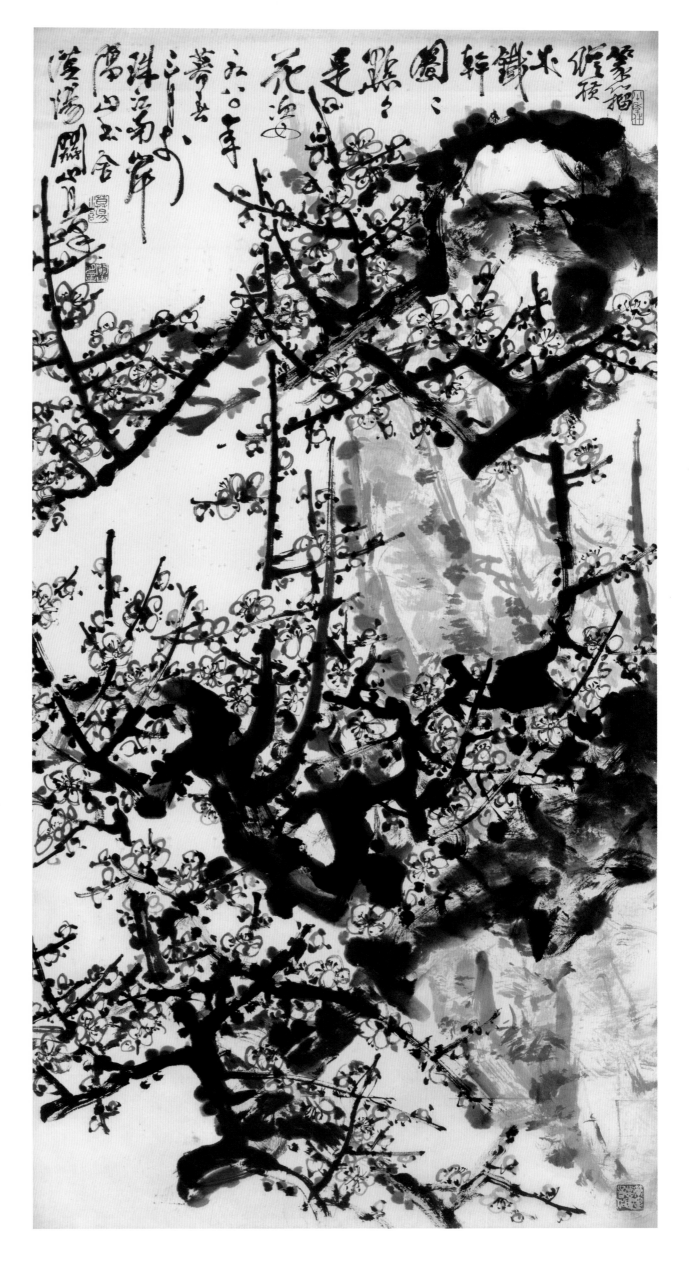

049

红白梅

1980年
137.6 cm × 69 cm
纸本设色
私人藏

款识：小平老伴六十寿庆纪念。庚申岁冬，农历九月十五
　　　日，漠阳关山月。
印章：关山月印（白文）　漠阳（朱文）

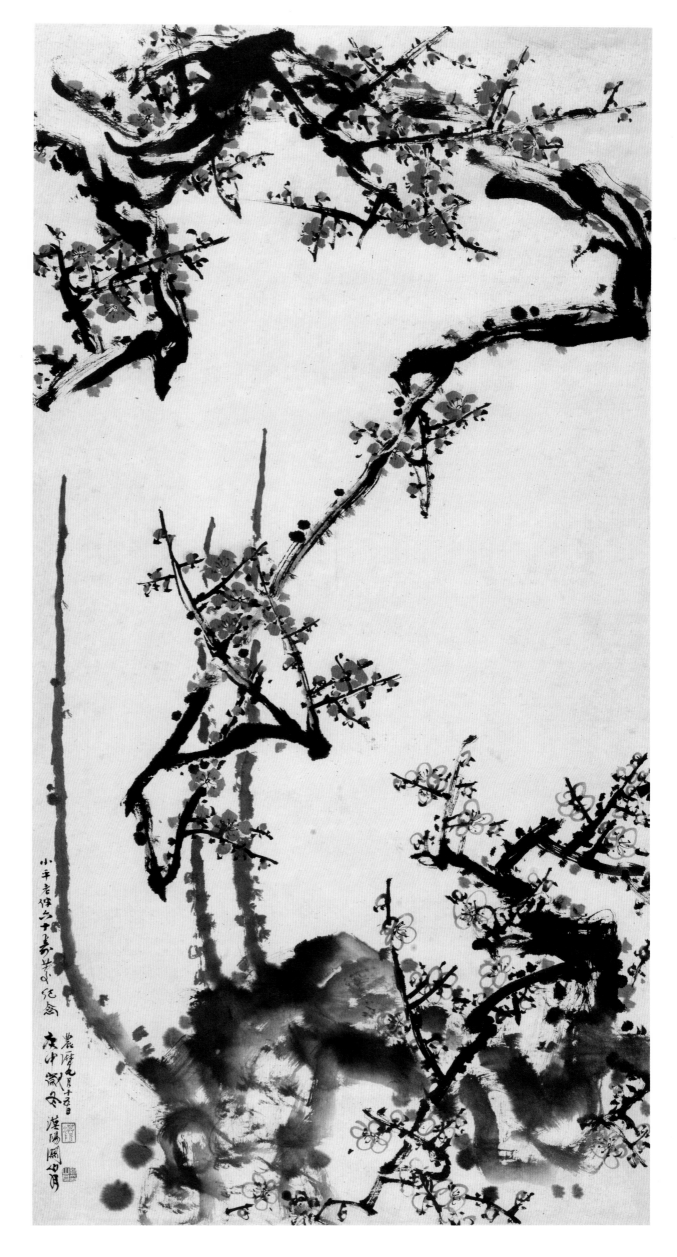

款识：壬戌十一月十五日，为小平老伴六十三周岁寿庆特
　　　图此，聊志纪念。漠阳关山月。

印章：关山月印（白文）　漠阳（朱文）

红梅

1982年
97 cm×45 cm
纸本设色
私人藏

款识：壬戌十一月十五日，为小平老伴六十三周岁寿庆特
　　　图此，聊志纪念。漠阳关山月。

印章：关山月印（白文）　漠阳（朱文）

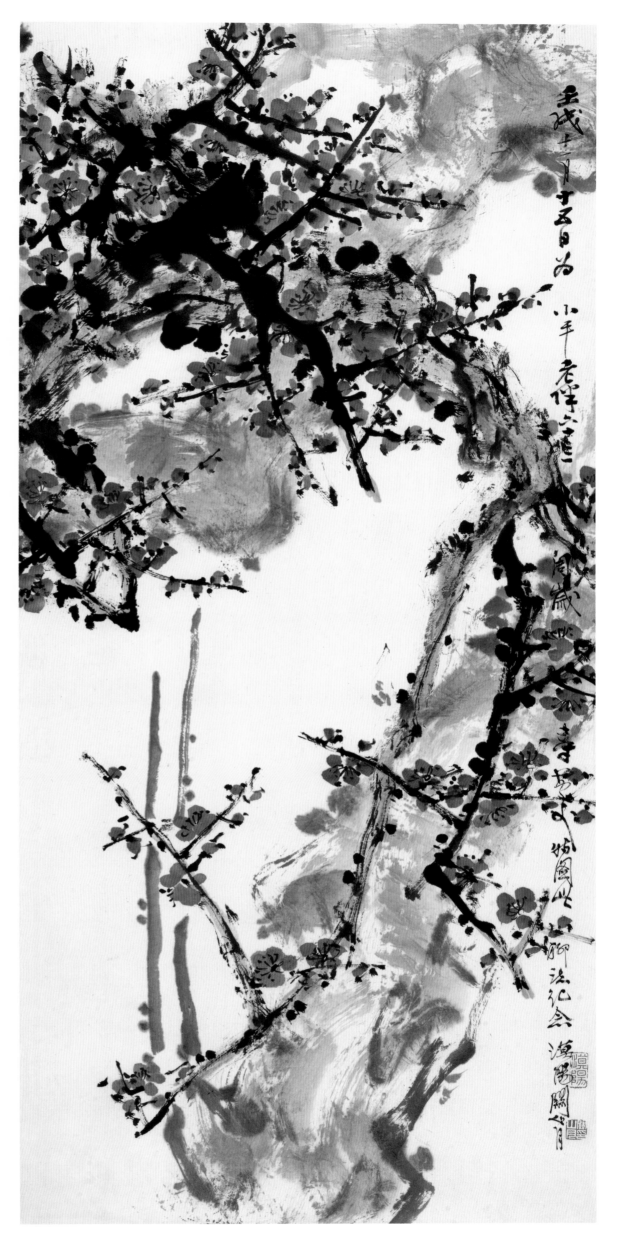

款识：共道人间春色满，岂忘雪里寸心丹。一九八二年夏
　　　并录朴老诗句于京华客次。漠阳关山月笔。

印章：关山月印（白文）漠阳（朱文）八十年代（朱文）

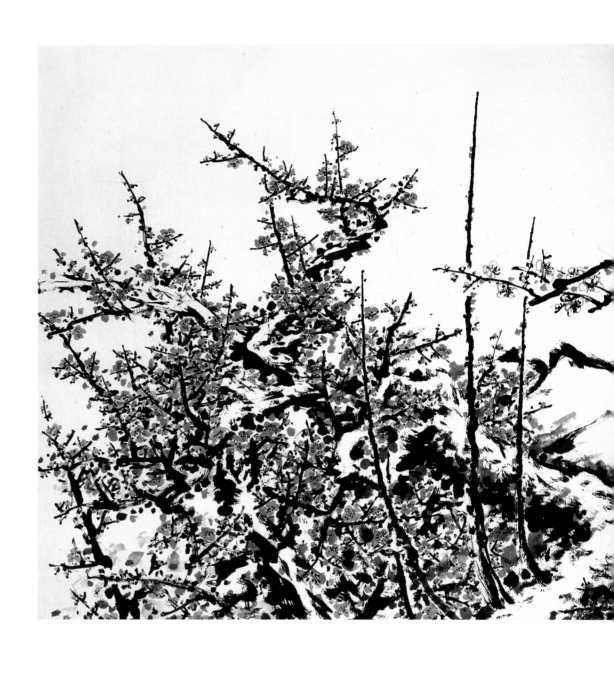

雪里寸心丹

1982年
尺寸不详
纸本设色
钓鱼台国宾馆藏

款识：共道人间春色满，岂忘雪里寸心丹。一九八二年夏
　　　并录朴老诗句于京华客次。漠阳关山月笔。

印章：关山月印（白文）漠阳（朱文）八十年代（朱文）

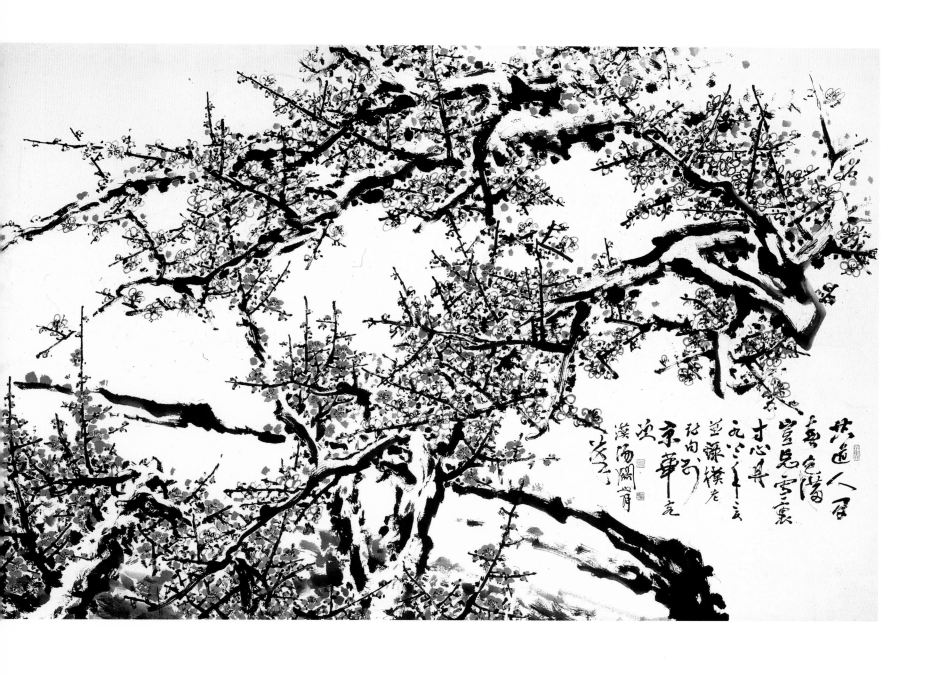

梅花香自苦寒来

1982年
136 cm × 68 cm
纸本设色
深圳美术馆藏

款识：梅花香自苦寒来。一九八二年冬月急就成此，题赠
　　　深圳展览馆惠存并政。漠阳关山月笔。

印章：关山月印（白文）漠阳（朱文）八十年代（朱文）

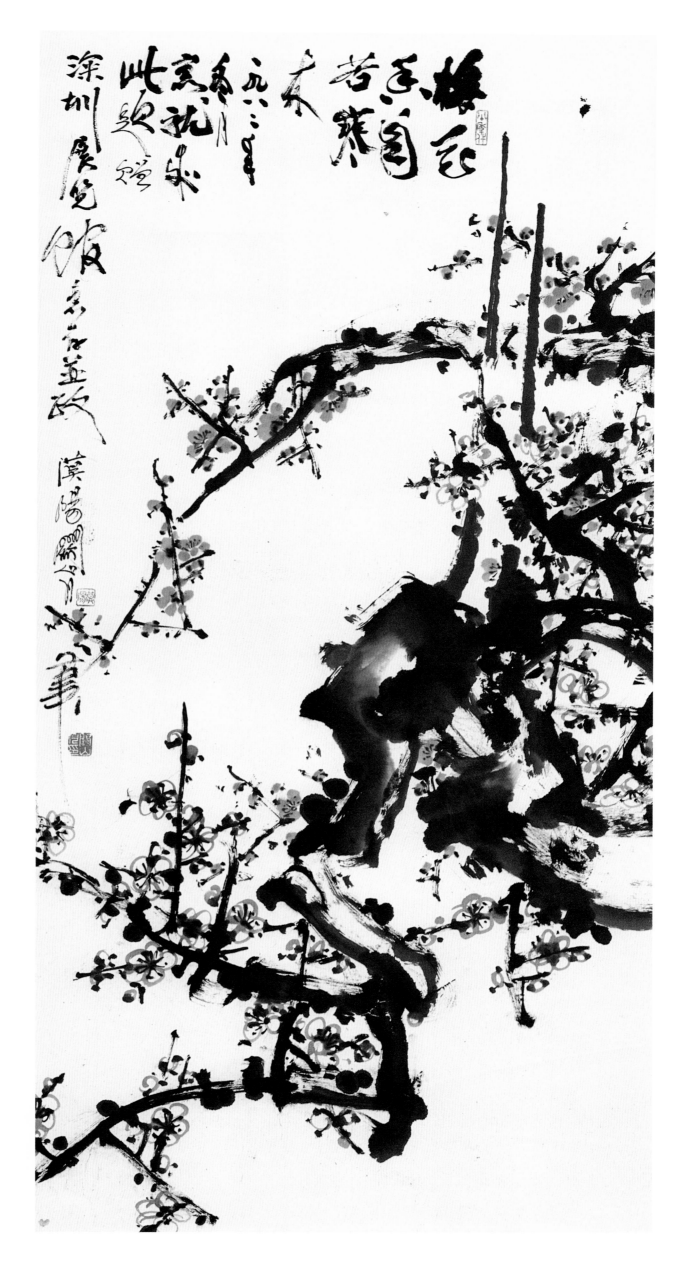

双清图

1982年
132 cm × 62 cm
纸本设色
私人藏

款识：壬戌岁冬，试以旧藏皮纸写此于五羊城隔山书舍。
　　　漠阳关山月笔。

印章：关山月印（白文）　漠阳（朱文）　鉴泉居（白文）

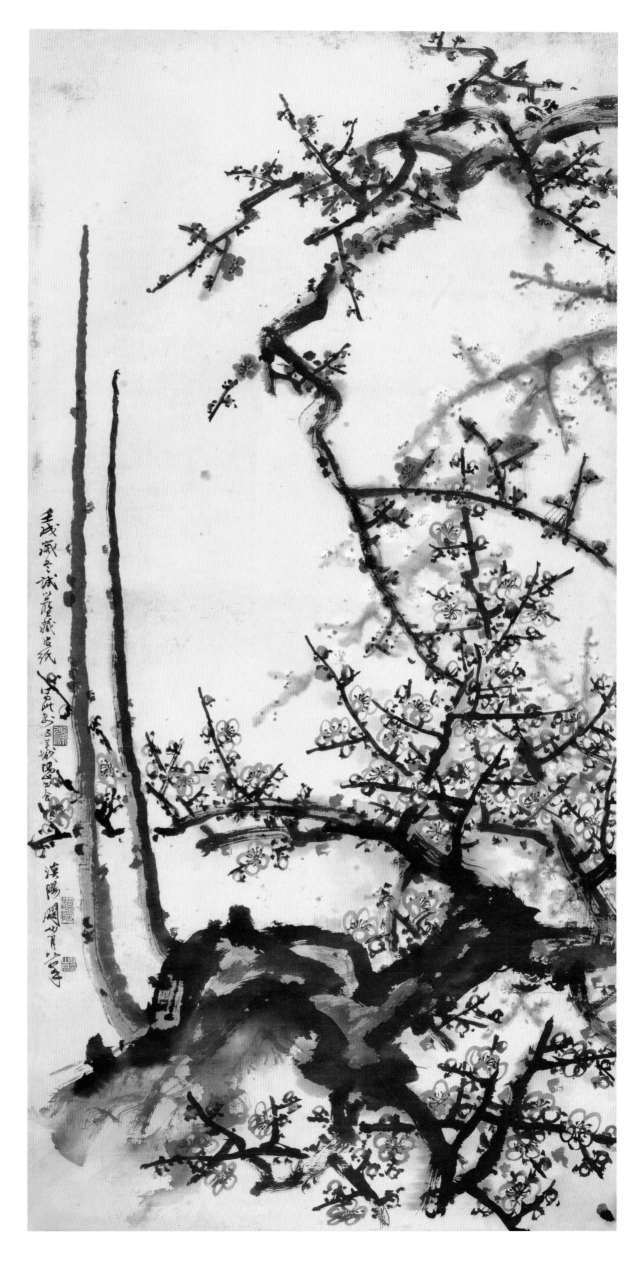

墨梅

1982年
56 cm×67.5 cm
纸本水墨
私人藏

款识：试以鸡毛笔图此，别有韵味。壬戌关山月。

印章：关山月（朱文） 八十年代（朱文） 山月画梅（朱文）
　　　鉴泉居（白文）

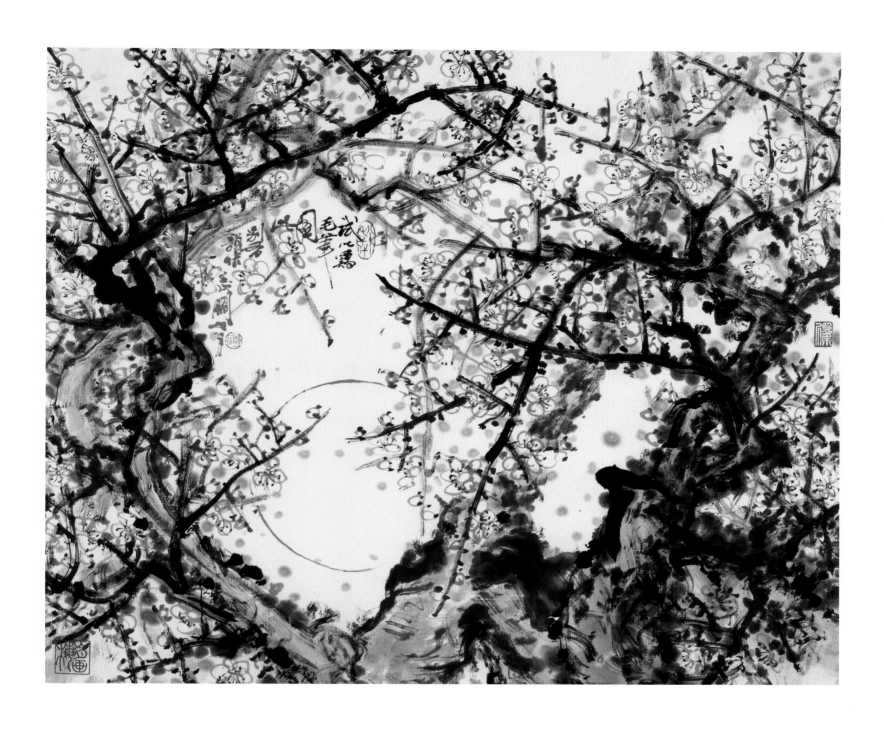

款识：壬戌岁冬，萝冈［岗］雨中赏梅得此。
　　　漠阳关山月笔。

印章：关山月印（白文）漠阳（朱文）
　　　学到老来知不足（朱文）

冷艳

1982年
96 cm×59.3 cm
纸本水墨
私人藏

款识：壬戌岁冬，萝冈［岗］雨中赏梅得此。
　　　漠阳关山月笔。

印章：关山月印（白文）漠阳（朱文）
　　　学到老来知不足（朱文）

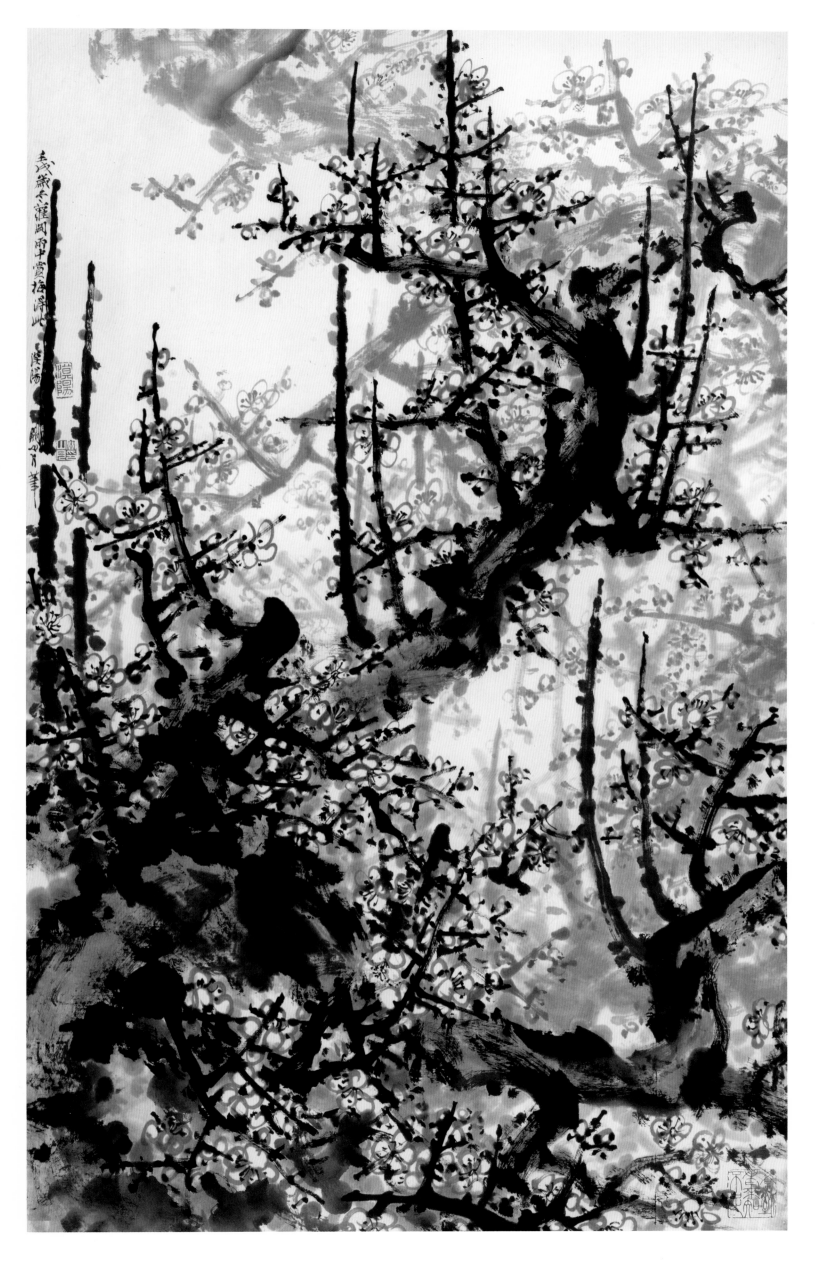

暗香浮动月黄昏

1982年
96 cm×51 cm
纸本设色
私人藏

款识：疏影横斜水清浅，暗香浮动月黄昏。一九八二年夏
　　　于珠江南岸，漠阳关山月画。
印章：关山月（朱文）　漠阳（朱文）　八十年代（朱文）
　　　适我无非新（朱文）

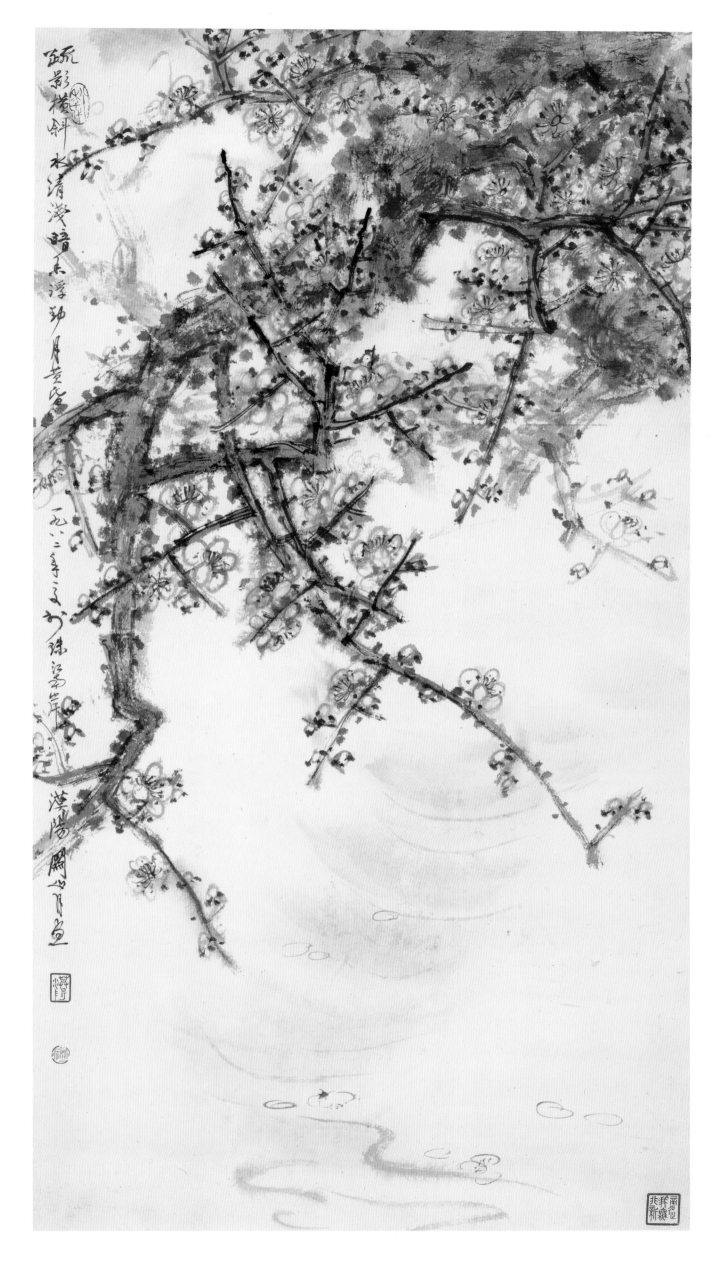

纸本设色
私人藏

款识：壬戌岁冬漠阳关山月画于鉴泉居。

印章：关山月印（白文）八十年代（朱文）鉴泉居（白文）
　　　学到老来知不足（朱文）

再识：清泉冷浸疏梅蕊，共饮人间第一香。补录陆游句。
　　　甲子新春初七，漠阳关山月于珠江南岸。

印章：关山月（白文）漠阳（朱文）

一枝冷艳开

1982年
132.5 cm×62.5 cm
纸本设色
私人藏

款识：壬戌岁冬漠阳关山月画于鉴泉居。

印章：关山月印（白文）八十年代（朱文）鉴泉居（白文）
　　　学到老来知不足（朱文）

再识：清泉冷浸疏梅蕊，共饮人间第一香。补录陆游句。
　　　甲子新春初七，漠阳关山月于珠江南岸。

印章：关山月（白文）漠阳（朱文）

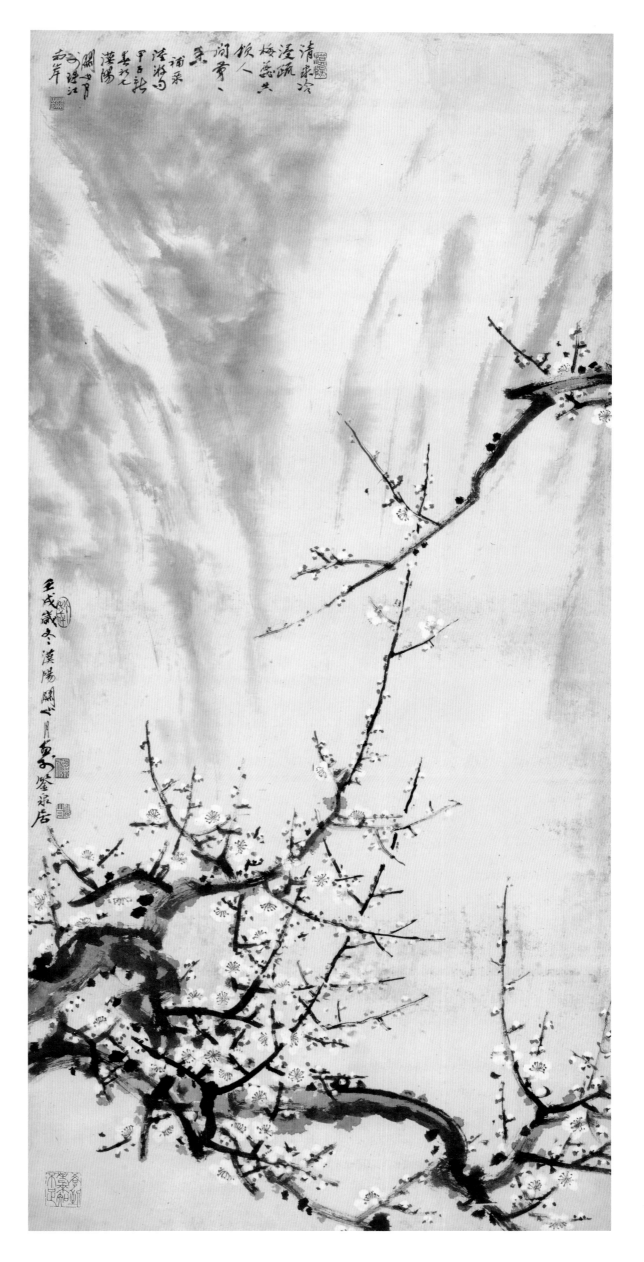

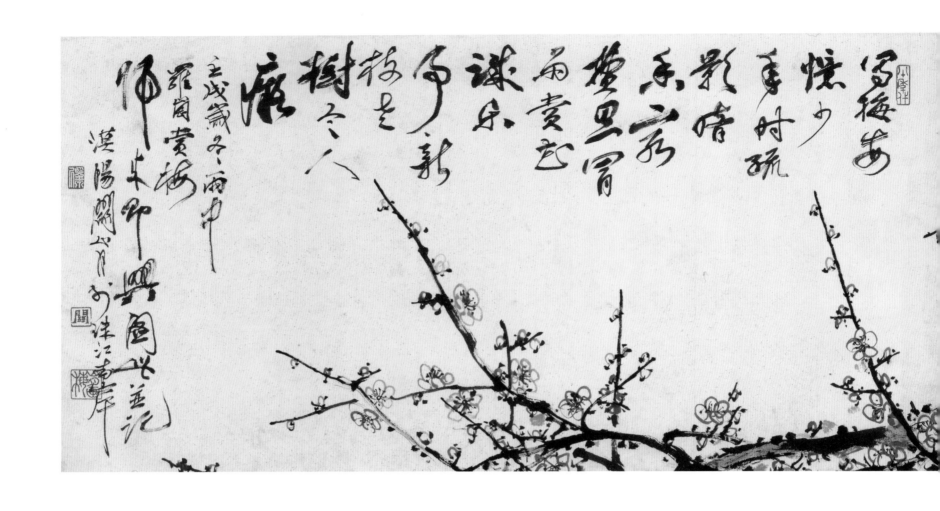

疏影暗香

1982年

43.5 cm×173.8 cm

纸本水墨

私人藏

款识：写梅每忆少年时，疏影暗香最费思。冒雨赏花诚乐事，
新枝老树令人痴。壬戌岁冬雨中罗[萝]岗赏梅，归来
即兴图此并记。漠阳关山月于珠江南岸。

印章：关（朱文）八十年代（朱文）山月画梅（朱文）
鉴泉居（白文）慰天下之劳人（白文）

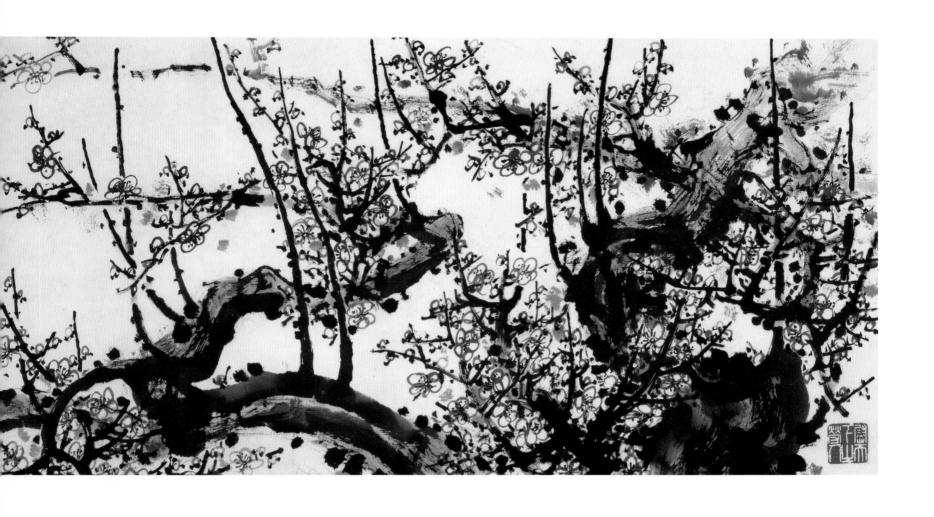

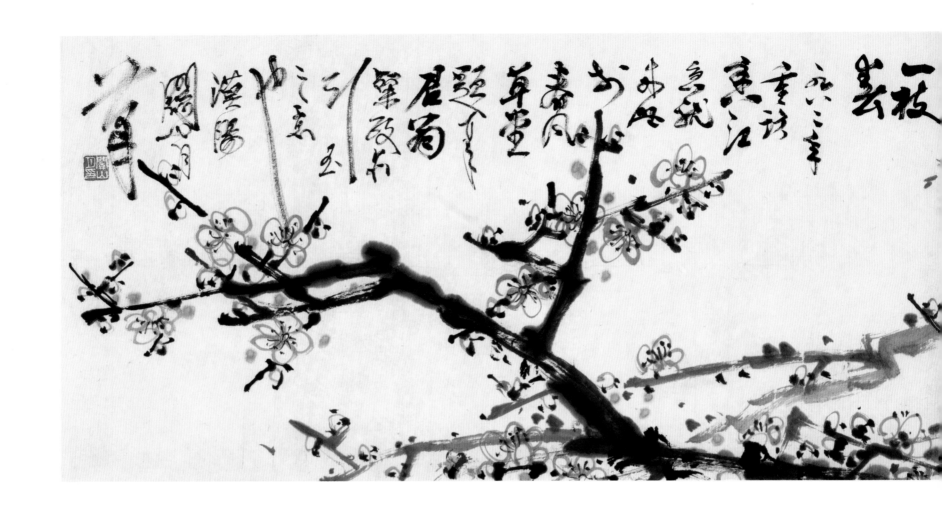

聊赠一枝春

1982年
34.2 cm × 139.8 cm
纸本水墨
私人藏

款识：聊赠一枝春。一九八二年重访香江急就成此于春风草堂，
　　　题奉君翁粲政，亦引玉之意也。漠阳关山月笔。

印章：关山月印（白文）

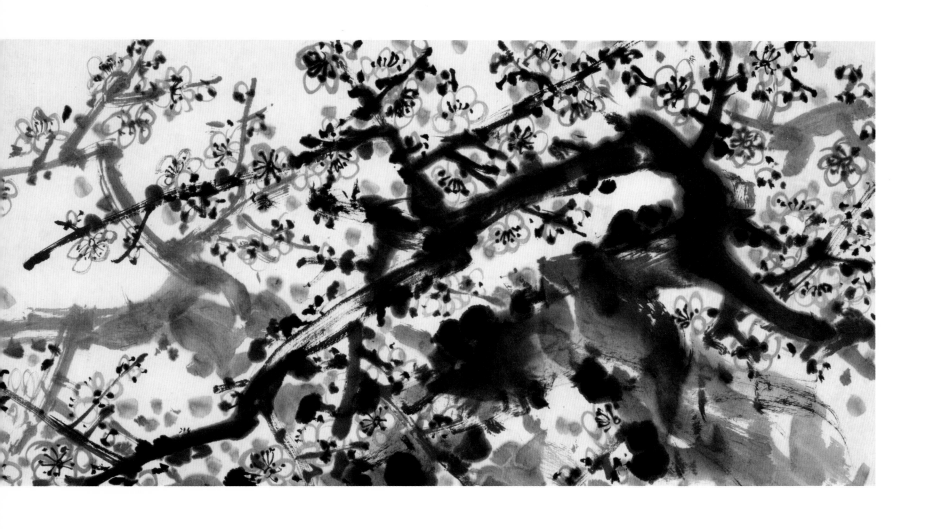

赠王彦彬红梅

1982年

97 cm×34 cm

纸本设色

关山月美术馆藏

款识：王彦彬先生雅属并政。一九八二年盛暑挥汗于珠江南岸。
　　　关山月。

印章：关山月（白文）

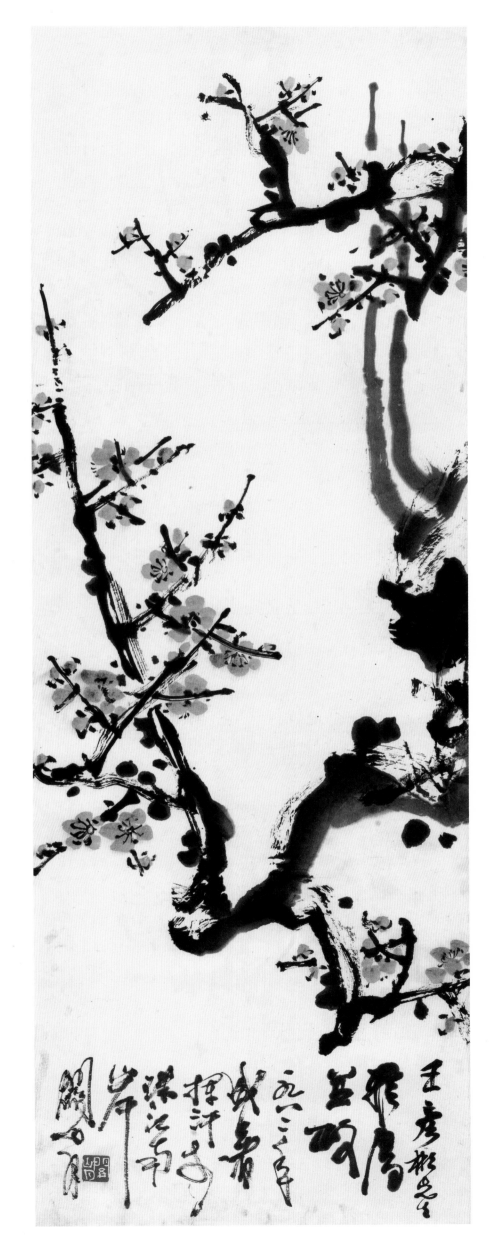

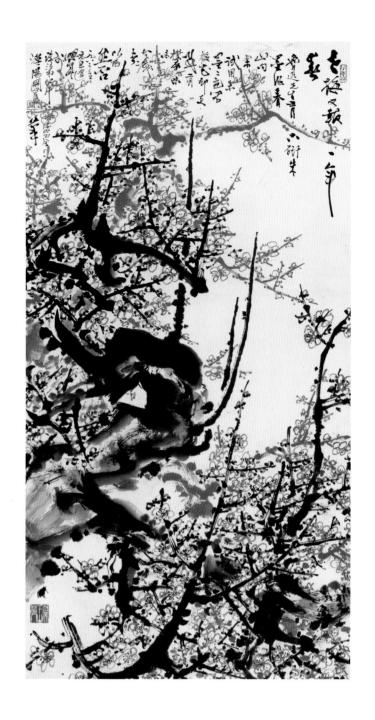

老梅又报一年春之一

1983年
137 cm × 68 cm
纸本设色
私人藏

款识：老梅又报一年春。鲁迅先生有"只研朱墨作春山"句，余
试用朱墨二色写梅花，却更感有朴厚味，未知识者以为
然否？一九八三年元旦遣兴写此于珠江南岸隔山书舍。漠
阳关山月笔。

印章：关（朱文） 八十年代（朱文） 慰天下之劳人（白文）

老梅又报一年春之二

1983年
140 cm × 68 cm
纸本设色
私人藏

款识：老梅又报一年春。鲁迅有"只研朱墨作春山"句，余试用
朱墨二色写梅花，更感有朴厚味，未知识者以为然否耳？
一九八三年元旦，遣兴成于珠江南岸。漠阳关山月笔。

印章：关山月章（白文） 八十年代（朱文）
慰天下之劳人（白文）

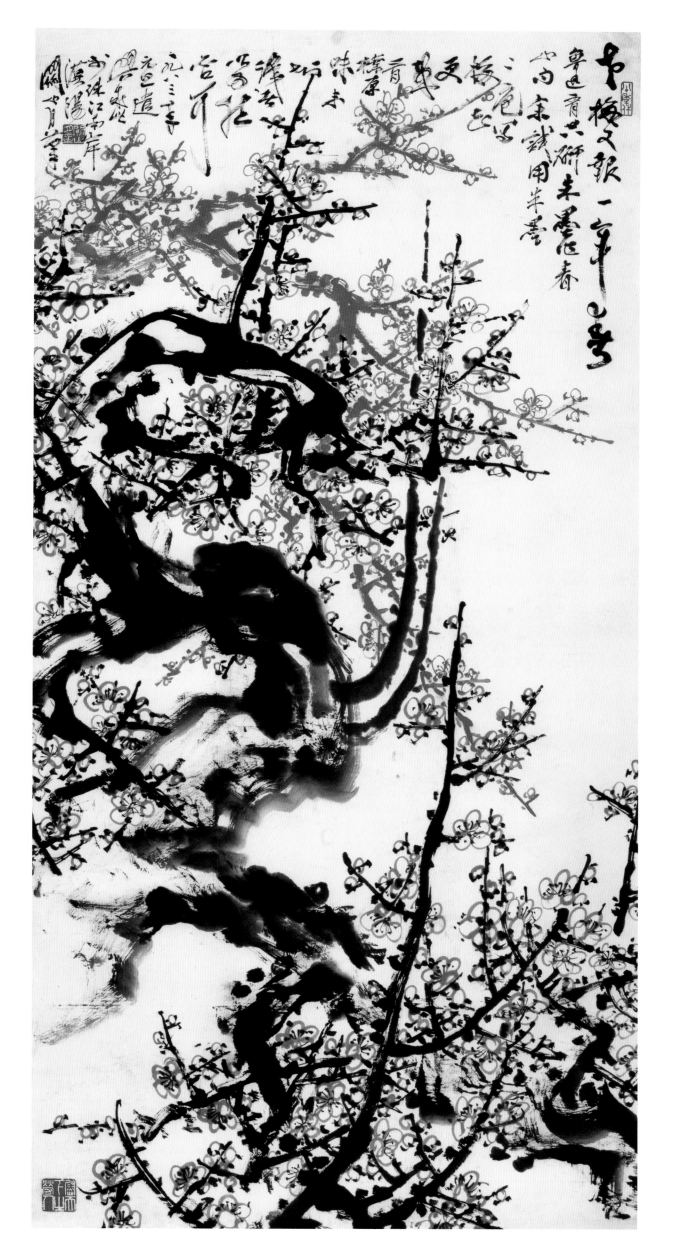

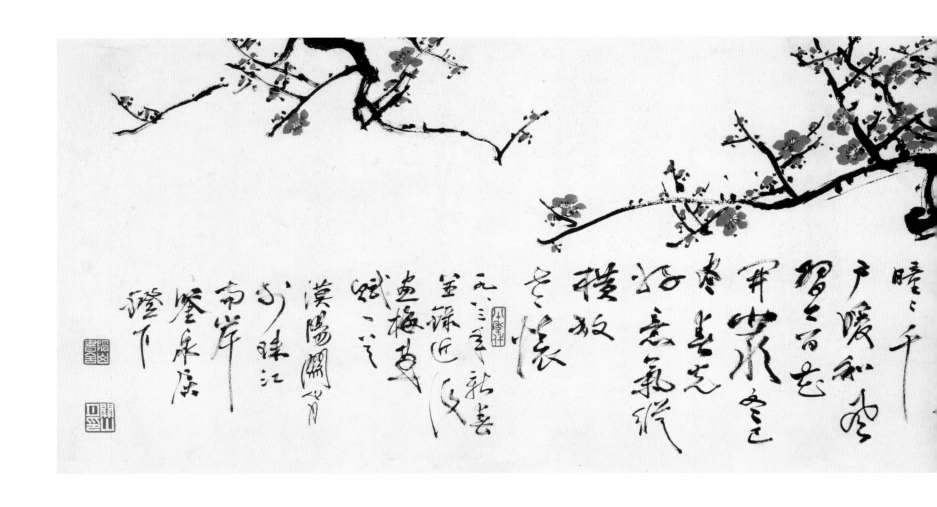

意气纵横之一

1983年

43 cm × 173.3 cm

纸本设色

私人藏

款识：写竹不妨胸有竹，画梅何忌倒霉灾。为牢划 [画] 地茧
　　　丝缚，展纸铺云天马来。丽日瞳瞳千户暖，和风习习百
　　　花开。严冬已尽春光好，意气纵横放老怀。一九八三
　　　年新春并录近作《画梅感赋》一首。漠阳关山月于珠
　　　江南岸鉴泉居镫下。

印章：关山月印（白文）隔山书舍（白文）八十年代（朱文）
　　　学到老来知不足（朱文）

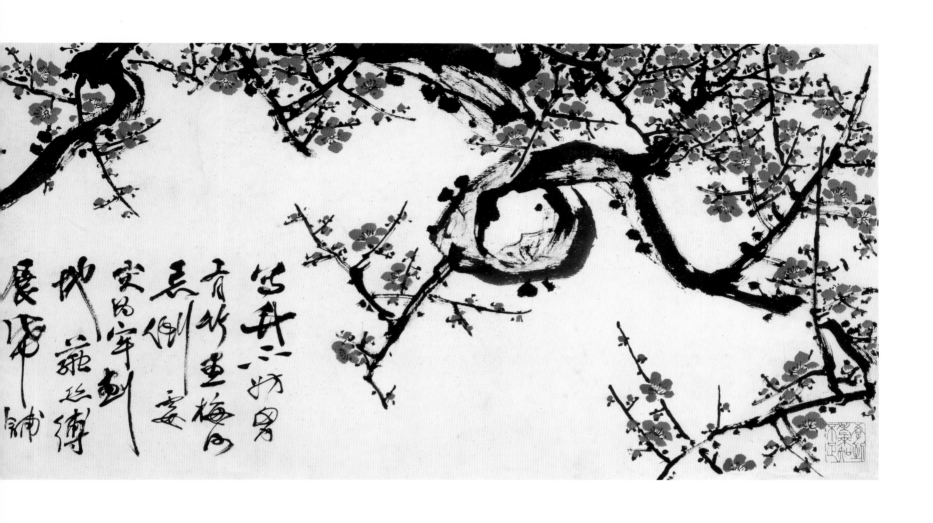

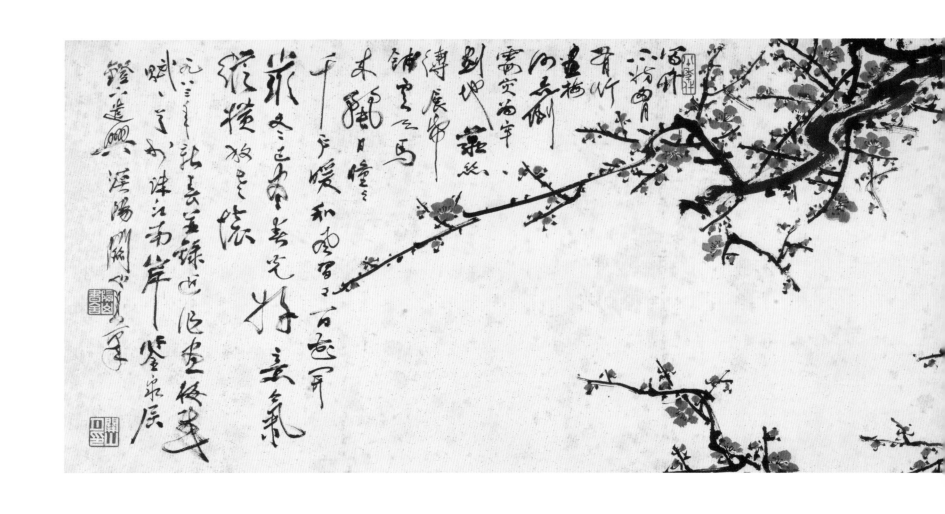

意气纵横之二

1983年
43.5 cm×174 cm
纸本设色
私人藏

款识：写竹不妨胸有竹，画梅何忌倒霉灾。为牢划地茧丝缚，展
　　　纸铺云天马来。丽日瞳瞳千户暖，和风习习百花开。严
　　　冬已尽春光好，意气纵横放老怀。一九八三年新春并录
　　　近作《画梅感赋》一首于珠江南岸鉴泉居镫下遣兴。漠阳
　　　关山月笔。

印章：关山月印（白文）隔山书舍（白文）八十年代（朱文）

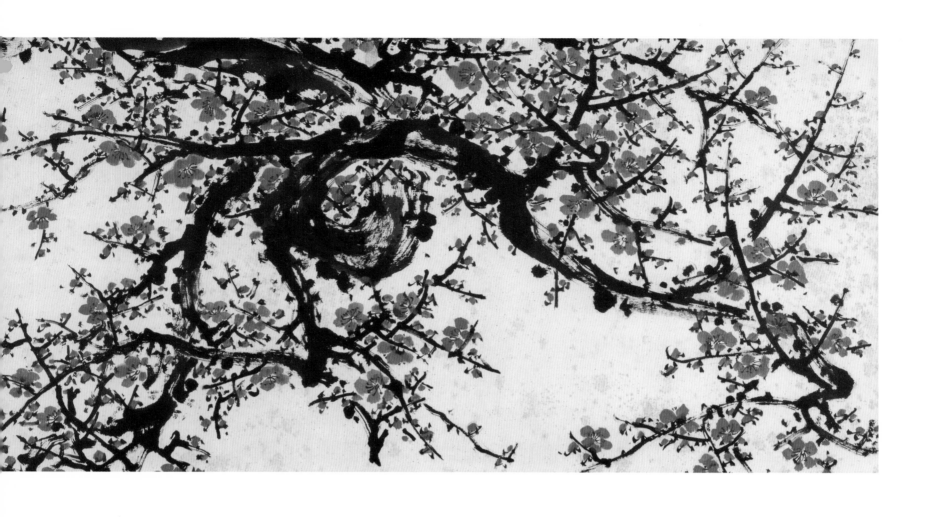

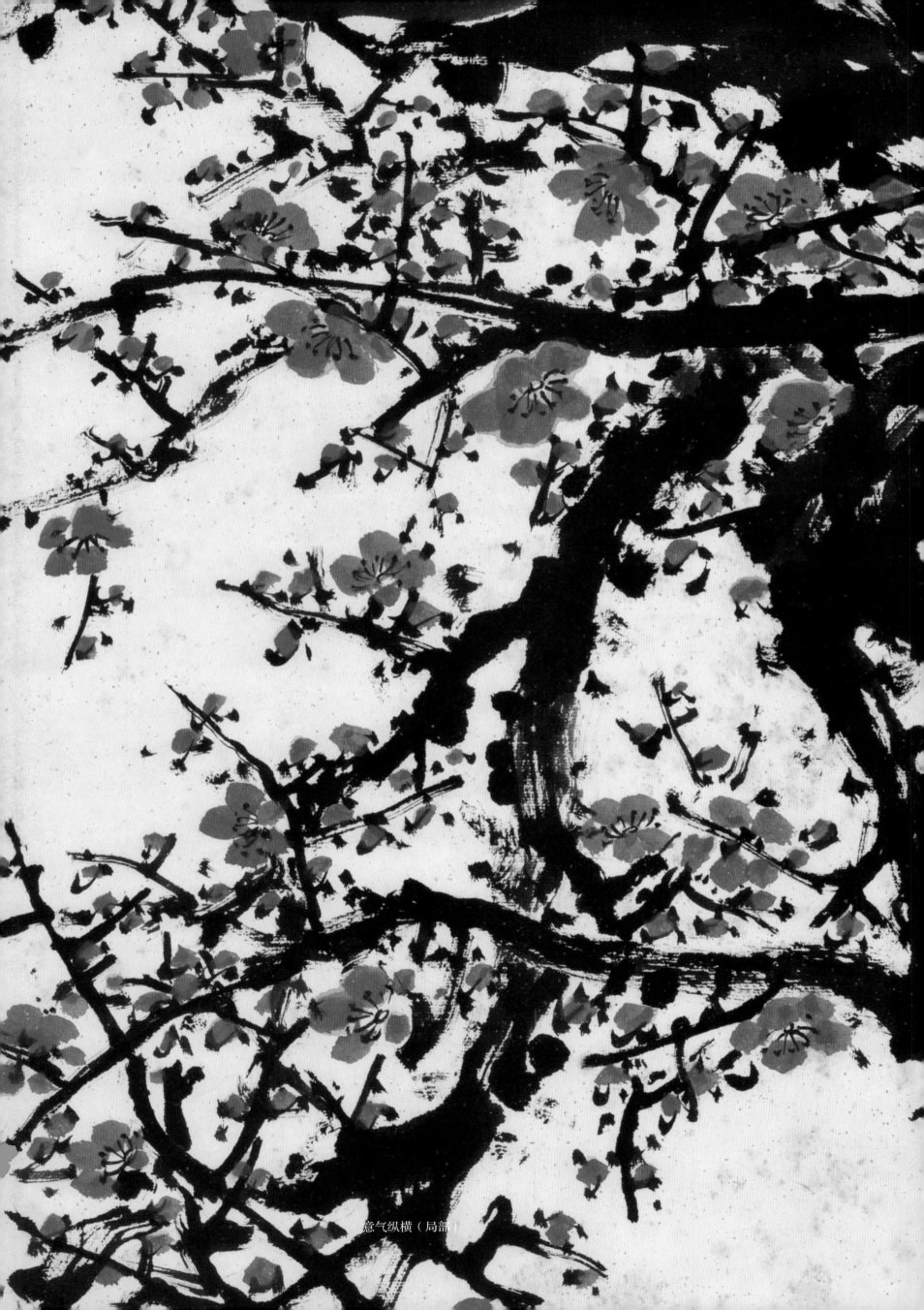

意气纵横（局部）

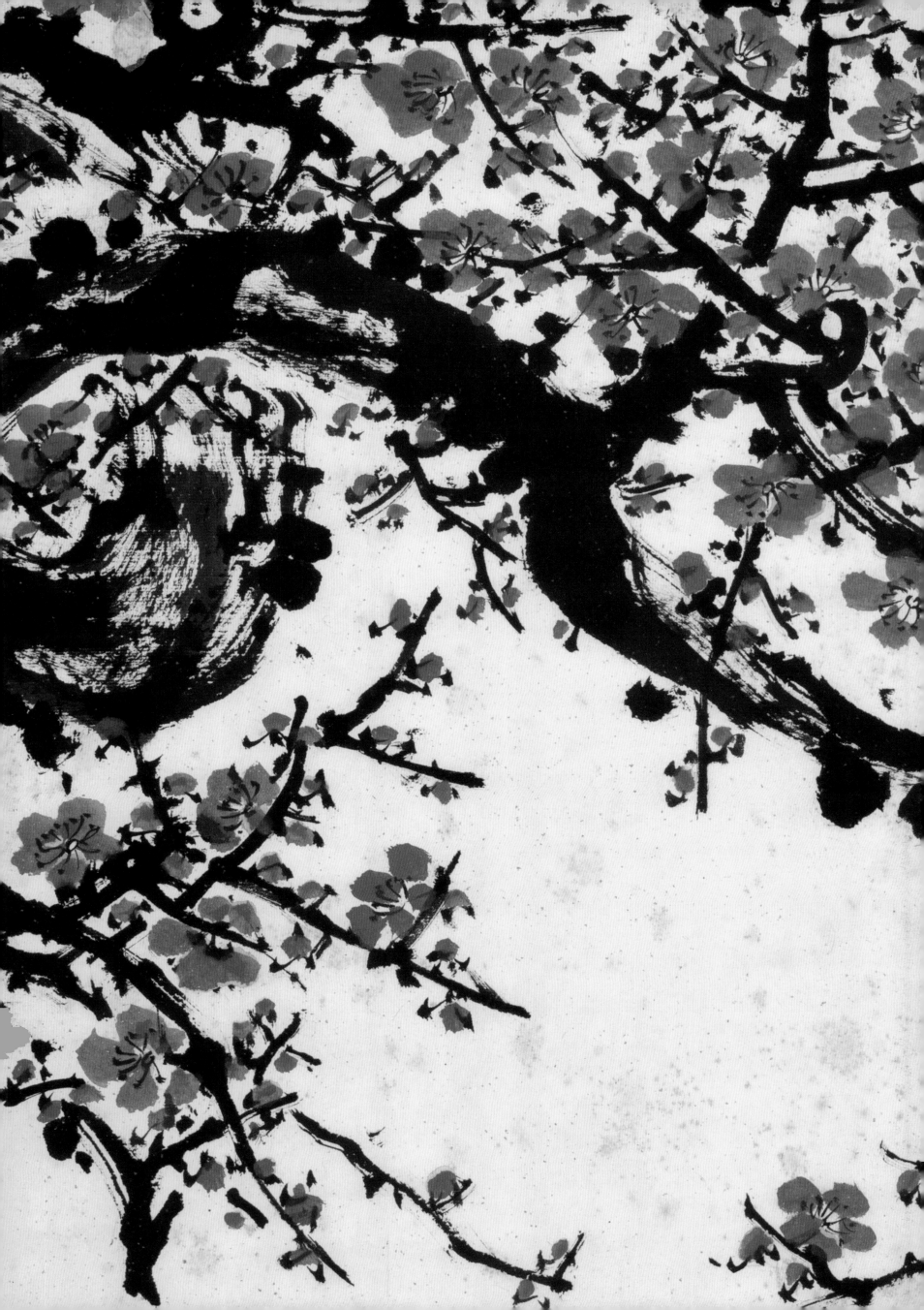

款识：写竹不妨胸有竹，画梅何忌倒霉灾。为牢划地茧丝缚，
　　　展纸铺云天马来。丽日曈曈千户暖，和风习习百花开。
　　　严冬已尽春光好，意气纵横放老怀。壬戌除夕并录《画梅
　　　感赋》近作，漠阳关山月于珠江南岸。

印章：关山月（白文）　隔山书舍（白文）　八十年代（朱文）
　　　红棉巨榕乡人（朱文）

朱砂梅

1983年
174.5 cm × 53.5 cm
纸本设色
私人藏

款识：写竹不妨胸有竹，画梅何忌倒霉灾。为牢划地茧丝缚，
　　　展纸铺云天马来。丽日曈曈千户暖，和风习习百花开。
　　　严冬已尽春光好，意气纵横放老怀。壬戌除夕并录《画梅
　　　感赋》近作，漠阳关山月于珠江南岸。

印章：关山月（白文）　隔山书舍（白文）　八十年代（朱文）
　　　红棉巨榕乡人（朱文）

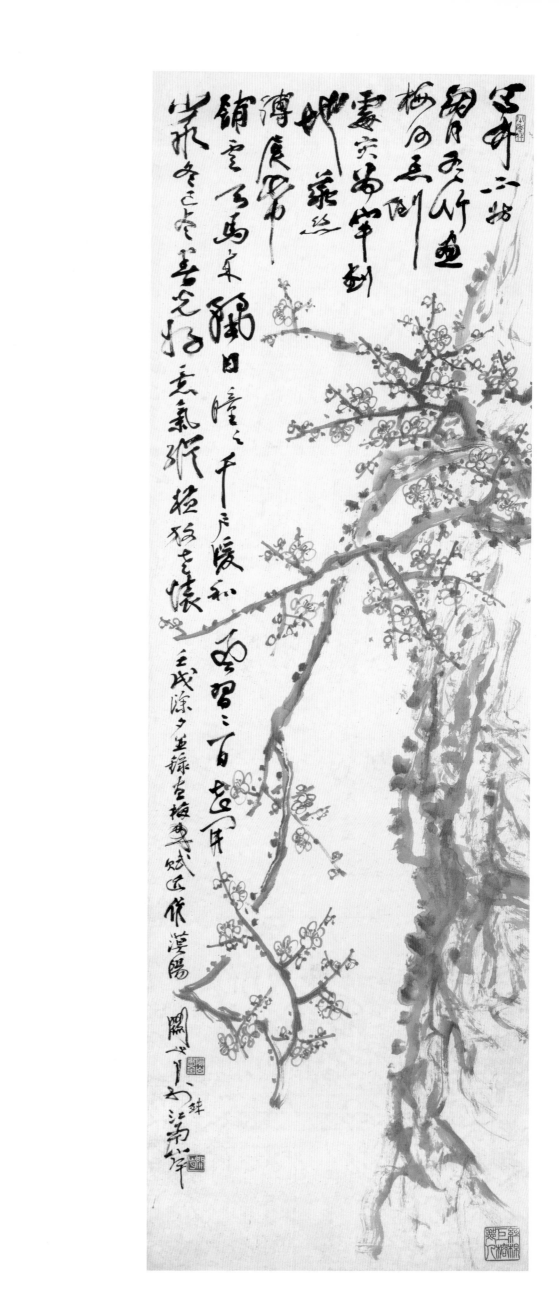

纸本水墨

私人藏

款识：铁干纵横风骨厉，新枝挺直气冲天。平生历尽寒冬雪，
　　　赢得清香沁大千。一九八三年岁冬于珠江南岸。
　　　漠阳关山月并题。

印章：关山月印（白文） 岭南人（白文） 八十年代（朱文）
　　　平生塞北江南（白文）

雪梅图

1983年
180.5 cm×94.5 cm
纸本水墨
私人藏

款识：铁干纵横风骨厉，新枝挺直气冲天。平生历尽寒冬雪，
　　　赢得清香沁大千。一九八三年岁冬于珠江南岸。
　　　漠阳关山月并题。

印章：关山月印（白文） 岭南人（白文） 八十年代（朱文）
　　　平生塞北江南（白文）

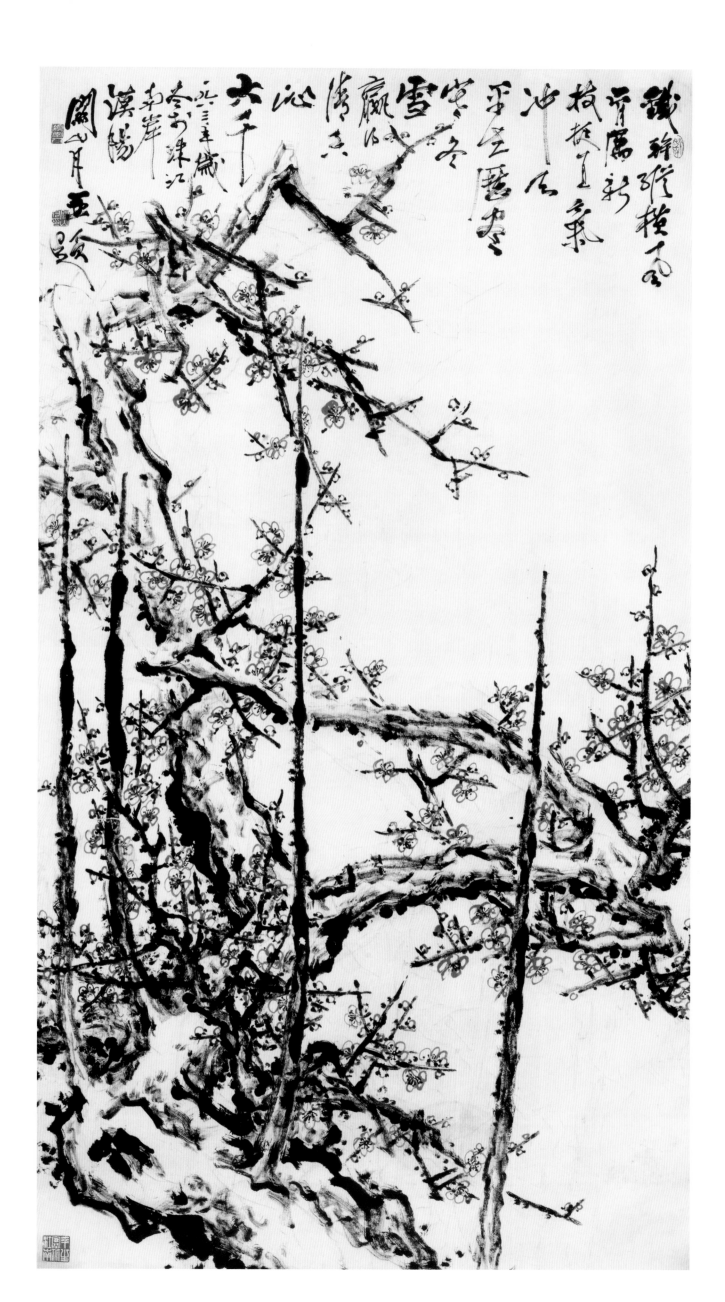

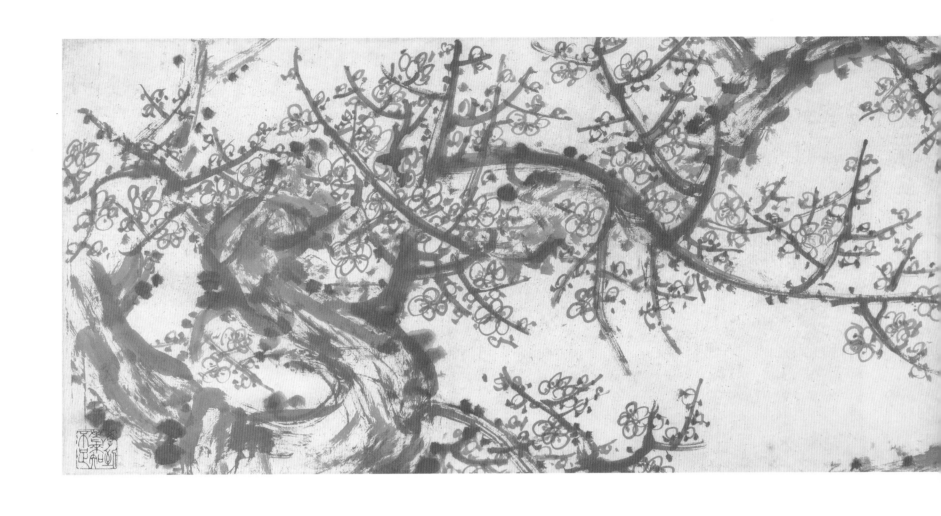

朱砂梅

1983年
43.4 cm × 175 cm
纸本设色
私人藏

款识：壬戌除夕画于珠江南岸鉴泉居。漠阳关山月笔。

印章：关山月印（白文）漠阳（朱文）鉴泉居（白文）
学到老来知不足（朱文）

再识：枝扫氛氲光焰焰，骨峻霜雪铁铮铮。一九八三年新
春录赵朴老句补白。漠阳关山月于隔山书舍灯下。

印章：关山月（白文）隔山书舍（白文）

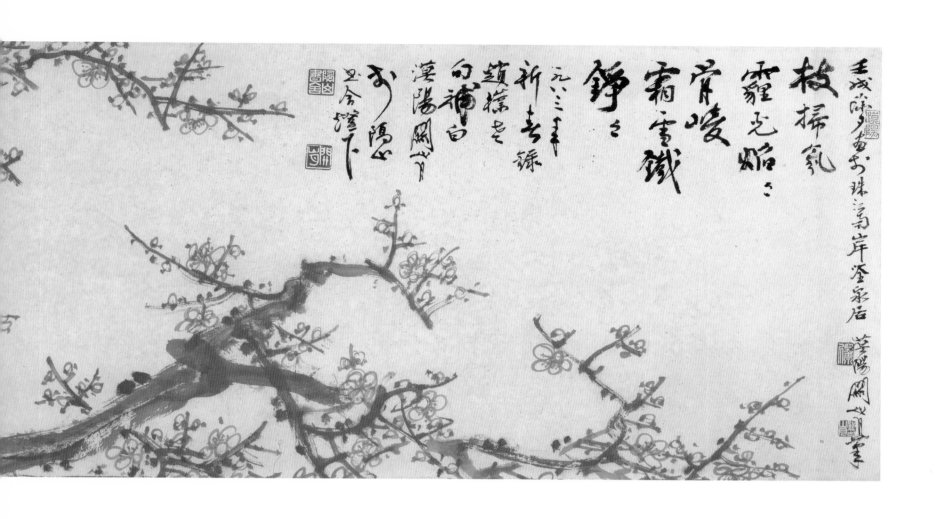

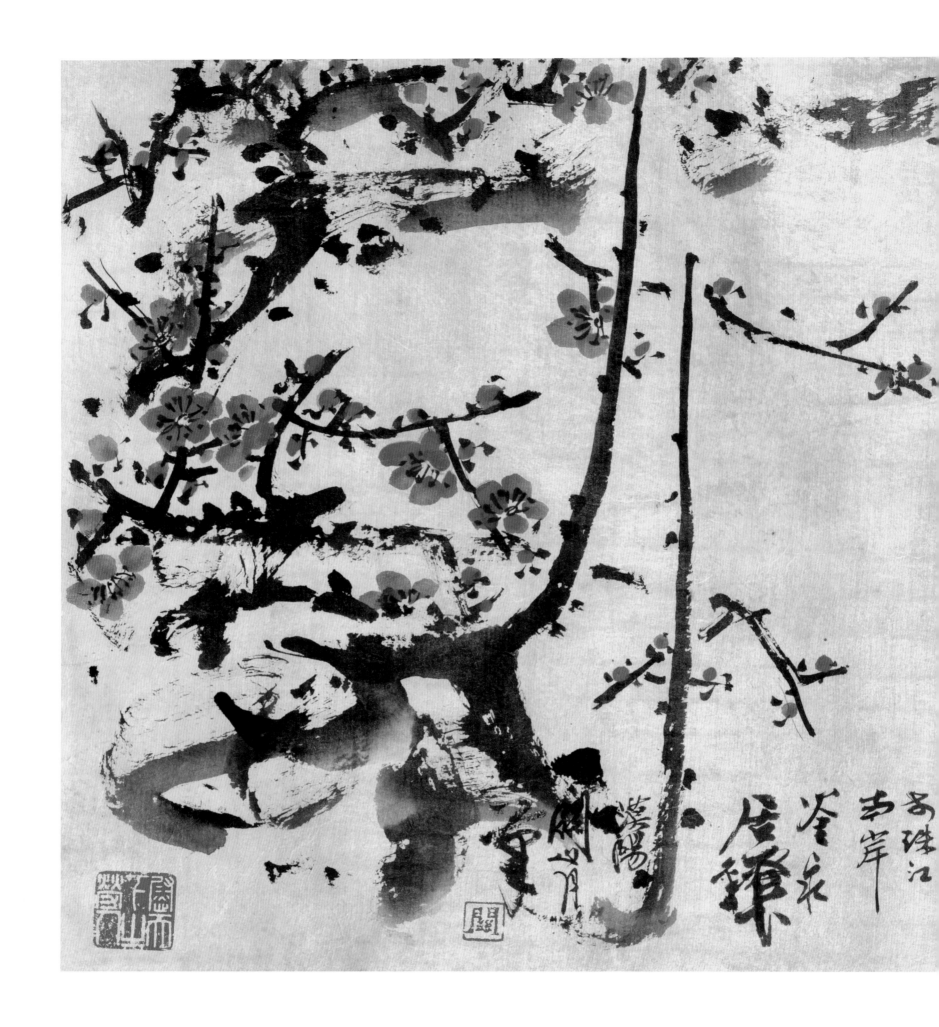

红梅（金笺）

1983年
46 cm × 88 cm
金笺设色
私人藏

款识：铁干纵横风骨厉，新枝挺直气冲天。平生历尽寒冬雪，
　　　赢得清香沁大千。一九八三年岁冬画于珠江南岸鉴泉居
　　　镫下。漠阳关山月笔。
印章：关（朱文）八十年代（朱文）慰天下之劳人（白文）
再识：小平贤妻六十四寿庆纪念，关山月补题。
印章：关山月（朱文）

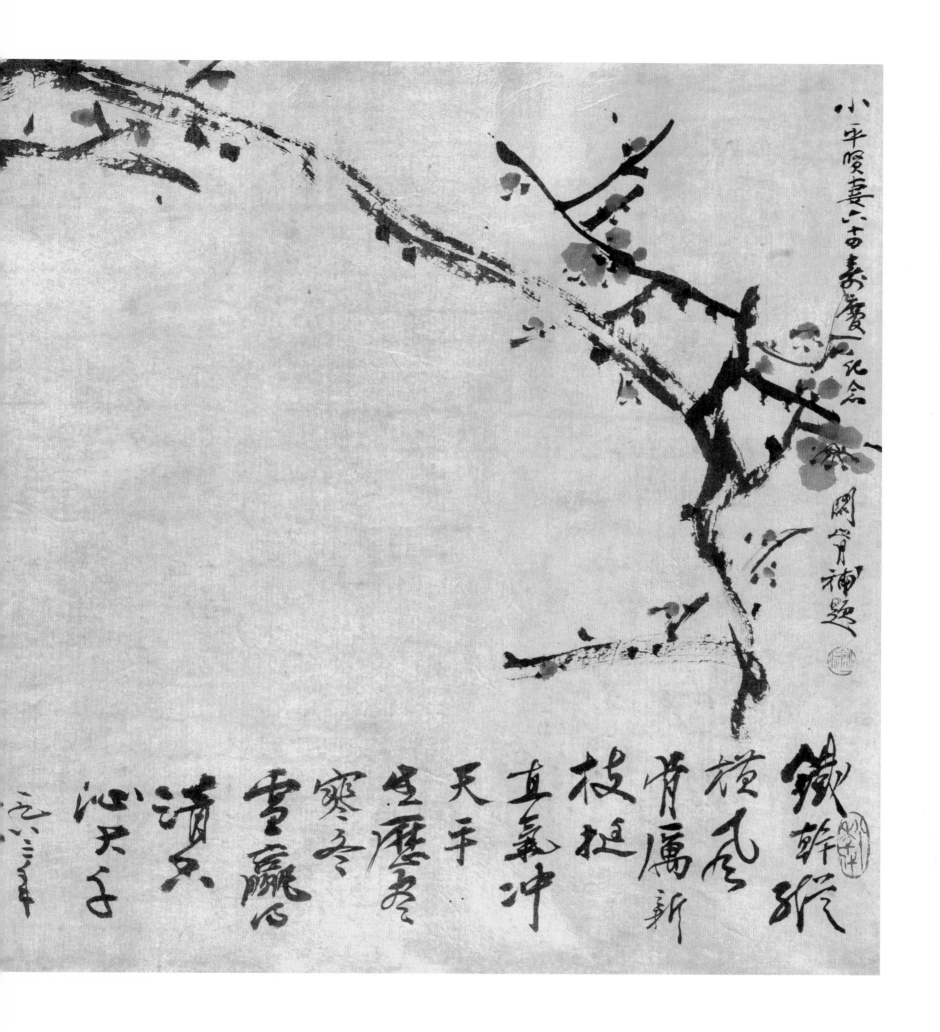

小平賢妻六十壽慶記念

閑骨補題

鐵幹挺
橫斜骨屬新
枝挺直氣冲
天于堅歷兮
寒冬雪寢屍
清其沁天千

元心三千年

一笑千家暖

1983年
纸本设色
广州珠岛宾馆藏

款识：一笑千家暖。一九八三年新春，漠阳关山月画。

印章：关山月印（白文） 漠阳（朱文）
 平生塞北江南（朱文）

一笑千家暖

1983年
178 cm × 283.5 cm
纸本设色
广州珠岛宾馆藏

款识：一笑千家暖。一九八三年新春，漠阳关山月画。

印章：关山月印（白文） 漠阳（朱文）
 平生塞北江南（朱文）

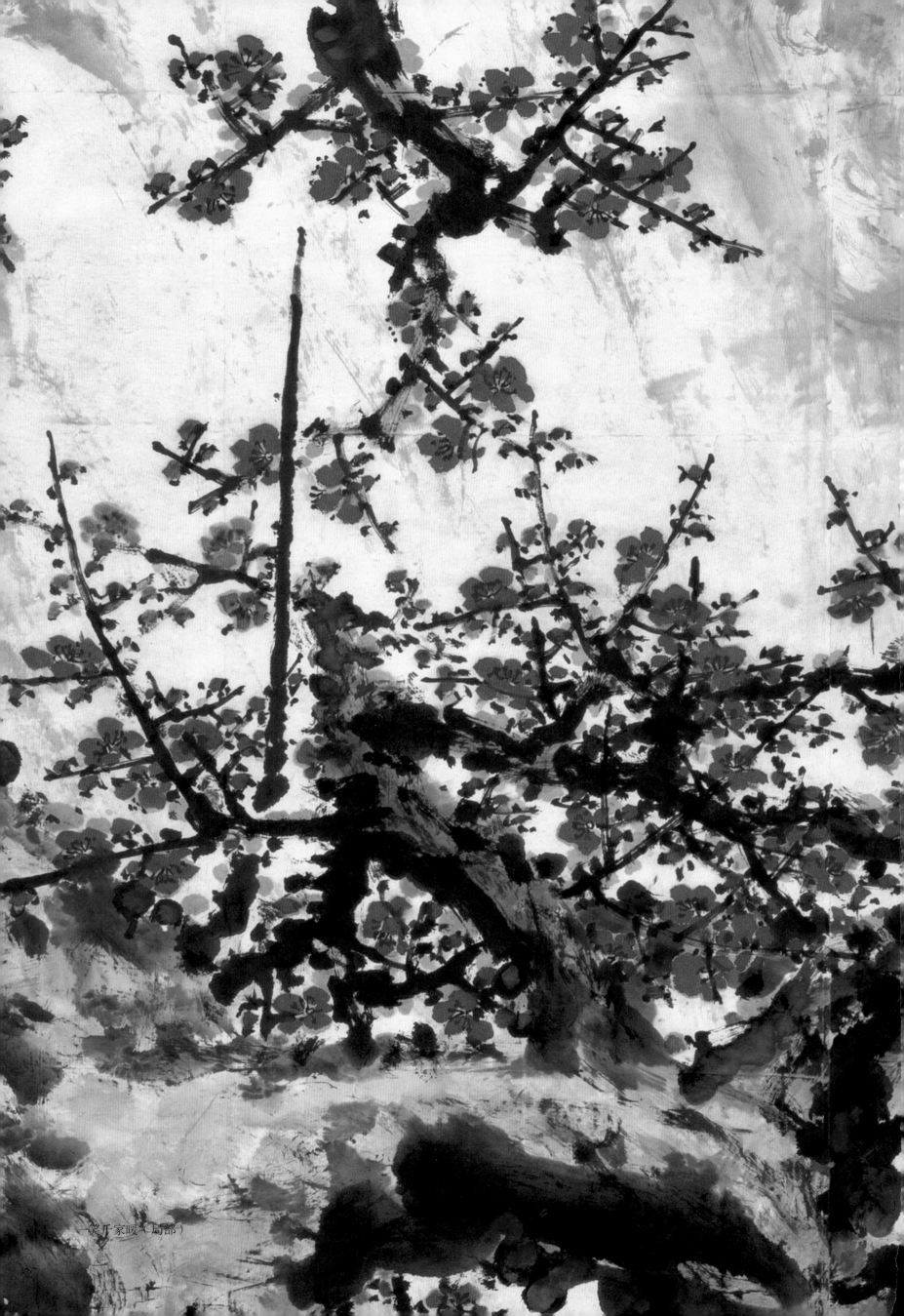

笑开家暖（局部）

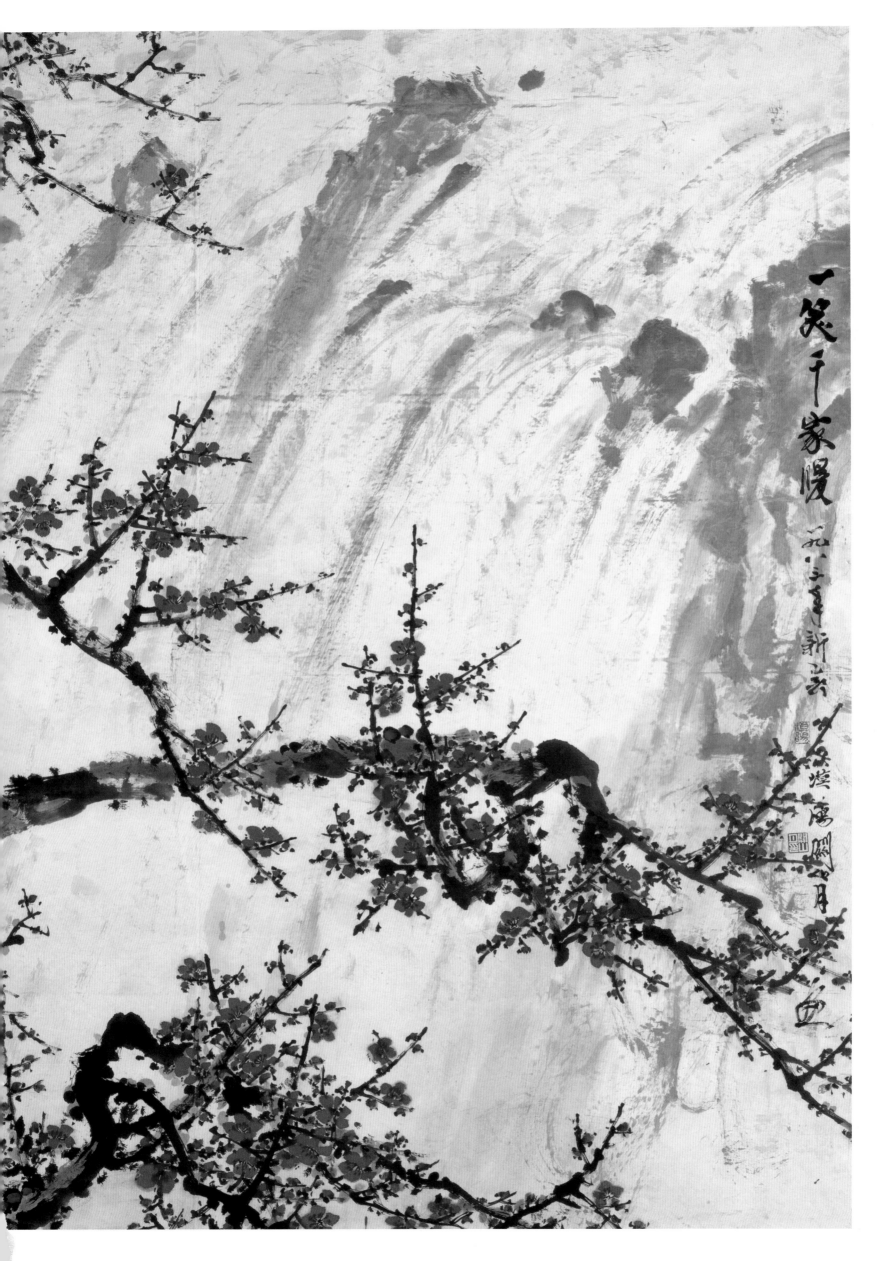

一笑千家暖

辛已之春新芸

嘉煥海関四月

一笑千家暖

1984年
137 cm×68.5 cm
纸本设色
深圳博物馆藏

款识：一笑千家暖。一九八四年二月画赠深圳市博物馆开
　　　馆纪念。漠阳关山月于珠江南岸。

印章：关山月（白文）漠阳（朱文）八十年代（朱文）

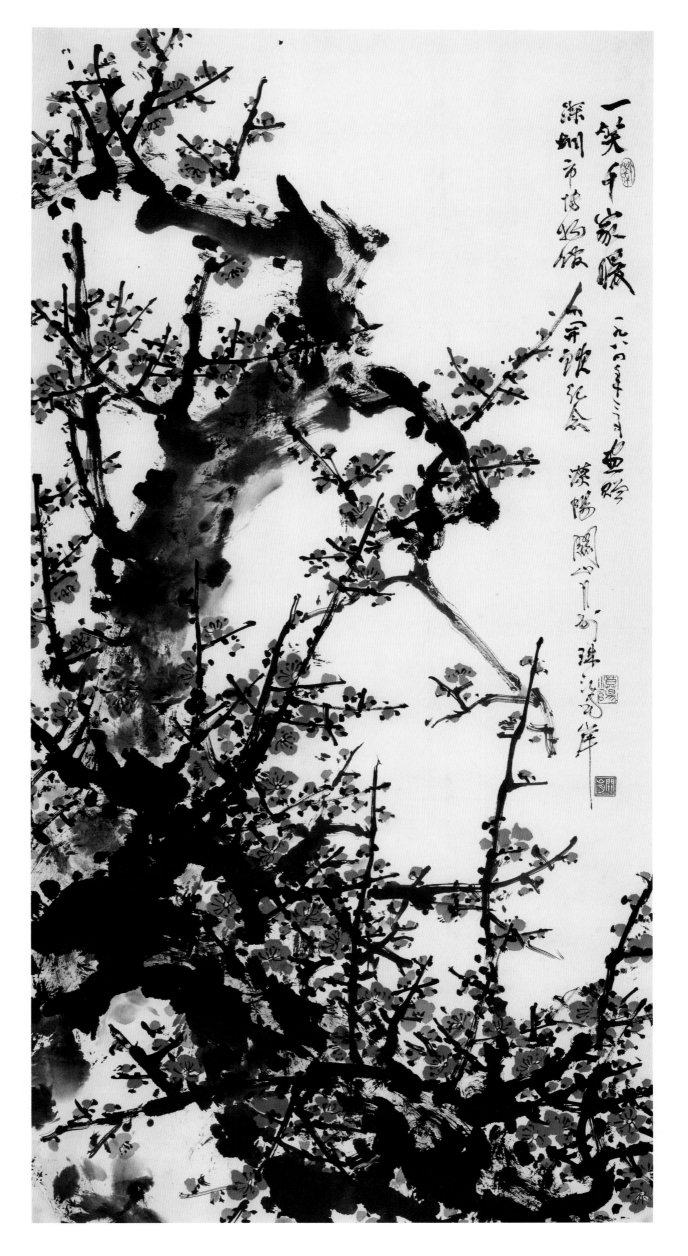

雪梅

1984年
166 cm × 44 cm
纸本设色
私人藏

款识：漠阳关山月笔。

印章：关山月印（白文）　岭南人（白文）　山月画梅（朱文）

款识：争似罗浮山涧底，一枝清冷月明中。一九八五年岁冬
　　　　画于珠江南岸鉴泉居，漠阳关山月笔。

印章：关山月印（白文）漠阳（朱文）八十年代（朱文）
　　　　后视今犹今视昔（白文）

一枝清冷月明中

1985年
136 cm×68 cm
纸本设色
私人藏

款识：争似罗浮山涧底，一枝清冷月明中。一九八五年岁冬
　　　　画于珠江南岸鉴泉居，漠阳关山月笔。

印章：关山月印（白文）漠阳（朱文）八十年代（朱文）
　　　　后视今犹今视昔（白文）

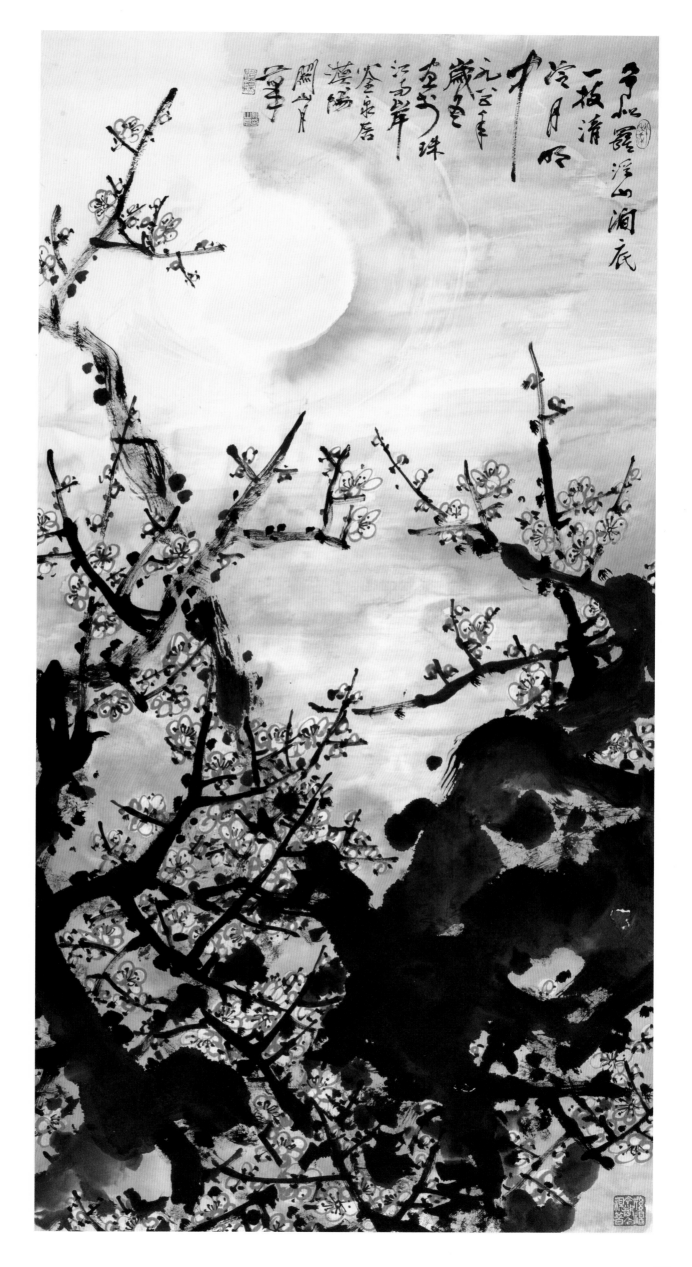

097

老梅冷艳月明中

1985年
120 cm×48 cm
纸本水墨
私人藏

款识：老梅冷艳月明中。一九八五年初秋，漠阳关山月笔。
印章：关山月印（白文）　漠阳（朱文）　山月画梅（朱文）

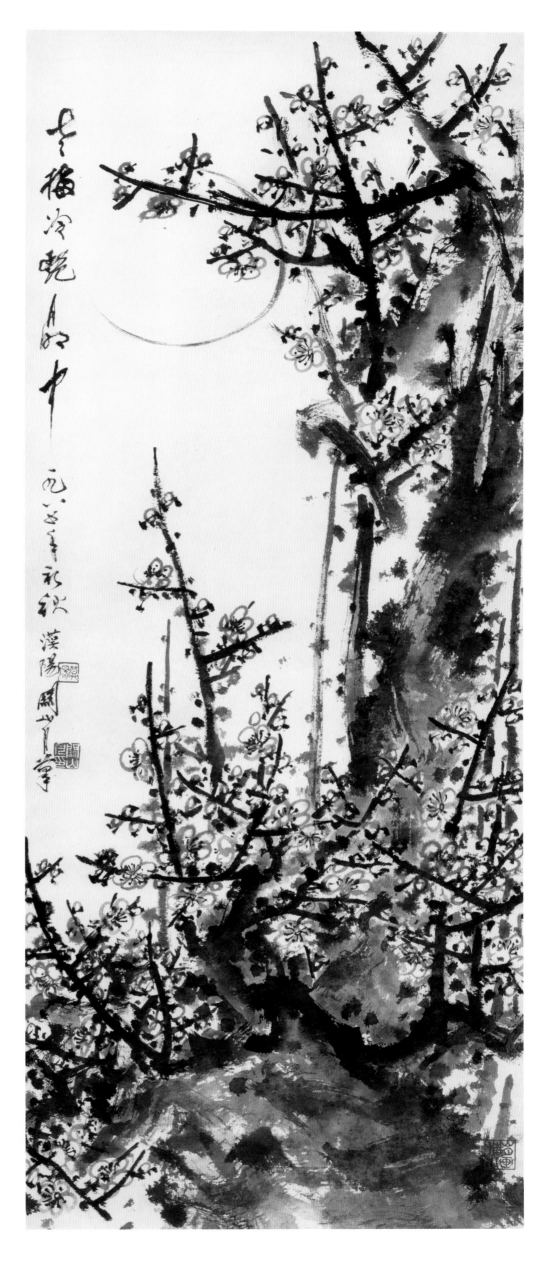

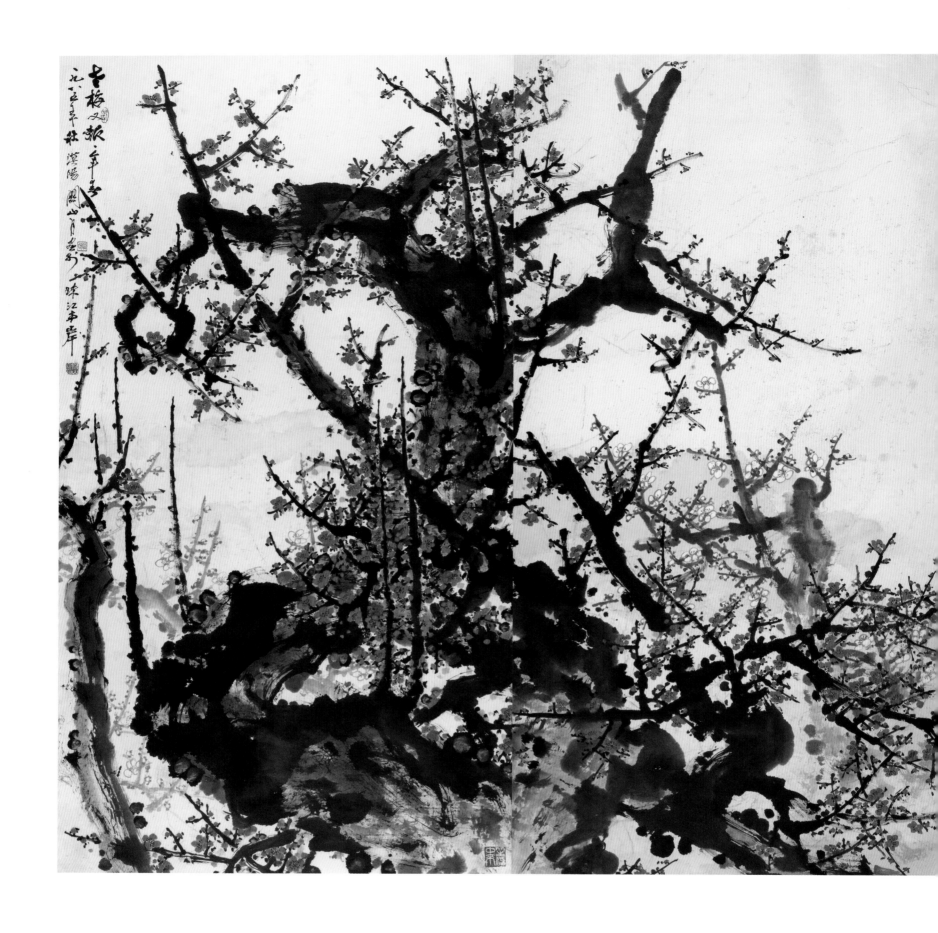

云破月来花弄影

1985年
178 cm × 382.8 cm
纸本设色
私人藏

款识：老梅又报一年春。一九八五年秋，漠阳关山月画于珠
　　　江南岸。

印章：关山月印（白文）漠阳（朱文）八十年代（朱文）
　　　江山如此多娇（朱文）从生活中来（白文）

再识：梅花香自苦寒来，不是争春先独开。借重罗公茅龙笔，
　　　神似墨痕沁香哉。乙丑初冬写寒梅偶得此句，因题
　　　之补白。漠阳关山月于珠江南岸隔山书舍镫下。

印章：关山月印（白文）漠阳（朱文）为人民（朱文）

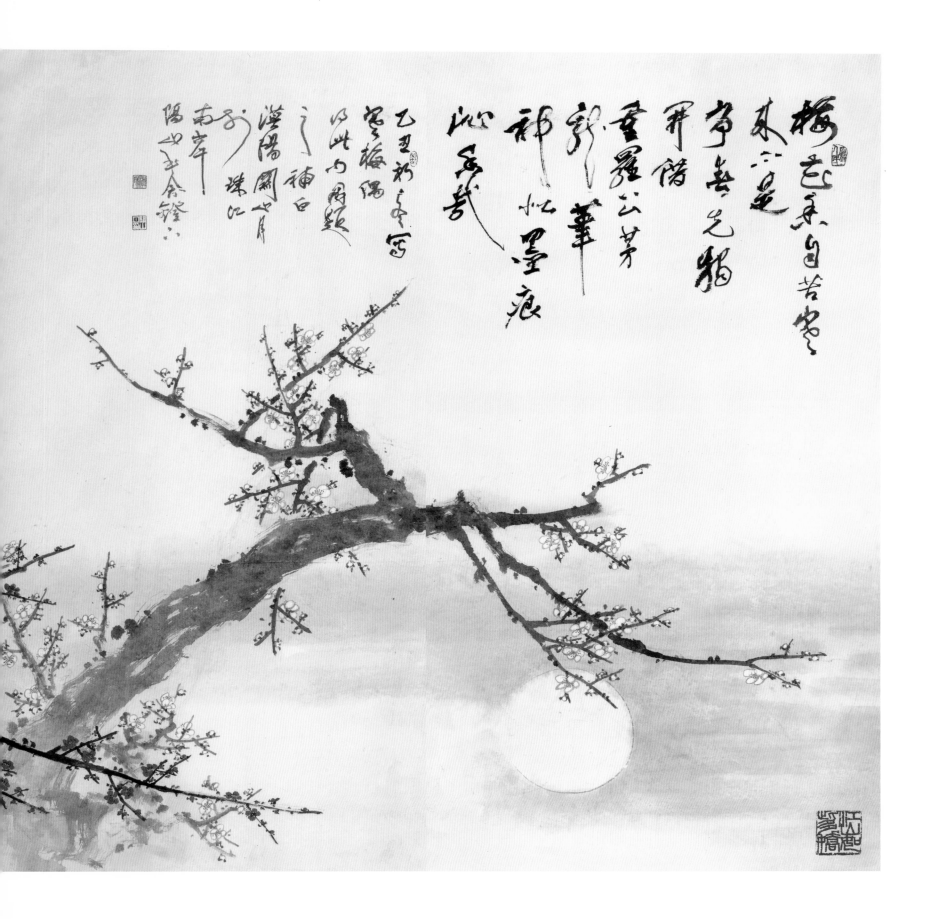

梅花本来自若也
林六逸
夕岳光貌
开�)
童罗公芽
新華
神似墨痕
地不多

乙丑新之冬写
富之梅稠
以此内角题
之補白
漢陽開出月
于
珠江
南岸
陽心玉余鋆六

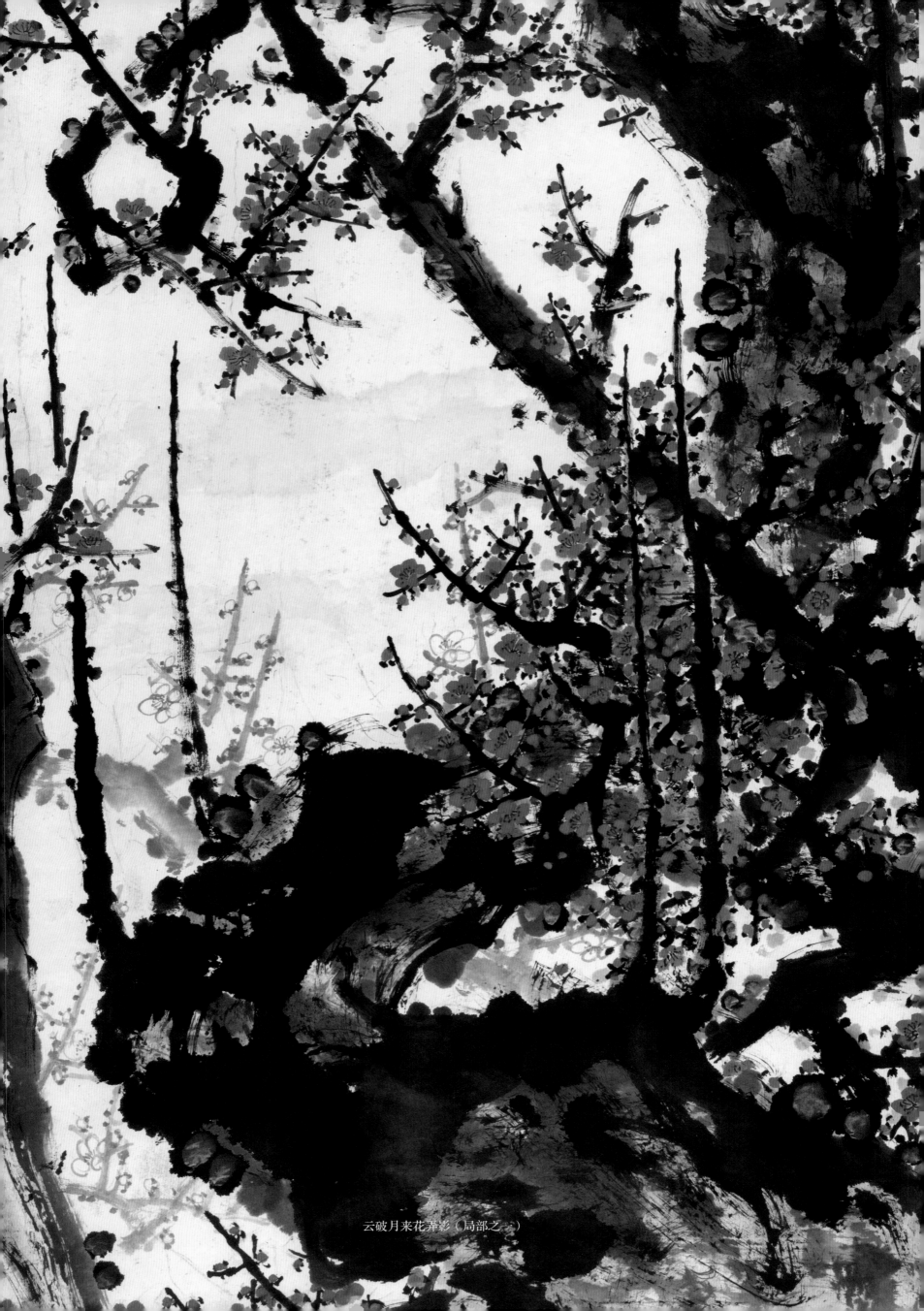

云破月来花弄影（局部之二）

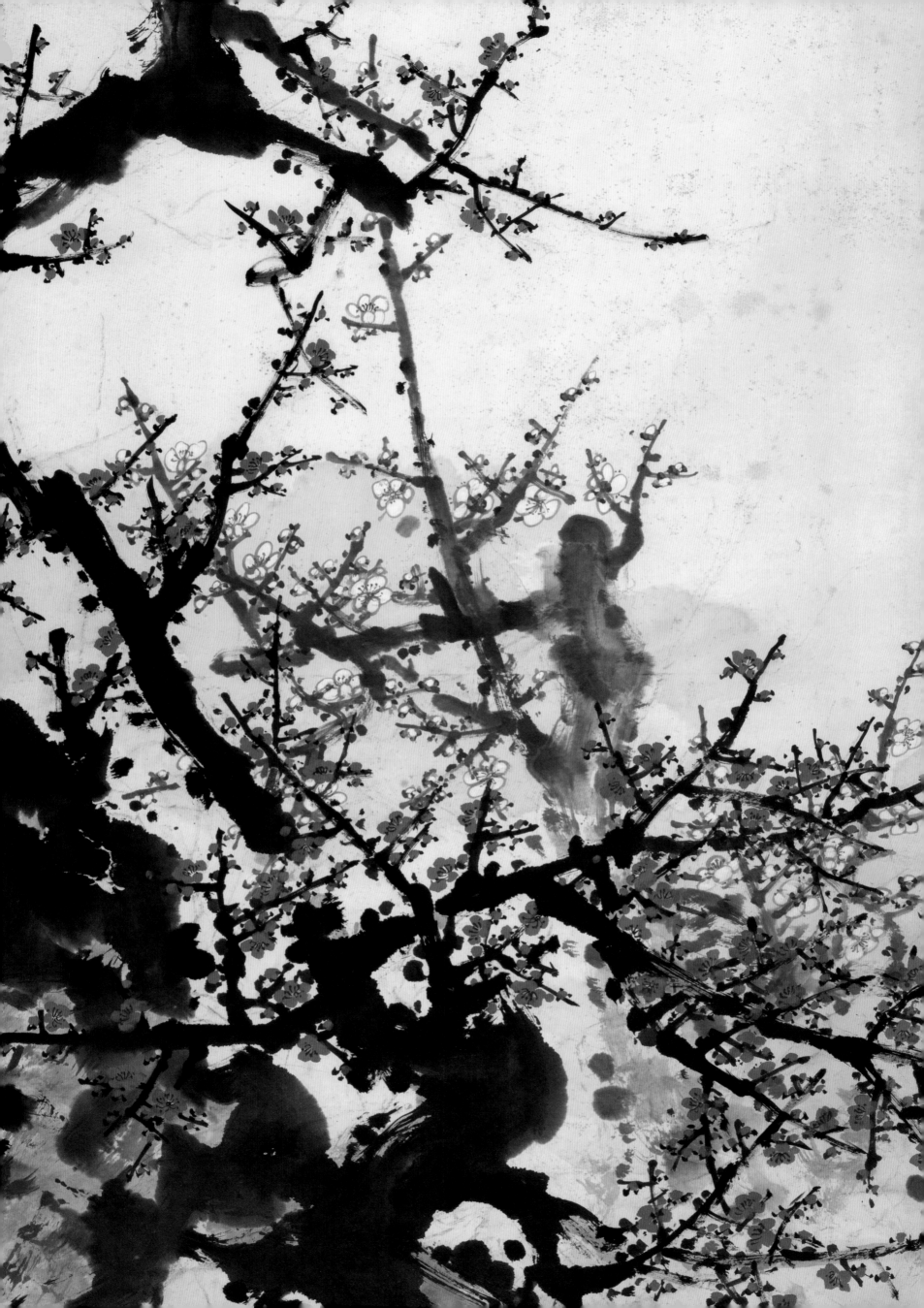

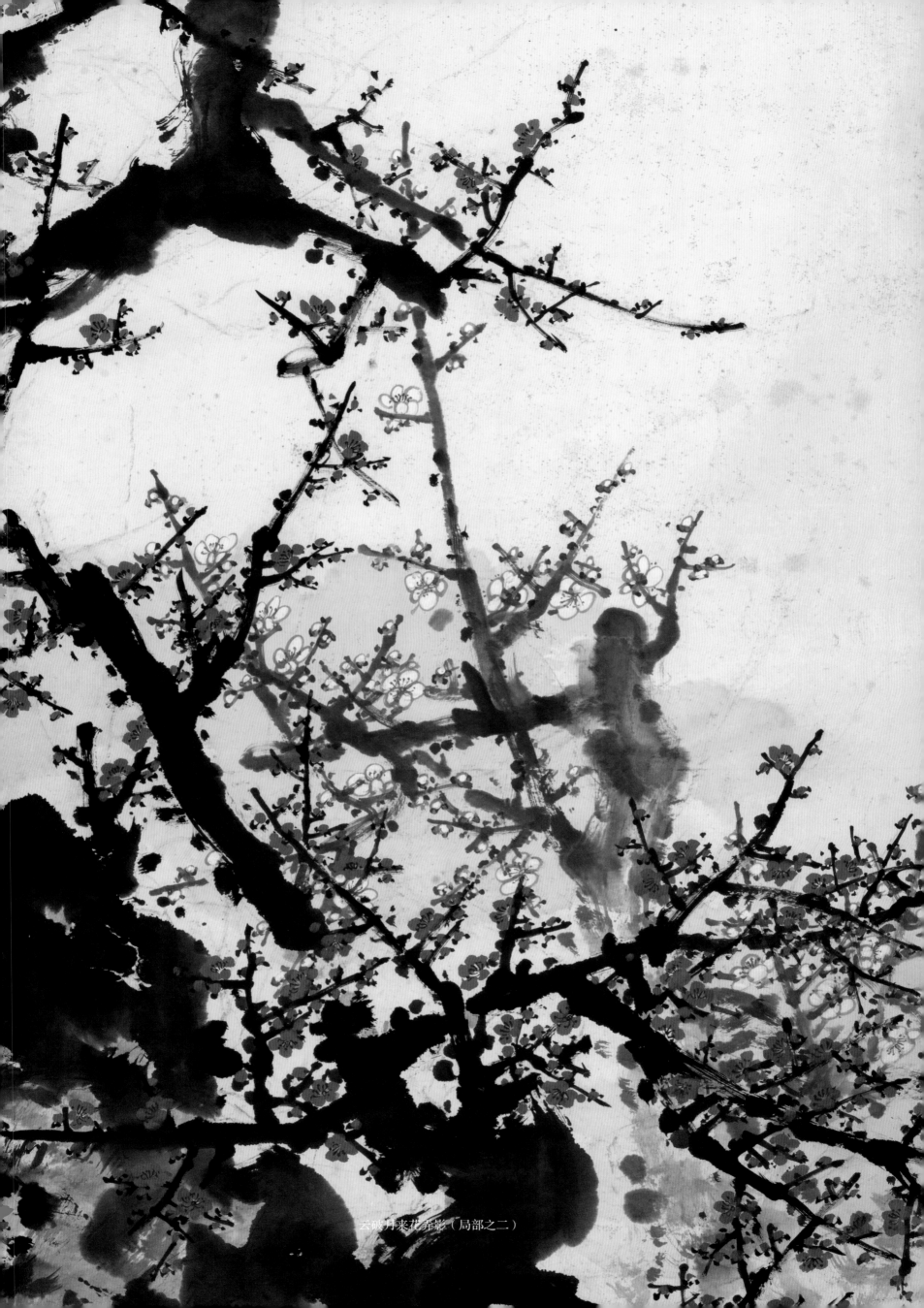

云破月来花弄影（局部之二）

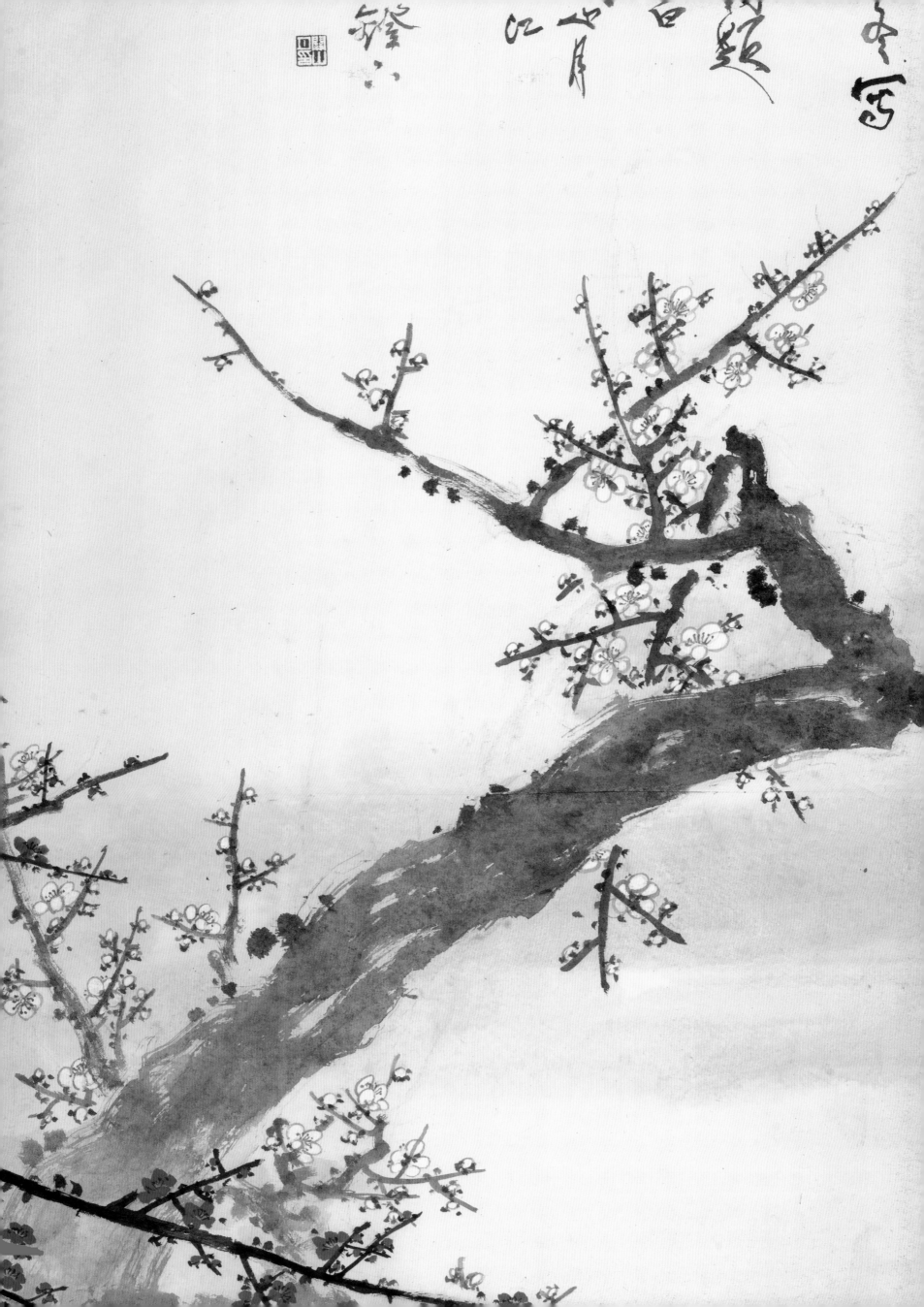

高标逸韵

1985年

136 cm × 68 cm

纸本水墨

私人藏

款识：高标逸韵君知否，正在层冰积雪时。一九八五年岁冬并录
　　　陆游句。漠阳关山月画于珠江南岸隔山书舍。

印章：关山月印（白文）漠阳（朱文）慰天下之劳人（白文）

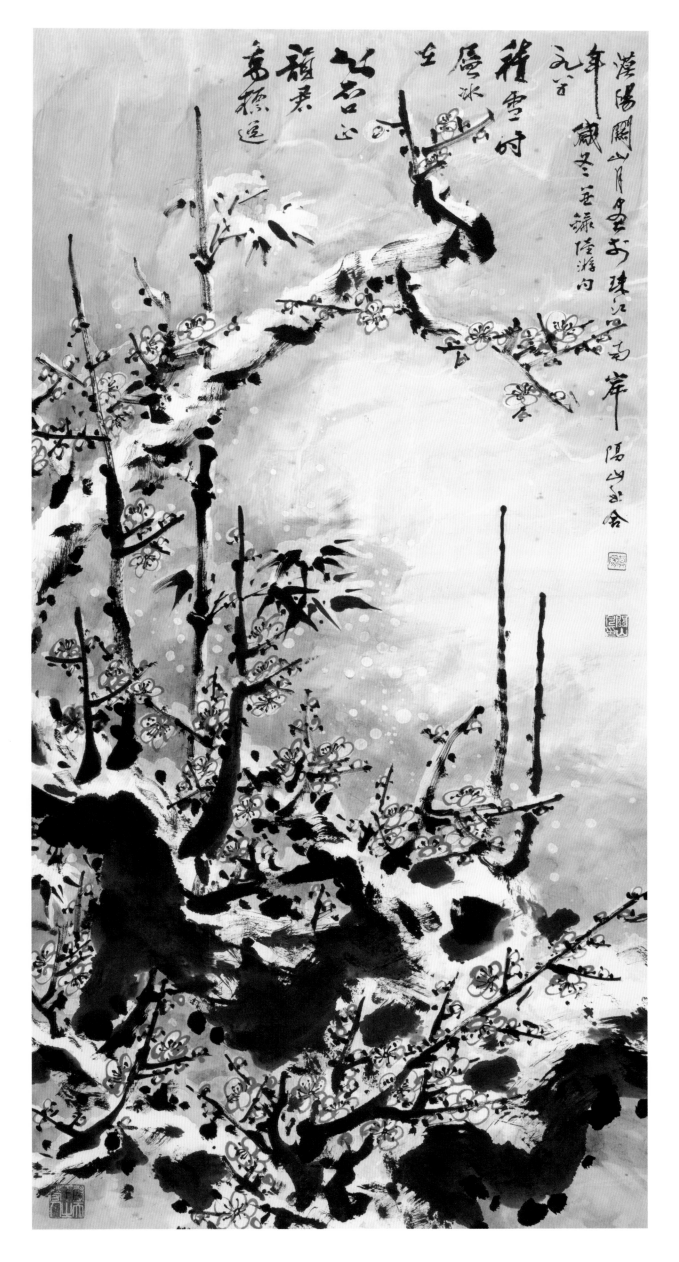

款识：梅花香自苦寒来。一九八五年盛暑挥汗于珠江南岸，
漠阳关山月。
印章：关山月（白文）漠阳（朱文）八十年代（朱文）

梅花香自苦寒来

1985年
132 cm × 67 cm
纸本水墨
私人藏

款识：梅花香自苦寒来。一九八五年盛暑挥汗于珠江南岸，
漠阳关山月。
印章：关山月（白文）漠阳（朱文）八十年代（朱文）
慰天下之劳人（白文）

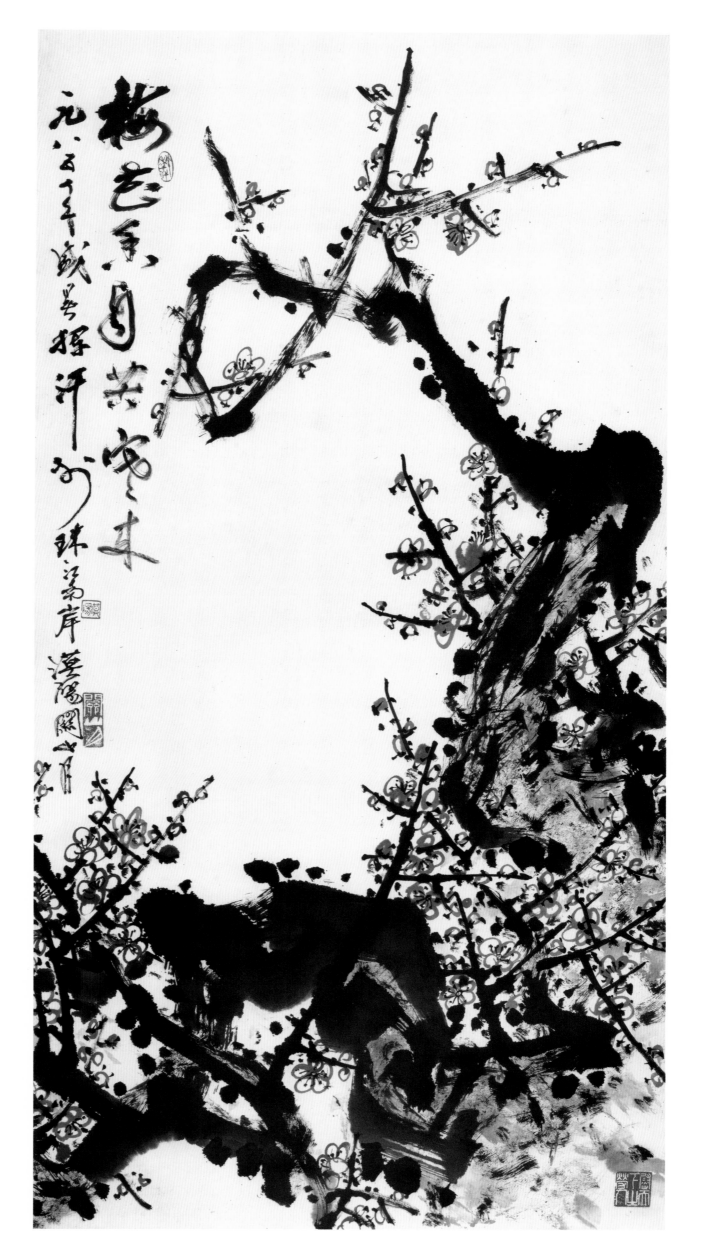

雪里花香沁大千

1985年
131.8 cm×67.3 cm
纸本水墨
私人藏

款识：纵横老干新枝挺，雪里花香沁大千。一九八五年暮春，
　　　漠阳关山月于羊城。
印章：关山月印（白文）漠阳（朱文）八十年代（朱文）
　　　慰天下之劳人（白文）

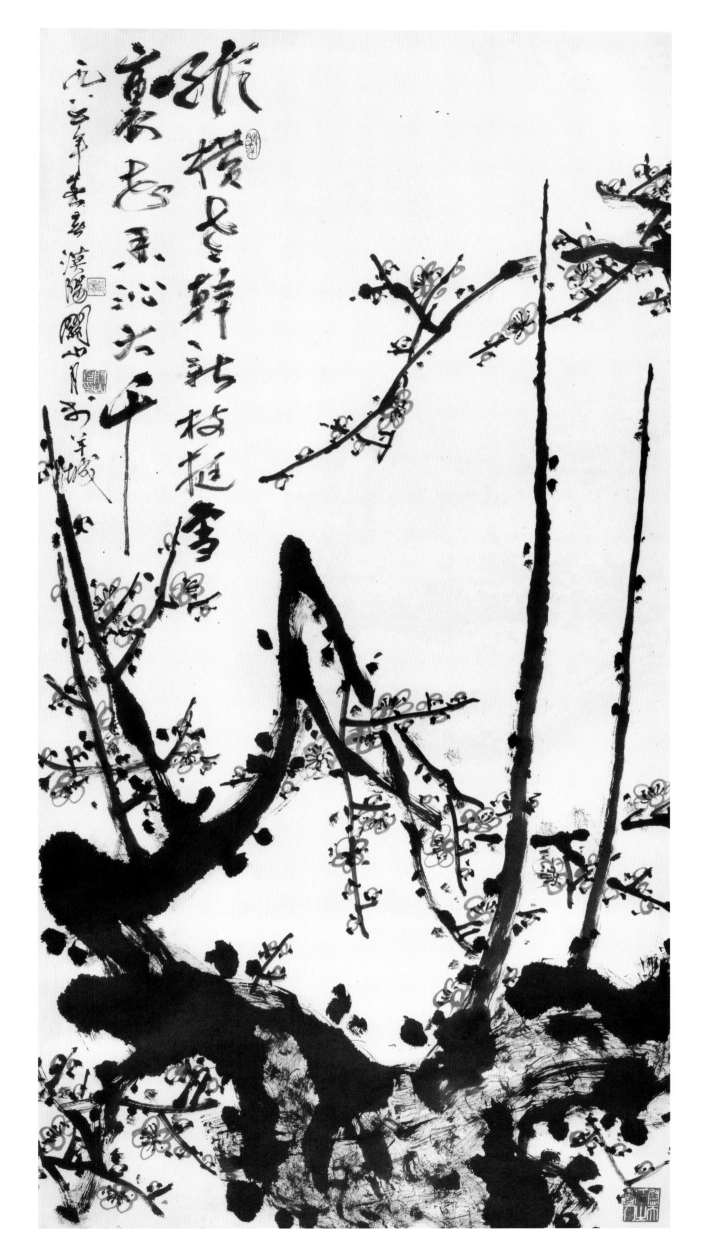

纸本水墨

私人藏

款识：铁骨立风雪，幽香透国魂。丙寅岁冬，选用旧纸古墨图写
　　　雪梅，颇为得心应手，有助雪里梅花倍精神，其中水墨奥秘
　　　识在当能意会也。漠阳关山月并记于珠江南岸。

印章：关山月（朱文）岭南人（白文）八十年代（朱文）
　　　慰天下之劳人（白文）

铁骨幽香

1986年

144 cm×82.5 cm

纸本水墨

私人藏

款识：铁骨立风雪，幽香透国魂。丙寅岁冬，选用旧纸古墨图写
　　　雪梅，颇为得心应手，有助雪里梅花倍精神，其中水墨奥秘
　　　识在当能意会也。漠阳关山月并记于珠江南岸。

印章：关山月（朱文）岭南人（白文）八十年代（朱文）
　　　慰天下之劳人（白文）

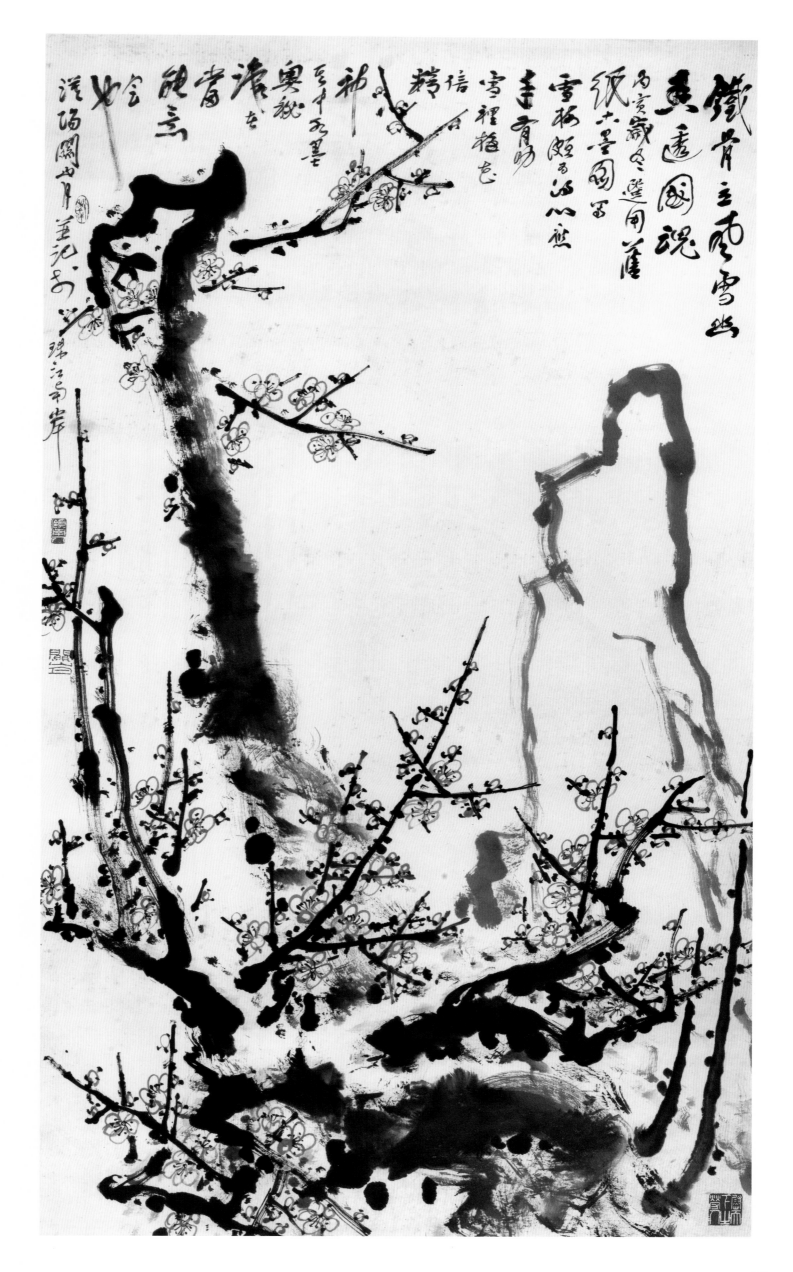

款识：漠阳关山月笔。

印章：关山月（白文）漠阳（朱文）八十年代（朱文）

鉴泉居（朱文）

冷月寒梅

1986年

145 cm×82.5 cm

纸本设色

私人藏

款识：漠阳关山月笔。

印章：关山月（白文）漠阳（朱文）八十年代（朱文）

鉴泉居（朱文）

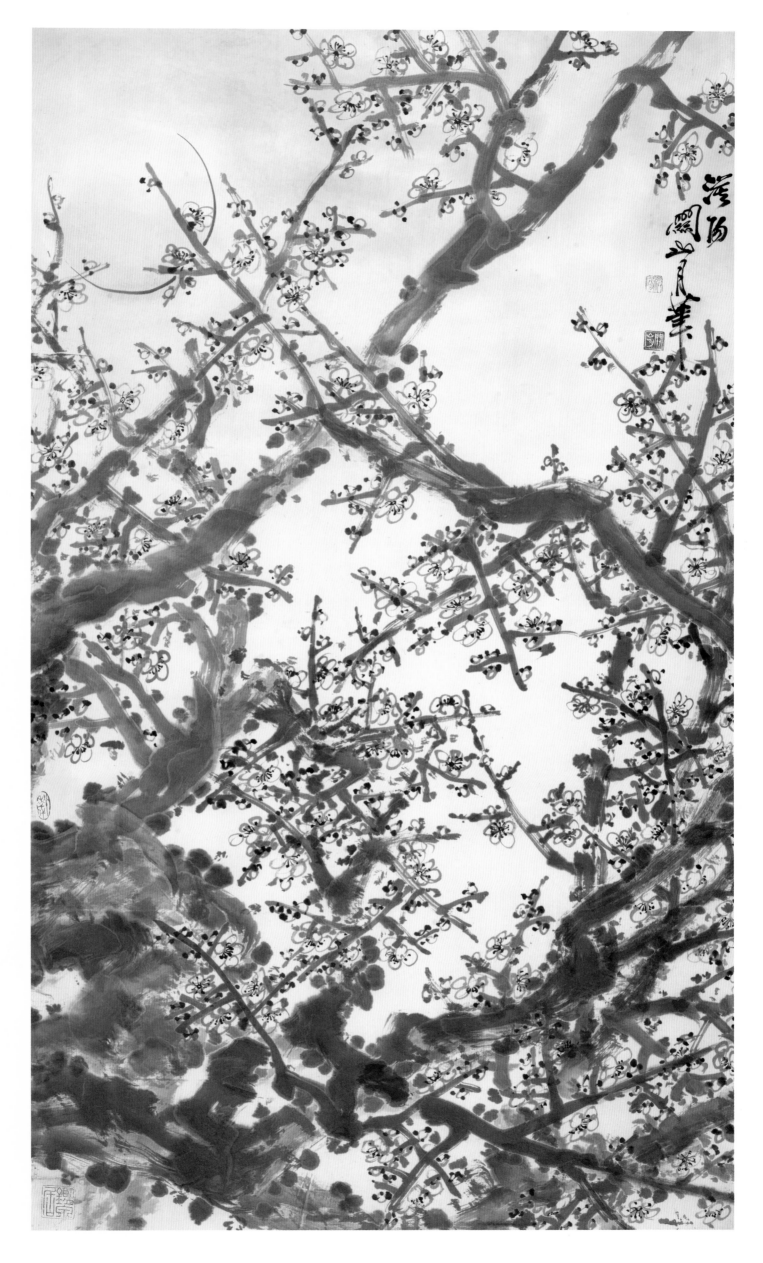

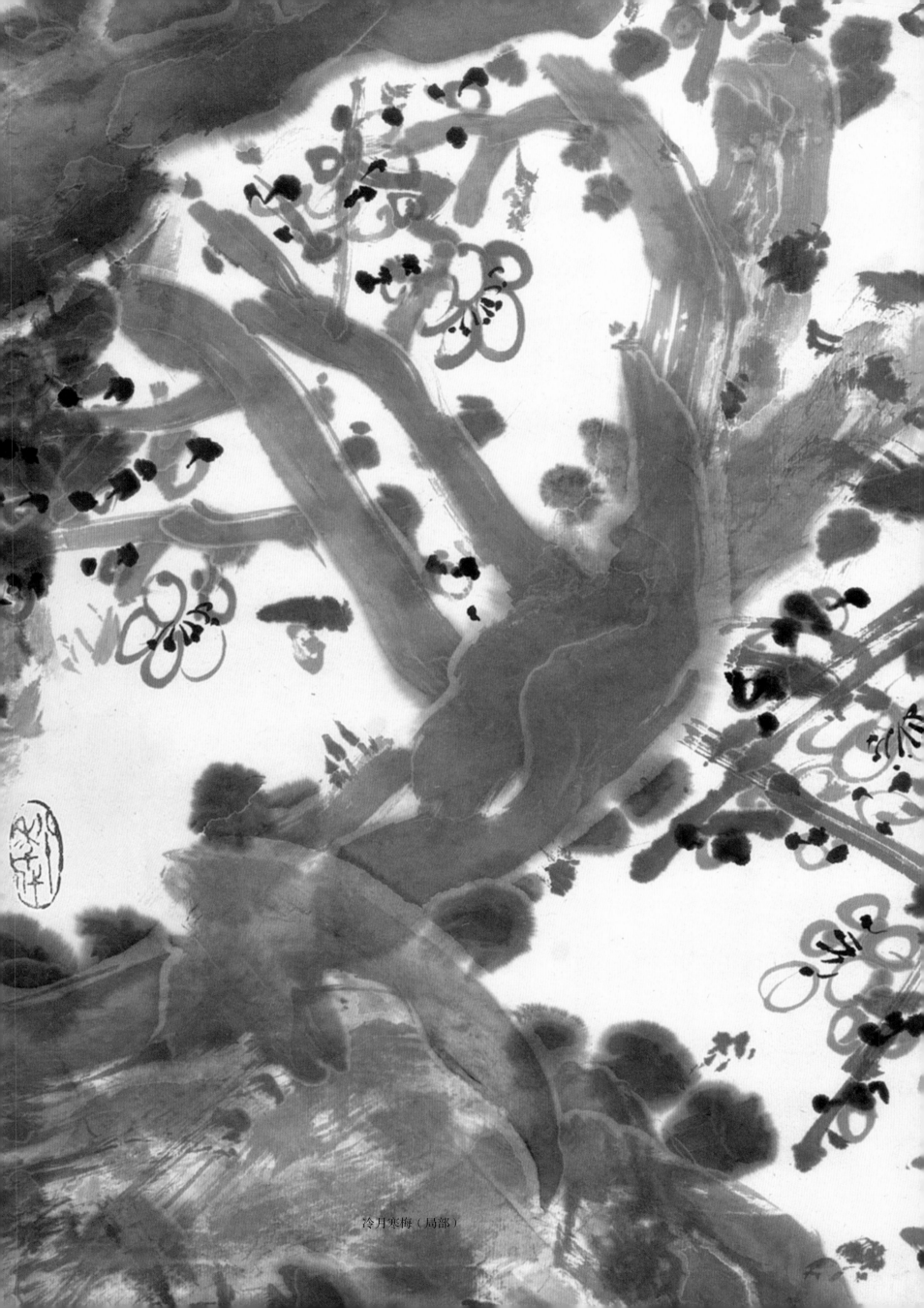

冷月寒梅（局部）

峻嶒鹤骨香中立

1986年
180 cm × 96 cm
纸本设色
私人藏

款识：峻嶒鹤骨香中立，偃蹇龙身雪里来。一九八六年秋月，
　　　漠阳关山月画于珠江南岸。

印章：关山月（朱文）岭南人（白文）八十年代（朱文）
　　　学到老来知不足（朱文）

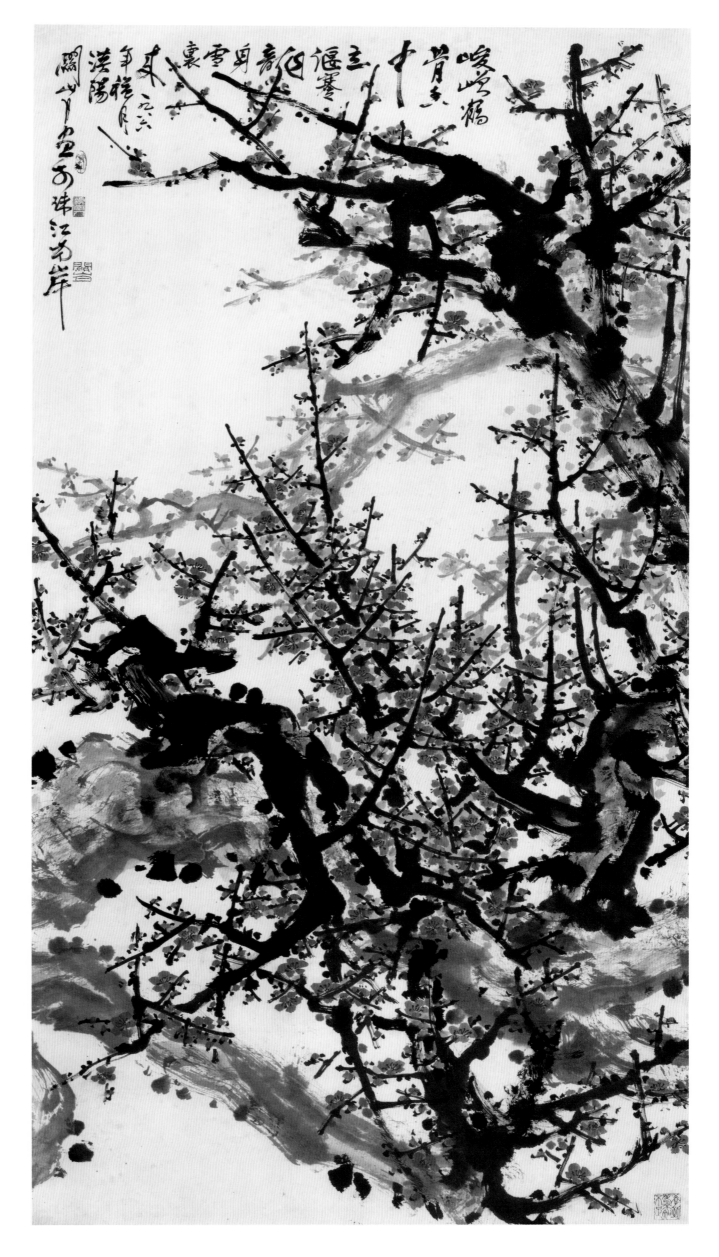

119

带月一枝花弄影

1986年
136.8 cm × 67.5 cm
纸本设色
私人藏

款识：漠阳关山月。

印章：关山月印（白文） 岭南关氏（白文） 学到老来知不足（朱文）

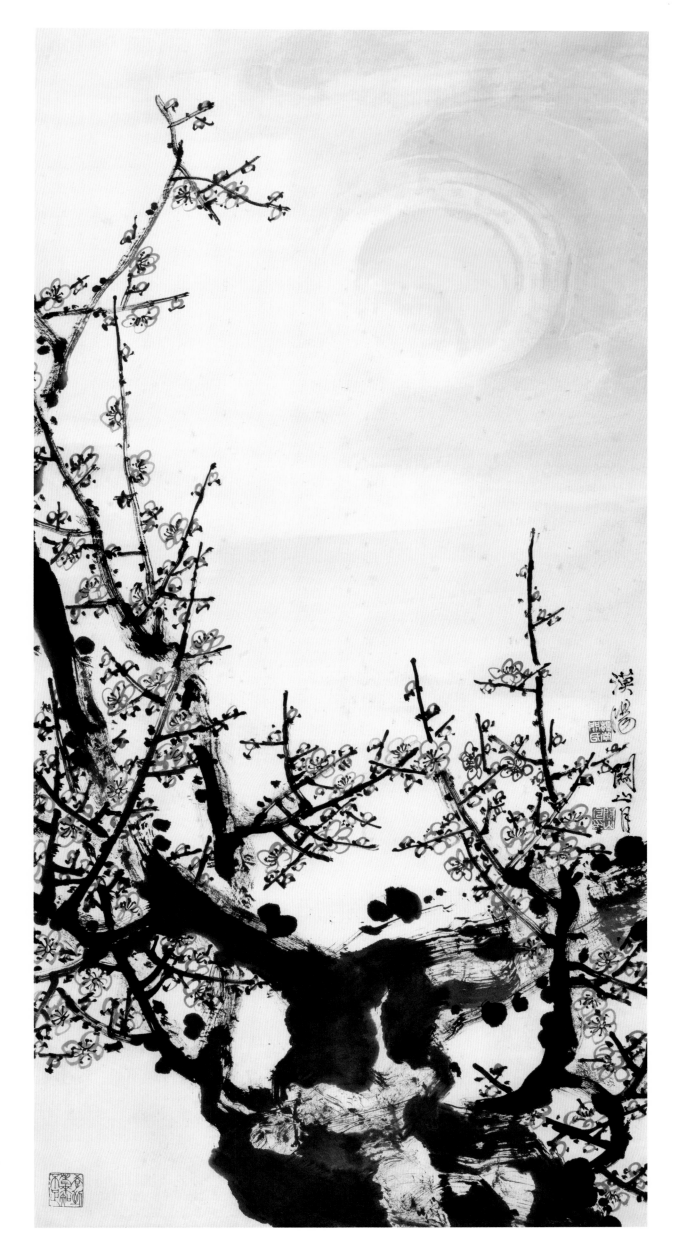

松竹梅组画之梅

1986年
179 cm×95.8 cm
纸本设色
关山月美术馆藏

款识：漠阳关山月。

印章：关山月印（白文） 红棉巨榕乡人（朱文）

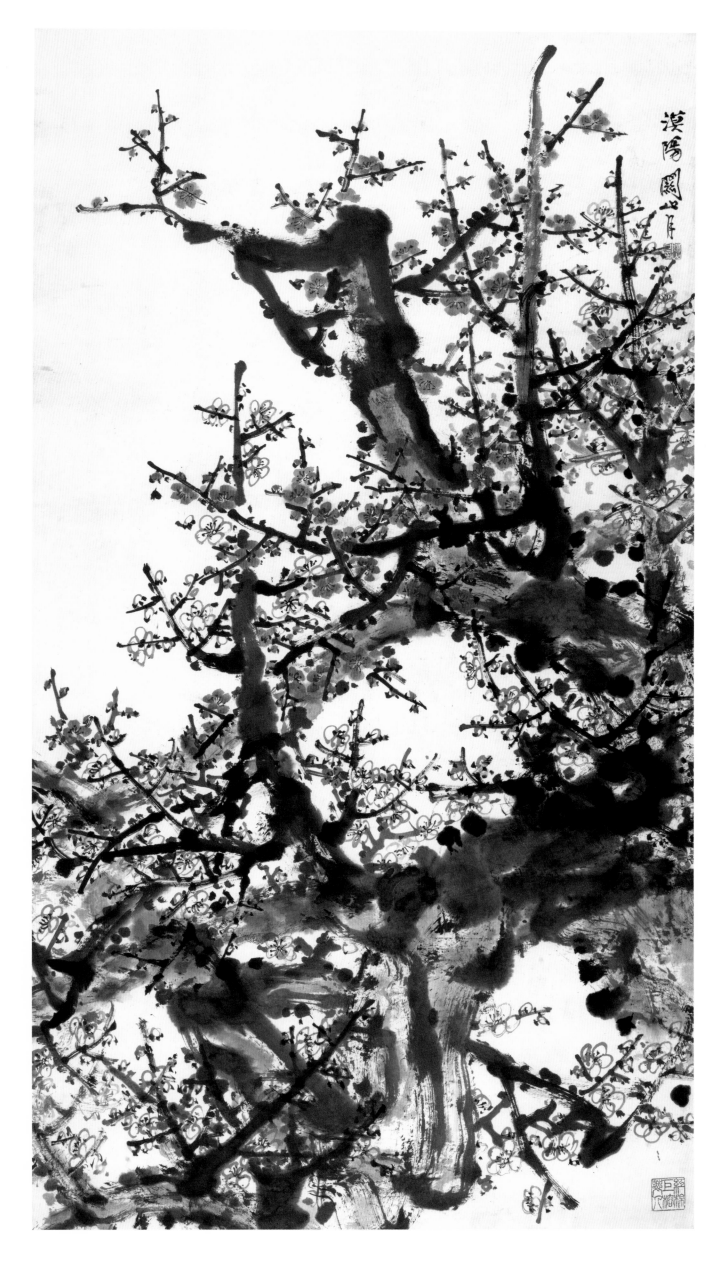

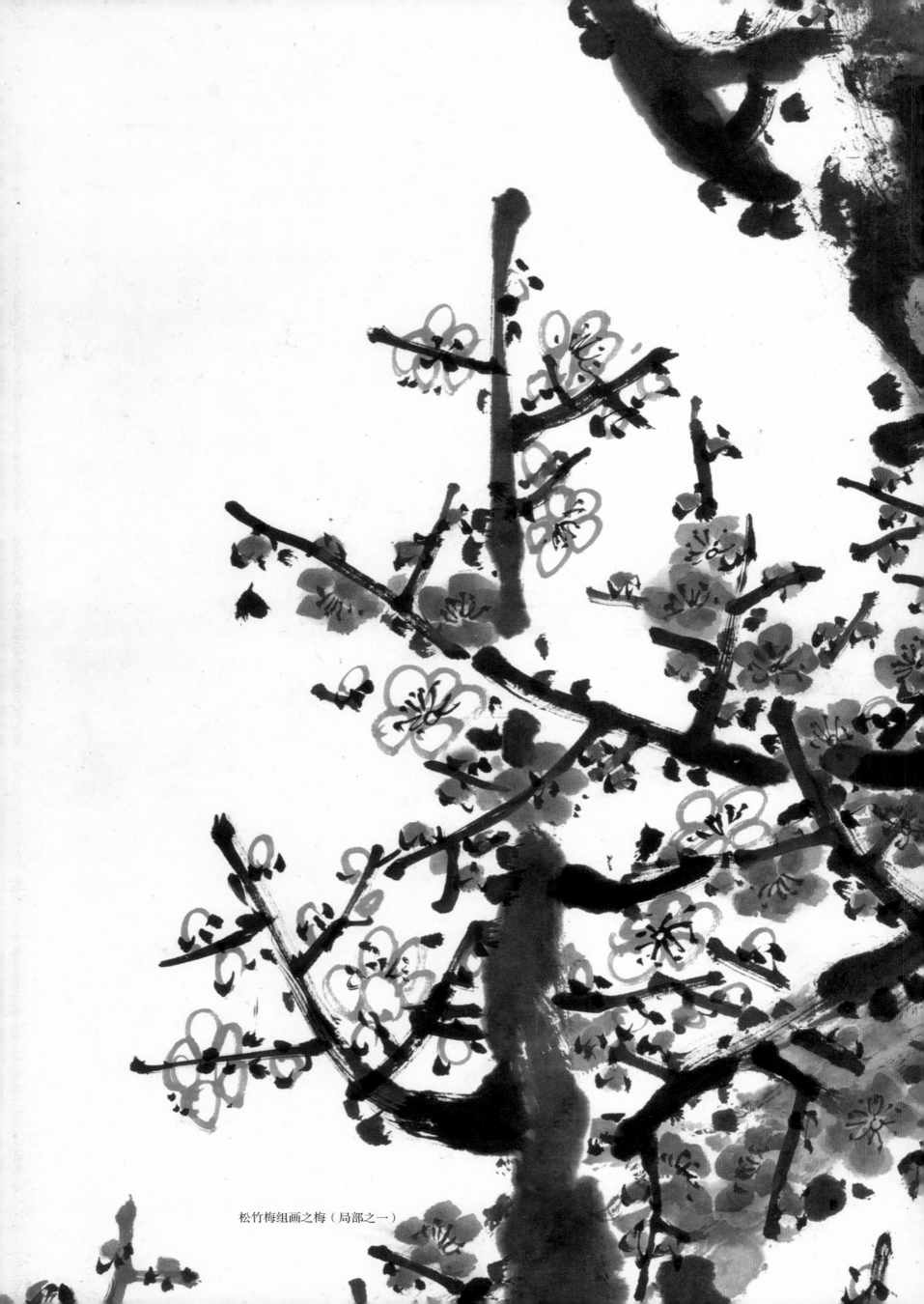

松竹梅组画之梅（局部之一）

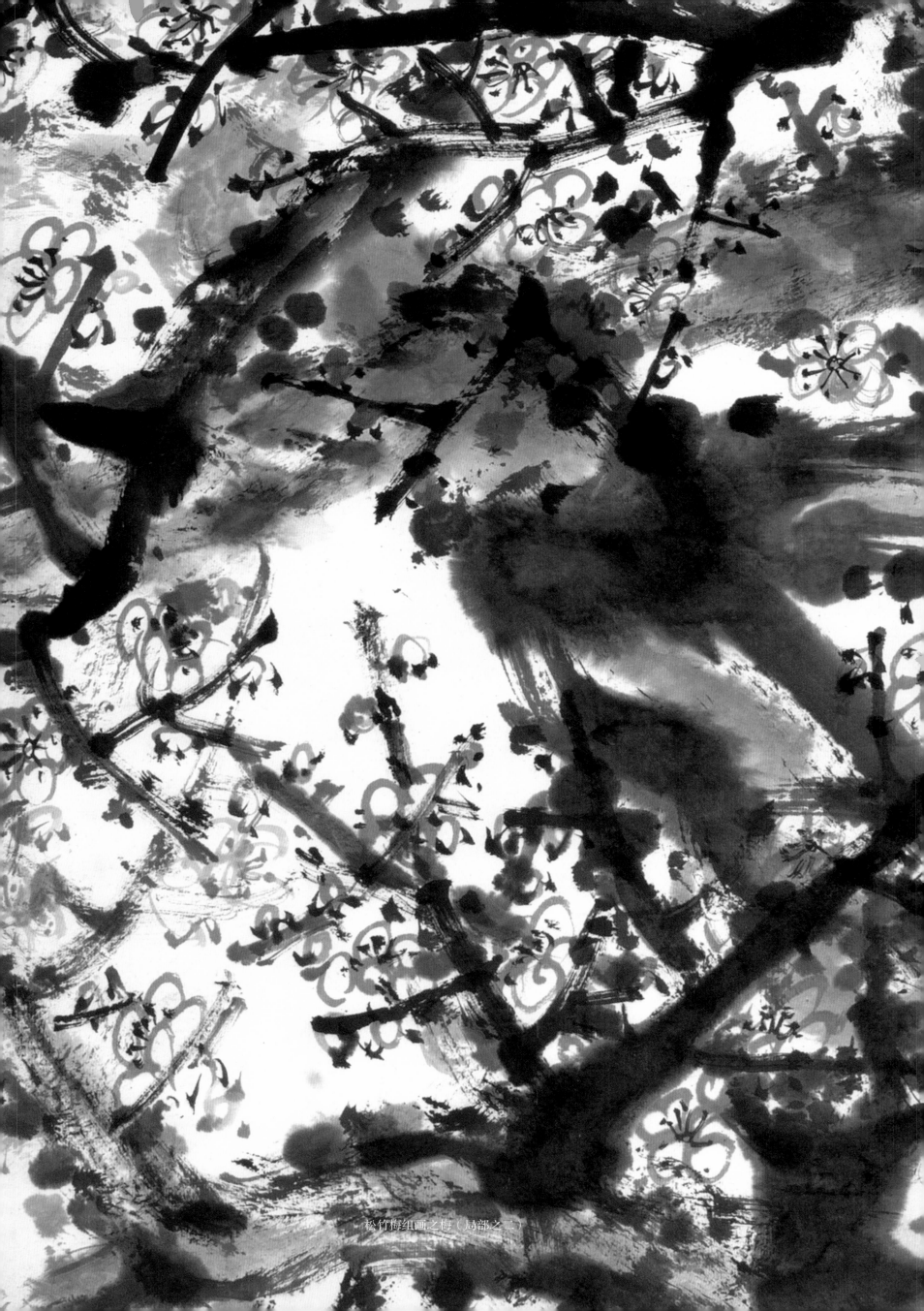

松竹梅组画之梅（局部之二）

梅魂冷月

1986年
137 cm × 67.5 cm
纸本水墨
私人藏

款识：篆籀点圈行笔处，梅魂冷月墨痕香。一九八六年盛暑
　　　挥汗成此于珠江南岸。漠阳关山月。
印章：关（朱文）　八十年代（朱文）　山月画梅（朱文）

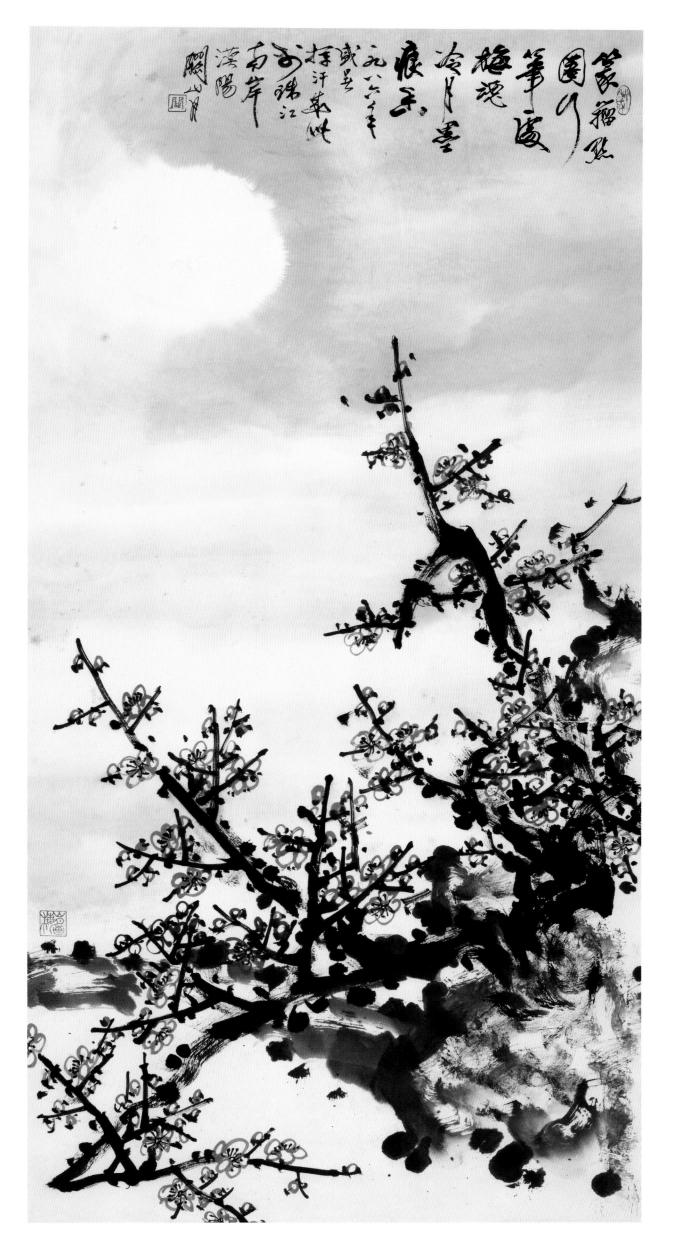

129

只留清气满乾坤

1987年
151 cm × 82.5 cm
纸本水墨
私人藏

款识：不要人夸颜色好，只留清气满乾坤。王冕句，丁卯岁
冬，漠阳关山月画于羊城。

印章：关山月（朱文）岭南人（白文）八十年代（朱文）
学到老来知不足（朱文）

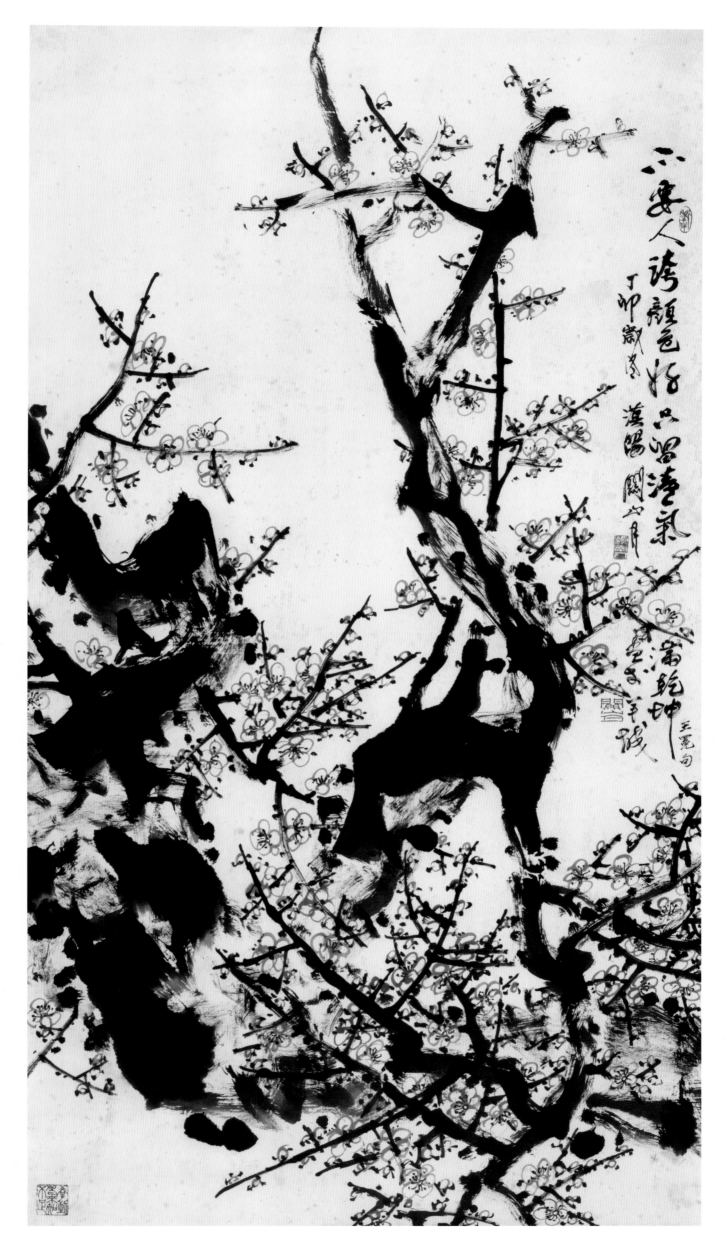

乾坤万里春

1987 年
177.5 cm × 65 cm
纸本水墨
私人藏

款识：忽然一夜清香发，散作乾坤万里春。丁卯新春画于
　　　珠江南岸隔山书舍。漠阳关山月。
印章：关山月印（朱文）漠阳（白文）八十年代（朱文）
　　　学到老来知不足（朱文）

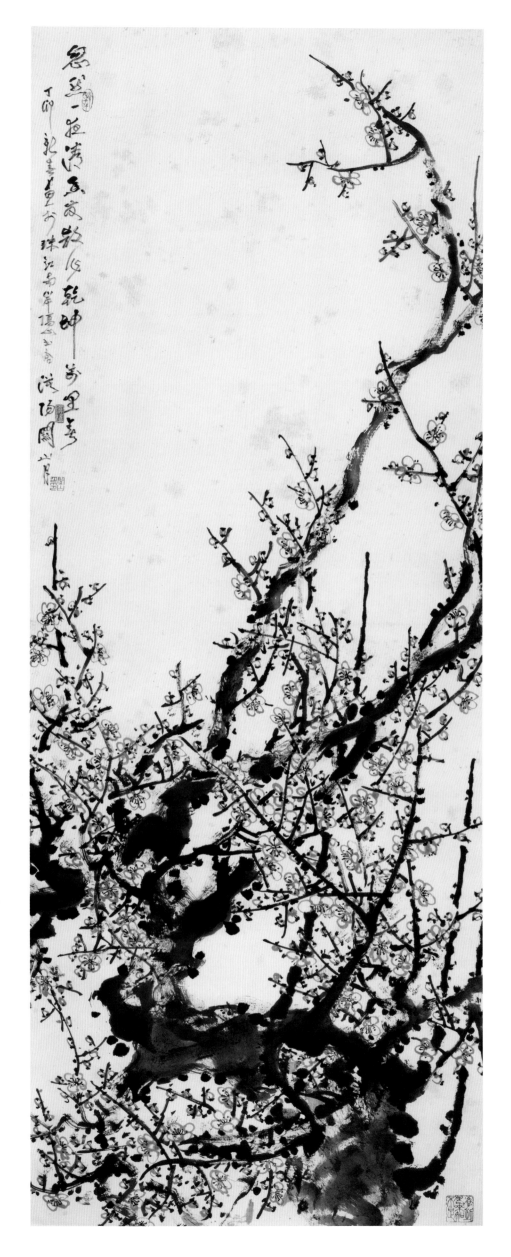

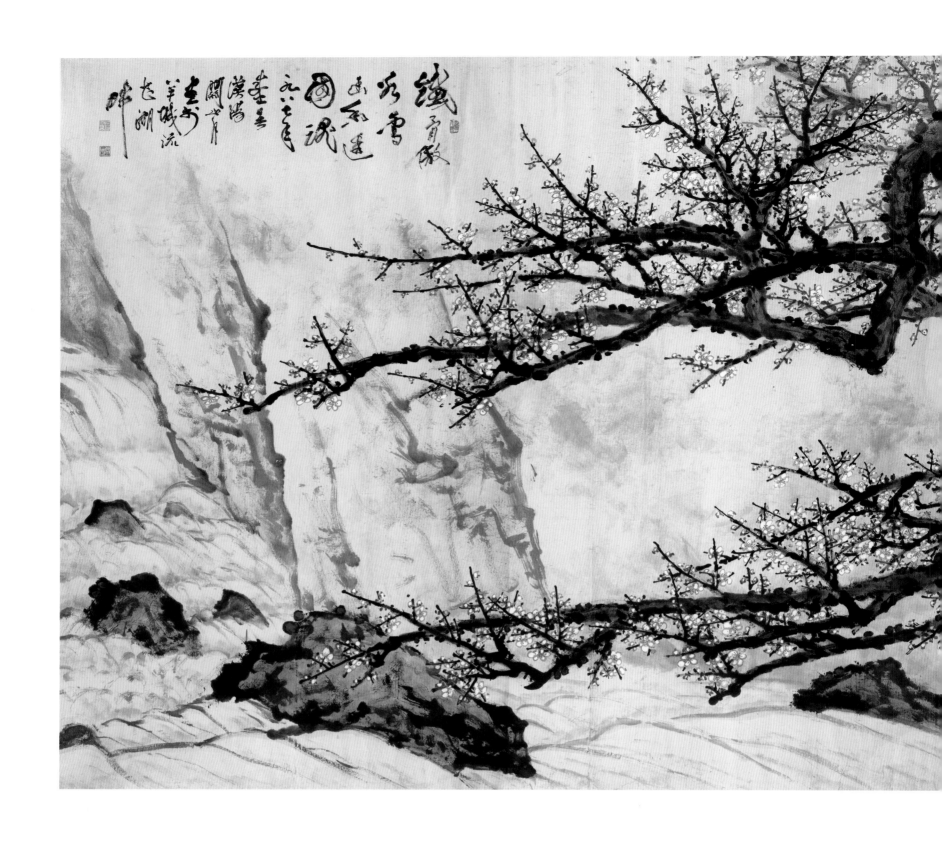

国香赞

1987年

260 cm × 620 cm

纸本设色

人民大会堂藏

款识：铁骨傲冰雪，幽香透国魂。一九八七年盛暑，漠阳
关山月画于羊城流花湖畔。

印章：关山月（白文）漠阳（朱文）为人民（朱文）
江山如此多娇（朱文）

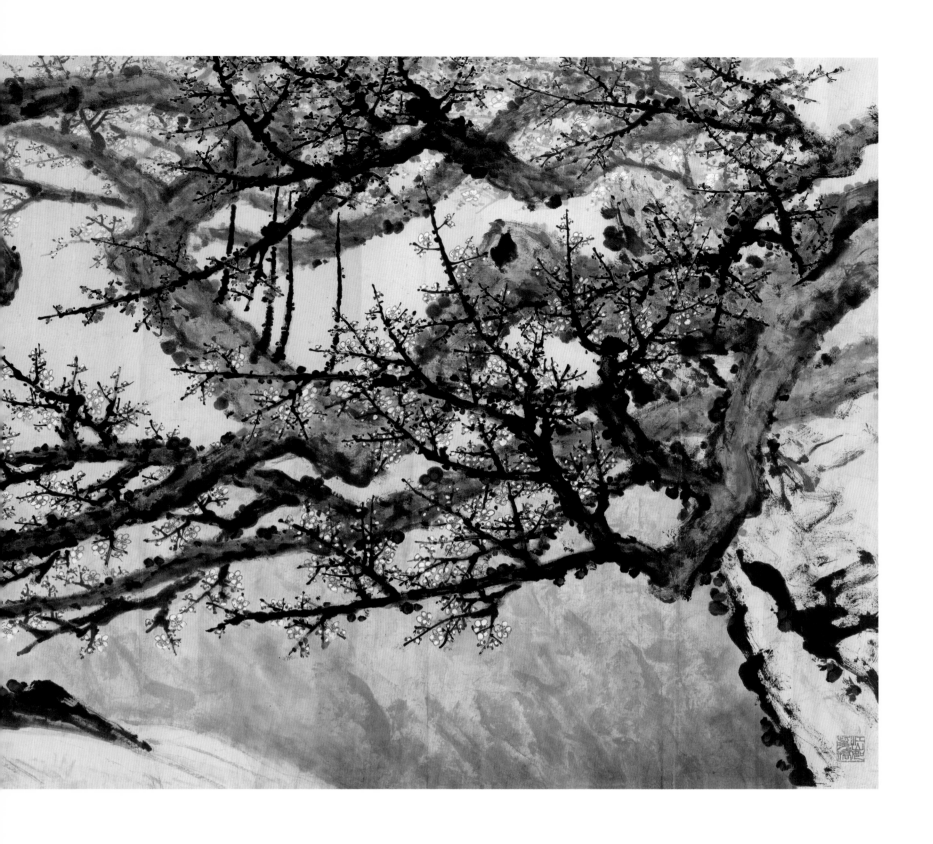

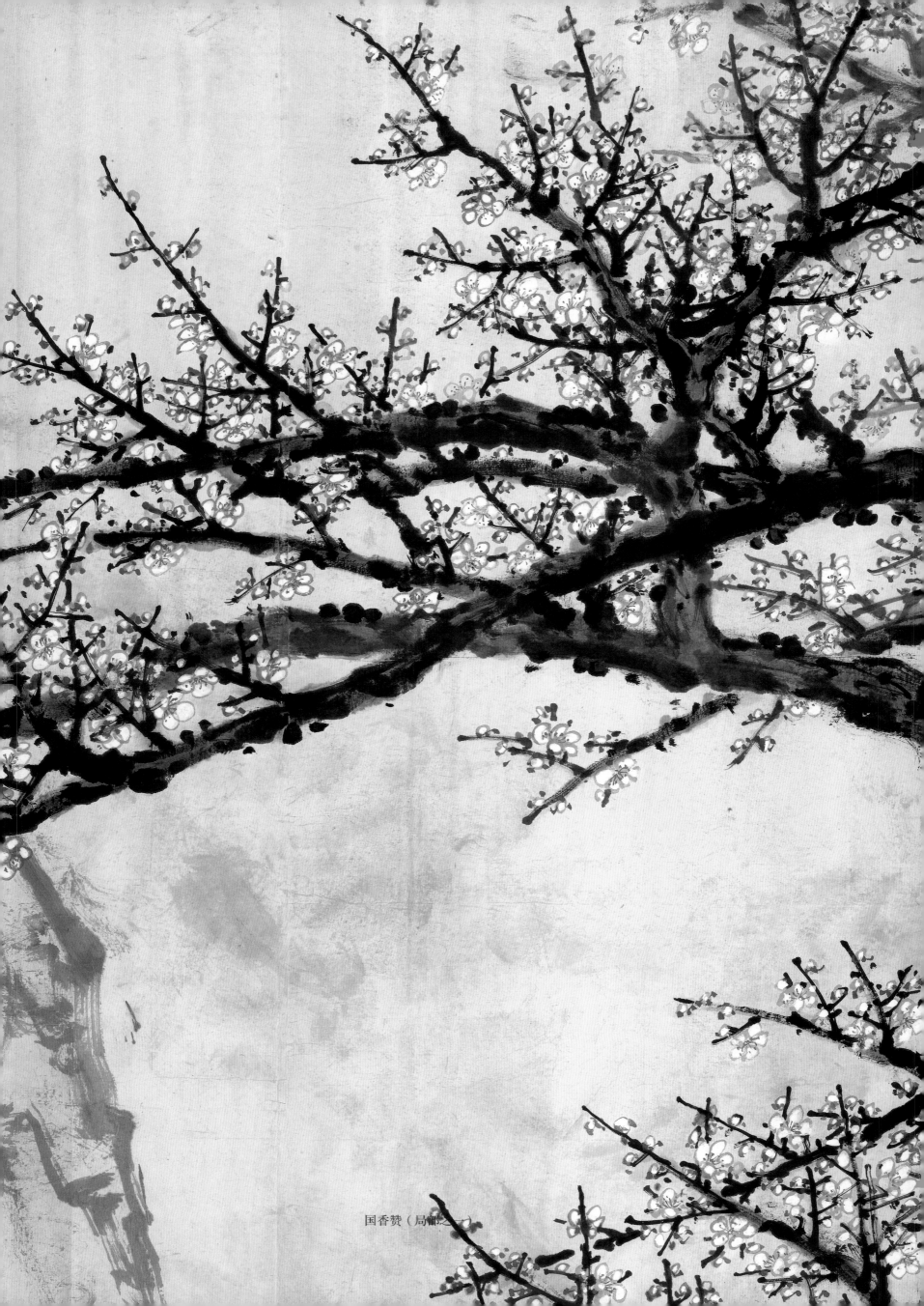

国香赞（局部之一）

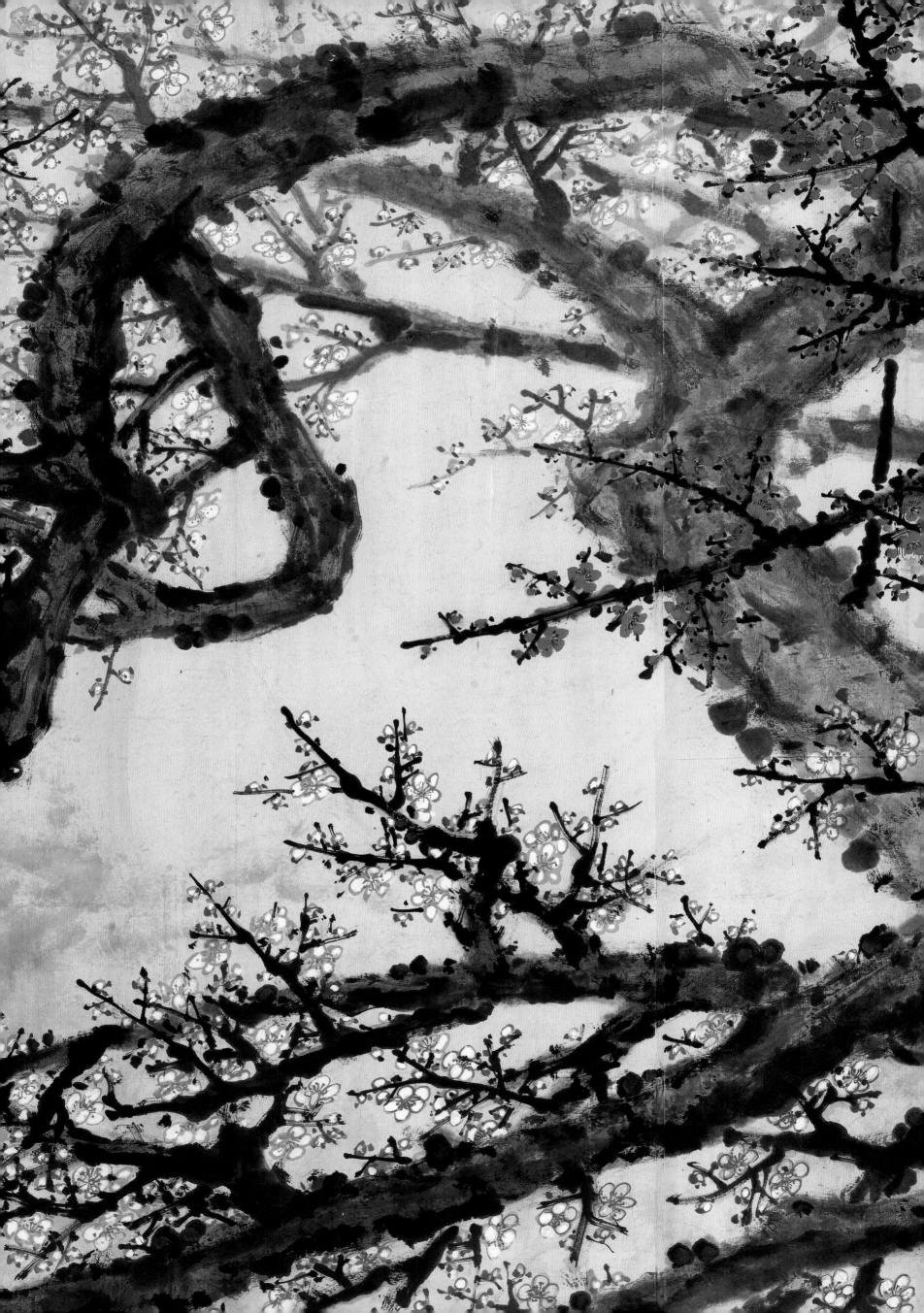

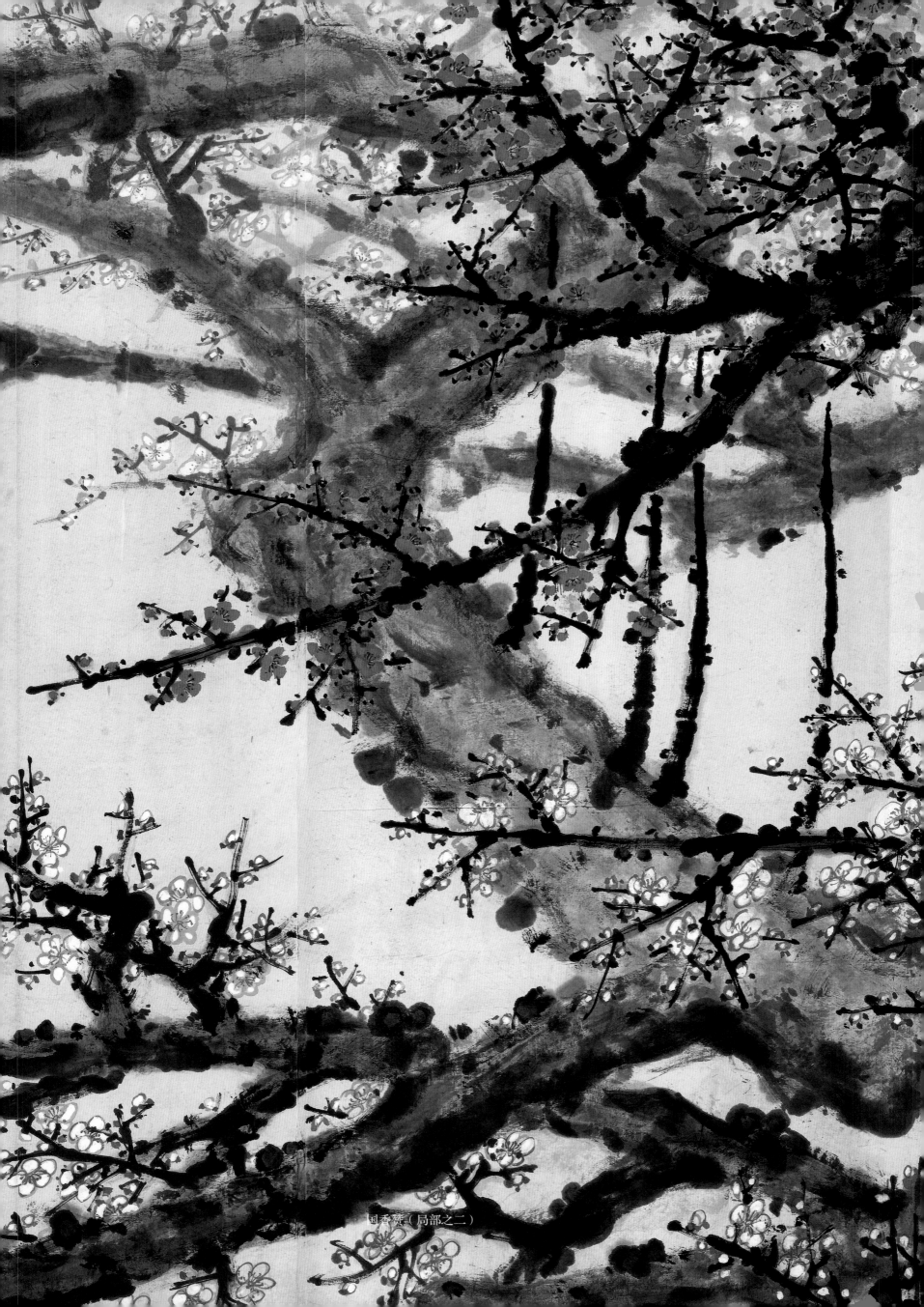

国香赞（局部之二）

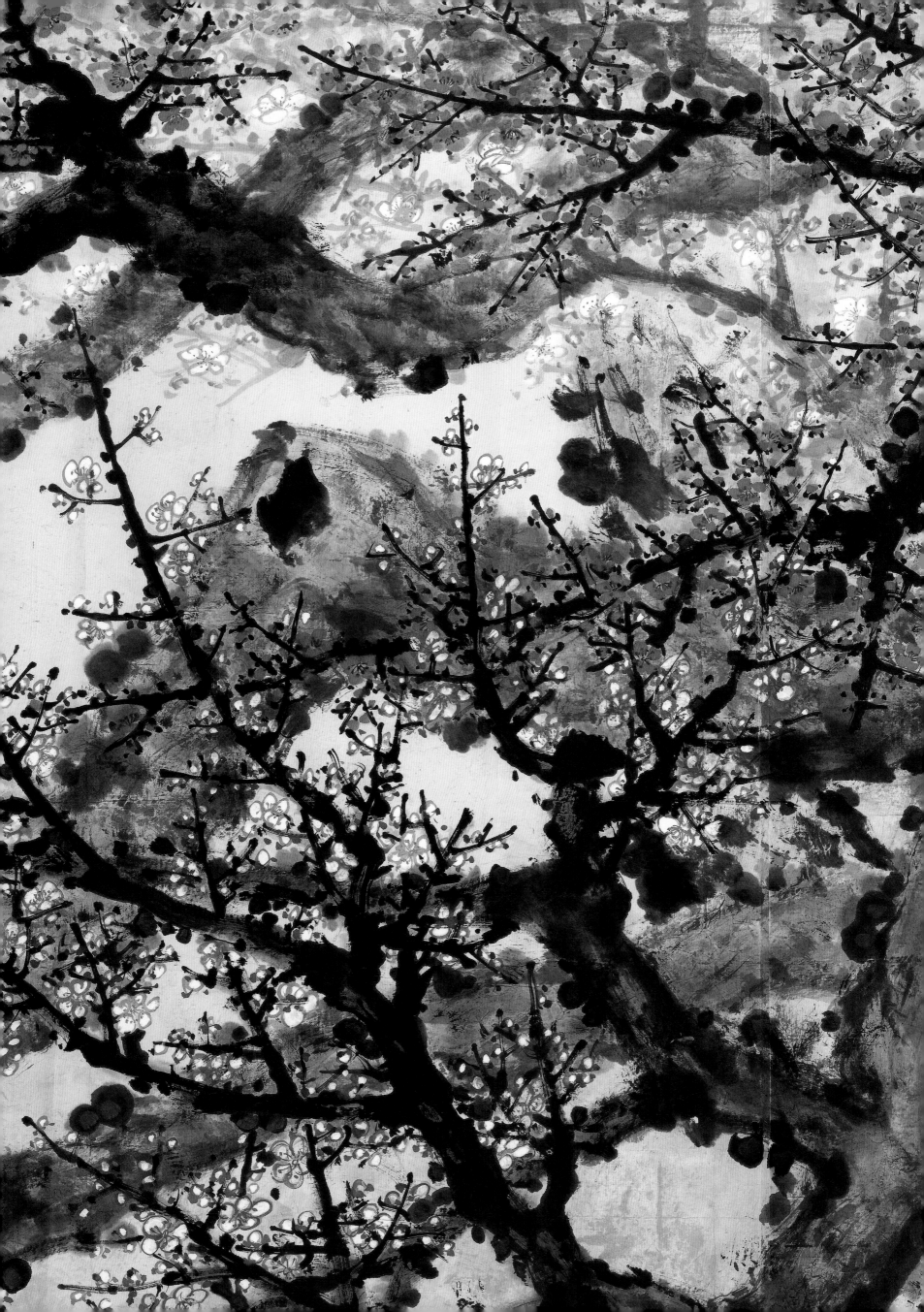

冷月墨痕香

1987年
152.5 cm × 84 cm
纸本水墨
私人藏

款识：漠阳关山月。

印章：关山月（朱文）八十年代（朱文）

冷月墨痕香

1987年
152.5 cm × 84 cm
纸本水墨
私人藏

款识：漠阳关山月。

印章：关山月（朱文）八十年代（朱文）

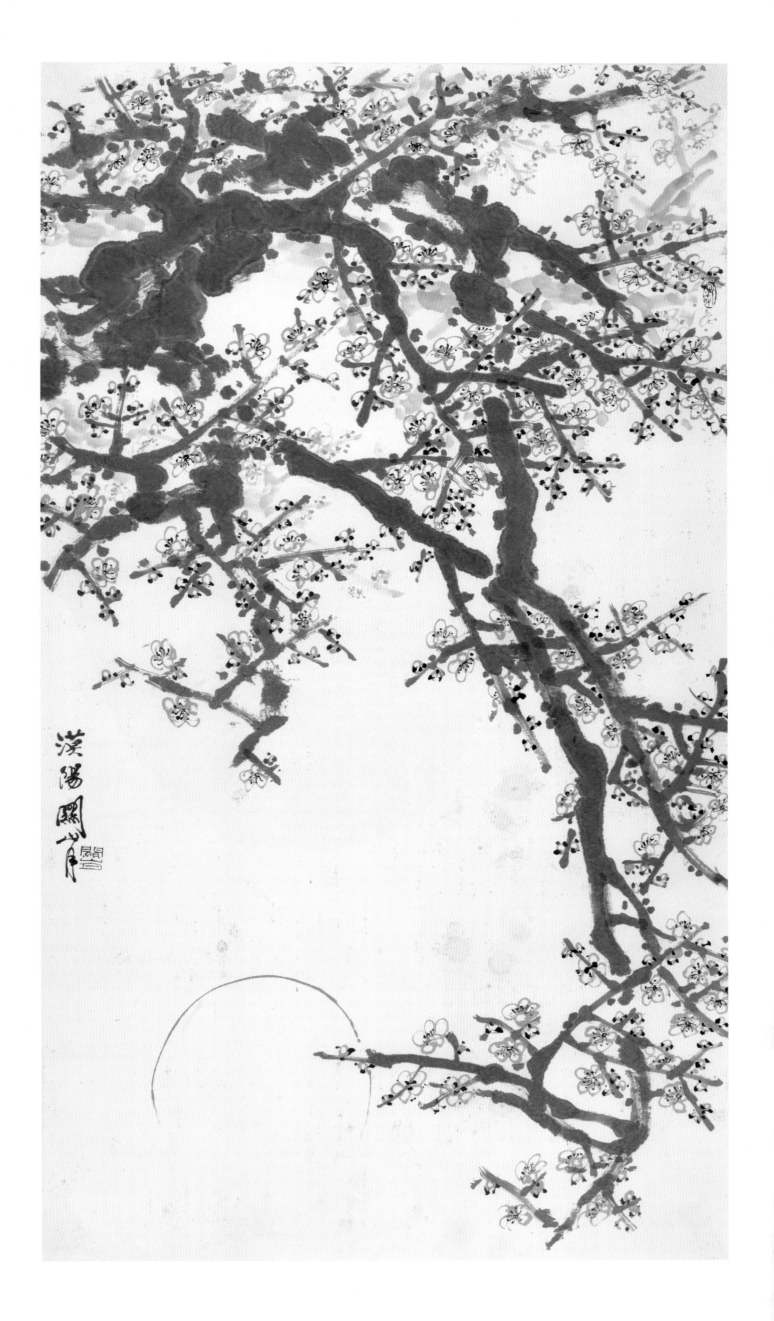

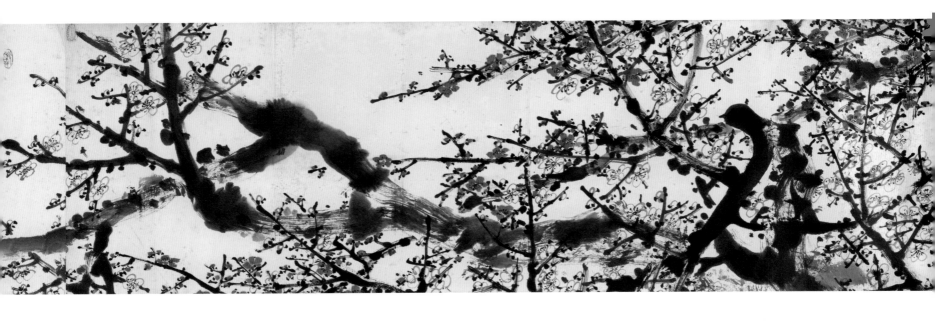

天香赞

1988年

47 cm × 613 cm

纸本设色

私人藏

款识：天香赞。画梅不怕倒霉灾，又遇龙年喜气来。意写龙
　　　梅腾老干，梅花莫问为谁开。丁卯除夕为迎戊辰新岁，
　　　试以六吉旧纸、乾隆古墨写此龙梅，但愿墨痕永留香，
　　　而春色满中华也。漠阳关山月并记于珠江南岸。

印章：关山月（白文）漠阳（朱文）
　　　八十年代（朱文）学到老来知不足（朱文）

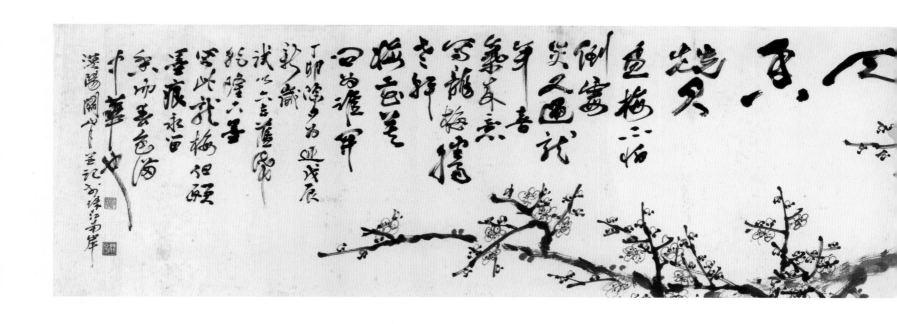

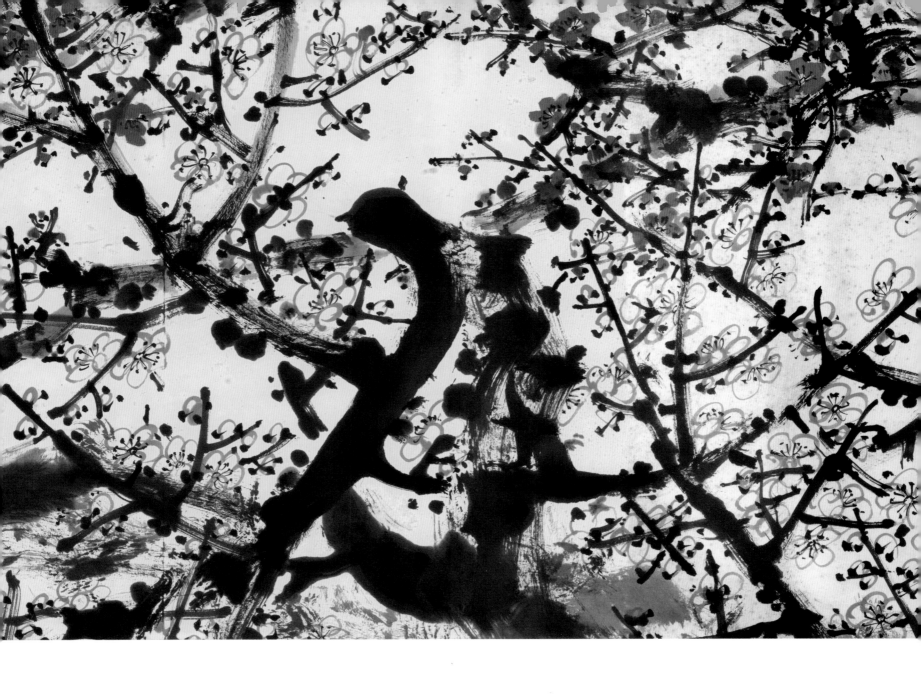

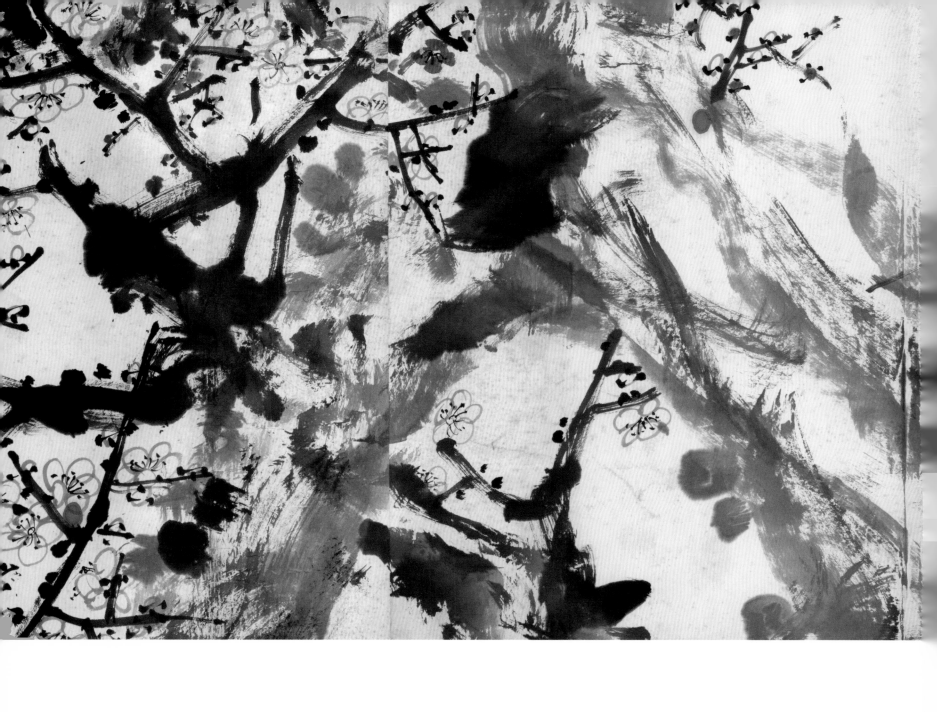

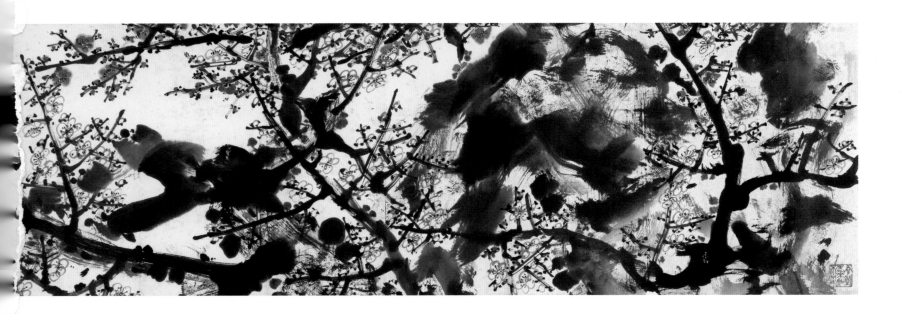

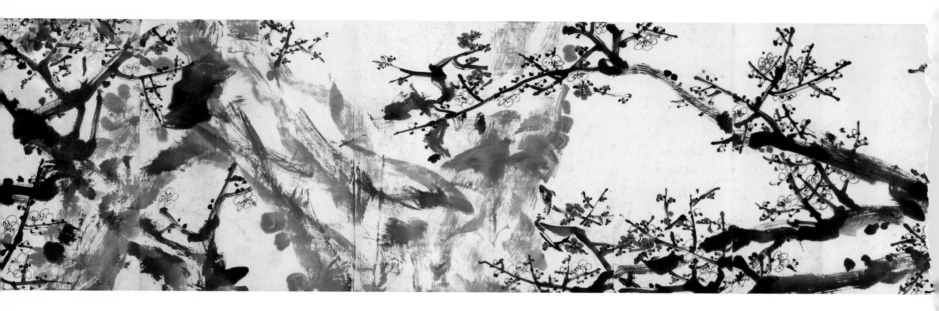

天香赞（局部）

纸本水墨

私人藏

款识：梅花雪里见精神。戊辰盛暑挥汗成此。漠阳关山月

　　　于珠江南岸隔山书舍。

印章：关山月印（白文）漠阳（朱文）八十年代（朱文）

　　　山月画梅（朱文）

梅花雪里见精神

1988年

69.5 cm×45.5 cm

纸本水墨

私人藏

款识：梅花雪里见精神。戊辰盛暑挥汗成此。漠阳关山月

　　　于珠江南岸隔山书舍。

印章：关山月印（白文）漠阳（朱文）八十年代（朱文）

　　　山月画梅（朱文）

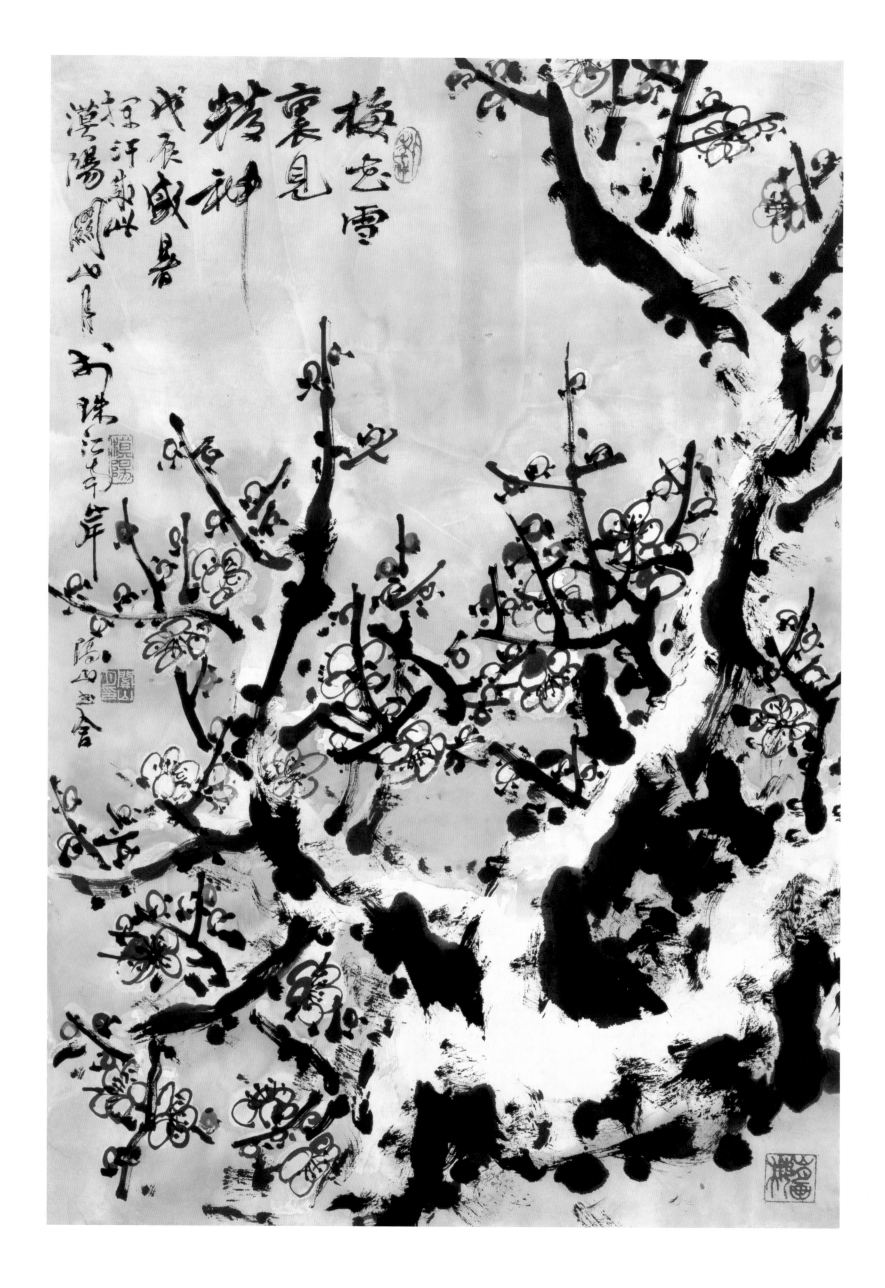

雪里见精神

1988年
95 cm×65.8 cm
纸本设色
私人藏

款识：雪里见精神。一九八八年秋，漠阳关山月笔。

印章：关山月印（白文） 漠阳（朱文） 山月画梅（朱文）

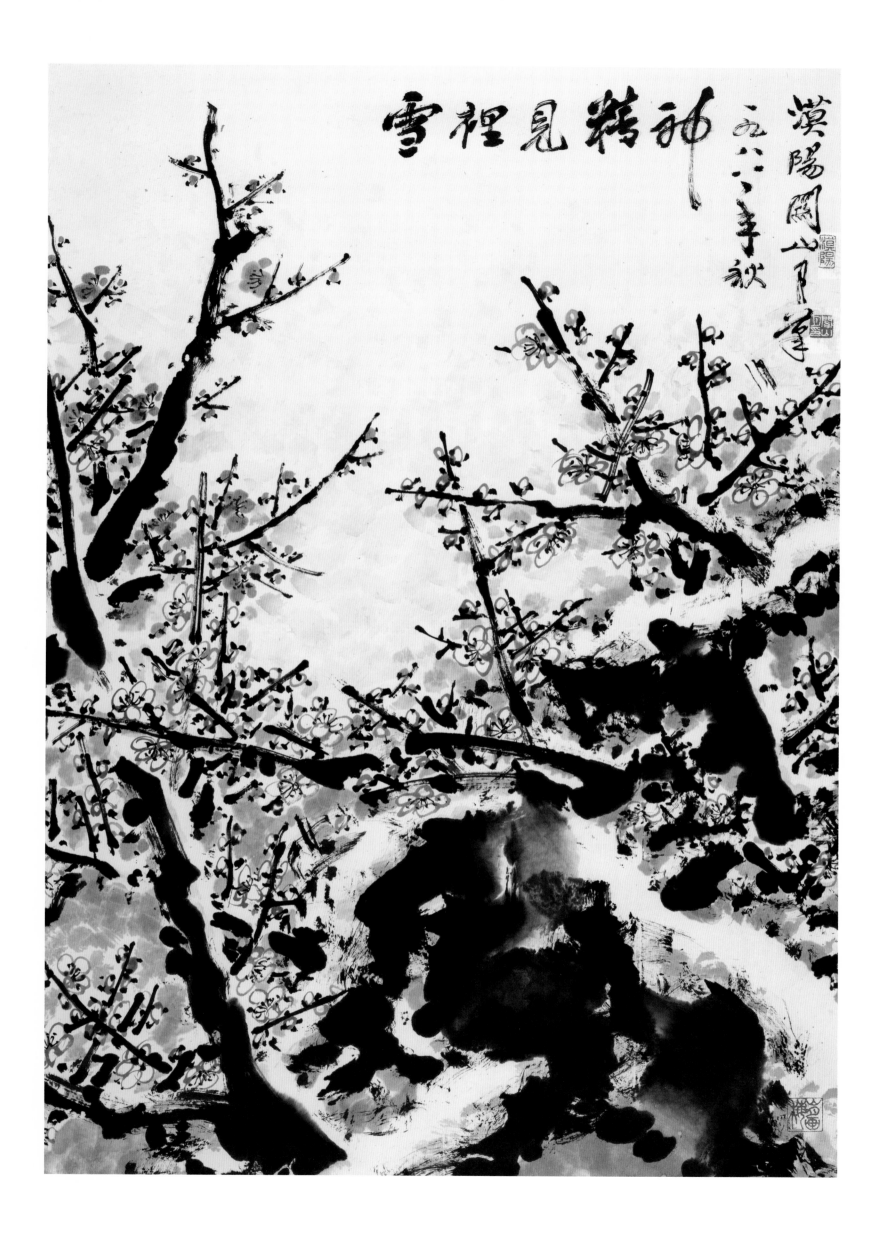

149

款识：一枝雪态，万点春光。一九八八年盛暑挥汗成此。
　　　漠阳关山月笔。

印章：关（朱文）岭南人（白文）八十年代（朱文）
　　　八十年代（朱文）

一枝雪态

1988年
152.3 cm×83.8 cm
纸本设色
私人藏

款识：一枝雪态，万点春光。一九八八年盛暑挥汗成此。
　　　漠阳关山月笔。

印章：关（朱文）岭南人（白文）八十年代（朱文）
　　　八十年代（朱文）

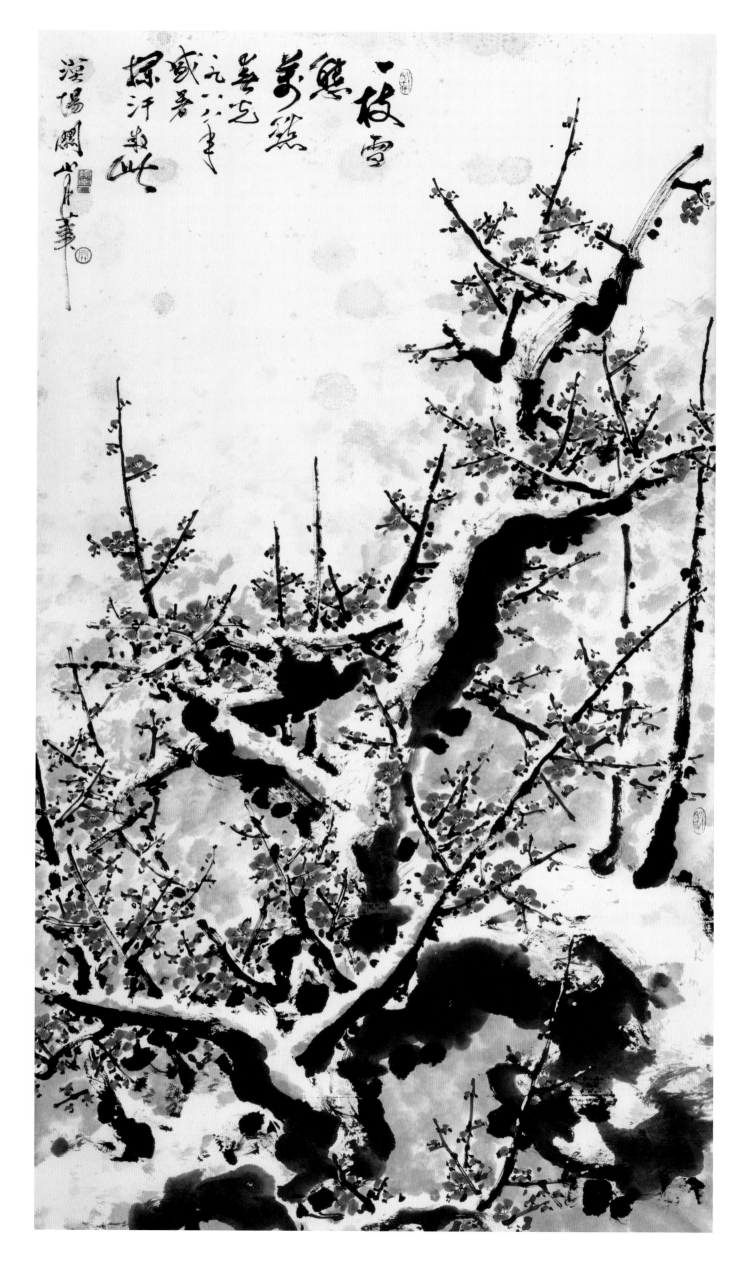

151

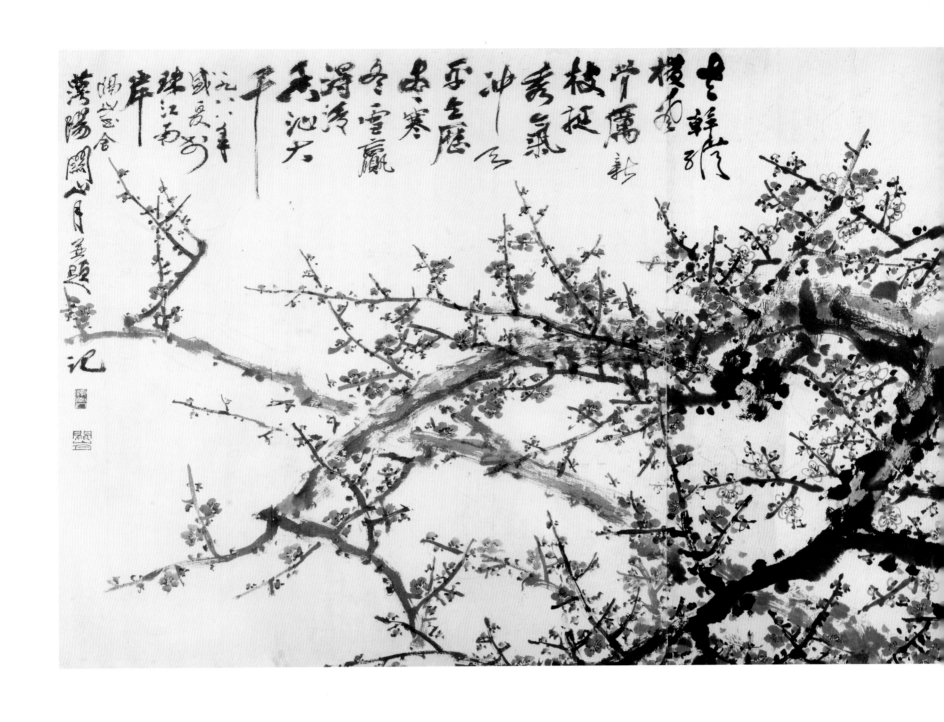

老干新枝

1988年
95 cm × 267 cm
纸本设色
私人藏

款识：老干纵横风骨厉，新枝挺秀气冲天。平生历尽寒冬雪，
　　　赢得清香沁大千。一九八八年盛夏于珠江南岸隔山
　　　书舍。漠阳关山月并题记。

印章：关山月（朱文）岭南人（白文）

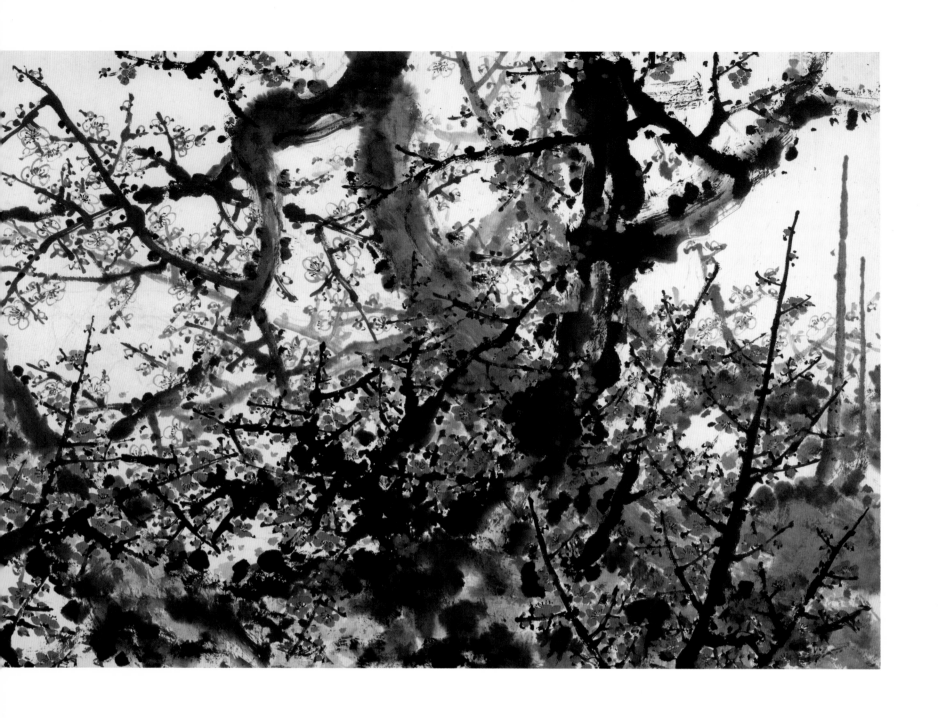

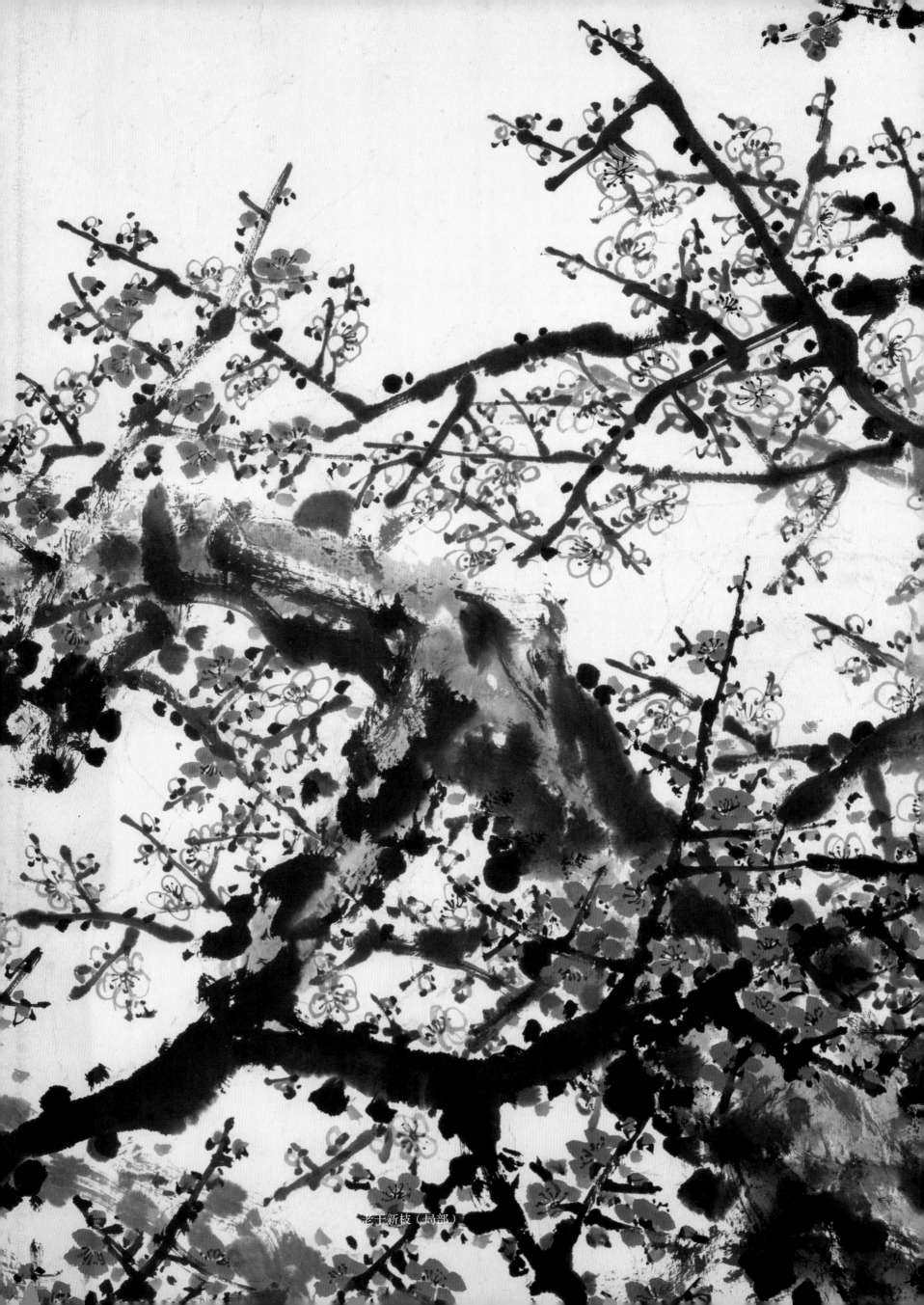

老干新枝（局部）

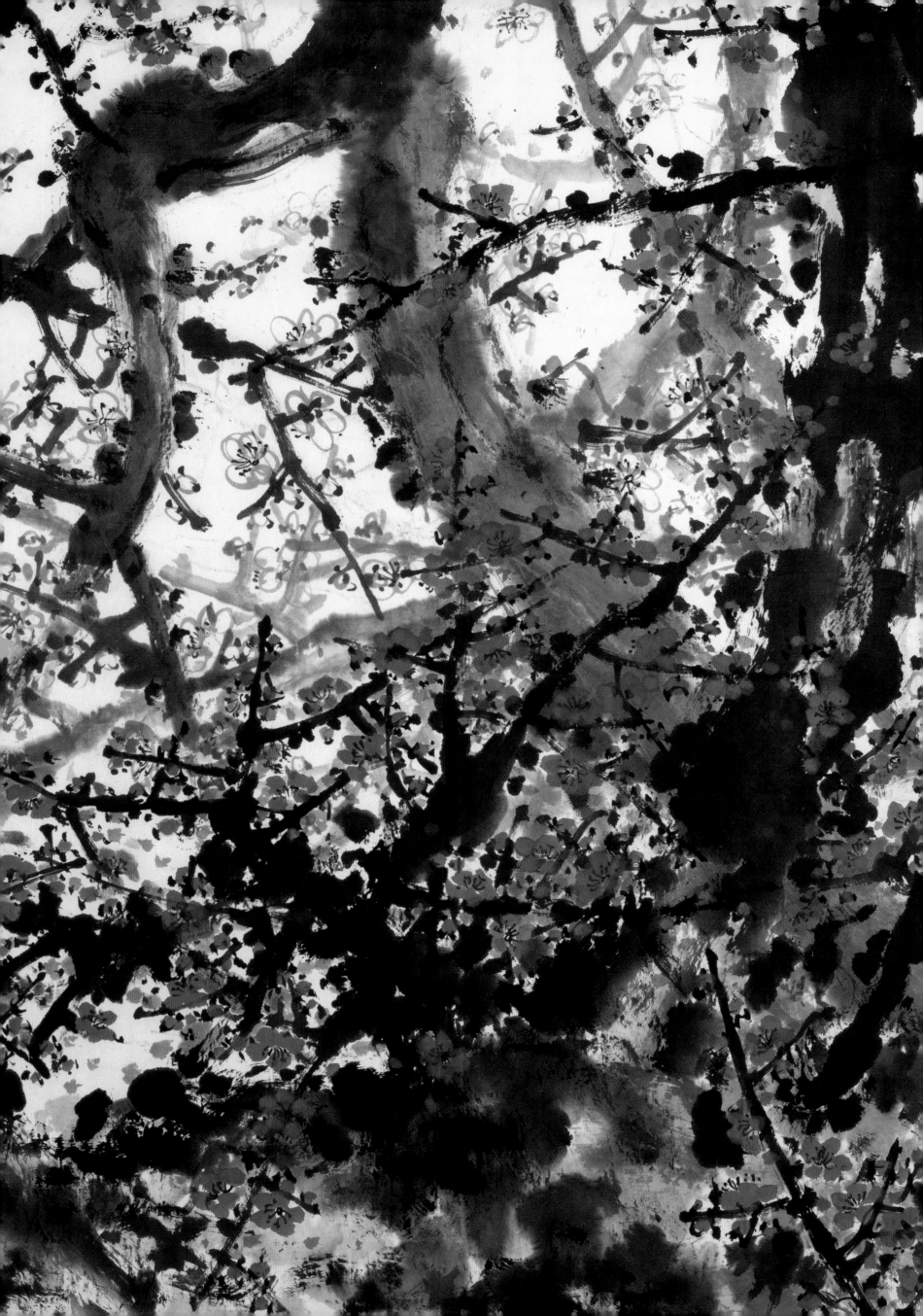

1988年

189.3 cm×48 cm

纸本设色

私人藏

款识：漠阳关山月。

印章：关山月（白文）山月画梅（朱文）

梅龙图

1988年

189.3 cm×48 cm

纸本设色

私人藏

款识：漠阳关山月。

印章：关山月（白文）山月画梅（朱文）

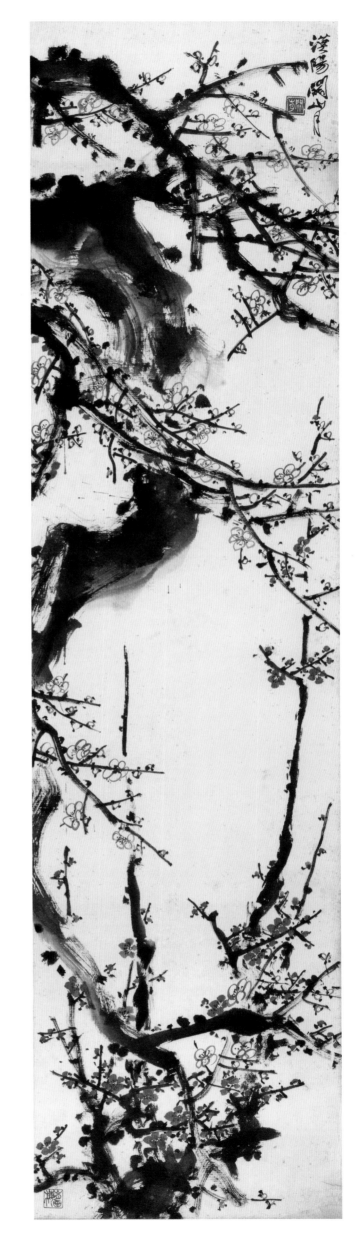

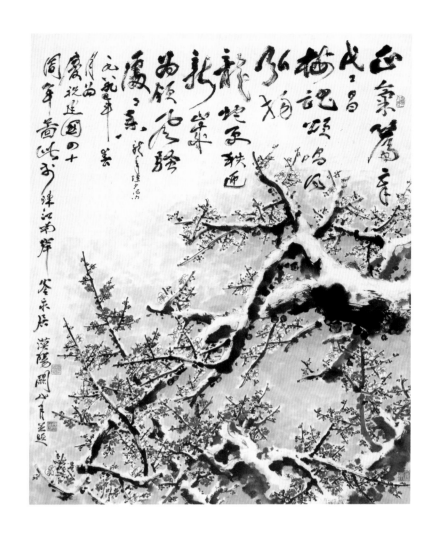

雪梅图之一

1989年

182 cm × 142.5 cm

纸本设色

私人藏

款识：正气篇章代代昌，梅魂颂唱得弘扬。龙蛇更秩迎新岁，
　　　为领风骚处处香。新年除夕得句。一九八九年春月，
　　　为庆祝建国四十周年图此于珠江南岸鉴泉居。漠阳
　　　关山月并题。

印章：关山月（白文）漠阳（朱文）为人民（朱文）
　　　从生活中来（白文）

雪梅图之二

1989年

183.7 cm × 144.8 cm

纸本设色

广州艺术博物院藏

款识：雪梅图。正气篇章代代昌，梅魂雪魄得弘扬。龙蛇更
　　　秩迎新岁，为领风骚百世香。一九八九年新春图此
　　　并题，漠阳关山月于珠江南岸隔山书舍。

印章：关山月（朱文）岭南人（白文）八十年代（朱文）
　　　关山月书画记（白文）

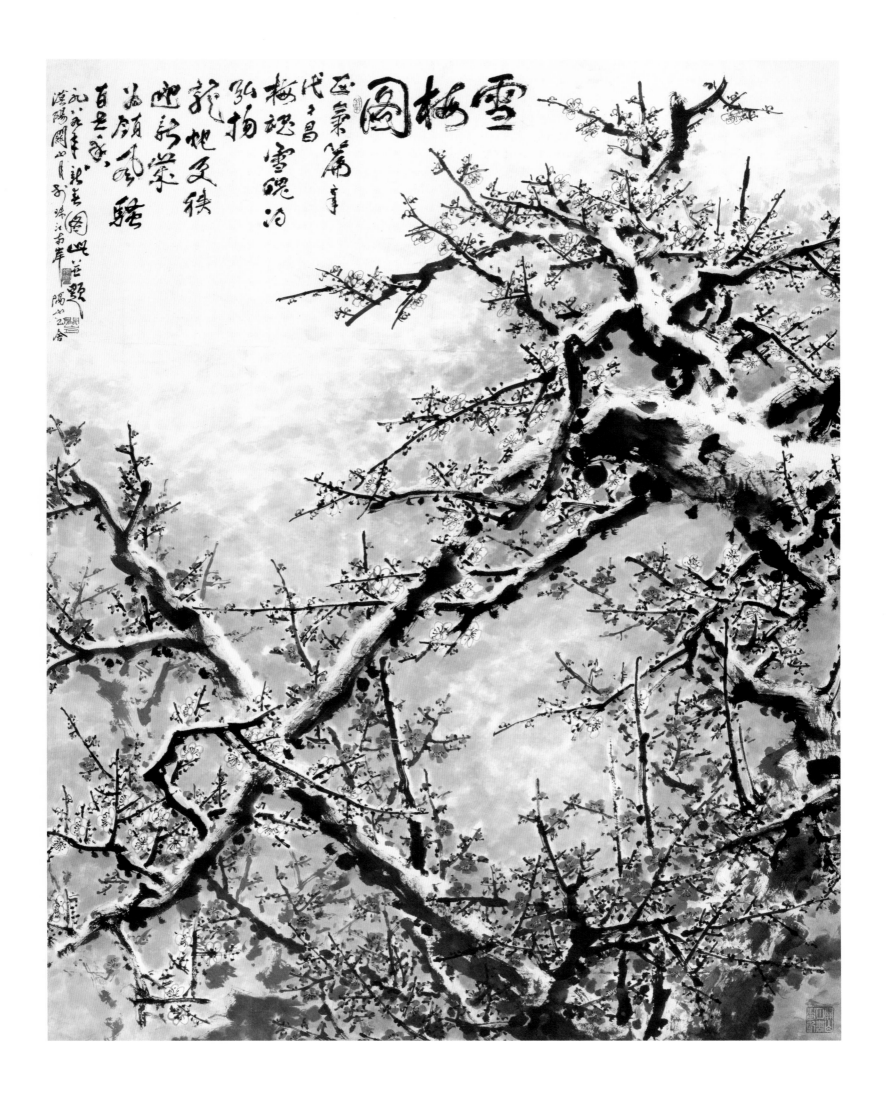

159

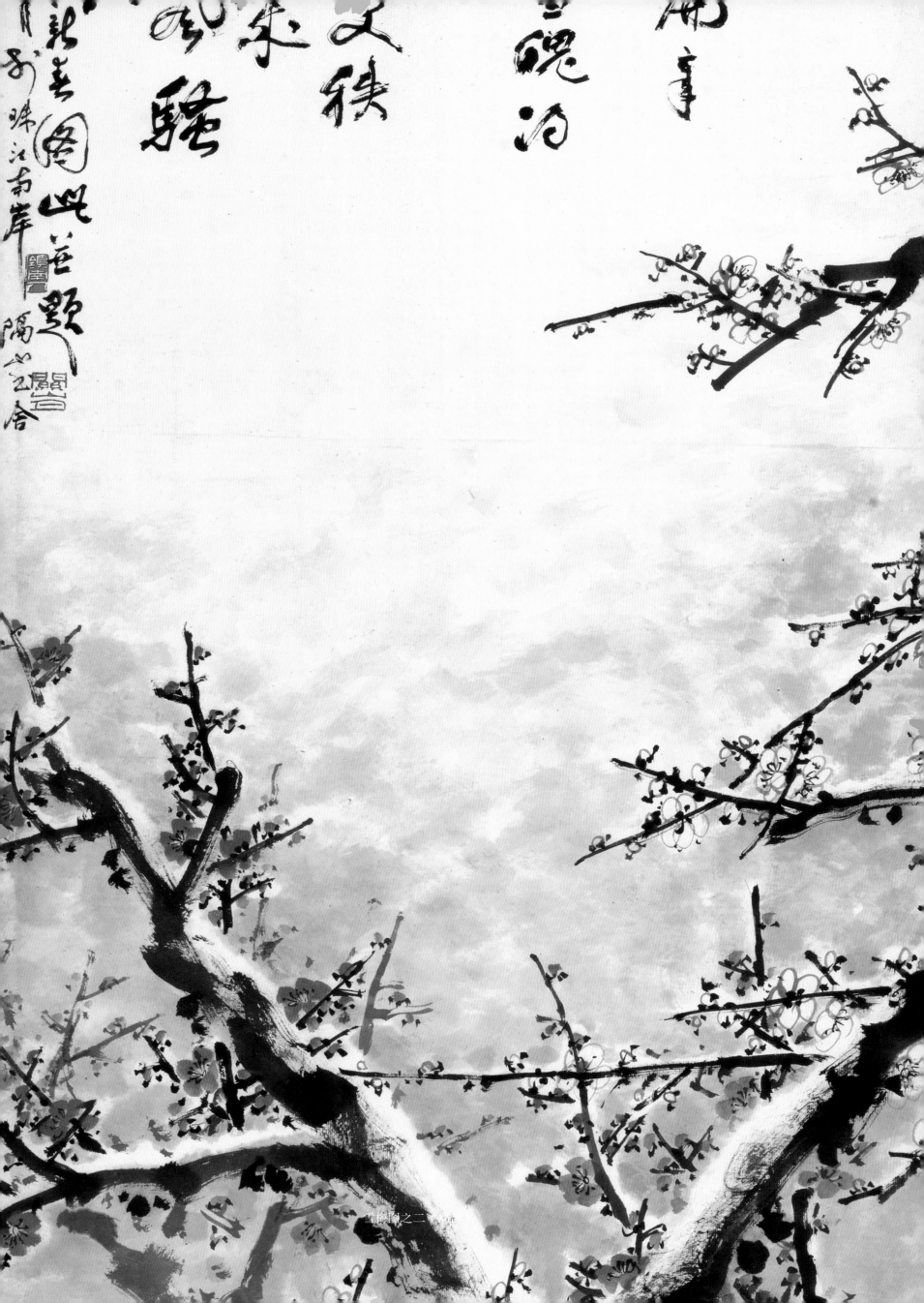

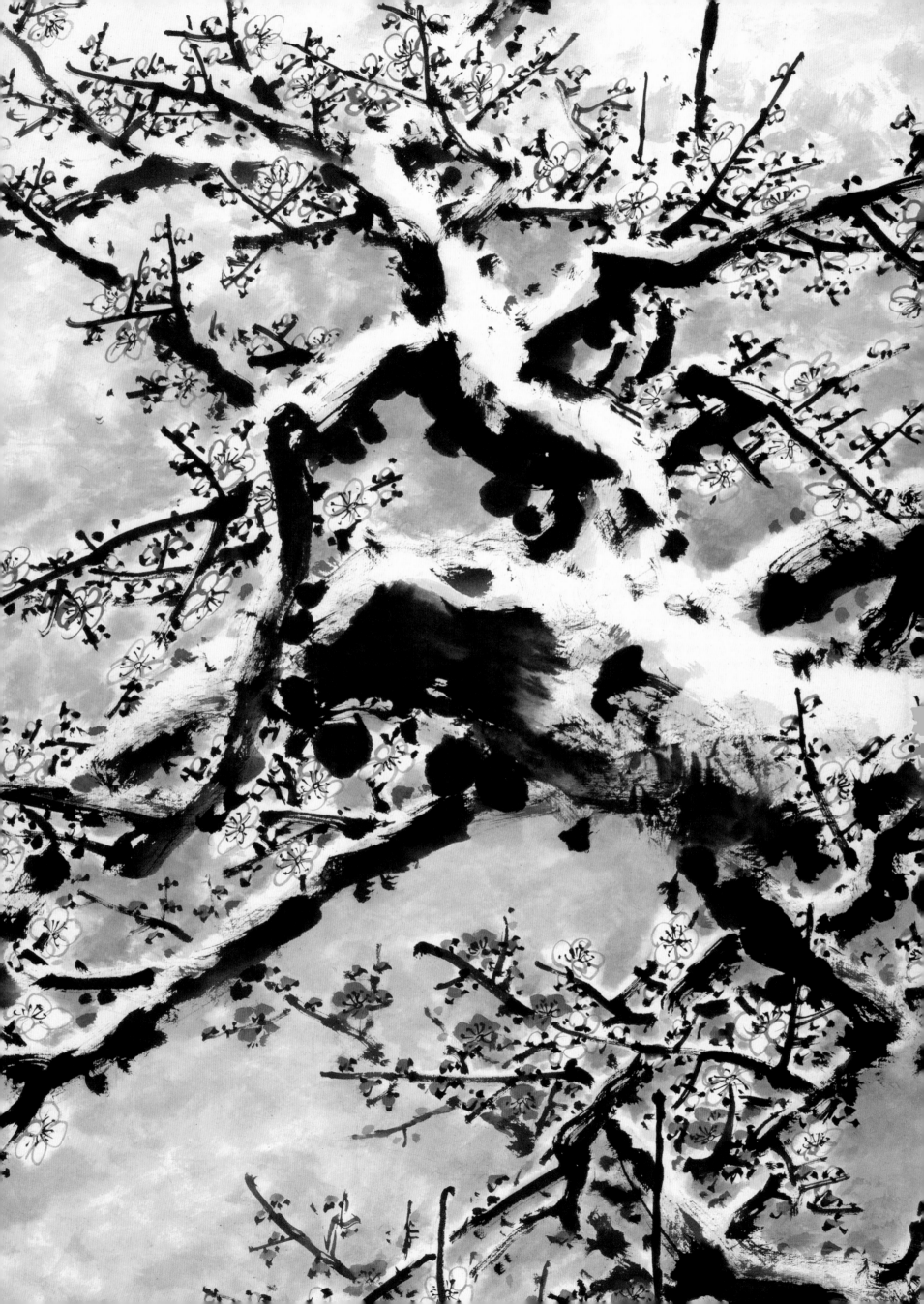

寒梅冷月

1989年
182 cm×42.5 cm
纸本水墨
私人藏

款识：漠阳关山月。

印章：关山月印（白文）

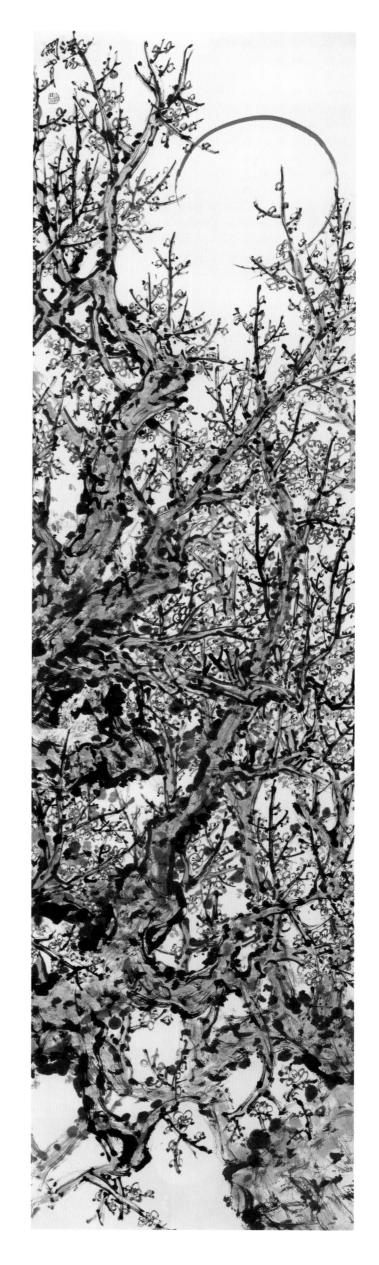

暗香疏影

1990年
143.3 cm×60.8 cm
纸本水墨
私人藏

款识：漠阳关山月笔。

印章：关山月印（白文） 漠阳（朱文） 山月画梅（朱文）

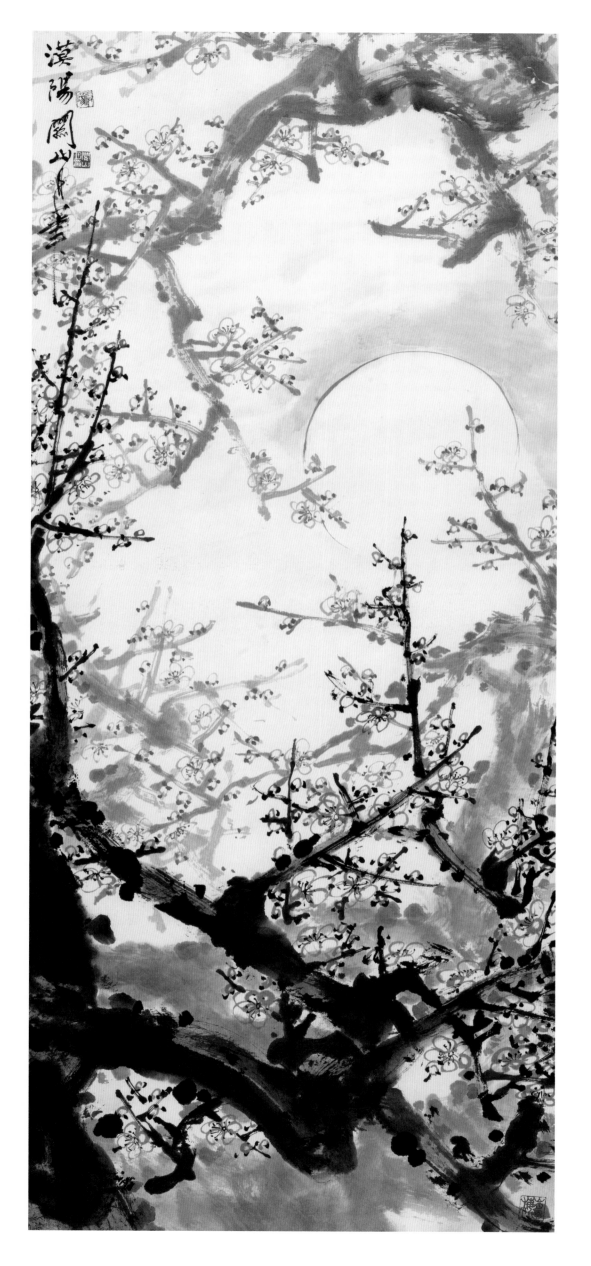

双清图

1990年
136 cm × 68 cm
纸本设色
私人藏

款识：双清图。一九九〇年新春画于珠江南岸。漠阳关山月笔。

印章：关山月印（白文）　漠阳（朱文）　九十年代（朱文）
　　　学到老来知不足（朱文）

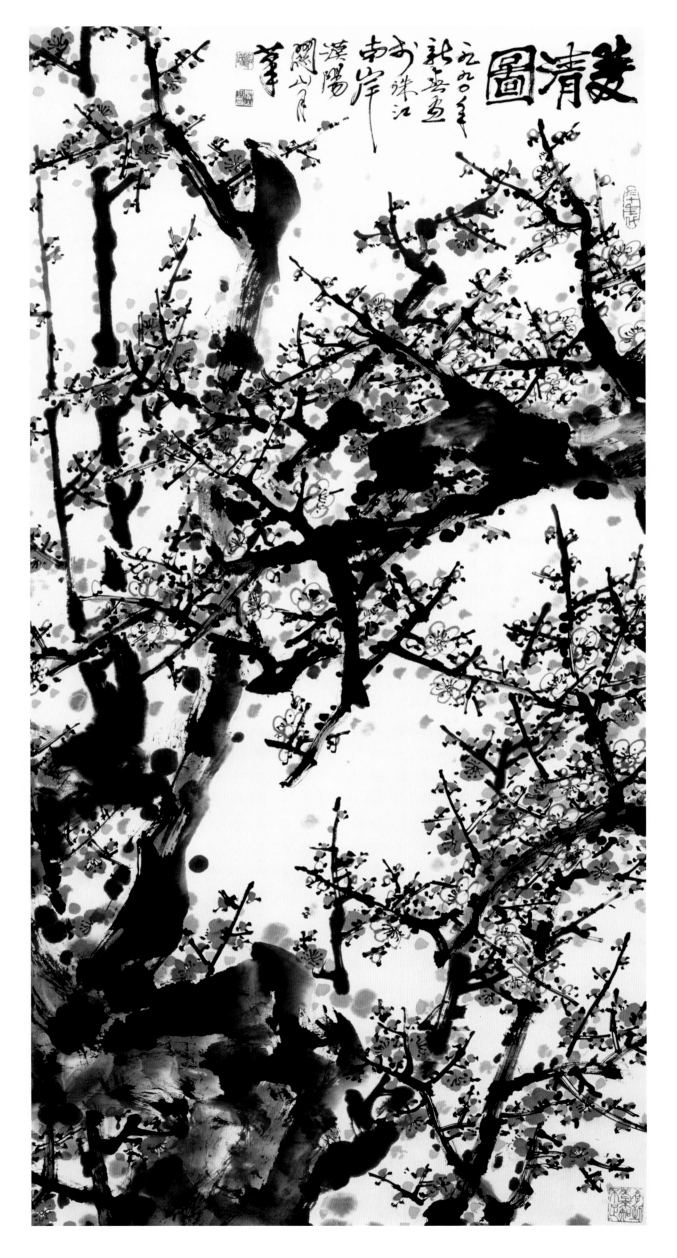

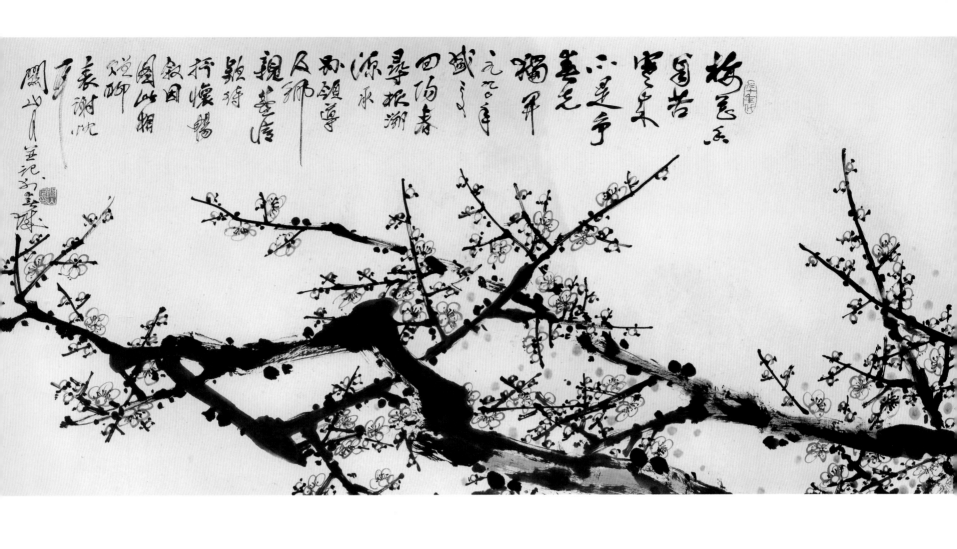

梅花香自苦寒来

1990年
68 cm × 272 cm
纸本水墨
阳春市人民政府藏

款识：梅花香自苦寒来，不是争春先独开。一九九〇年盛夏回
　　　阳春寻根溯源，承县领导及乡亲盛情款待，抒怀畅叙，
　　　因图此相赠，聊表谢忱耳。关山月并记于春城。

印章：关山月印（白文）九十年代（朱文）

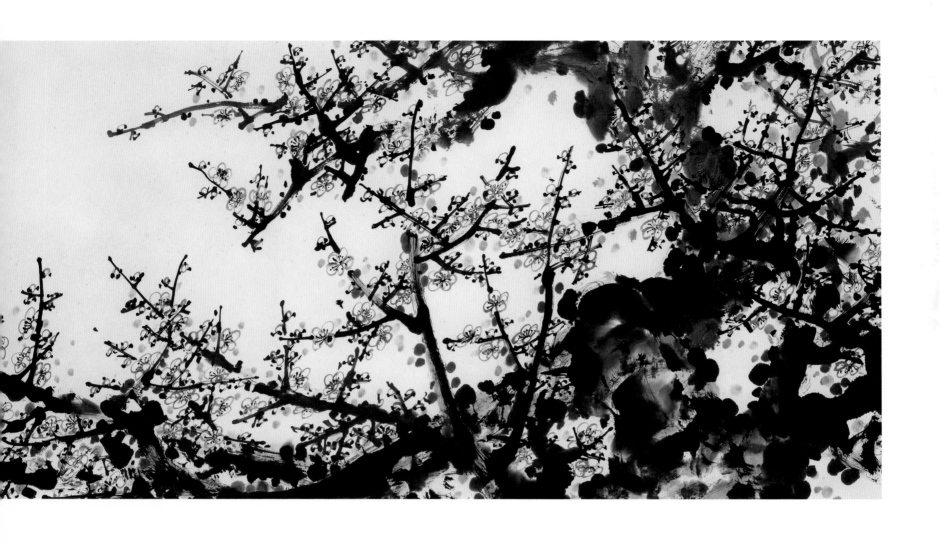

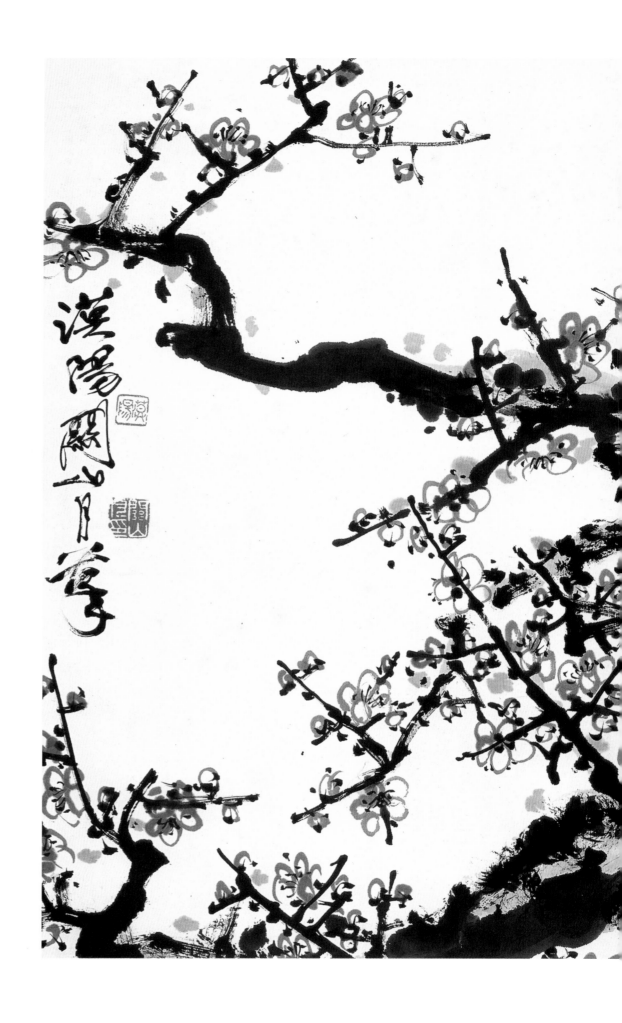

墨梅

20世纪90年代

59 cm×95 cm

纸本水墨

私人藏

款识：漠阳关山月笔。

印章：关山月印（白文）漠阳（朱文）山月画梅（朱文）

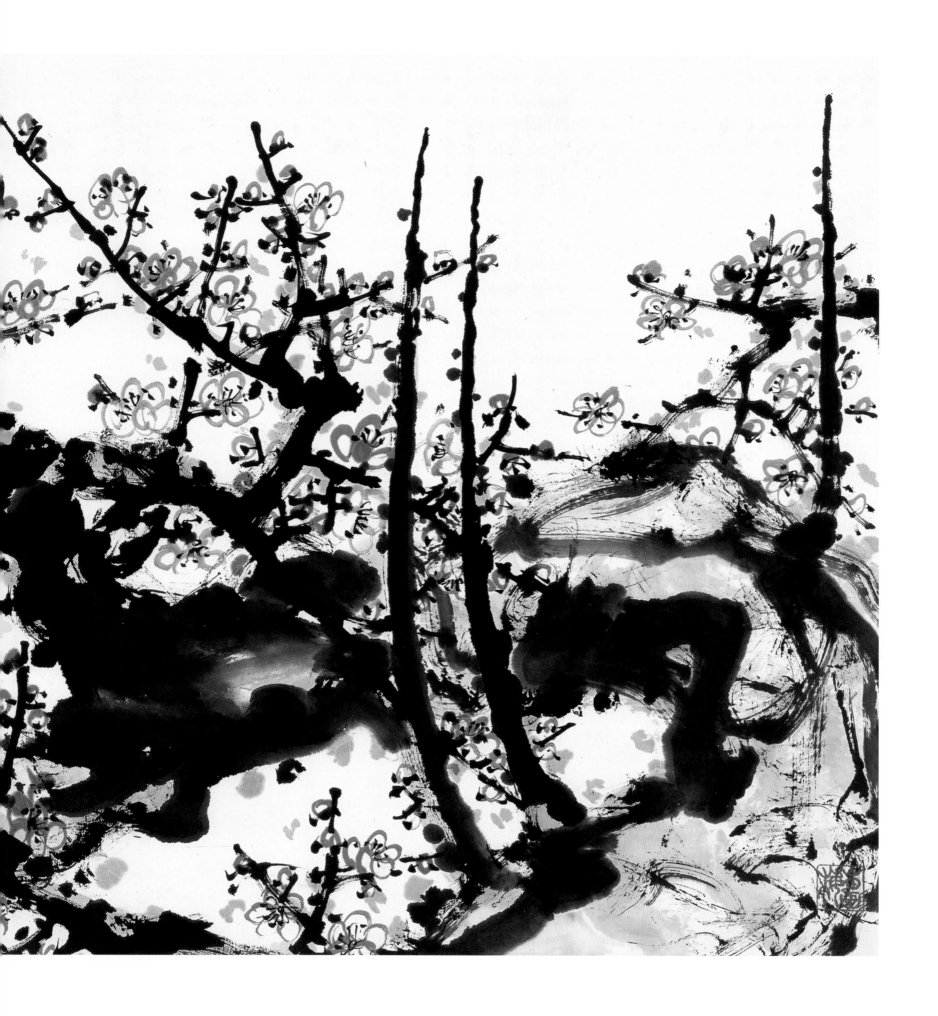

雪里见精神

1990年
102 cm × 95 cm
纸本设色
私人藏

款识：雪里见精神。漠阳关山月。

印章：关山月（朱文）九十年代（朱文）雪里见精神（白文）
　　　平生塞北江南（朱文）

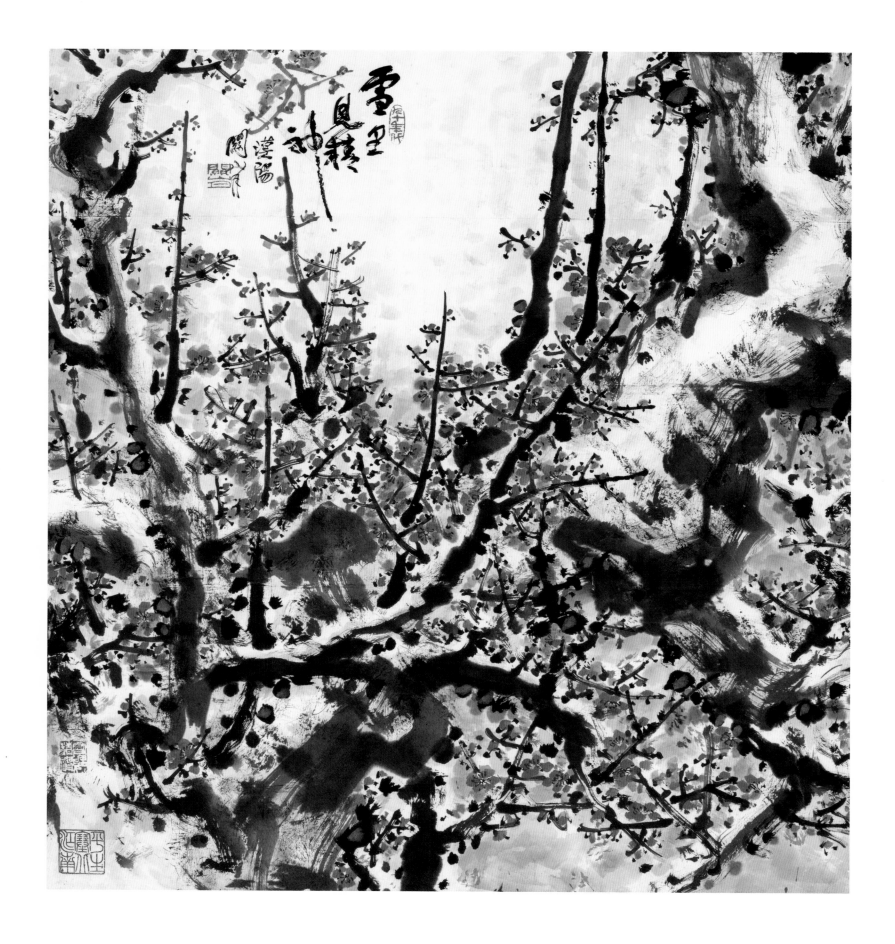

寒梅伴冷月

1992年
137 cm × 68 cm
纸本水墨
私人藏

款识：寒梅伴冷月，秃笔砚边吟。孤寂情有寄，丹青暖寸心。
　　　一九九二年金秋画于珠江南岸。漠阳关山月。

印章：关（朱文）山月（白文）九十年代（朱文）
　　　寄情山水（白文）无量寿（白文）

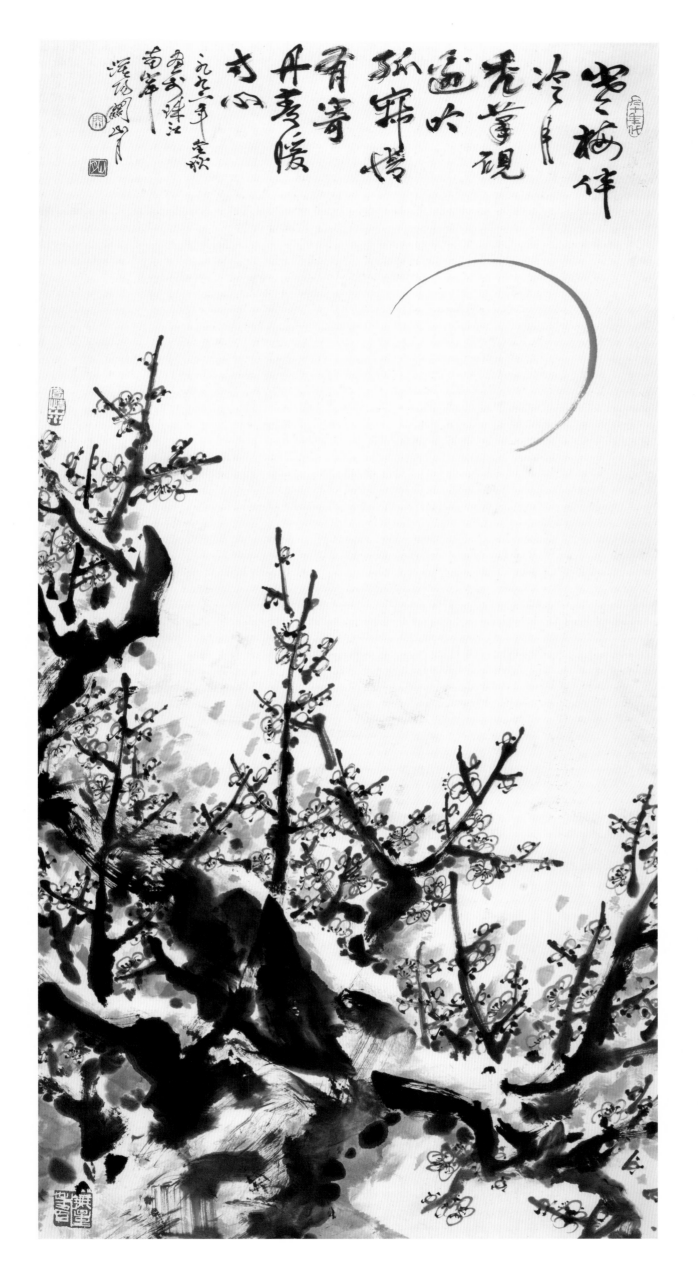

雪里见精神

1993年
61.3 cm×247 cm
纸本设色
私人藏

款识：漠阳关山月画于一九九二年除夕。

印章：关山月（白文）漠阳（朱文）九十年代（朱文）
　　　学到老来知不足（朱文）

题跋：笔中求骨气，雪里见精神。戊寅新春，关山月并题。

印章：关山月（朱文）雪里见精神（白文）

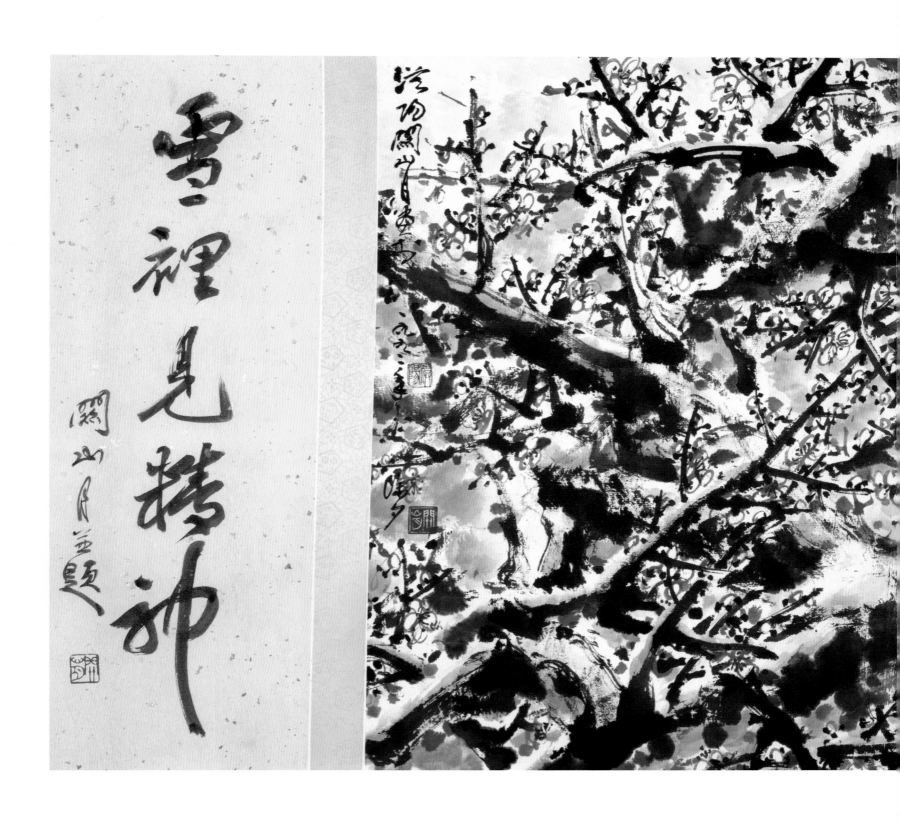

雪裡見精神

關山月並題

寒梅伴冷月

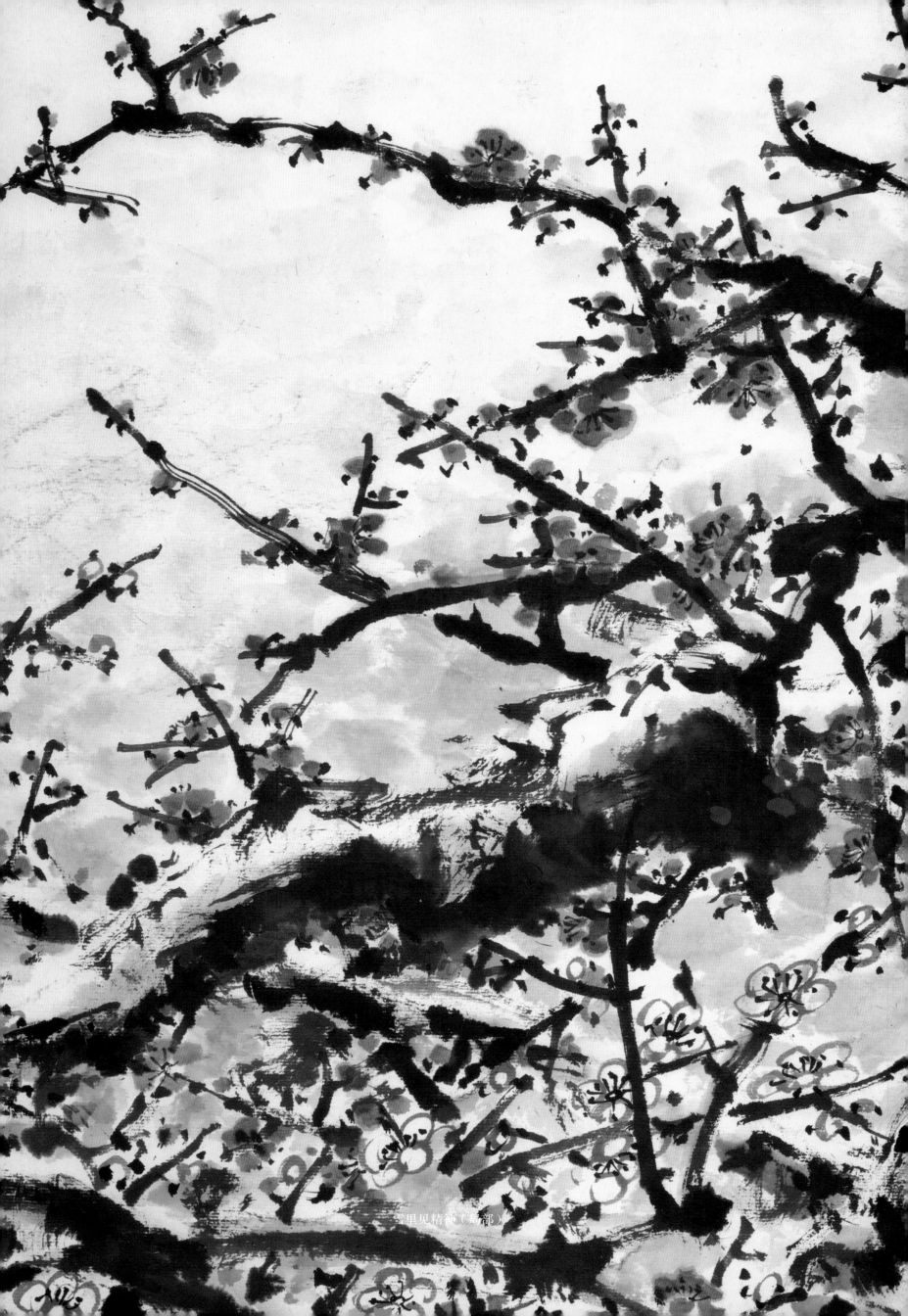

雪里见精神（局部）

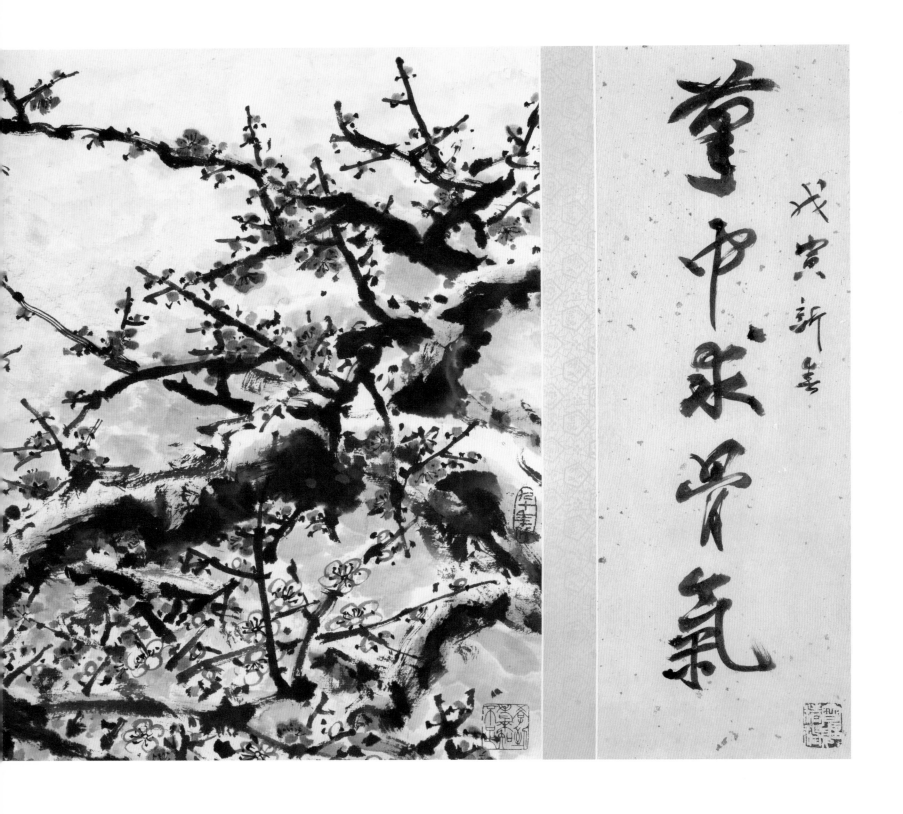

筆中求骨氣

戊寅新善

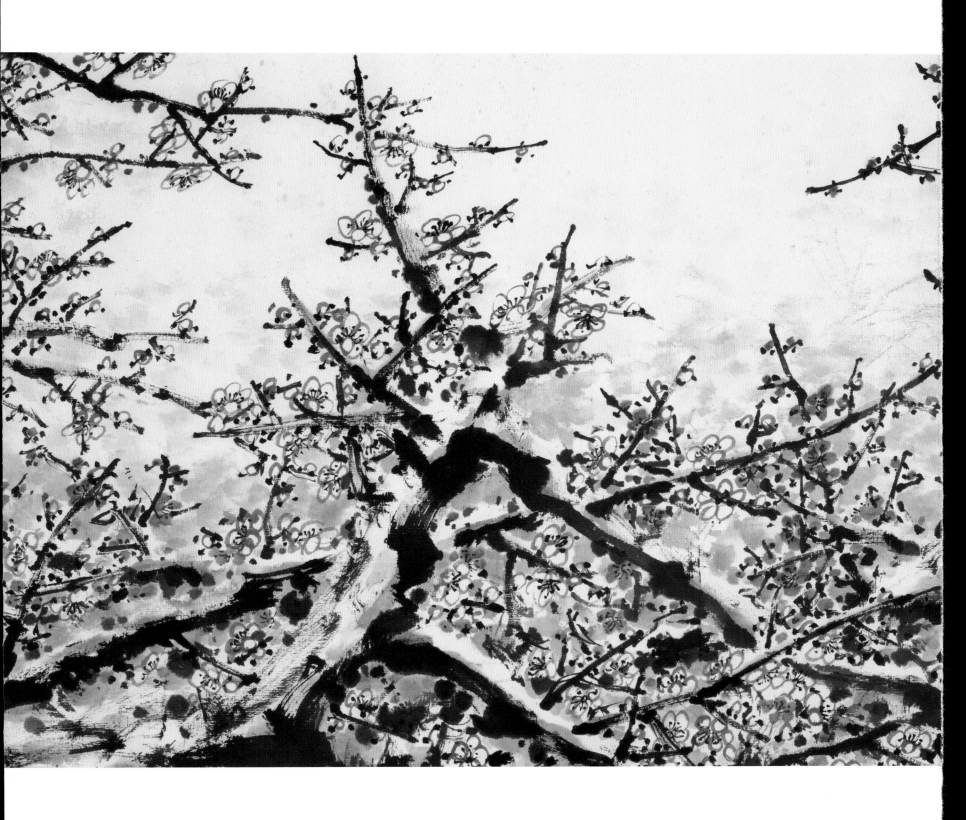

铁干撑天地

1993年
151 cm × 83 cm
纸本水墨
中国人民革命军事博物馆藏

款识：铁干撑天地，幽香沁大千。一九九三年秋于珠江南岸画
　　　奉中国人民革命军事博物馆惠存。漠阳关山月。

印章：关山月（白文）岭南人（白文）九十年代（朱文）
　　　笔墨当随时代（白文）

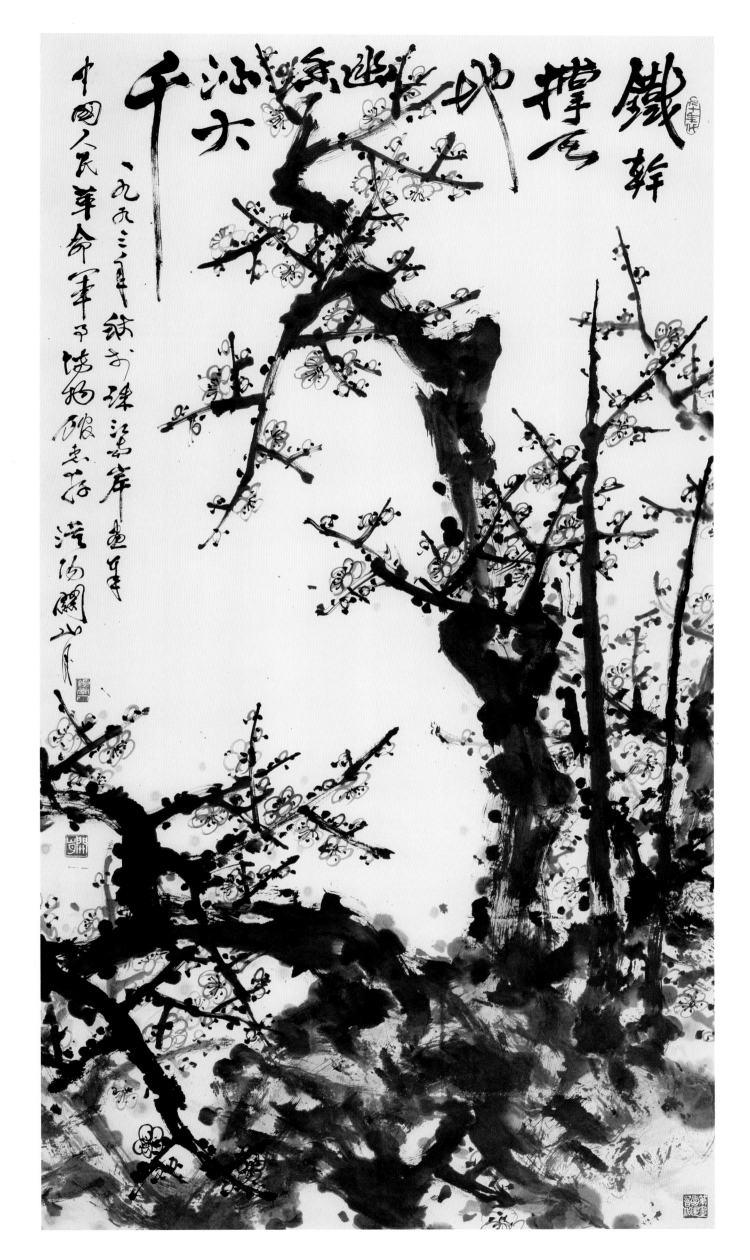

款识：梅花香自苦寒来，飞雪迎春处处栽。百岁诞辰丛中
　　　[里]笑，百花烂熳一齐开。一九九三年十二月于
　　　珠江南岸敬绘毛主席《咏梅》词意以纪情怀。漠阳
　　　关山月并题。

印章：关山月（朱文）岭南人（白文）为人民（朱文）
　　　关山月八十年后所作（朱文）

飞雪迎春

1993年
131 cm × 67 cm
纸本设色
私人藏

款识：梅花香自苦寒来，飞雪迎春处处栽。百岁诞辰丛中
　　　[里]笑，百花烂熳一齐开。一九九三年十二月于
　　　珠江南岸敬绘毛主席《咏梅》词意以纪情怀。漠阳
　　　关山月并题。

印章：关山月（朱文）岭南人（白文）为人民（朱文）
　　　关山月八十年后所作（朱文）

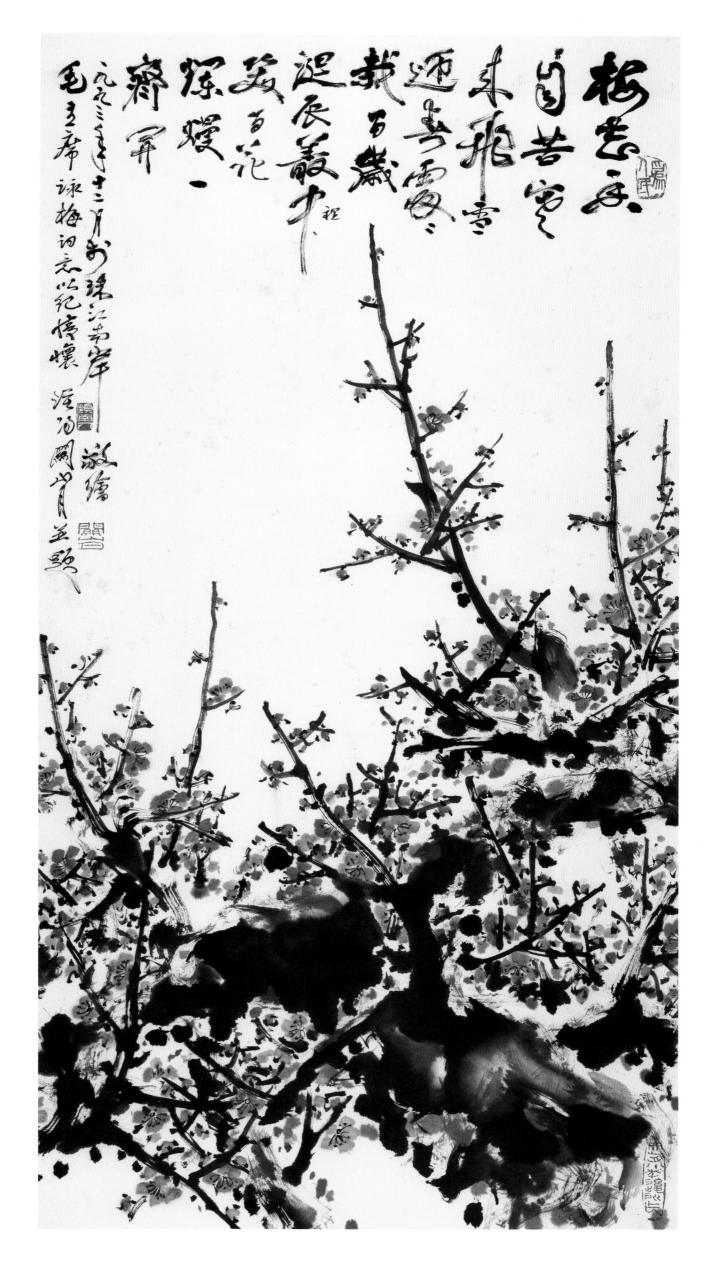

梅花喜
自苦寒
来头飞
雪迎春
去无踪
我已歳
過辰最十
艳百花
深爱一
寒開

一九九三年十二月於珠江西岸
毛主席詠梅词意以記情懷
渥洵關山月題

寒梅伴冷月

1994年
112.5 cm×70.5 cm
纸本设色
私人藏

款识：寒梅伴冷月，香沁满乾坤。甲戌岁冬，漠阳关山月。
印章：关山月（朱文）漠阳（白文）九十年代（朱文）

山月画梅（朱文）

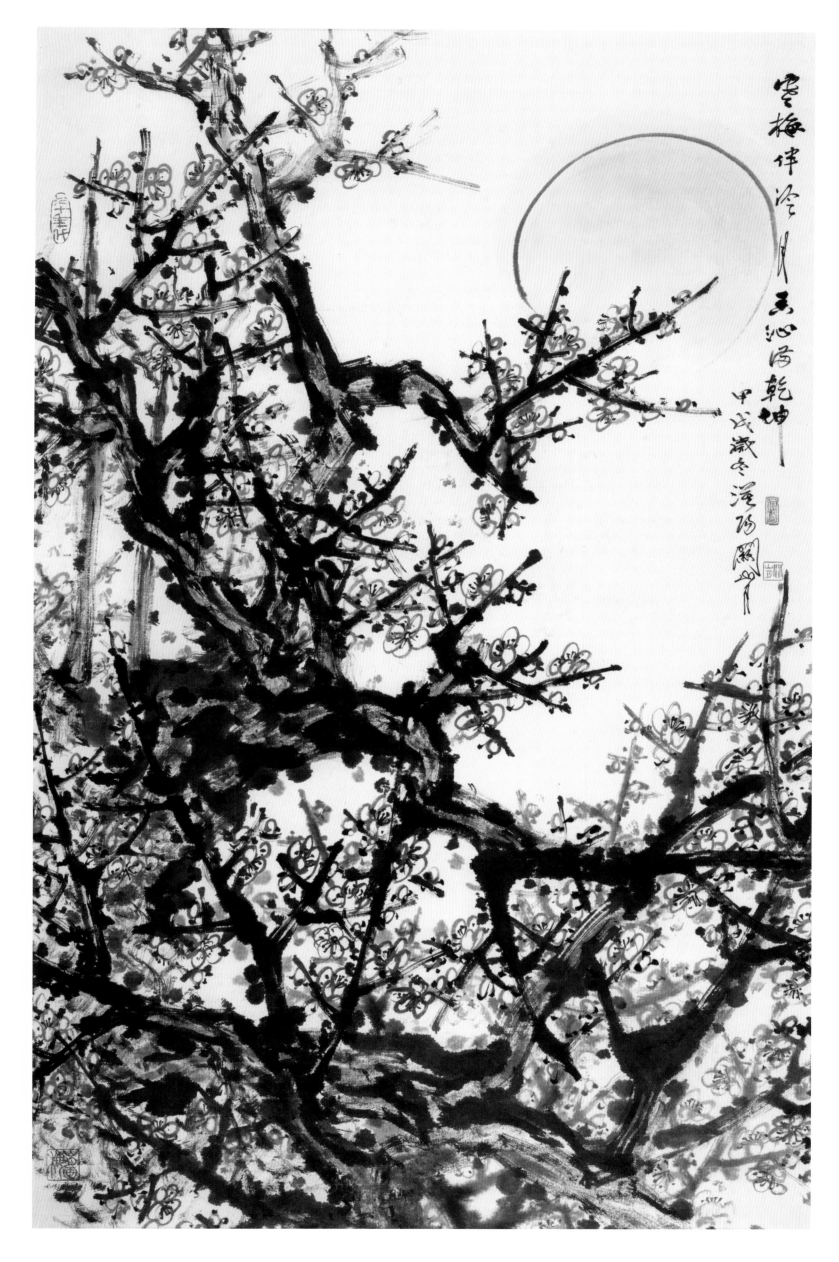

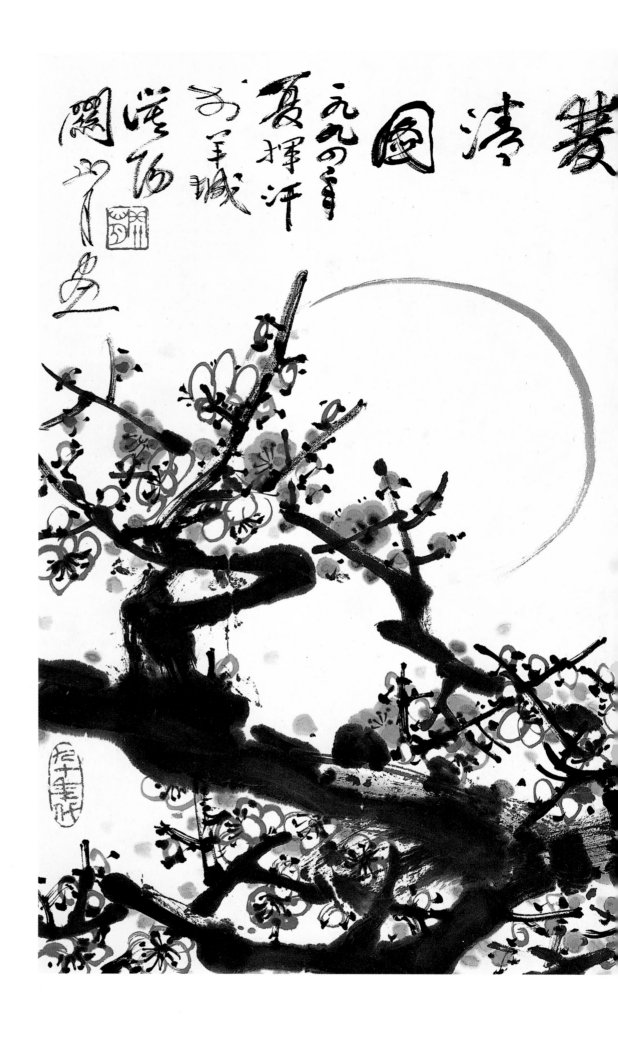

双清图

1994年

52 cm × 83 cm

纸本设色

广东画院藏

款识：双清图。一九九四年夏挥汗于羊城。漠阳关山月画。

印章：关山月（朱文） 九十年代（朱文）

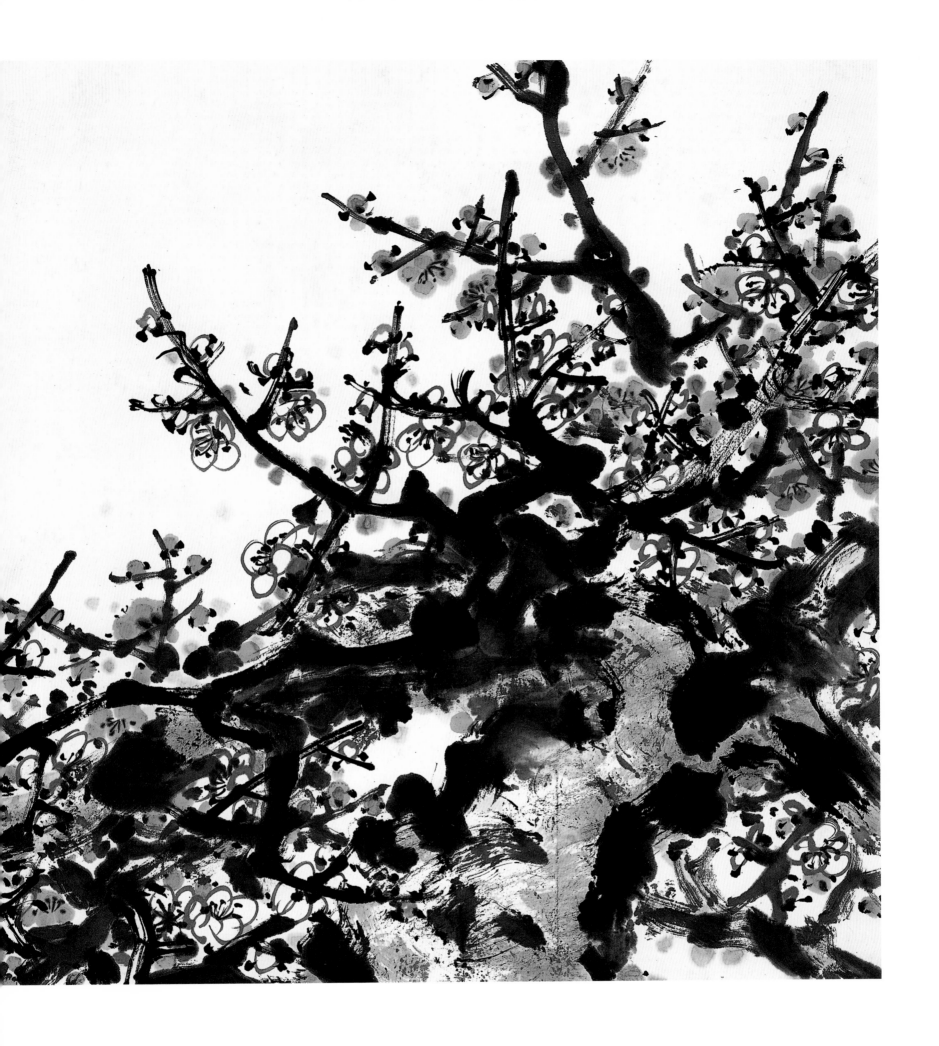

寒梅伴冷月

1995年
136.5 cm×68.5 cm
纸本水墨
私人藏

款识：寒梅伴冷月。一九九五年中秋前夕，漠阳关山月画于珠江
　　　南岸。
印章：关山月八十之后（白文） 漠阳（朱文） 九十年代（朱文）
　　　学到老来知不足（朱文）

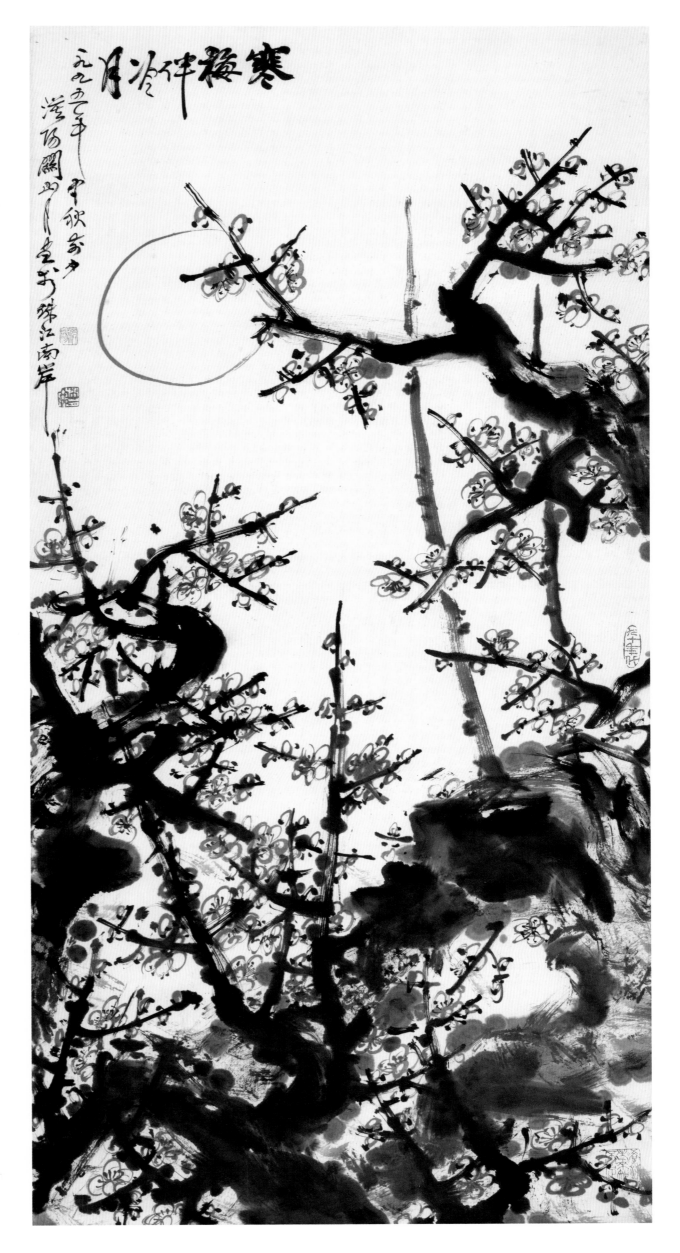

187

纸本水墨
私人藏

款识：寒梅伴冷月。立业成家系一舟，今秋往事涌心头。敦
　　　煌秉烛助摹古，"文革"遭殃屈伴牛。陪索善真求创
　　　美，共泛洋洲壮神游。窗前梦境阳关月，寄意寒梅感
　　　赋秋。一九九五年中秋有感图此，并赋于珠江南岸。
　　　漠阳关山月并题记。

印章：关山月（白文）漠阳（朱文）九十年代（朱文）
　　　关山月八十年后所作（朱文）学到老来知不足（朱文）

寒梅伴冷月

1995年
178.2 cm×96 cm×2
纸本水墨
私人藏

款识：寒梅伴冷月。立业成家系一舟，今秋往事涌心头。敦
　　　煌秉烛助摹古，"文革"遭殃屈伴牛。陪索善真求创
　　　美，共泛洋洲壮神游。窗前梦境阳关月，寄意寒梅感
　　　赋秋。一九九五年中秋有感图此，并赋于珠江南岸。
　　　漠阳关山月并题记。

印章：关山月（白文）漠阳（朱文）九十年代（朱文）
　　　关山月八十年后所作（朱文）学到老来知不足（朱文）

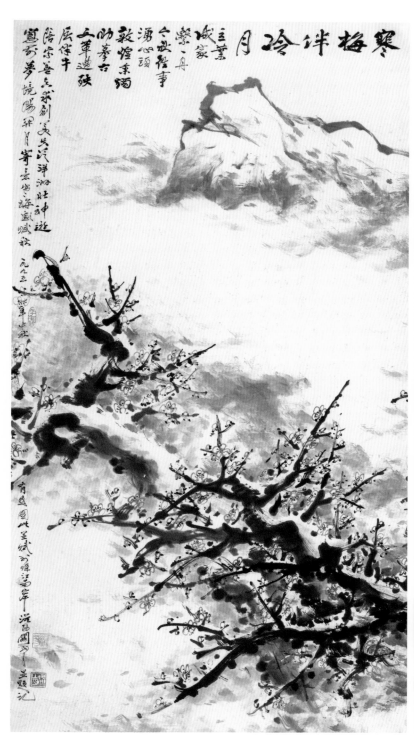
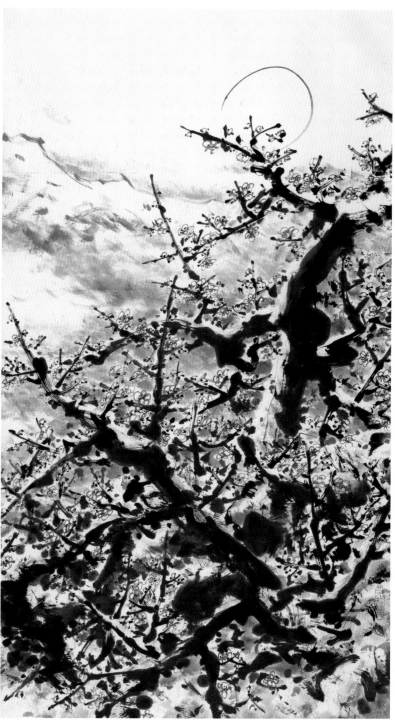

一笑暖千家

1995年
178.2 cm×96 cm×2
纸本设色
私人藏

款识：一笑暖千家。一九九五年金秋，用毛主席《咏梅》词意
　　　颂扬跨世纪蓝图成此，并题记于珠江南岸。漠阳关山月。

印章：关山月八十之后（白文）　关山月八十年后所作（朱文）

再识：俏也不争春，只把春来报。一九九五年岁冬，关山月画于
　　　羊城。

印章：关山月（白文）　九十年代（朱文）

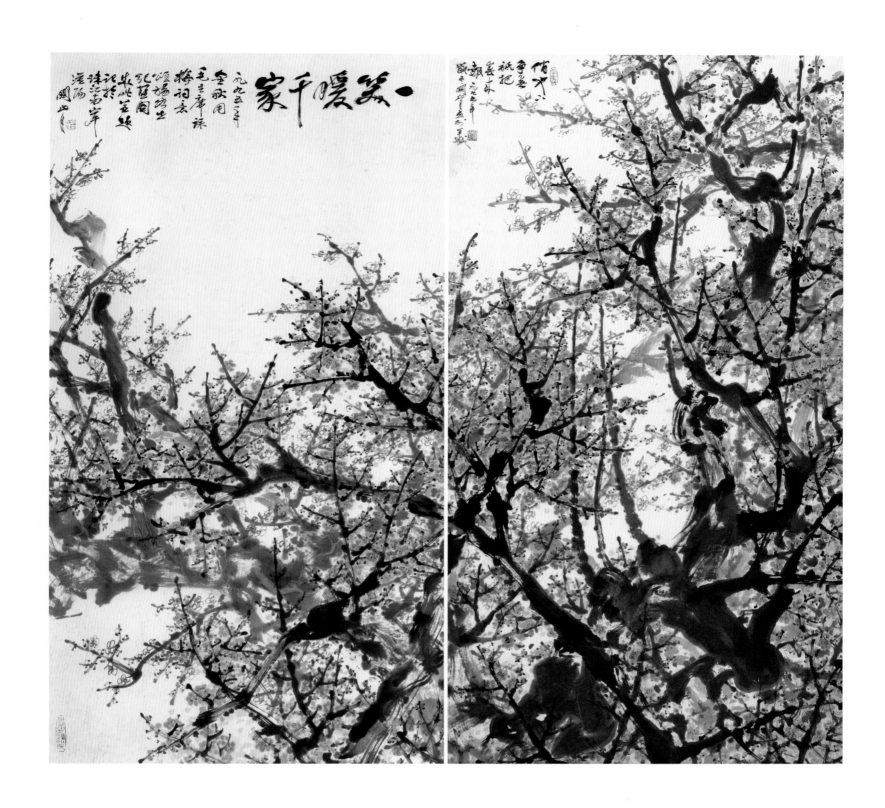

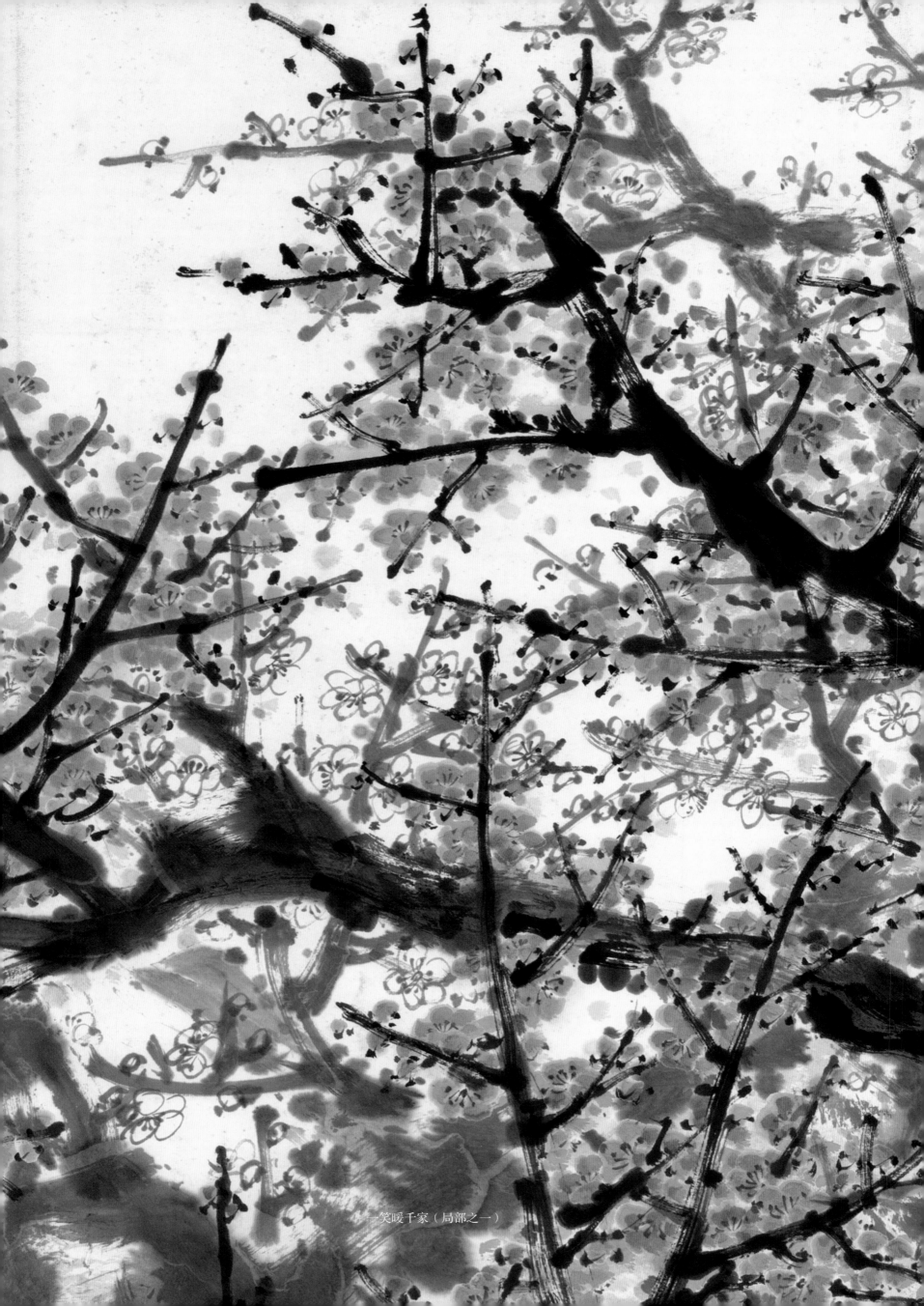

笑暖千家（局部之一）

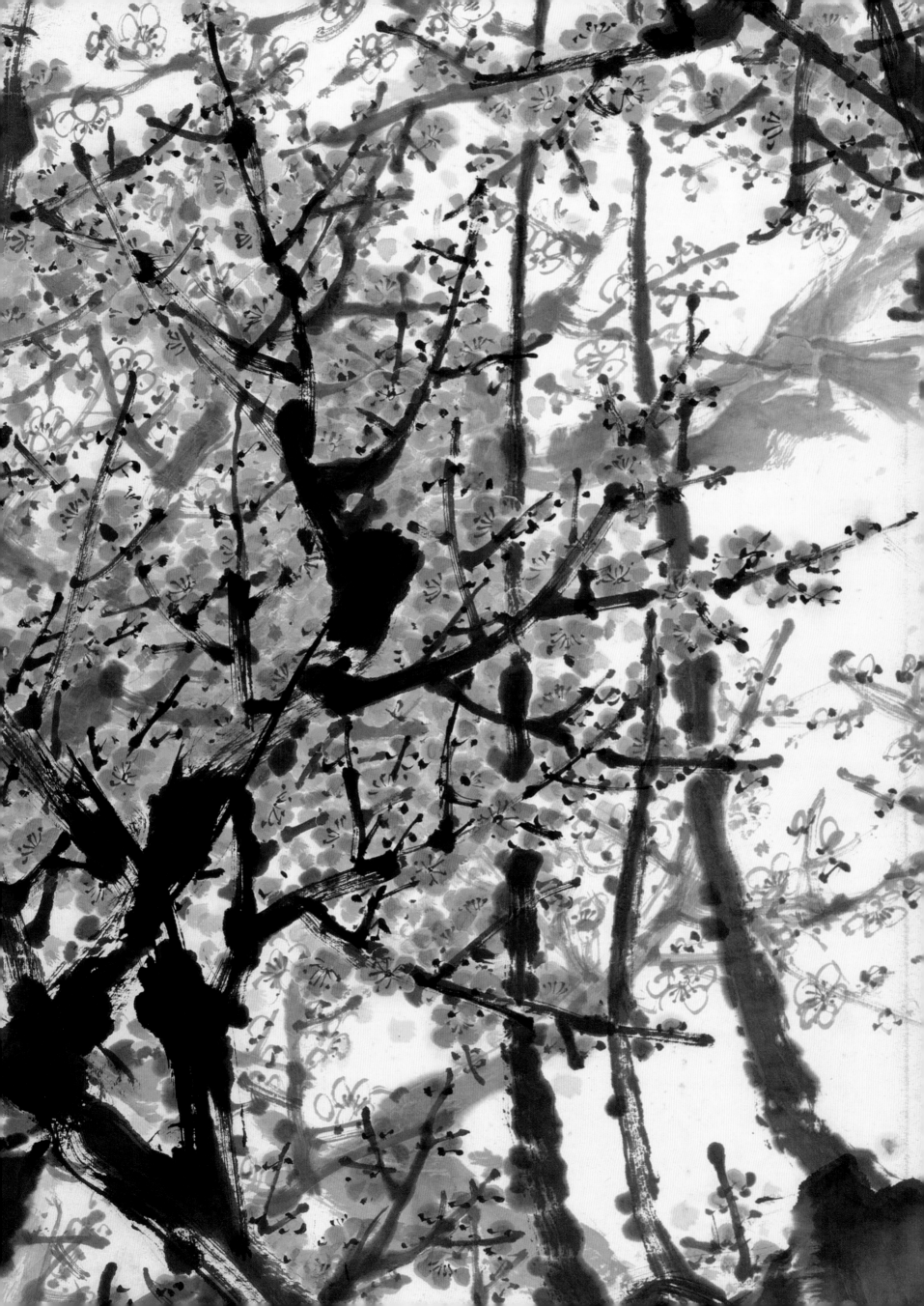

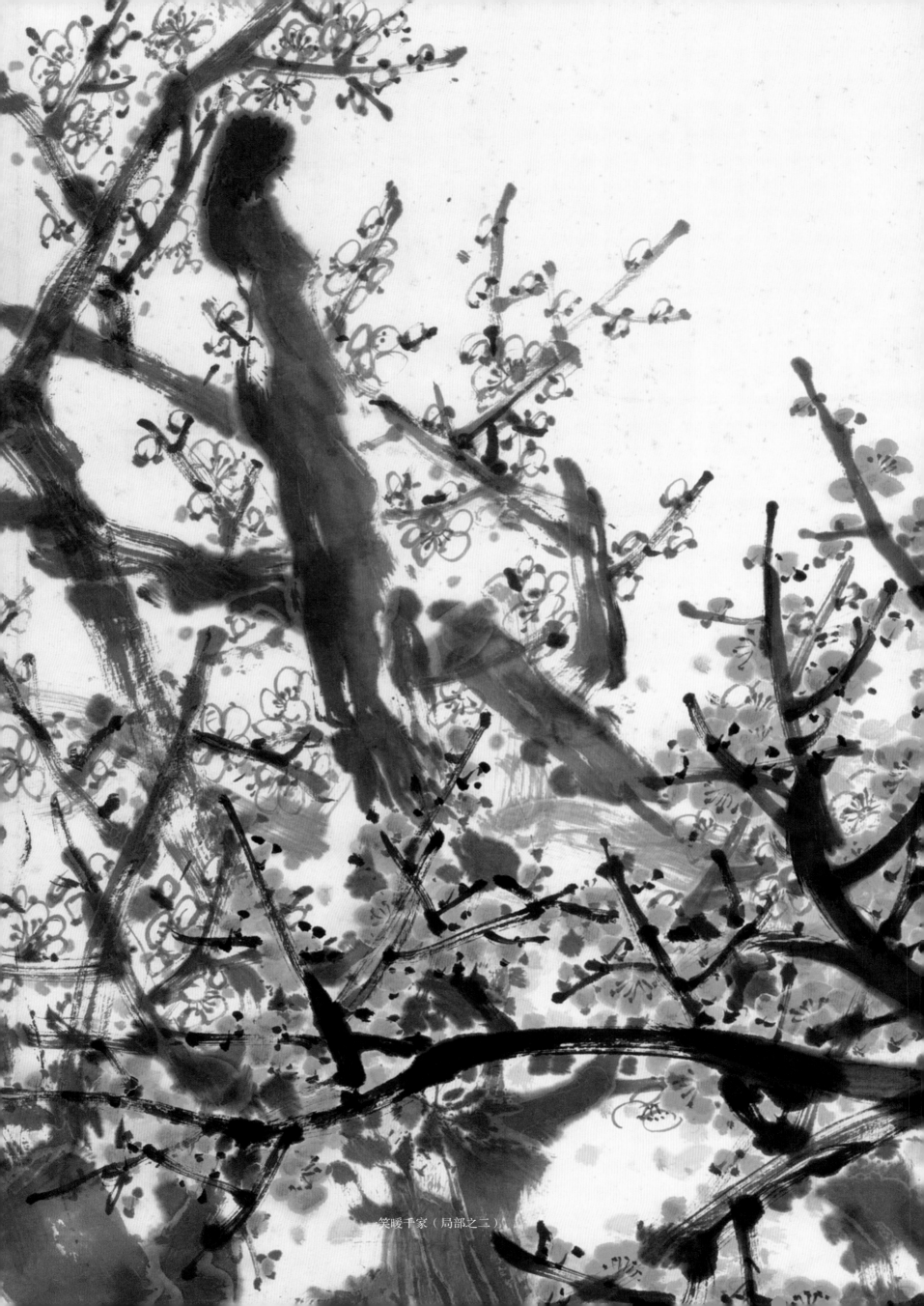

一笑暖千家（局部之二）

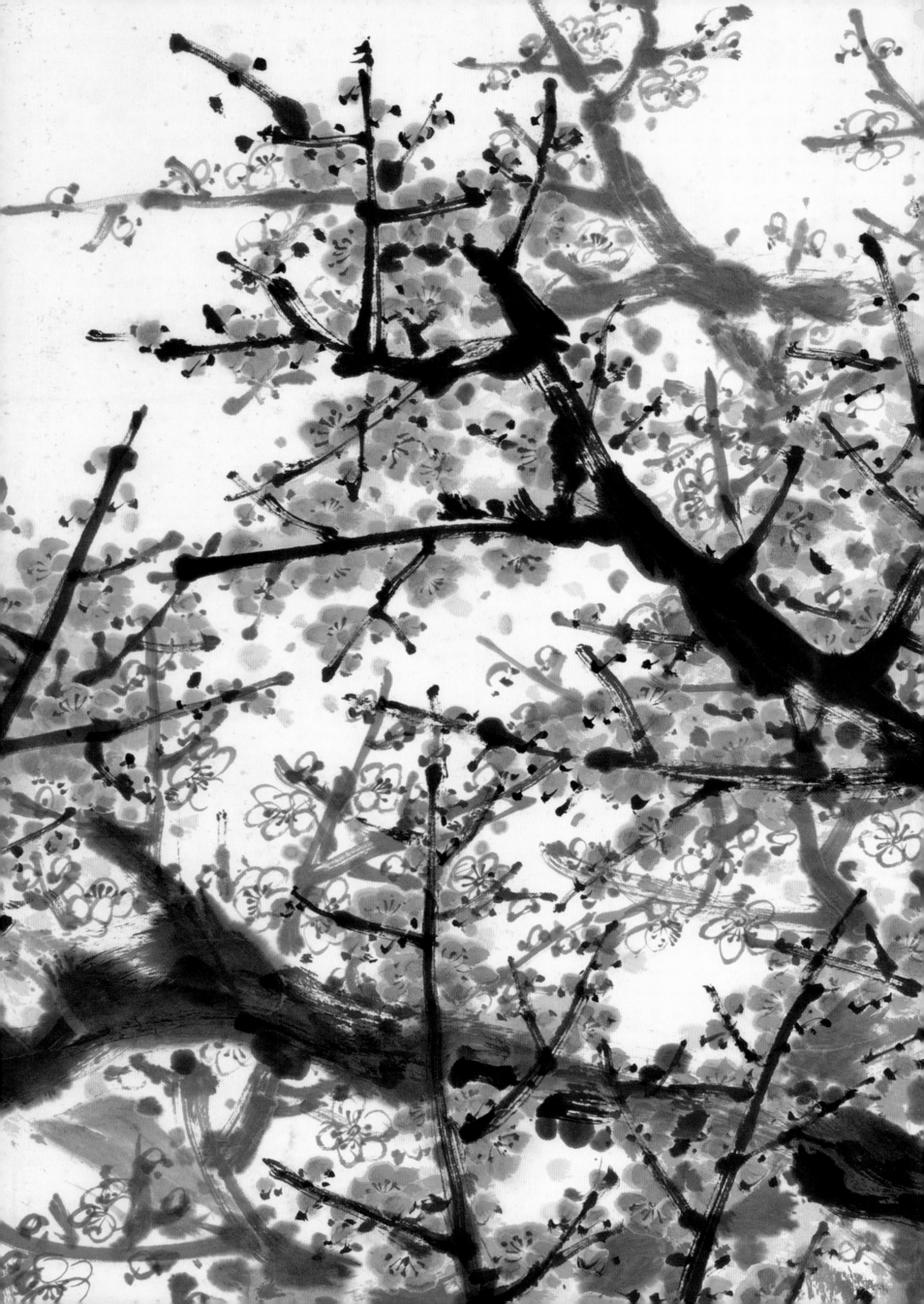

寒梅傲雪图

1996年
尺寸不详
纸本设色
澳门普济禅院藏

款识：寒梅傲雪有骨气，九九迎春沁清香。一九九六年四月
　　　十六日急就成此于普济禅院。漠阳关山月草。

印章：关山月（朱文）

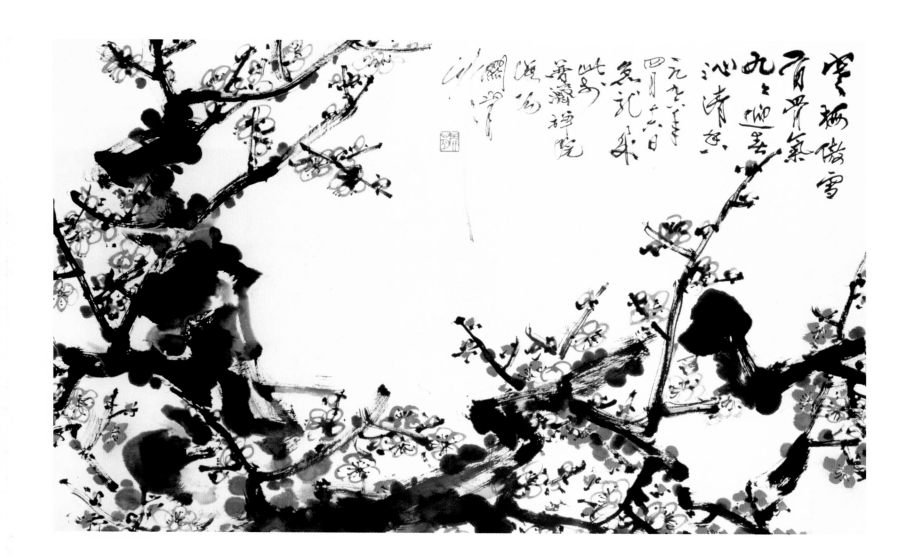

春到人间（局部）

春梅之一

1996年
67.5 cm×274 cm
纸本设色
私人藏

款识：一九九六年新春，漠阳关山月于羊城。

印章：关山月（白文）漠阳（朱文）九十年代（朱文）

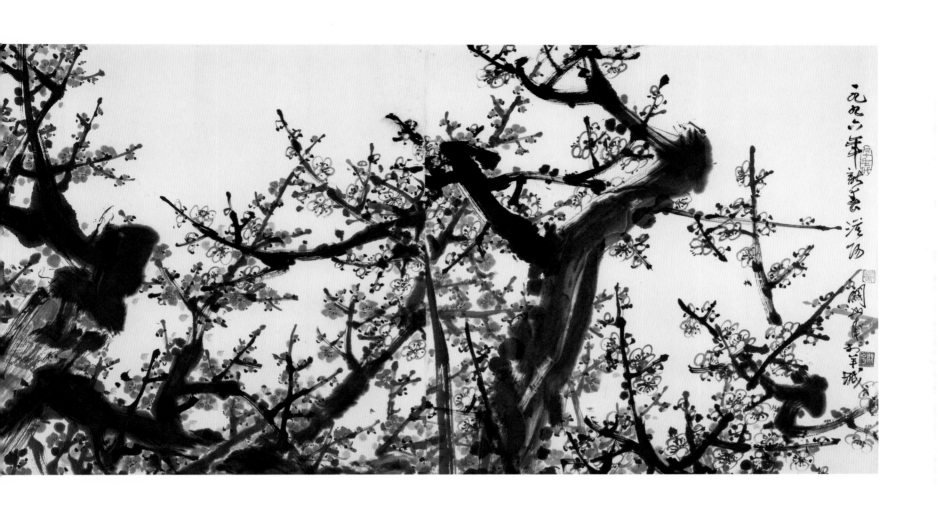

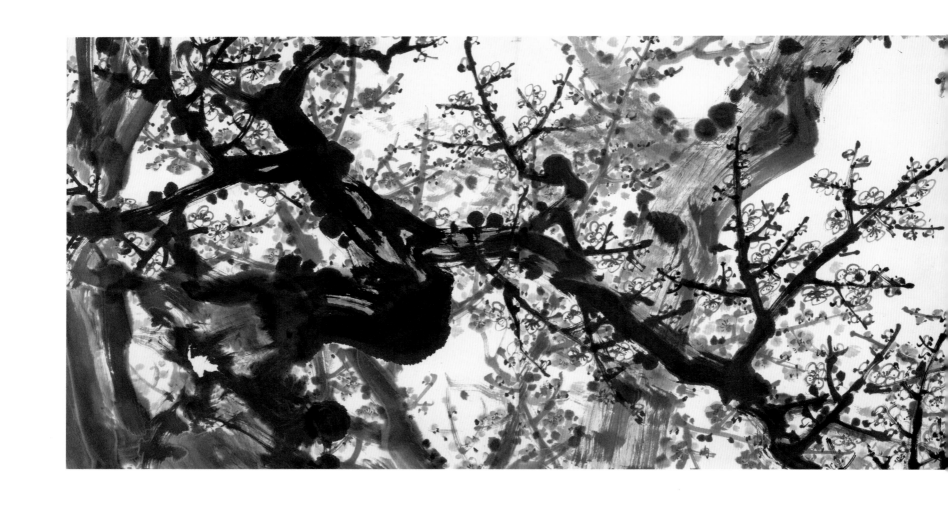

春梅之二

1996年
68 cm × 274 cm
纸本设色
私人藏

款识：漠阳关山月。

印章：关山月（白文）九十年代（朱文）

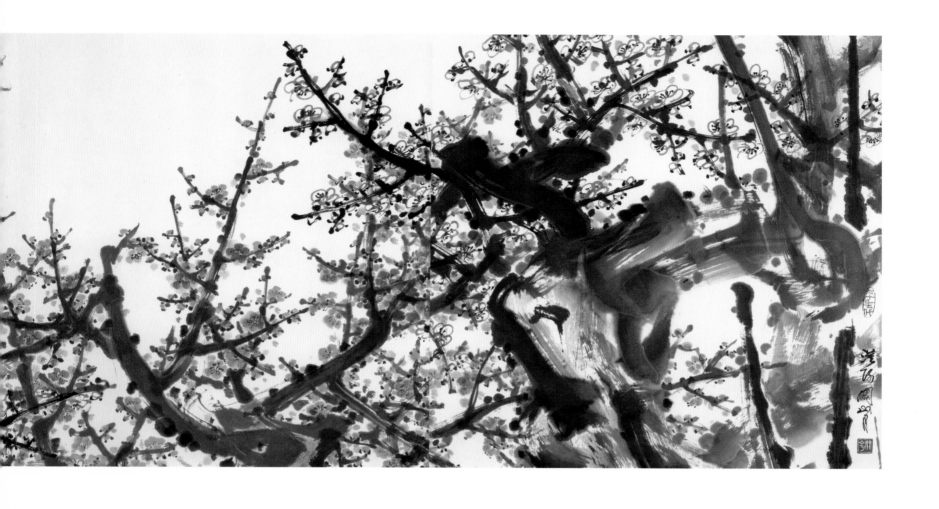

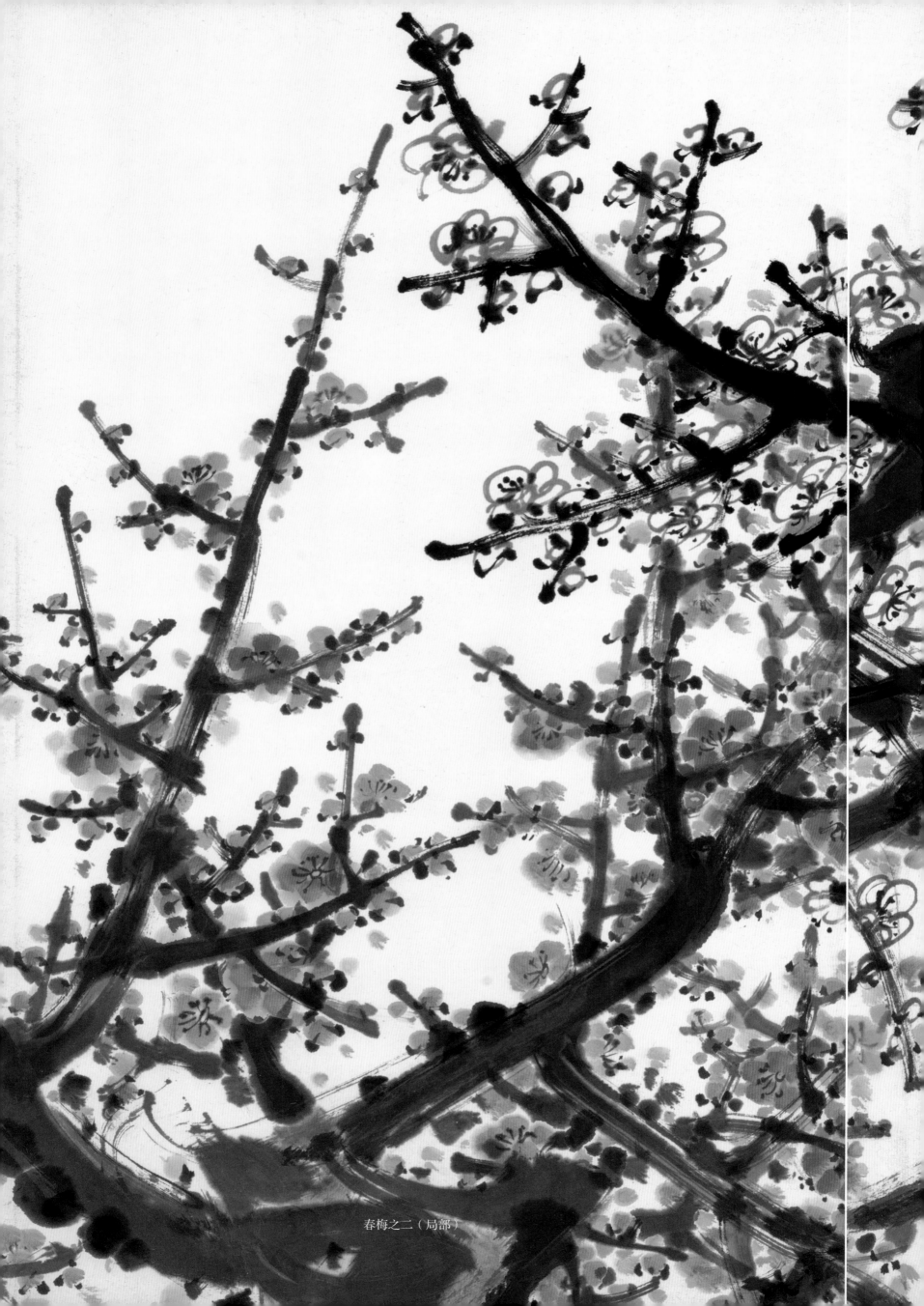

春梅之二（局部）

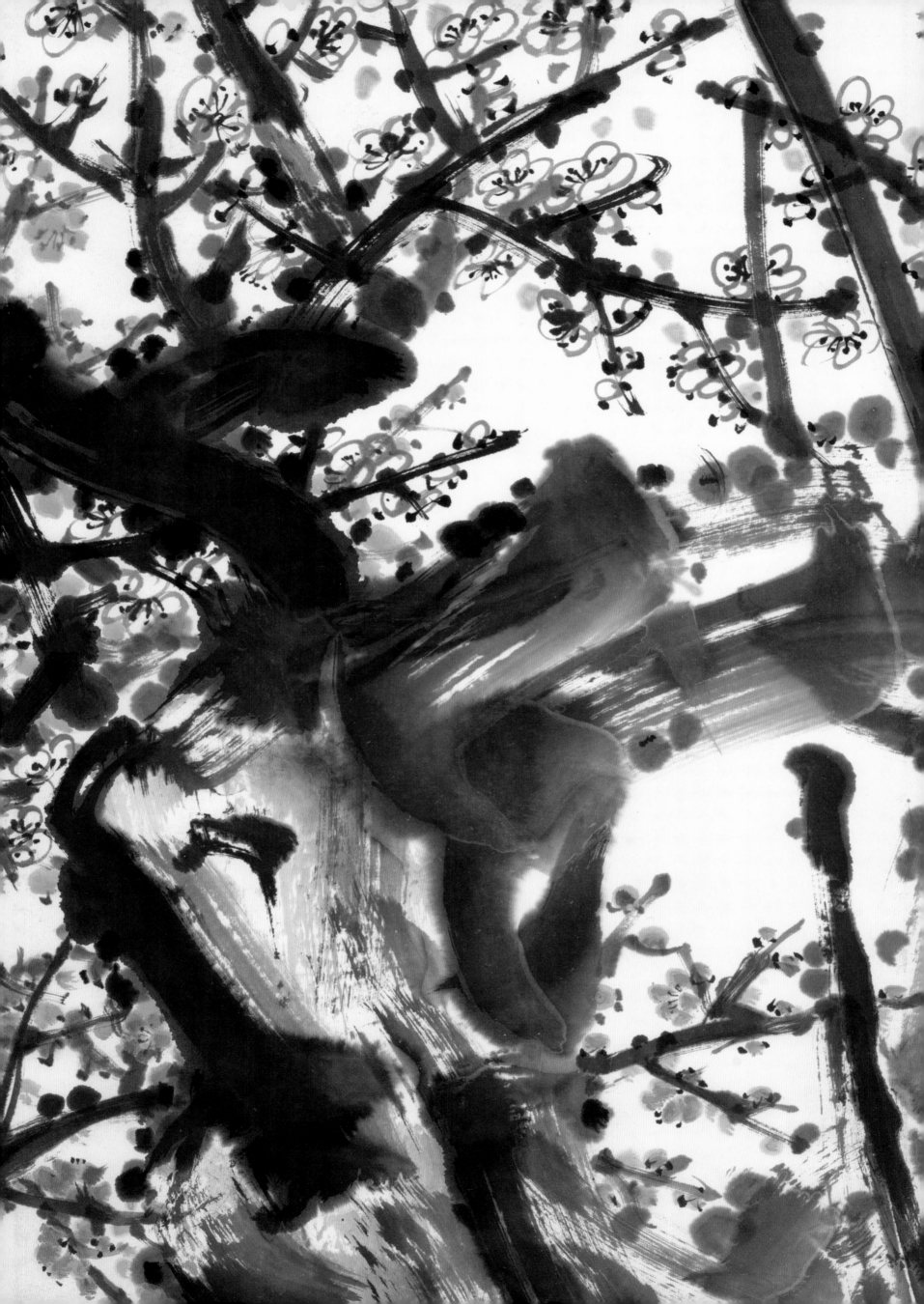

雪梅

1996年

67.5 cm×96 cm

纸本设色

私人藏

款识：漠阳关山月，丙子春于羊城。

印章：关山月（白文）漠阳（朱文）

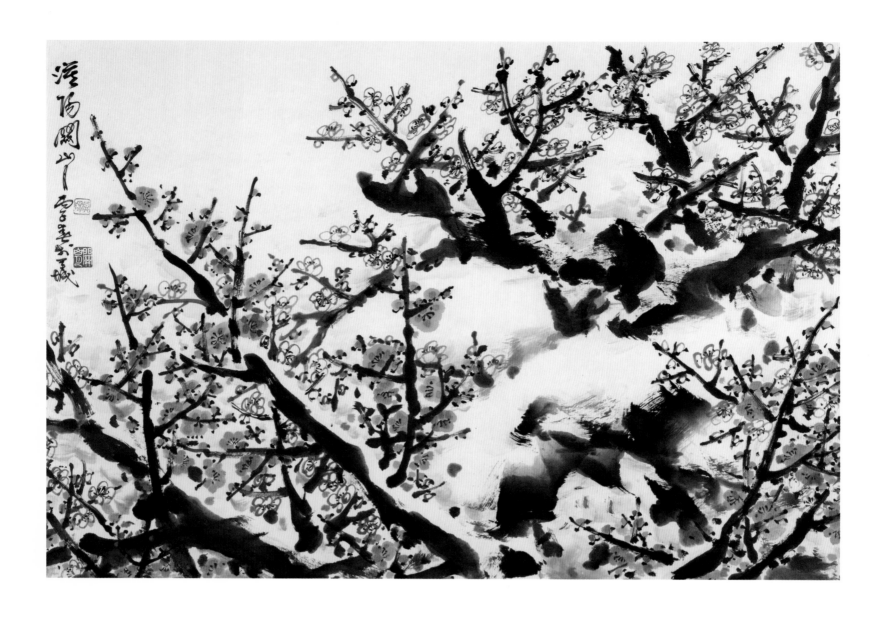

春梅斗方

1996年
68 cm×68 cm
纸本设色
私人藏

款识：关山月笔。

印章：关（朱文）学到老来知不足（朱文）肖形印（朱文）

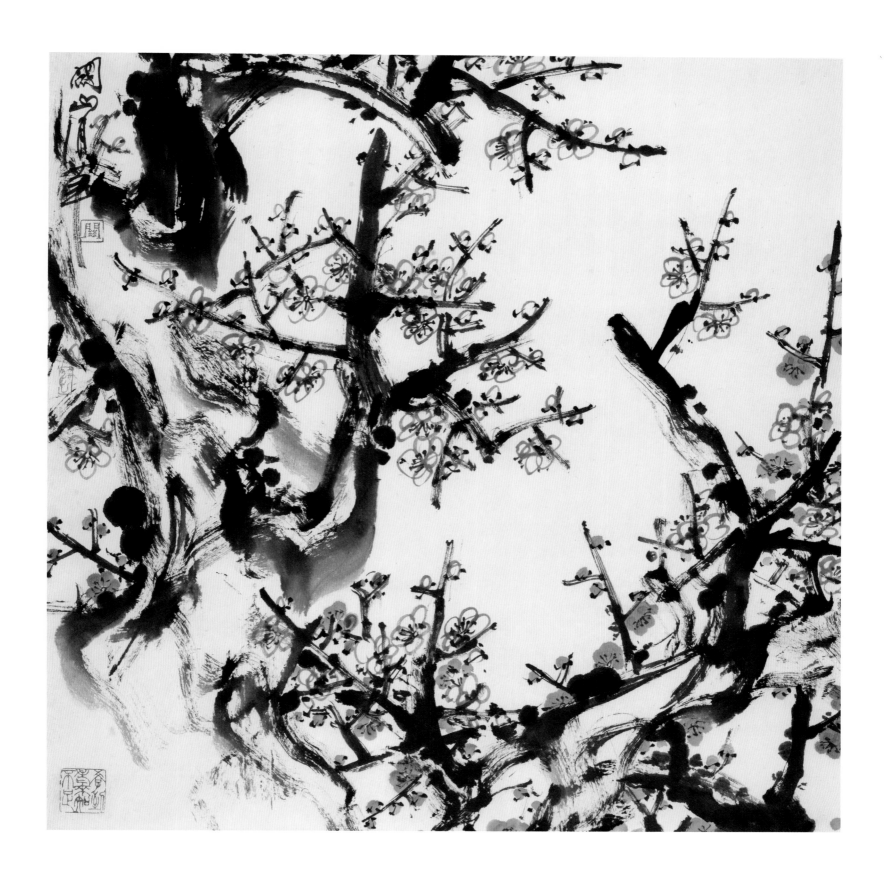

寒梅伴冷月

1996年
68.5 cm×68 cm
纸本设色
私人藏

款识：漠阳关山月笔。
印章：关山月印（白文）岭南关氏（白文）山月画梅（朱文）

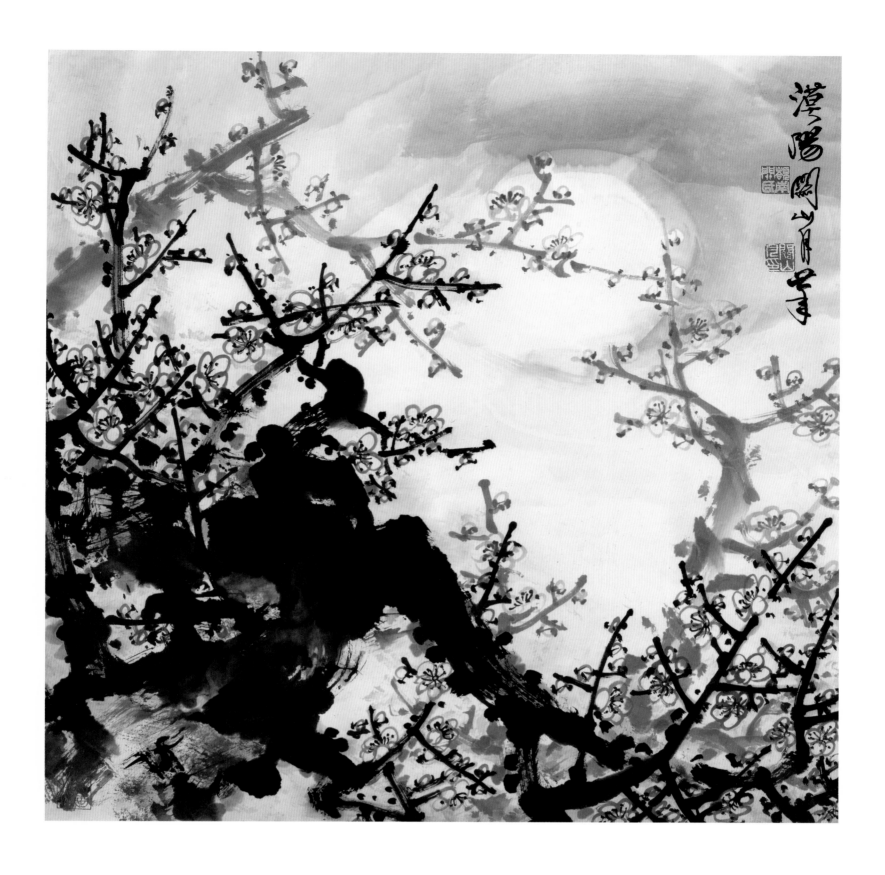

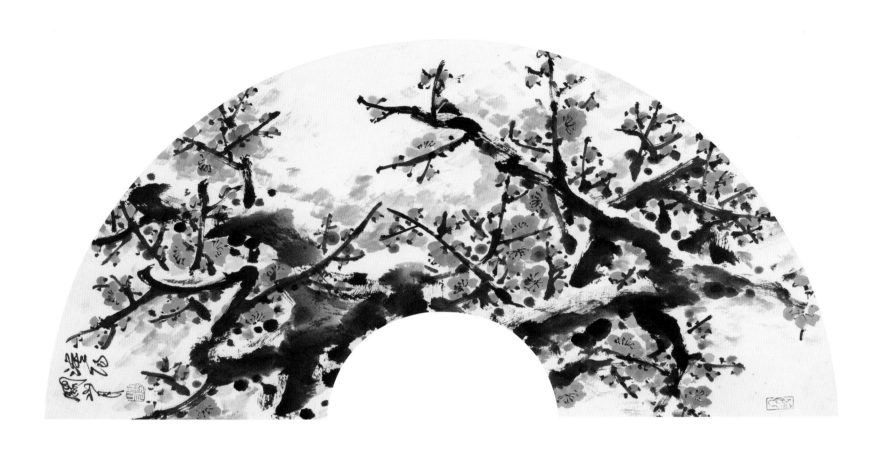

竹松雪月伴寒梅之三

1996年
35 cm×69.6 cm
纸本设色
私人藏

款识：漠阳关山月。

印章：关山月印（白文）肖形印（朱文）

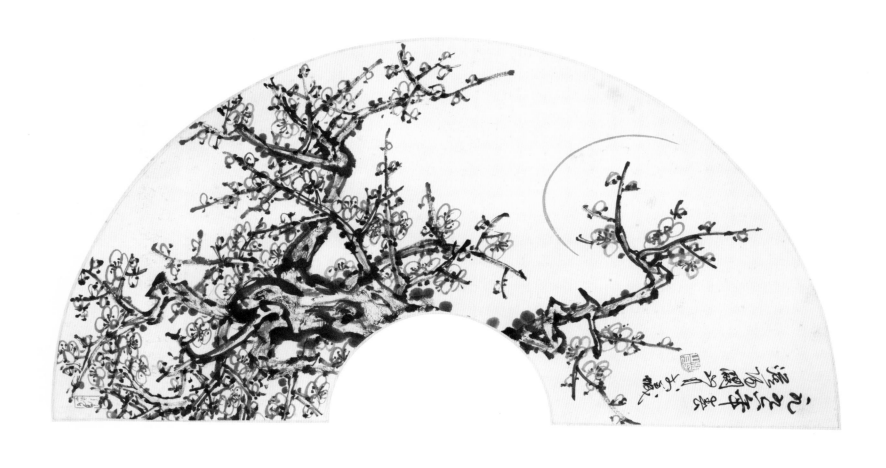

竹松雪月伴寒梅之四

1996年
35 cm×69.6 cm
纸本水墨
私人藏

款识：一九九六年春，漠阳关山月于羊城。

印章：关山月印（白文）肖形印（朱文）

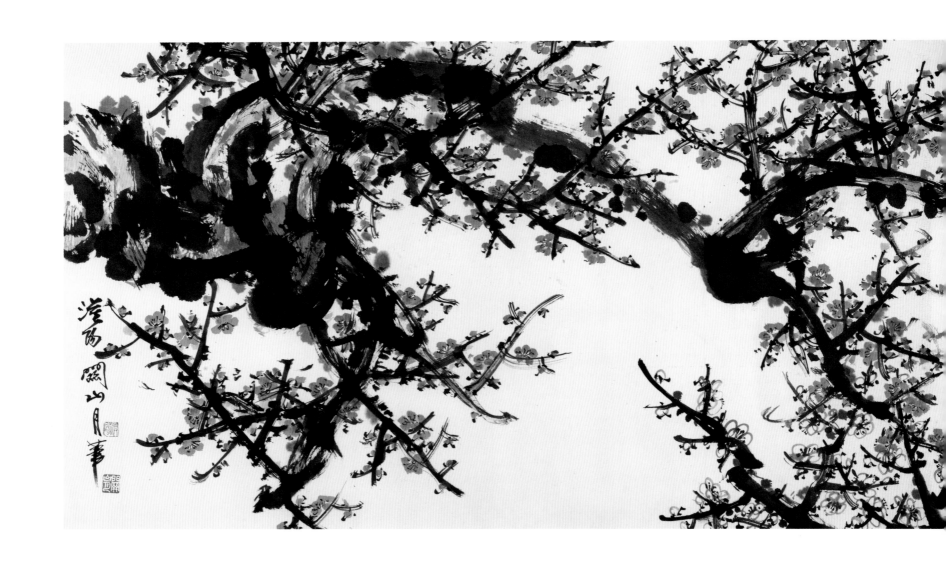

春梅之三

1996年
68 cm × 243 cm
纸本设色
私人藏

款识：漠阳关山月笔。
印章：关山月（白文） 漠阳（朱文） 九十年代（朱文）

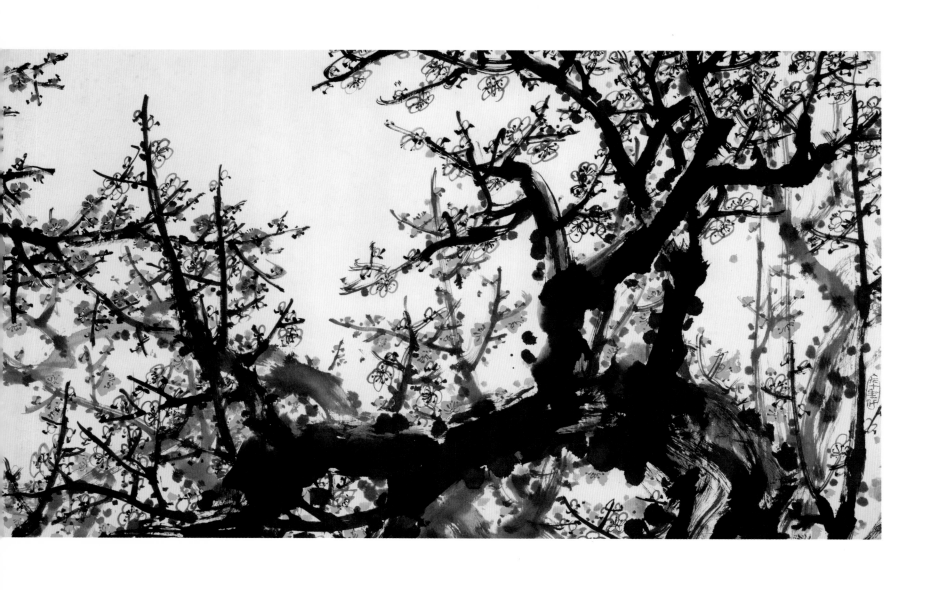

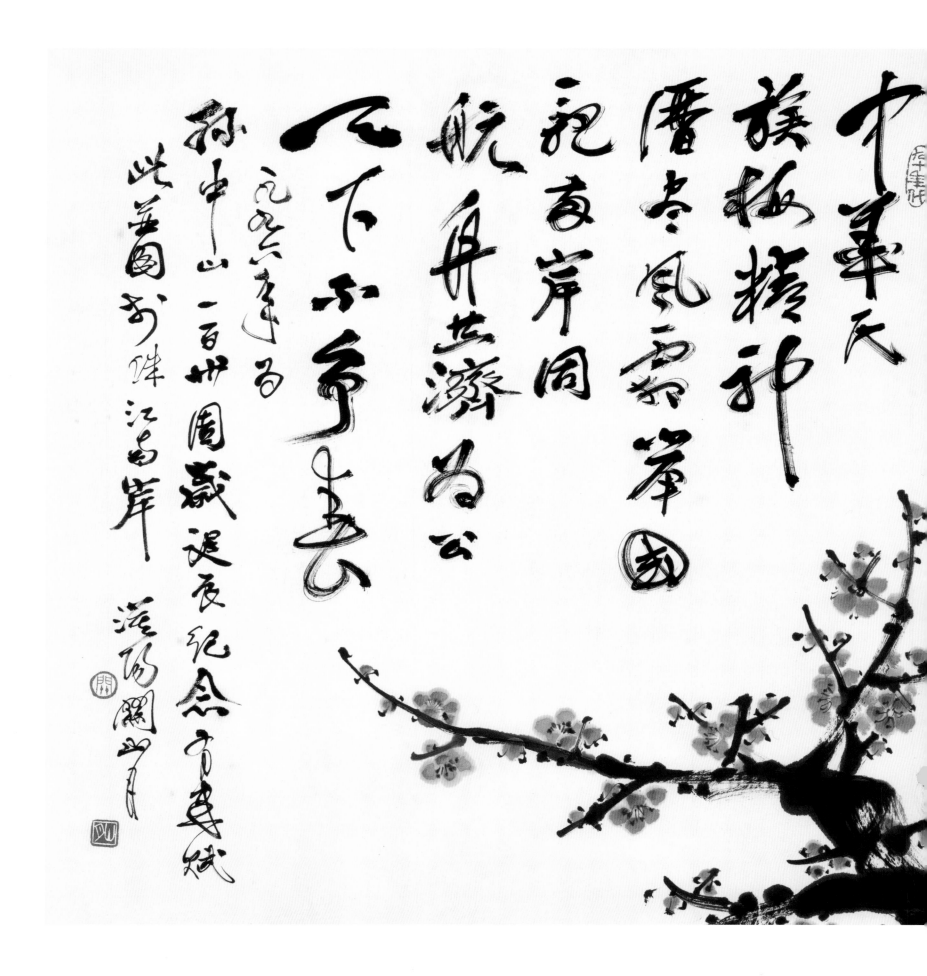

大地盼回春

1996年
68 cm × 137 cm
纸本设色
私人藏

款识：大地盼回春。中华民族梅精神，历尽风霜举国亲。
两岸同航舟共济，为公天下不争春。一九九六年为
孙中山一百卅周岁诞辰纪念有感赋此，并图于珠江
南岸。漠阳关山月。

印章：关（朱文）山月（白文）

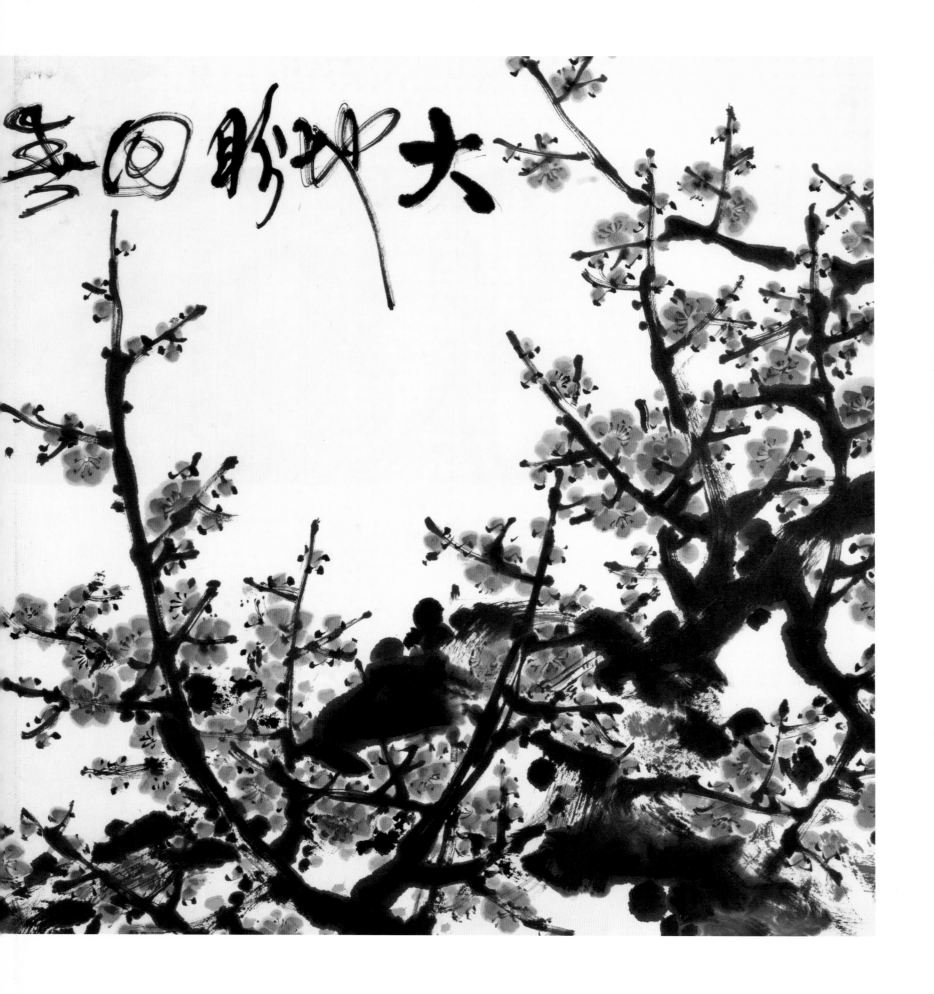

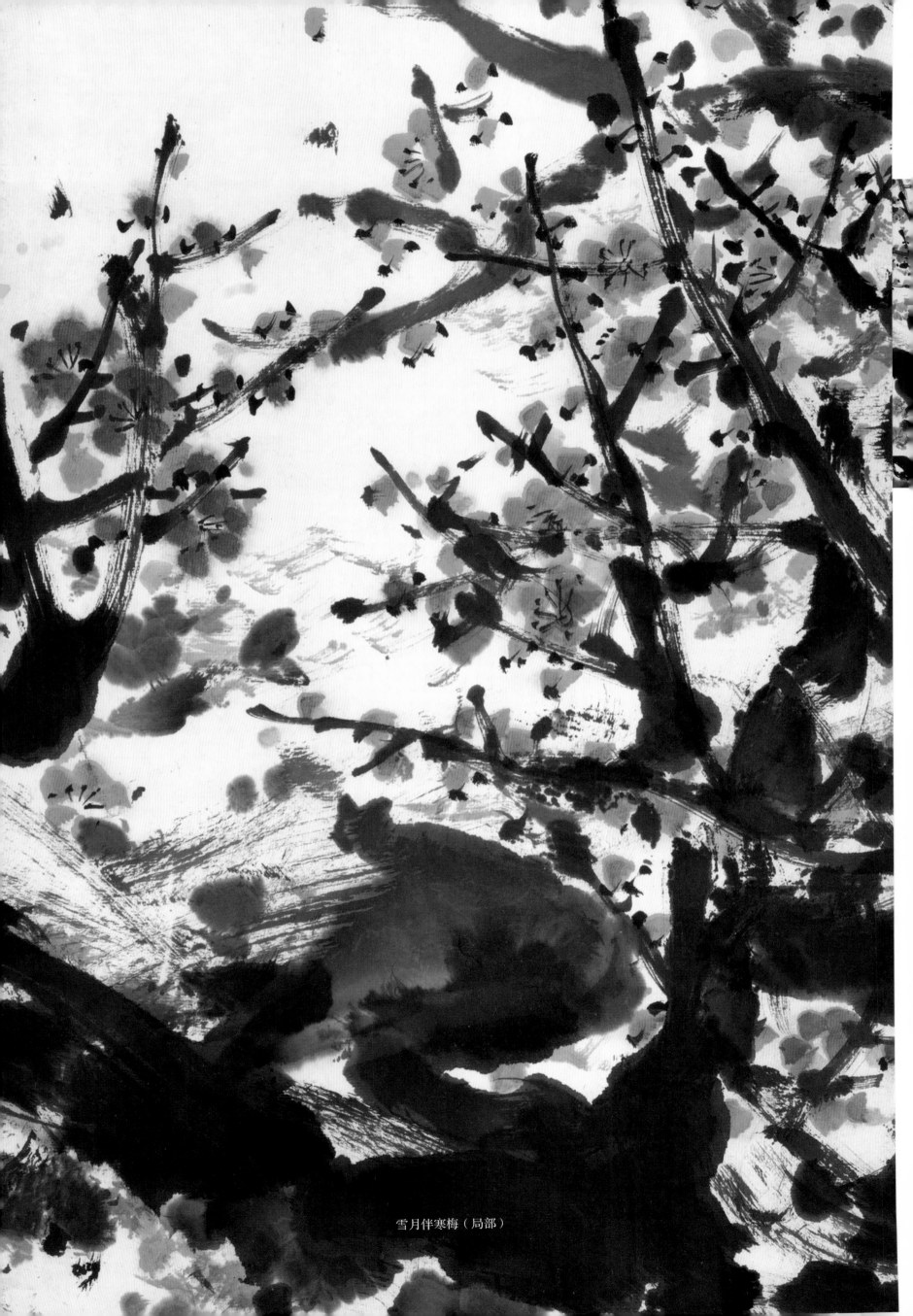

雪月伴寒梅（局部）

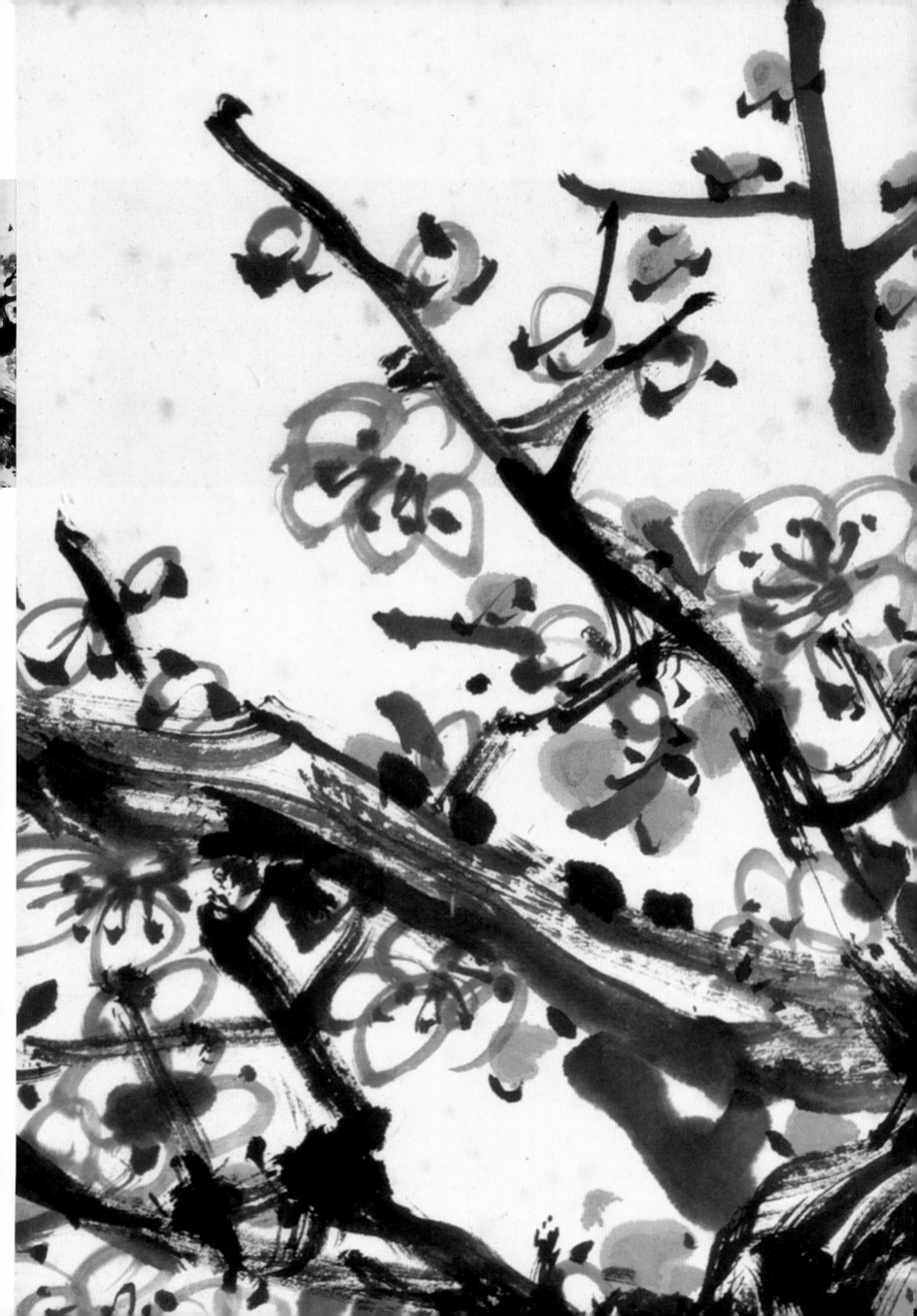

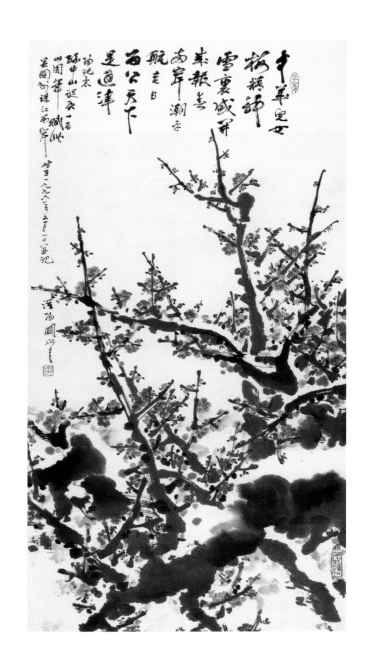

中华儿女梅精神

1996年
136 cm × 70.8 cm
纸本设色
私人藏

款识：中华儿女梅精神，雪里盛开来报春。两岸潮平航吉日，
　　　为公天下是通津。为纪念孙中山诞辰一百卅周年赋此，
　　　并图于珠江南岸，时在一九九六年五月一日并记，漠阳
　　　关山月。

印章：关山月（朱文）九十年代（朱文）
　　　关山月八十年后所作（朱文）

梅魂

1996年
130.7 cm × 70.8 cm
纸本设色
私人藏

款识：中华儿女梅精神，雪里盛开为报春。两岸潮平航吉日，为
　　　公天下是通津。一九九六年为孙中山一百卅周岁诞辰纪念
　　　图此于珠江南岸隔山书舍镫下。漠阳关山月。

印章：关山月（朱文）岭南人（白文）九十年代（朱文）
　　　关山月八十年后所作（朱文）

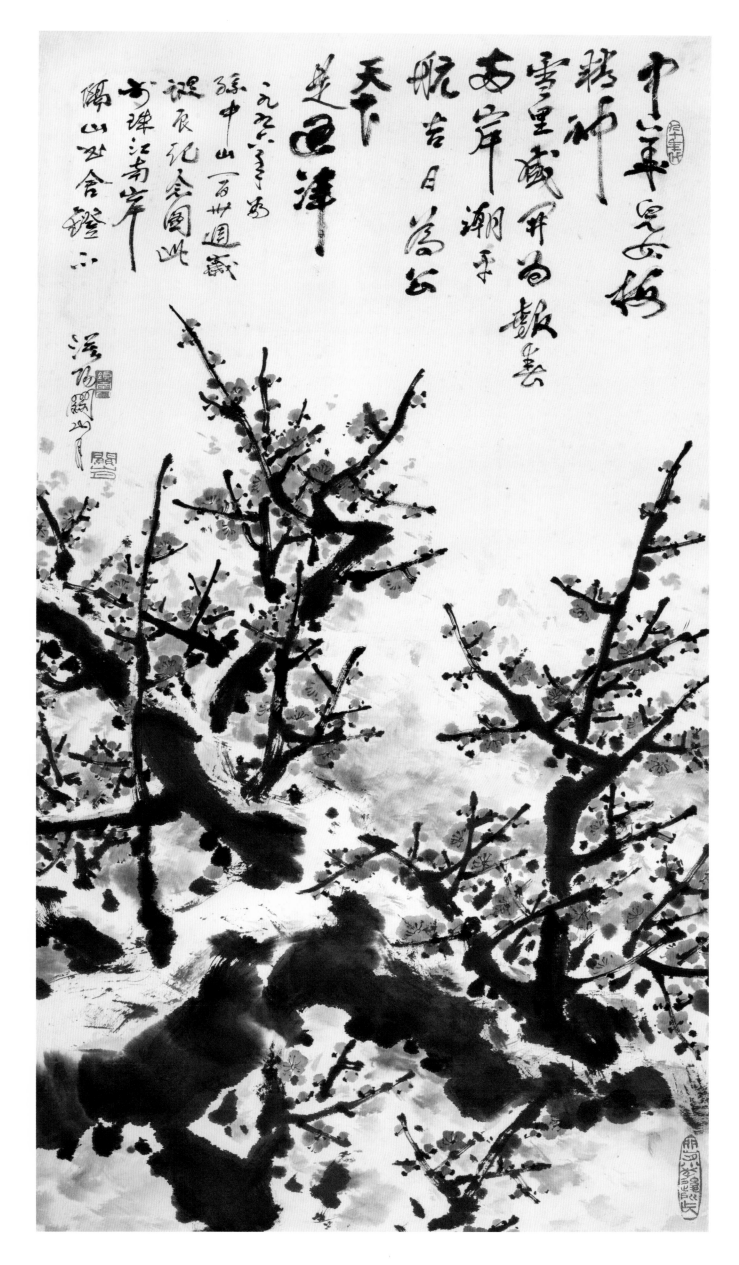

221

老梅俏笑报新春

1996年
93 cm × 69.5 cm
纸本设色
私人藏

款识：老梅俏笑报新春。一九九六年岁冬于羊城。漠阳关山月。

印章：关山月（朱文）　九十年代（朱文）

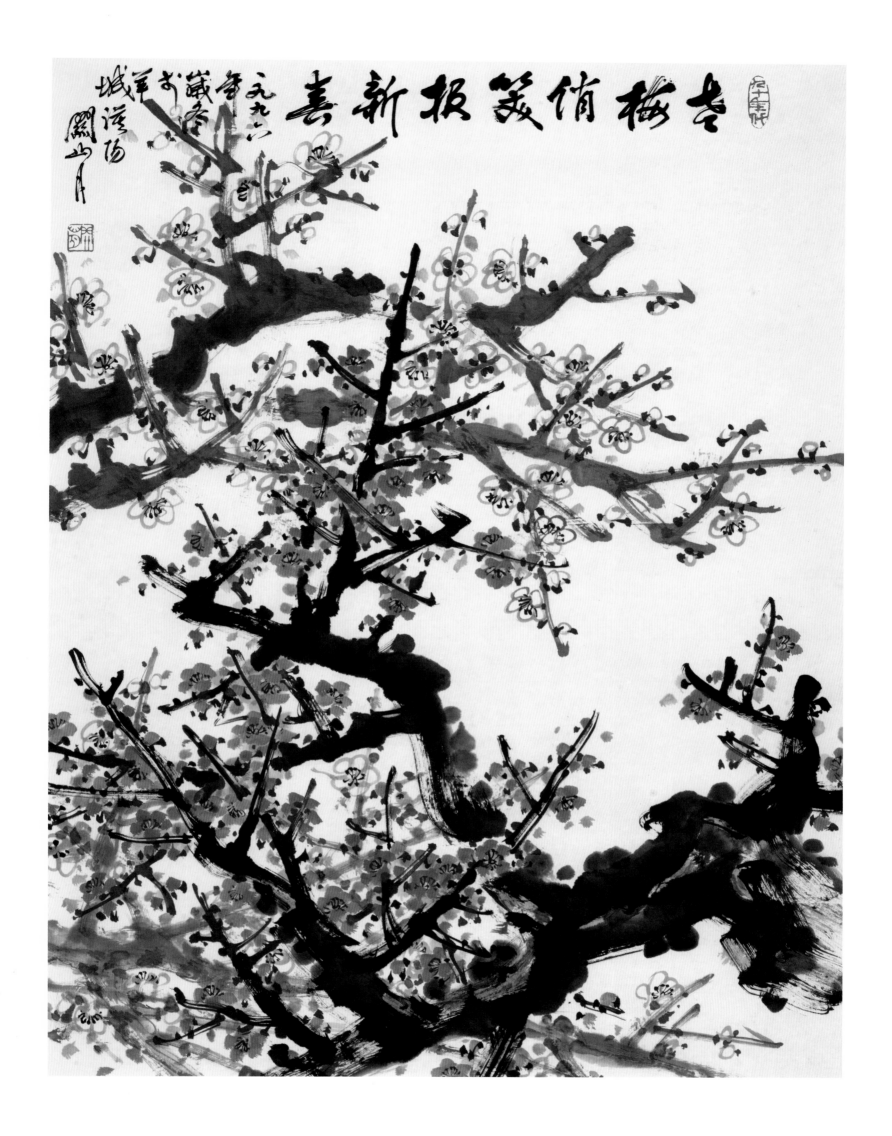

223

寒梅伴冷月

1997年
172 cm×69 cm
纸本设色
私人藏

款识：寒梅伴冷月。一九九七年中秋，关山月于羊城。

印章：关山月印（白文） 漠阳（朱文） 鉴泉堂（白文）

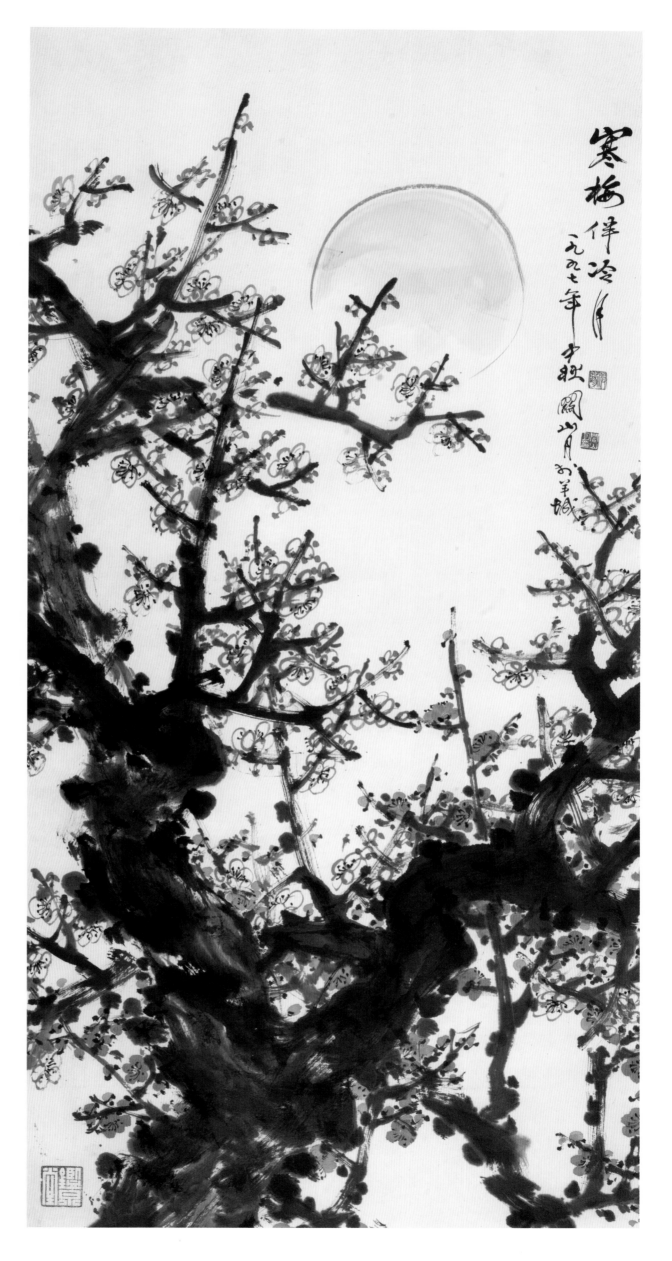

香港回归梅报春

1997年
137 cm × 89 cm
纸本设色
关山月美术馆藏

款识：香港回归梅报春。一九九七年元旦画于羊城。漠阳关山月。

印章：关（朱文）山月（白文）九十年代（朱文）鉴泉居（朱文）

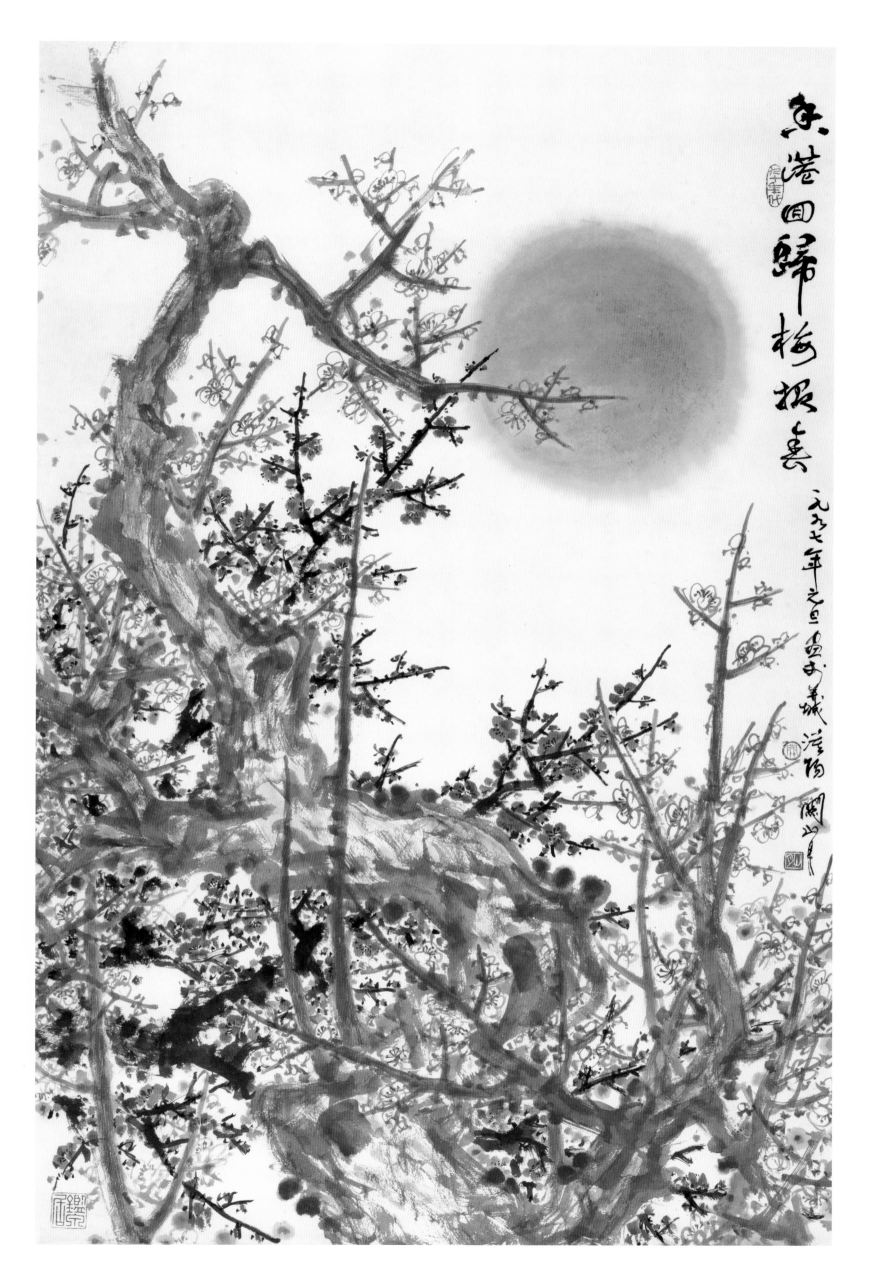

香港回歸梅報春

一九九七年之旦畫于羊城

嶺南關山月

梅花俏笑动乾坤

1997年
151 cm × 82 cm × 3
纸本设色
私人藏

款识：龙飞凤舞跨世纪，香港回归振国魂。尽雪百年耻辱史，
　　　梅花俏笑动乾坤。一九九七年七月七日成于珠江南
　　　岸隔山书舍。漠阳关山月并识。

印章：关山月（白文）漠阳（朱文）江山如此多娇（朱文）

龍飛鳳舞跨上記東遊回師振國魂長留古卆
秘厚更梅花俏笑乾坤

一九九七年十月十七日
於珠江市岸偶此此
菜莉珠紅市岸偶此此含
洋陽關山月善澳

229

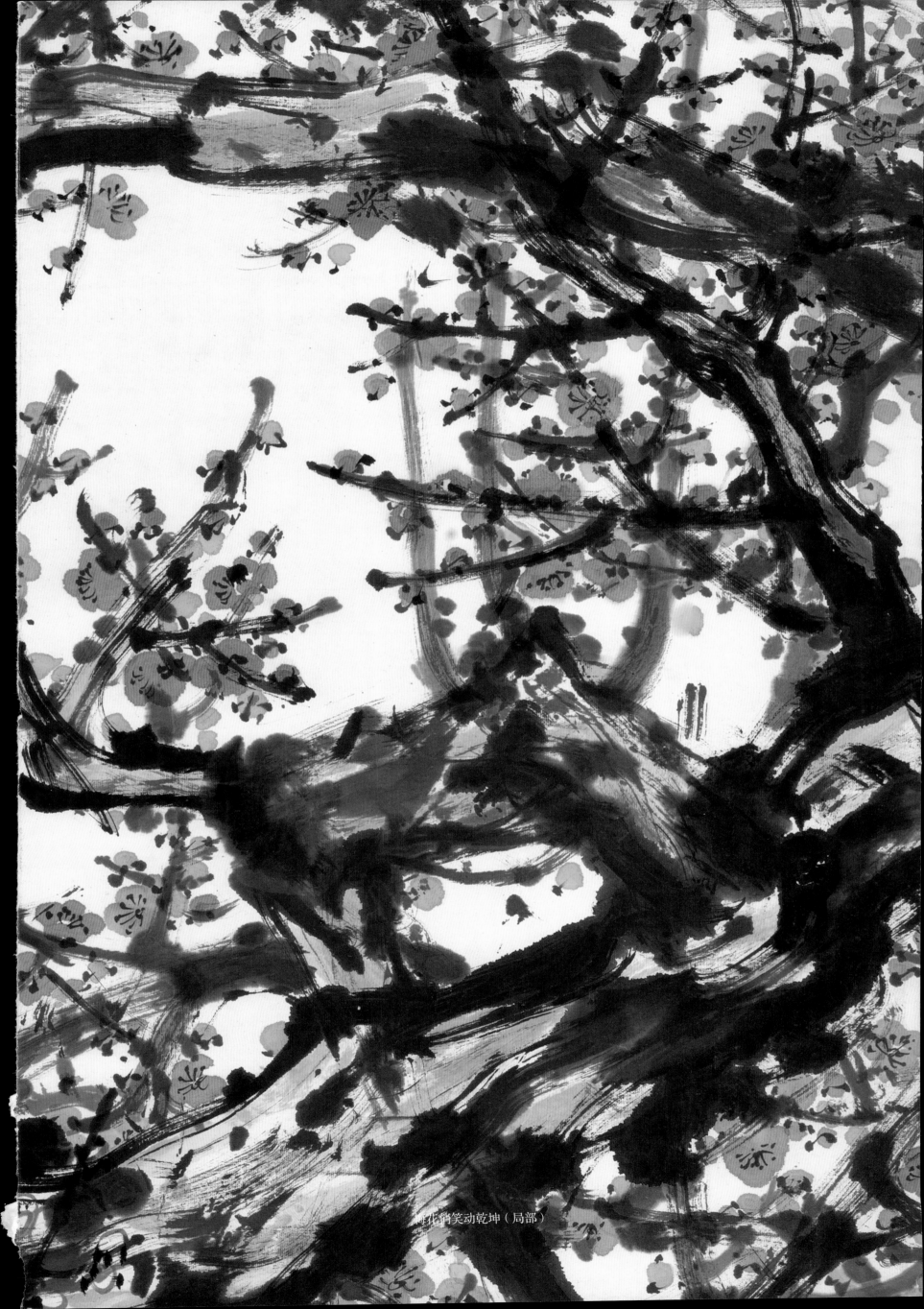

梅花俏笑动乾坤（局部）

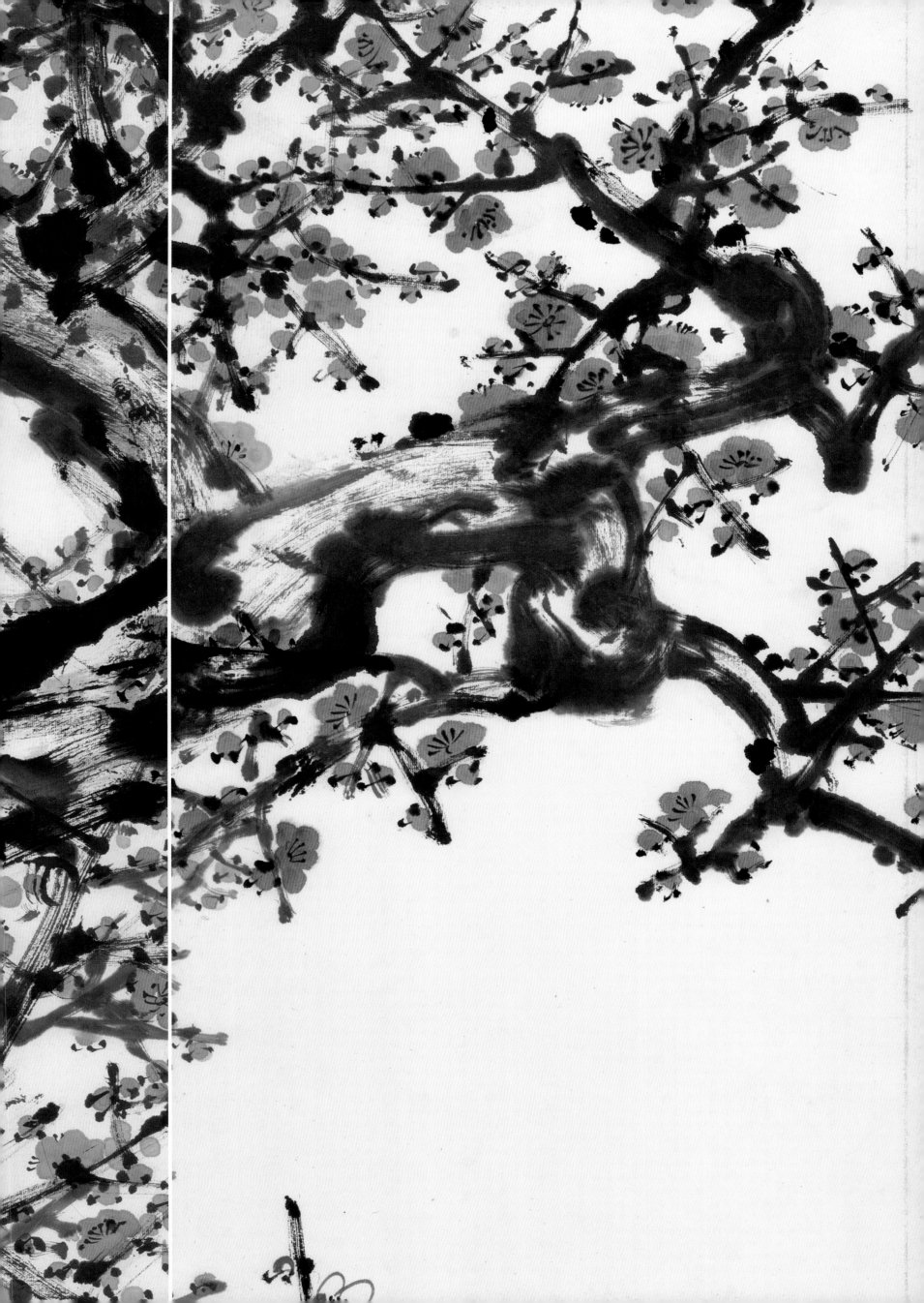

铁骨傲冰雪

1997年
纸本设色
私人藏

款识：铁骨傲冰雪，幽香沁大千。一九九七年十月于珠江南
　　　岸。漠阳关山月。

印章：关山月（朱文）岭南人（白文）九十年代（朱文）

铁骨傲冰雪

1997年
172 cm×68.7 cm
纸本设色
私人藏

款识：铁骨傲冰雪，幽香沁大千。一九九七年十月于珠江南
　　　岸。漠阳关山月。

印章：关山月（朱文）岭南人（白文）九十年代（朱文）

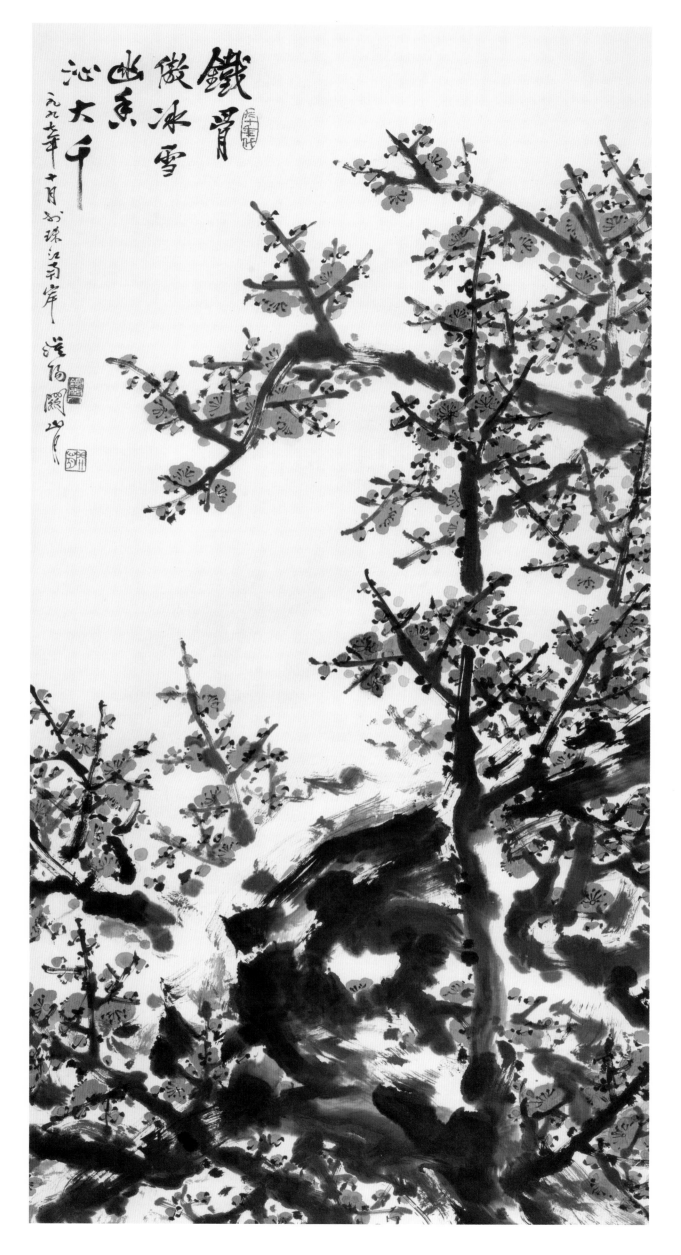

鐵骨傲冰雪
幽香沁大千

一九九七年十月於珠江南岸
關山月

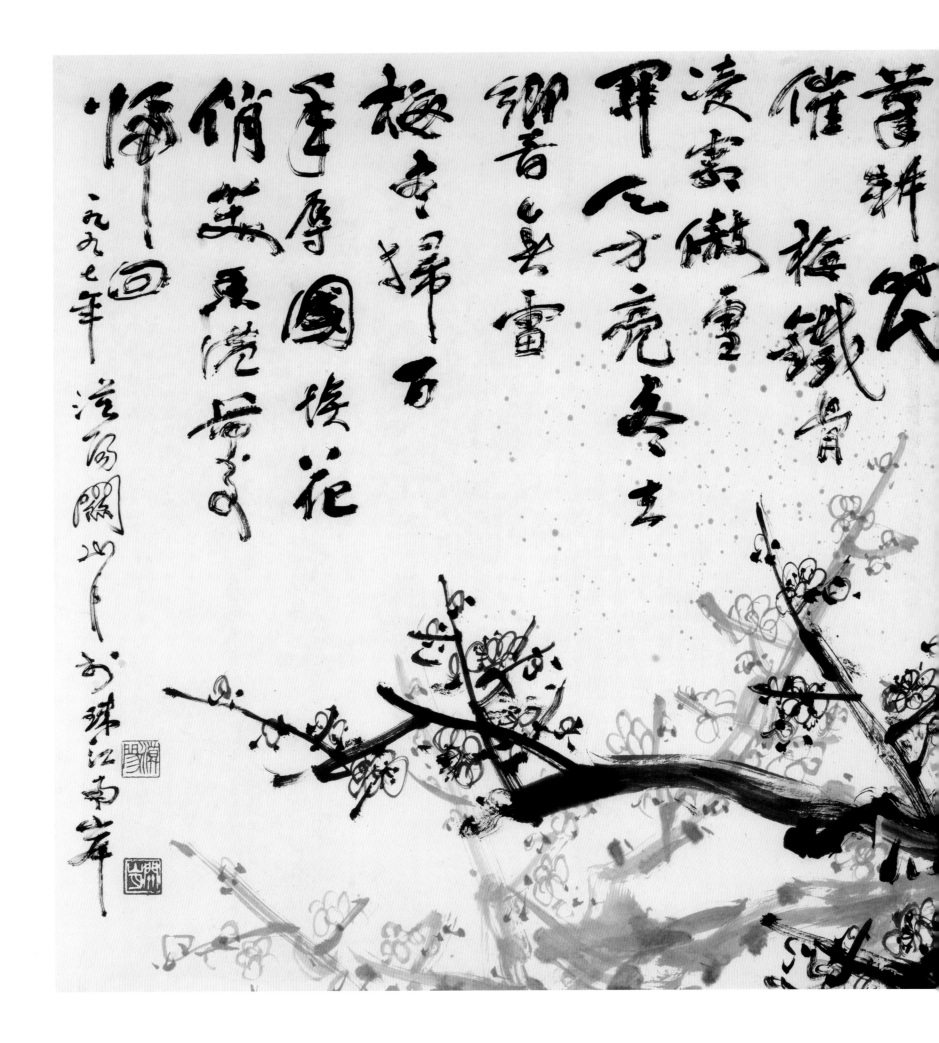

十六字令·梅

1997年
95 cm × 174 cm
纸本水墨
关山月美术馆藏

款识：《十六字令》三首：梅，少小结缘学培栽，丹青梦，
笔耕时代催。梅，铁骨凌霜傲雪开，天方亮，冬去响
春雷。梅，尽扫百年辱国埃，花俏笑，香港庆归回。
一九九七年漠阳关山月于珠江南岸。

印章：关山月（白文）漠阳（朱文）九十年代（朱文）
关山月八十年后所作（朱文）

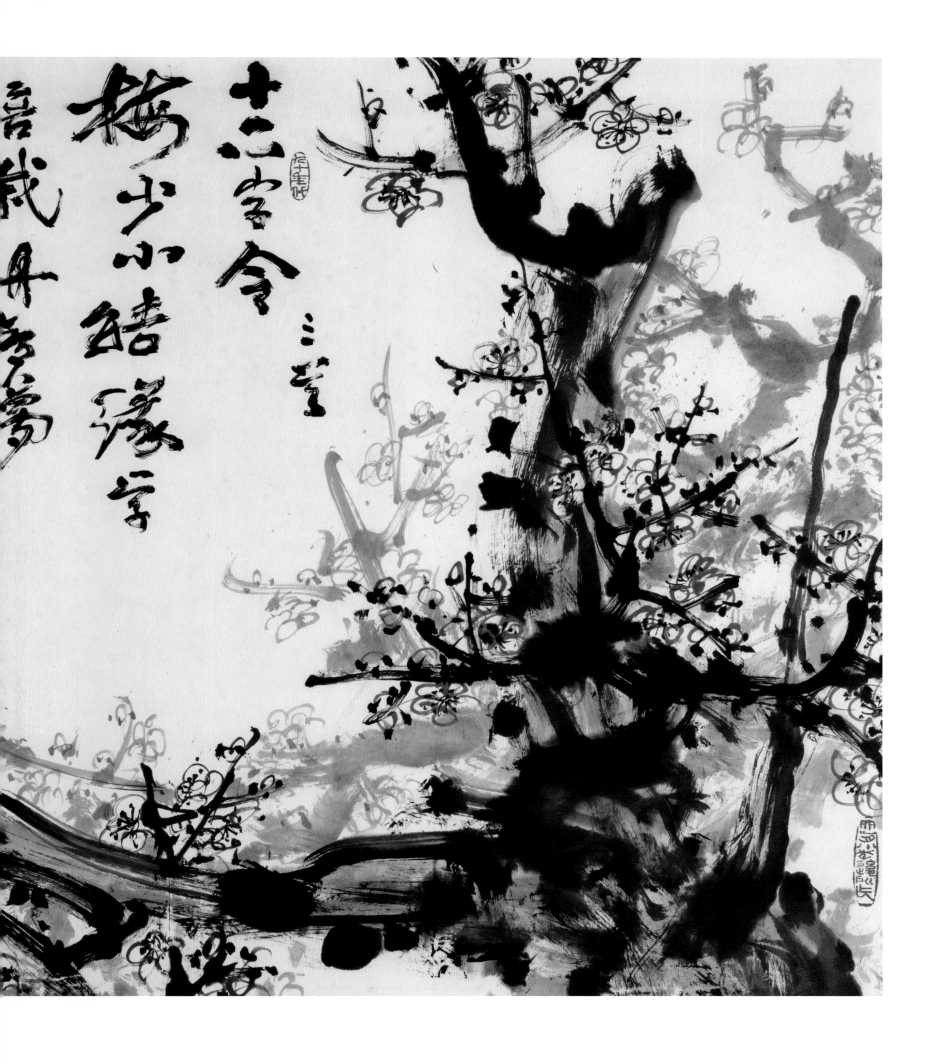

款识：漠阳关山月。
印章：关山月（朱文）九十年代（朱文）铸豪情（白文）
题跋：开放更新二十载，迎来国庆半百年。承前启后跨世纪，
　　　傲雪梅魂耀大千。一九九八年秋，为迎接五十周年
　　　国庆而赋此，并图之于珠江南岸，漠阳关山月。
印章：关山月（朱文）岭南人（白文）新纪元（朱文）

傲雪红梅俏大千

1998年
111.5 cm × 140 cm
纸本设色
私人藏

款识：漠阳关山月。

印章：关山月（朱文）九十年代（朱文）铸豪情（白文）

题跋：开放更新二十载，迎来国庆半百年。承前启后跨世纪，
　　　傲雪梅魂耀大千。一九九八年秋，为迎接五十周年
　　　国庆而赋此，并图之于珠江南岸，漠阳关山月。

印章：关山月（朱文）岭南人（白文）新纪元（朱文）

开放更新
二十载
迎来国庆
半青年
承前启后
跨世纪
傲雪梅说
耀大千

一九九六丙子秋日画迎
振五十周年国庆
而缀此艺圃之句
珠江南宇
浩阳关山月

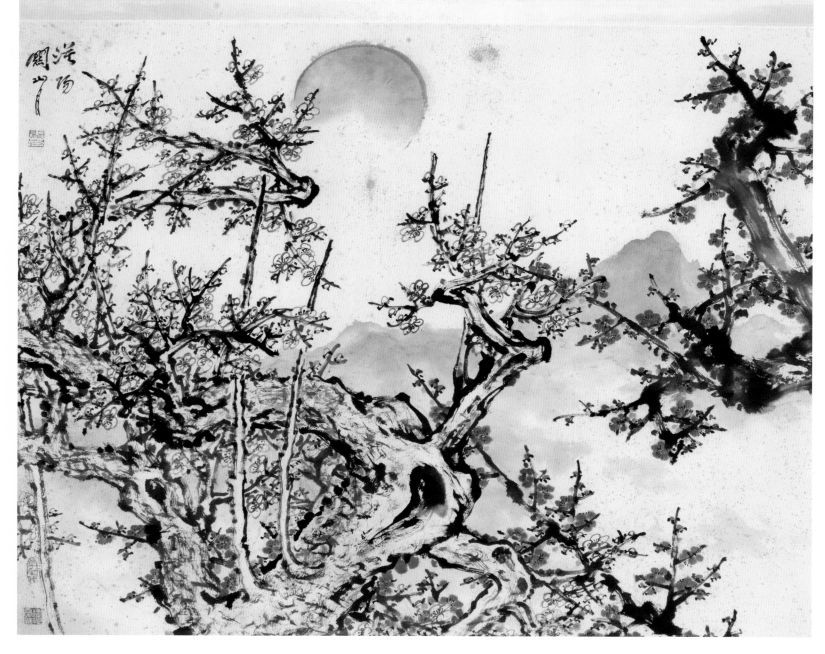

浩阳
关山月

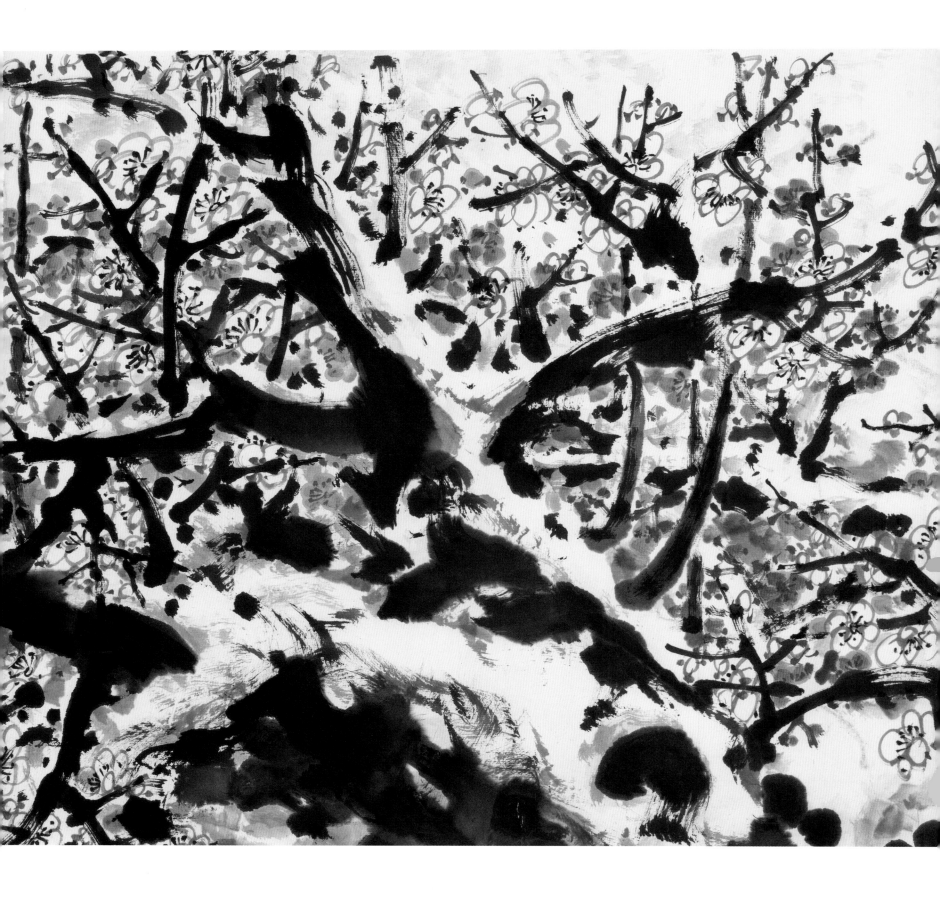

雪梅俏笑报新春

1998年
52.5 cm × 234.3 cm
纸本设色
私人藏

款识：雪梅俏笑报新春。一九九八年国庆节画于珠江南岸隔山
书舍。漠阳关山月。

印章：关山月（朱文）岭南人（白文）新纪元（朱文）雪里见
精神（白文）

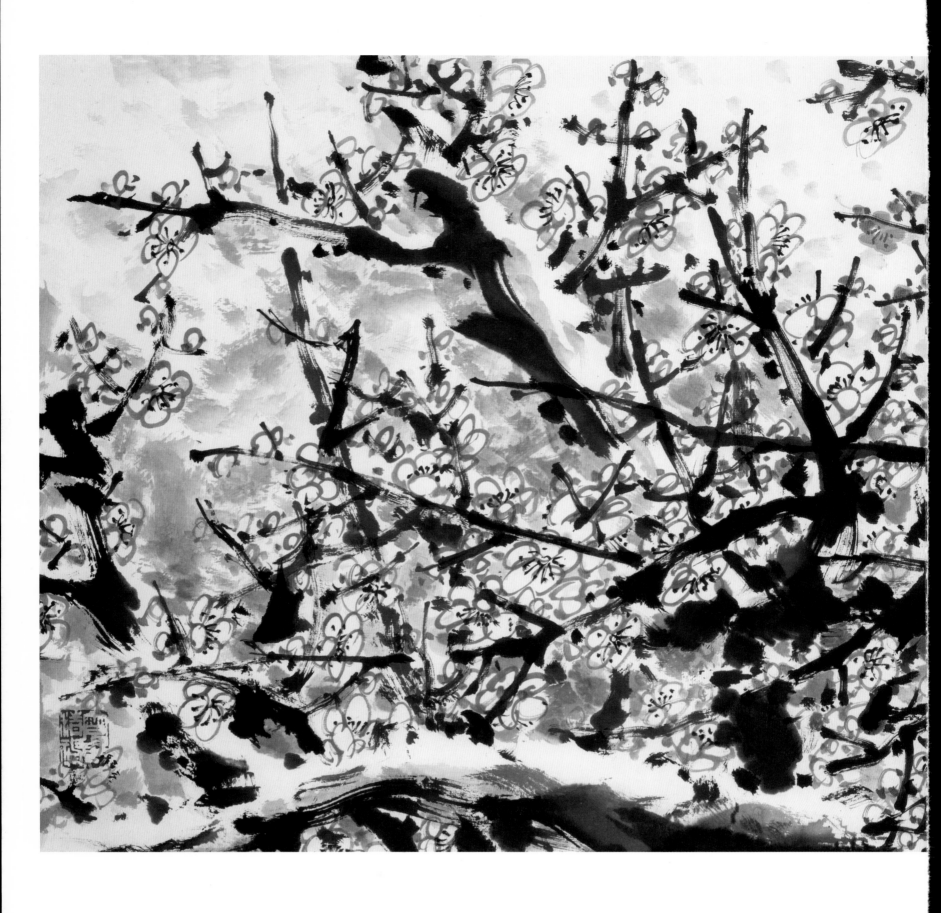

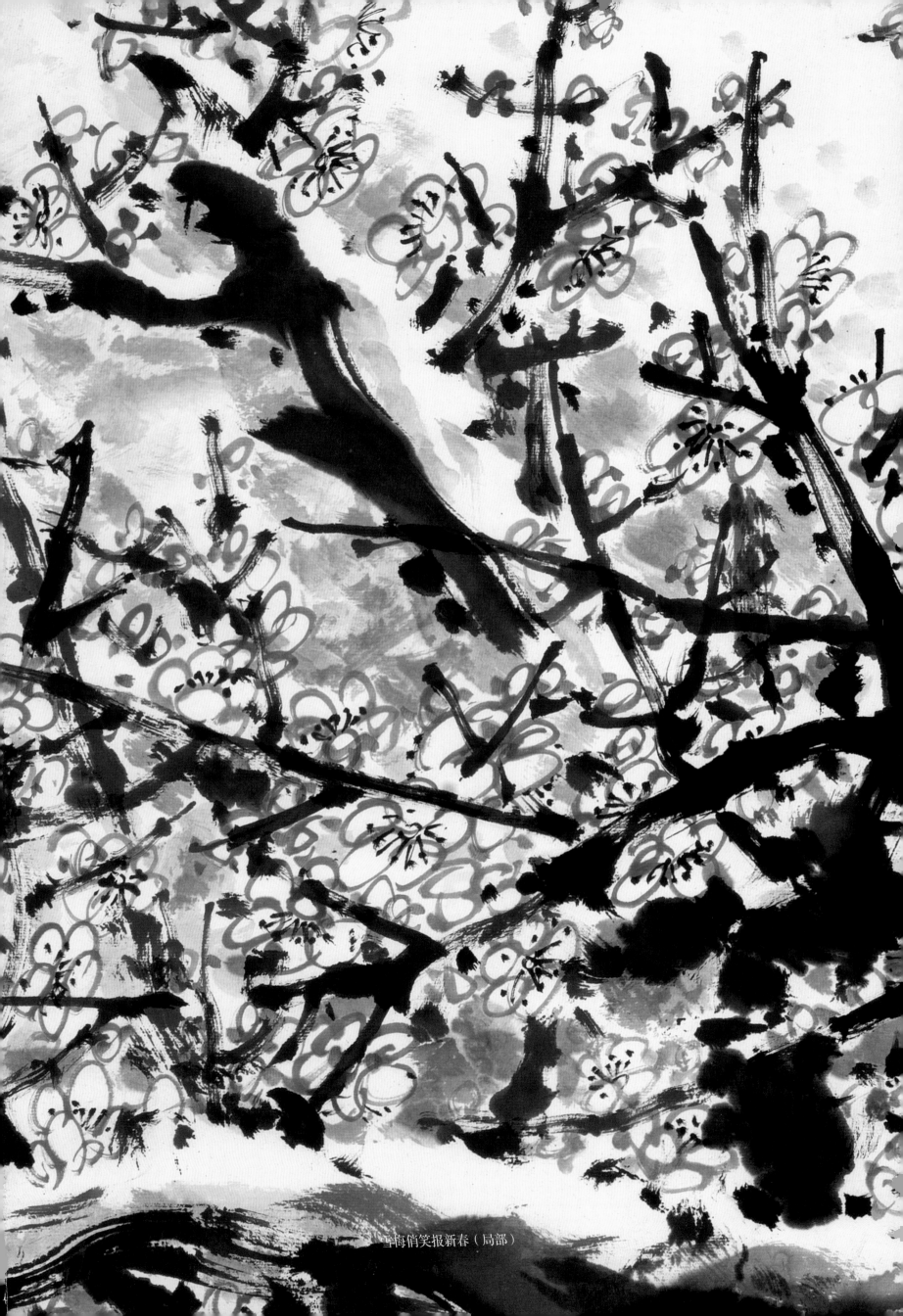

雪梅俏笑报新春（局部）

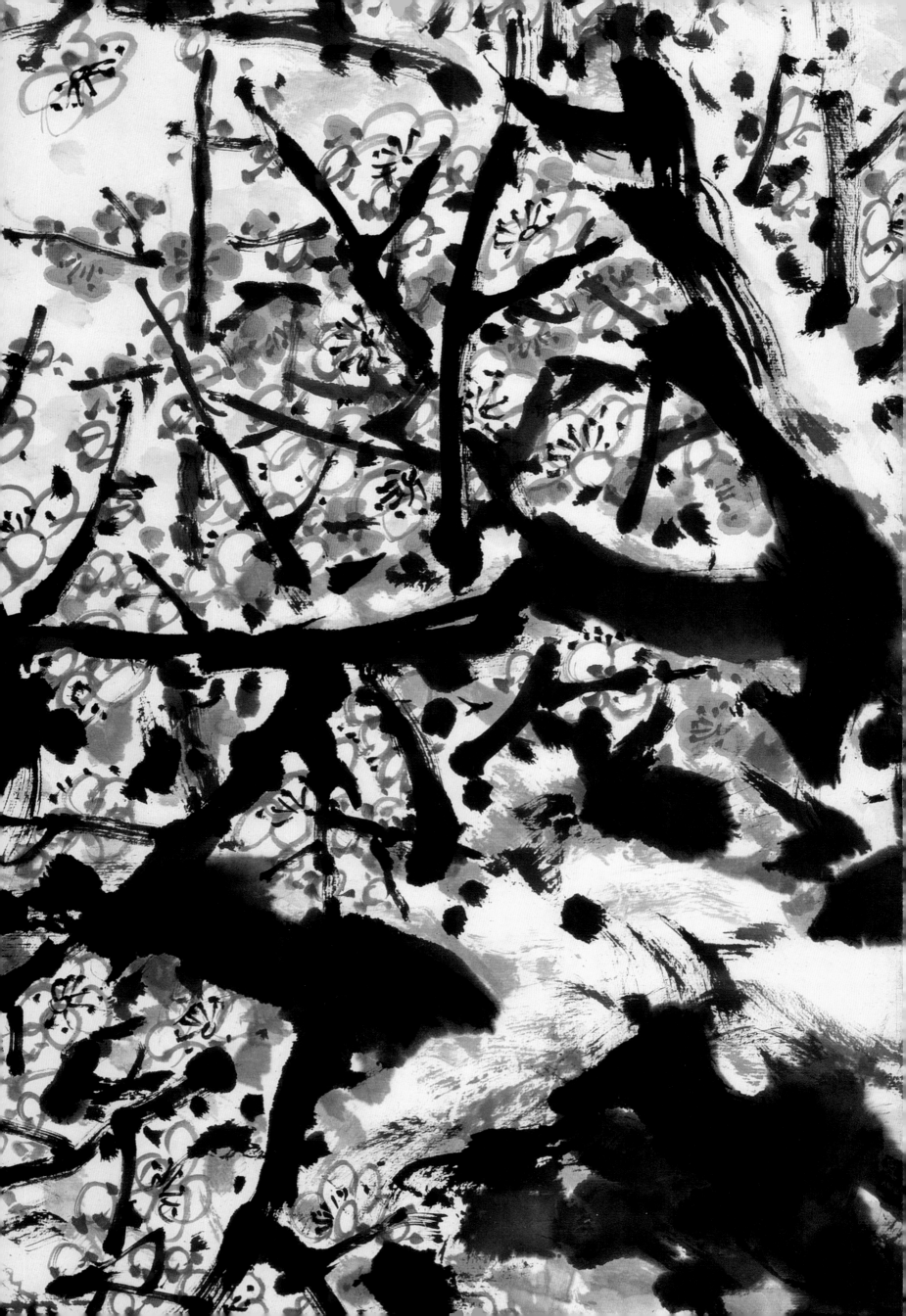

雪梅俏笑報新春

珠江兩岸
一九九八年國慶
漢陽山水舍
黄直方
港陽關山月

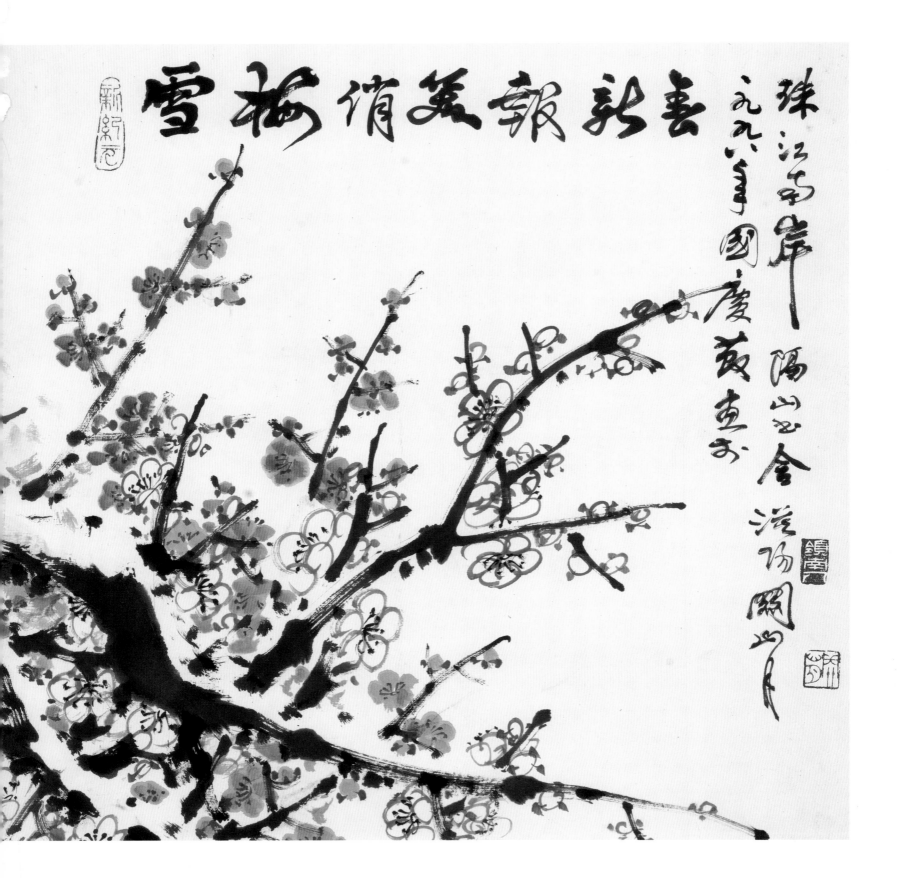

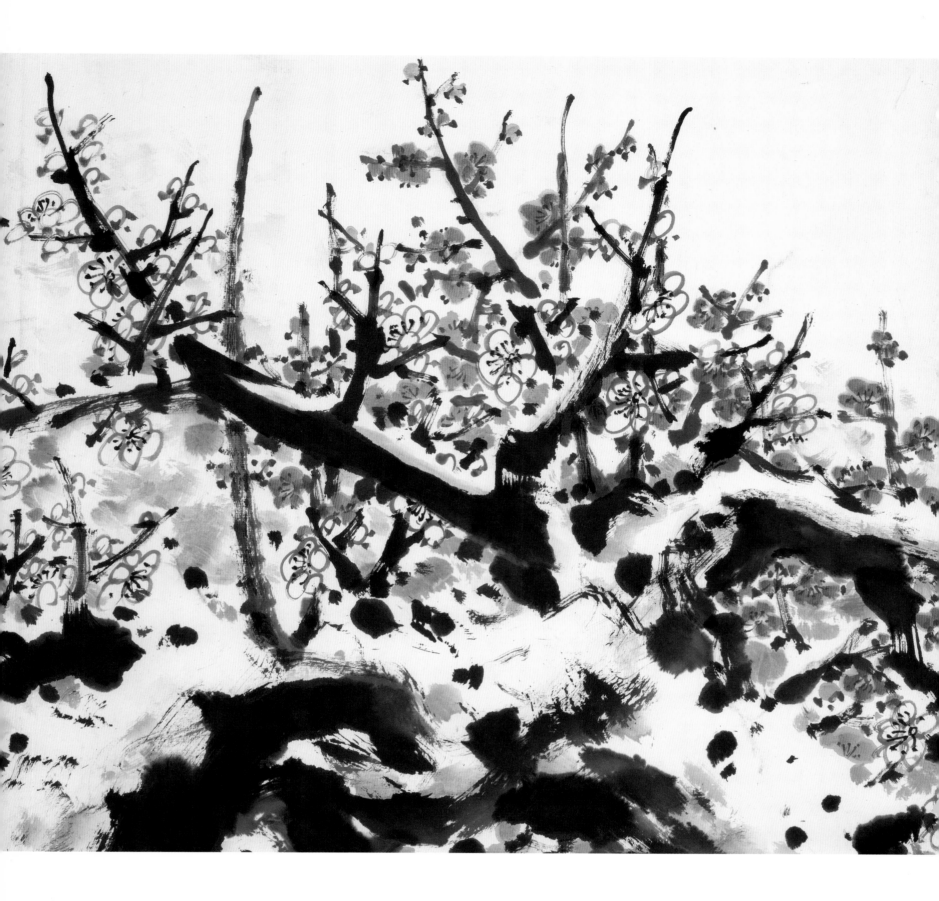

墨梅

1999年
纸本水墨
私人藏

款识：漠阳关山月。

印章：关山月（朱文）

墨梅

1999年
69.2 cm×67.6 cm
纸本水墨
私人藏

款识：漠阳关山月。

印章：关山月（朱文）

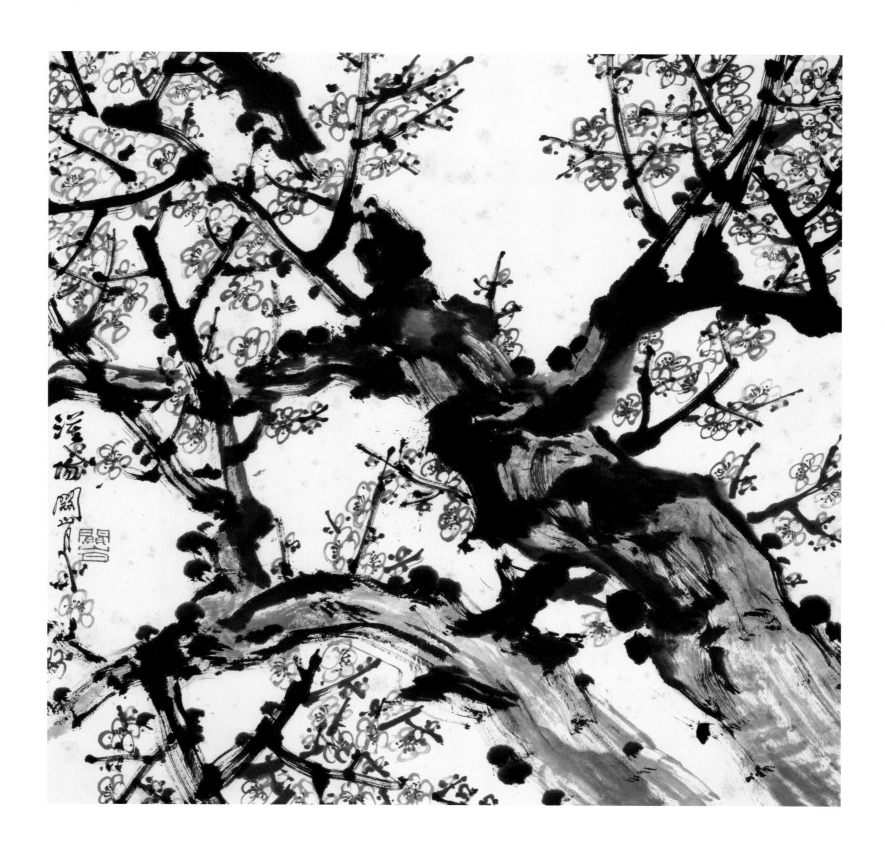

款识：梅花盛放庆千禧。一九九九年岁冬，漠阳关山月于珠江
　　　南岸。

印章：关山月（朱文）　岭南人（白文）　新纪元（朱文）
　　　学到老来知不足（朱文）

梅花盛放庆千禧

1999年
234.2 cm×52.7 cm
纸本水墨
私人藏

款识：梅花盛放庆千禧。一九九九年岁冬，漠阳关山月于珠江
　　　南岸。

印章：关山月（朱文）　岭南人（白文）　新纪元（朱文）
　　　学到老来知不足（朱文）

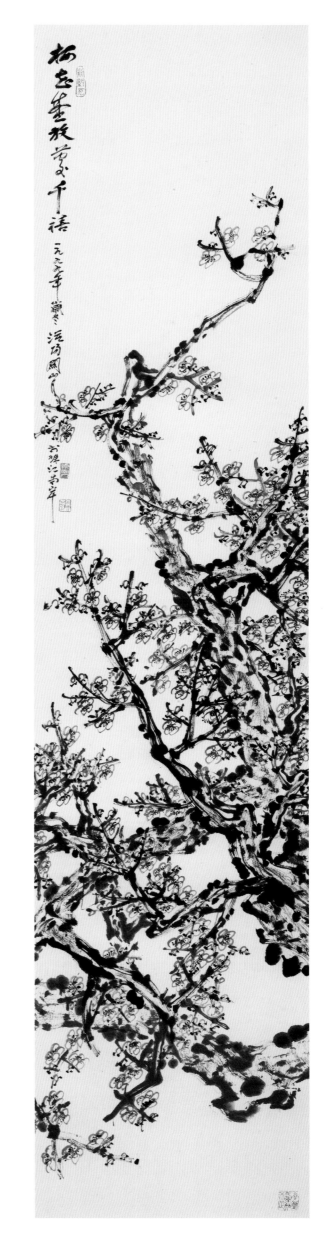

243

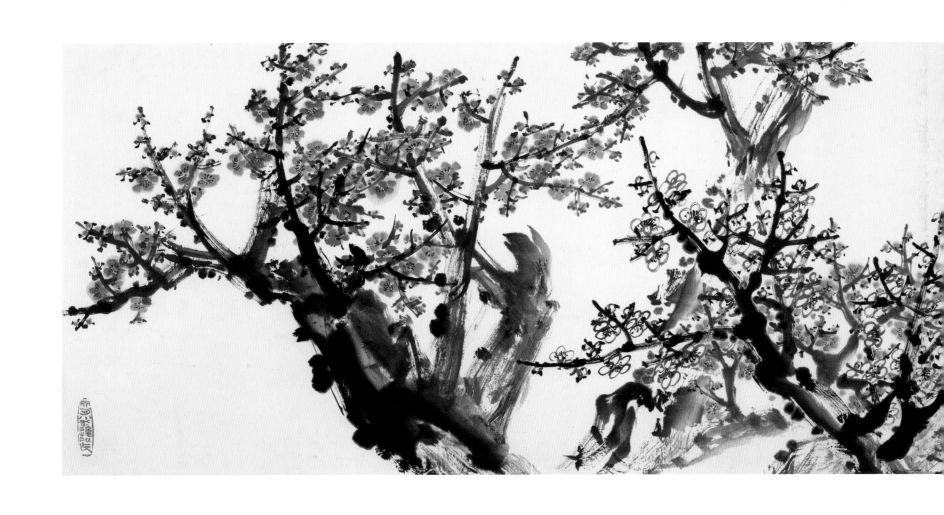

迎春吐艳

1999年
68.2cm×274.5cm
纸本设色
私人藏

款识：迎春吐艳。一九九九年盛暑于羊城。漠阳关山月画。
印章：关山月（朱文） 关山月八十年后所作（朱文）

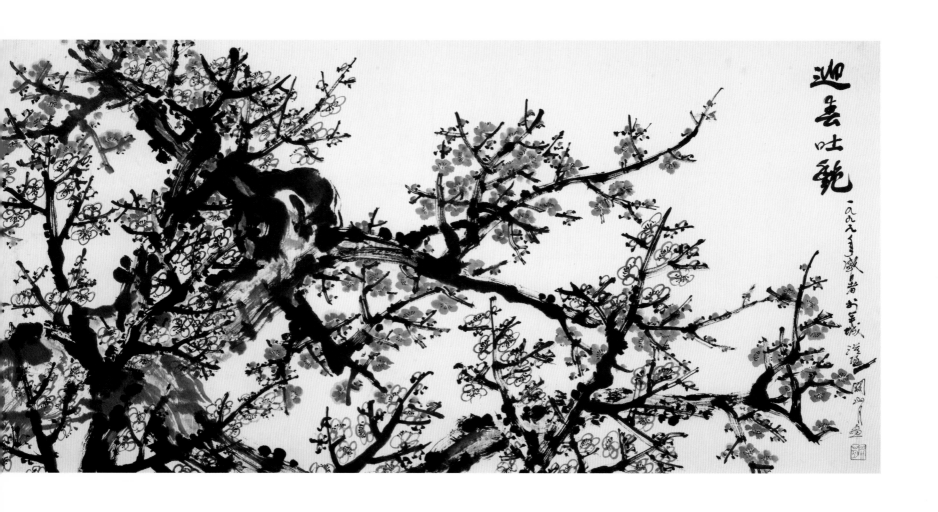

245

纸本设色

私人藏

款识：梅花俏笑新纪元。一九九九年澳门回归前夕图此并记。

漠阳关山月。

印章：关山月（朱文）　岭南人（白文）

梅花俏笑新世纪

1999年

235 cm×52.5 cm

纸本设色

私人藏

款识：梅花俏笑新纪元。一九九九年澳门回归前夕图此并记。

漠阳关山月。

印章：关山月（朱文）　岭南人（白文）

新纪元（朱文）　学到老来知不足（朱文）

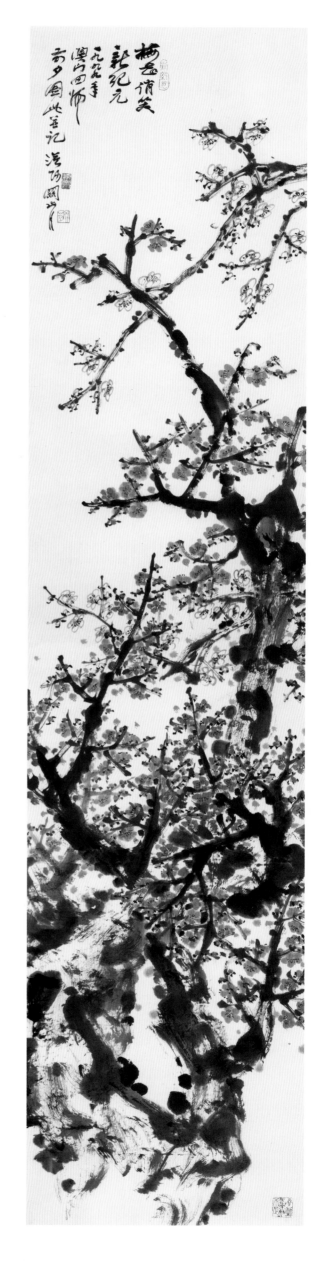

247

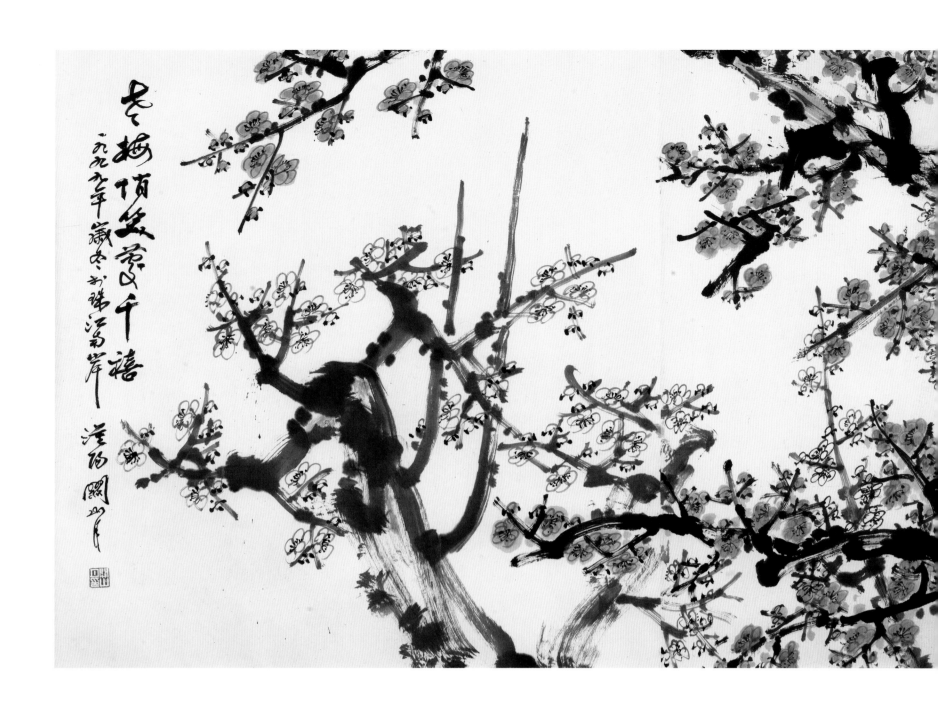

老梅俏笑庆千禧

1999年
95 cm × 276 cm
纸本设色
私人藏

款识：老梅俏笑庆千禧。一九九九年岁冬于珠江南岸，
漠阳关山月。

印章：关山月印（白文）

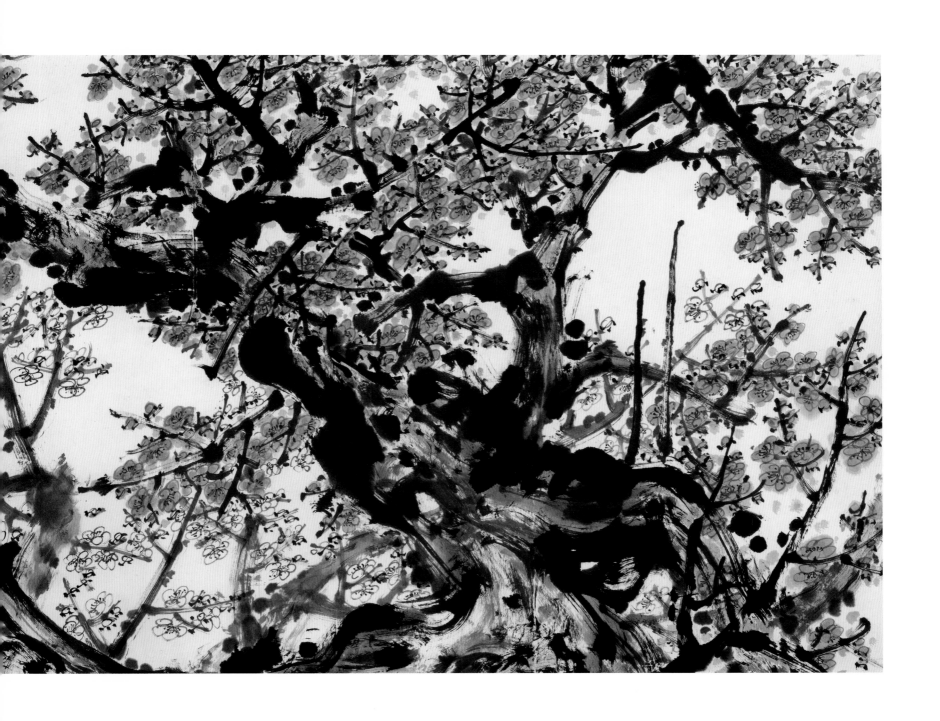

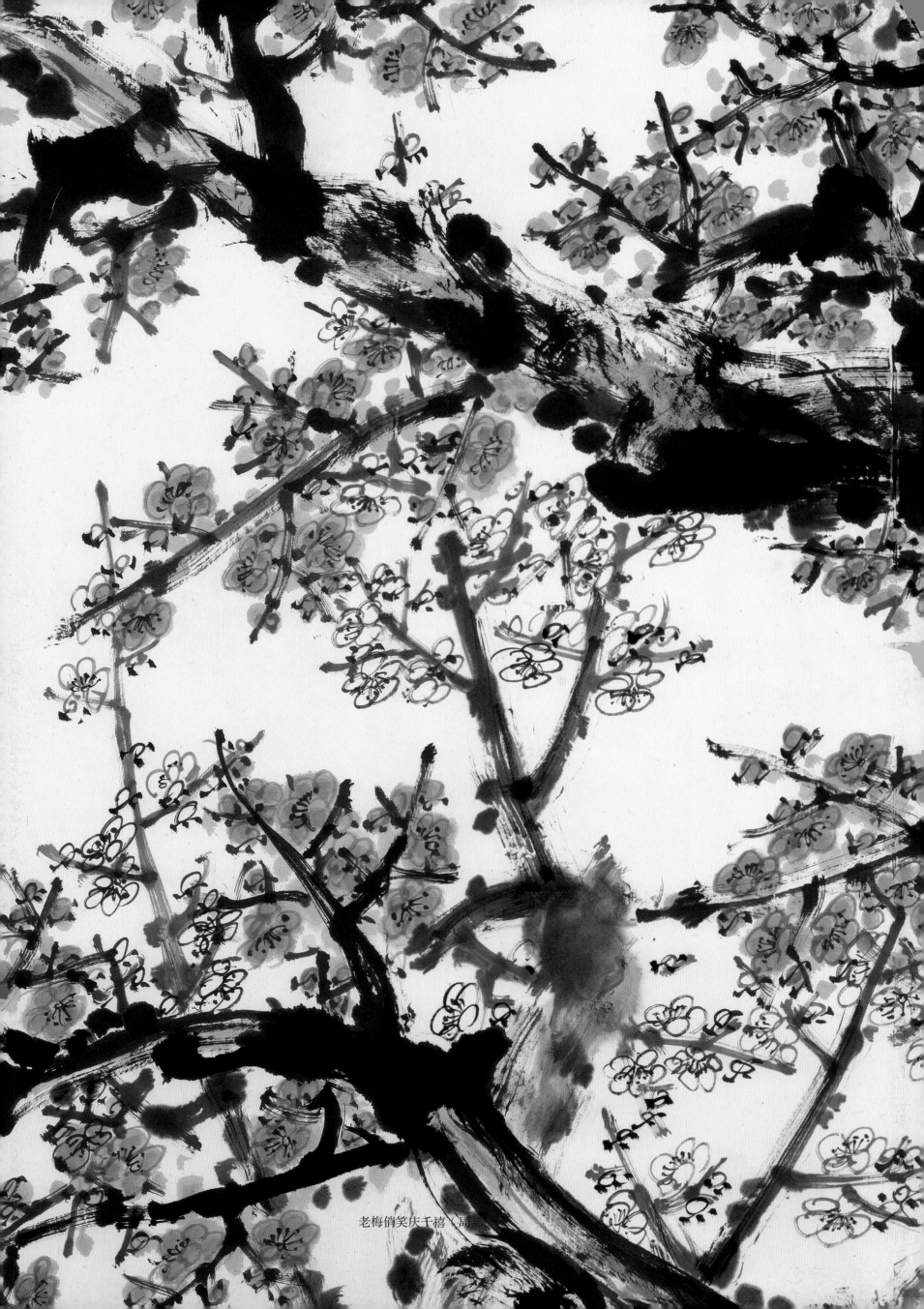

老梅俏笑庆千禧（局部）

报春图

1999年

84 cm×77 cm

纸本设色

私人藏

款识：报春图。一九九九年新春于羊城。漠阳关山月。

印章：关（朱文）山月（白文）

报春图

1999年

84 cm×77 cm

纸本设色

私人藏

款识：报春图。一九九九年新春于羊城。漠阳关山月。

印章：关（朱文）山月（白文）

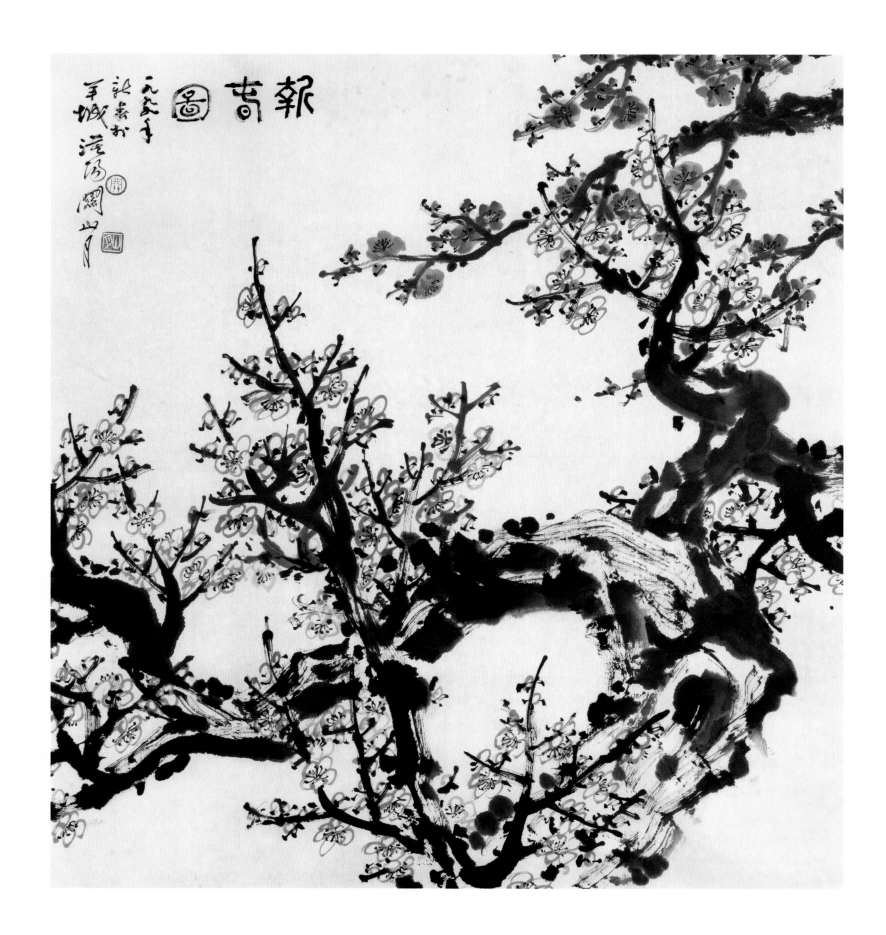

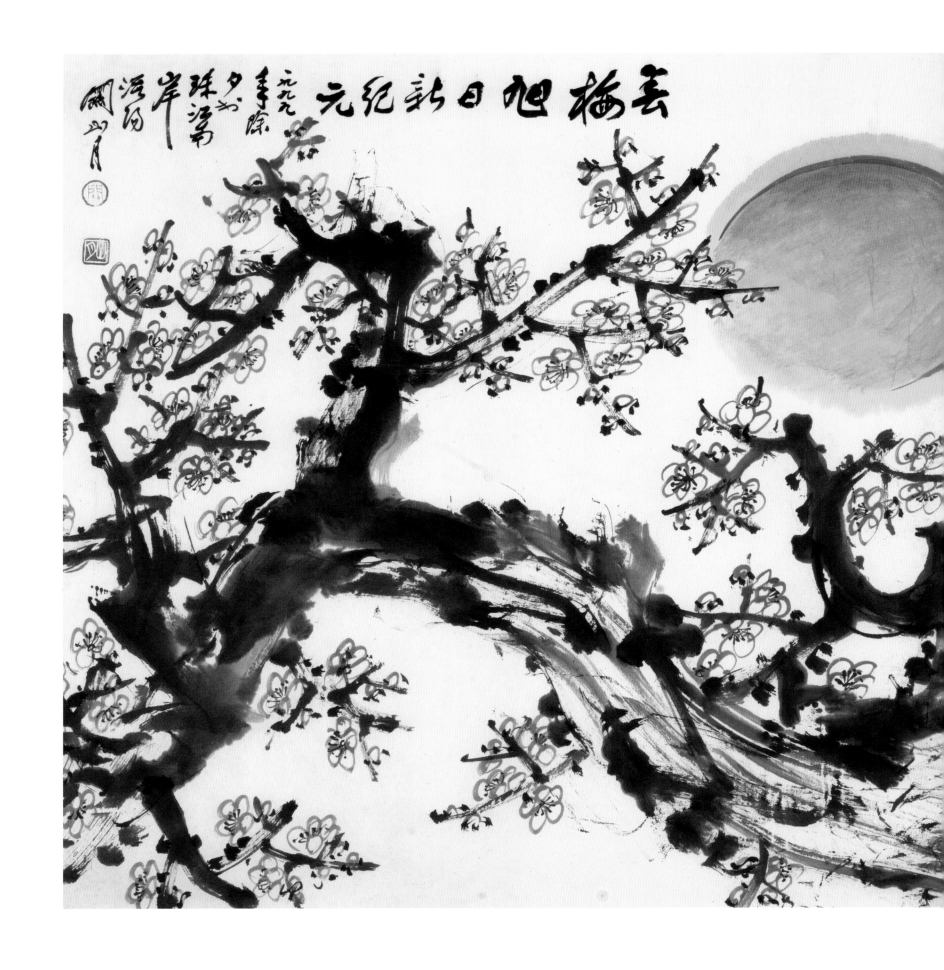

春梅旭日新纪元

2000年
68 cm × 138 cm
纸本设色
私人藏

款识：春梅旭日新纪元。一九九九年除夕于珠江南岸，
漠阳关山月。

印章：关（朱文）山月（白文）为人民（朱文）

款识：冰天雪地可培栽，魂韵清香寒里来。今日迎来新世纪，
梅花俏笑报春开。二〇〇〇年新春，漠阳关山月于珠江
南岸。

印章：关（朱文）山月（白文）

梅花俏笑报春开

2000年
179.5 cm × 68 cm
纸本设色
私人藏

款识：冰天雪地可培栽，魂韵清香寒里来。今日迎来新世纪，
梅花俏笑报春开。二〇〇〇年新春，漠阳关山月于珠江
南岸。

印章：关（朱文）山月（白文）

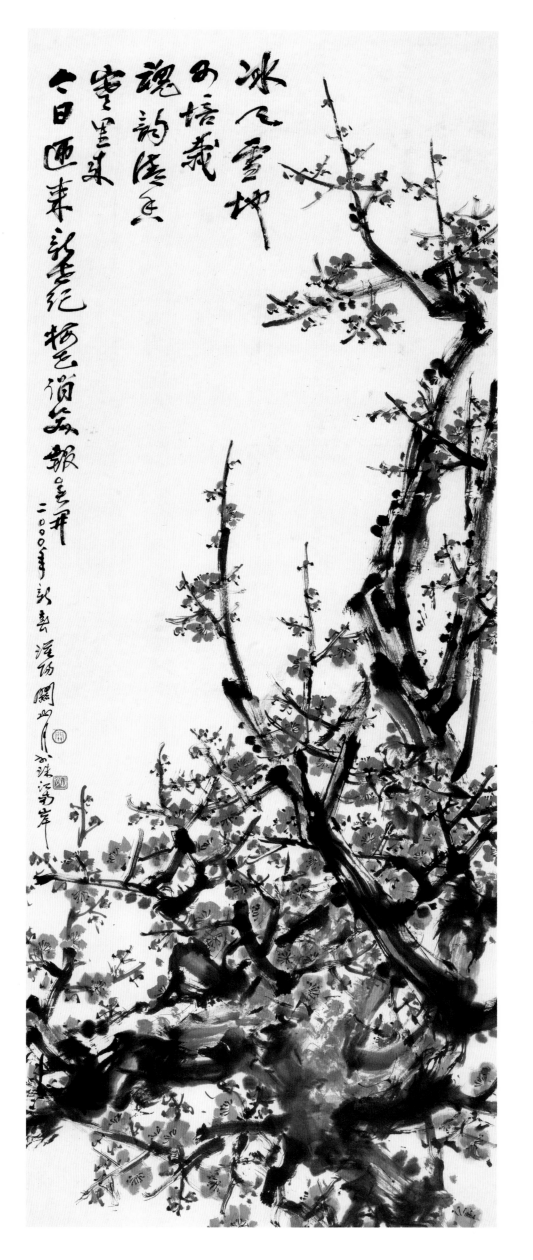

257

附 录

白梅

20世纪60年代

18 cm×124.5 cm

纸本设色

私人藏

款识：漠阳关山月。

印章：关（朱文） 六十年代（朱文）

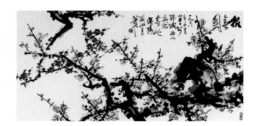

报春图

1978年

68 cm×136.5 cm

纸本设色

私人藏

款识：报春图。一九七八年十月廿五日于鄂城西山急
就成此，漠阳关山月笔。

印章：关山月印（白文） 七十年代（朱文）

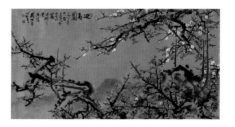

迎春图

1981年

94.5 cm×180.5 cm

金笺设色

私人藏

款识：迎春图。一九八一年"七一"前夕画于白
云山麓南湖之滨。漠阳关山月笔。

印章：关山月（白文） 漠阳（朱文）
八十年代（朱文）

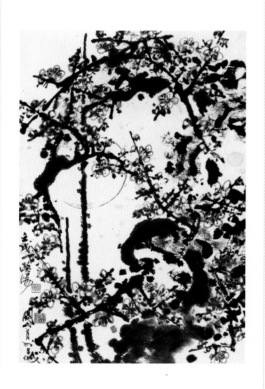

月下寒梅

1982年

76.7 cm×50.3 cm

纸本水墨

私人藏

款识：壬戌漠阳关山月于羊城。

印章：关山月章（白文） 漠阳（朱文）

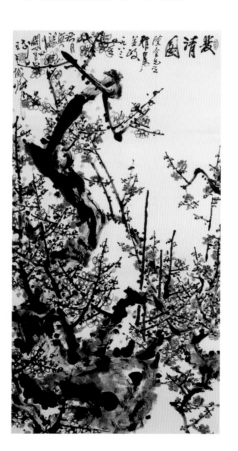

双清图

1983年

137.5 cm×68.5 cm

纸本设色

私人藏

款识：双清图。汉全先生雅属并政。一九八三年秋
月，漠阳关山月于五羊城草。

印章：关山月印（白文） 漠阳（朱文）
八十年代（朱文）

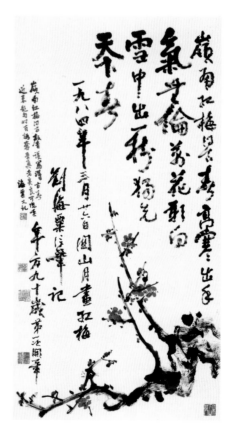

刘海粟题红梅图

1984年

136.8 cm×68 cm

纸本设色

私人藏

款识：岭南红梅得古春，高寒出手气无伦。万花敢向
雪中出，一树独先天下春。一九八四年三月廿
六日关山月画红梅，刘海粟信笔记。年方九十
岁第一次开笔。

印章：山月画梅（朱文） 刘海粟印（白文）
一洗万古凡马空（白文）慰天下之劳人（白文）

再识：岭南红梅得古馨，误写"得古春"。近来题句
时有误夺，吾真老矣，良可愧叹。海粟又记。

印章：海粟不作（朱文）

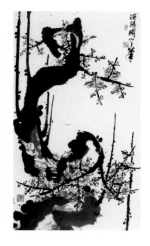

梅花香自苦寒来

1985年
121 cm×68 cm
纸本水墨
私人藏

款识：漠阳关山月笔。

印章：关山月印（白文）八十年代（朱文）
慰天下之劳人（白文）

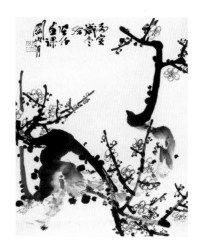

墨梅

1986年
60.5 cm×45.3 cm
纸本水墨
私人藏

款识：丙寅岁冬，给坚仔画课。关山月。

印章：关山月（朱文）

雪梅

约20世纪80年代
68.5 cm×68 cm
纸本设色
私人藏

款识：漠阳关山月。

印章：关（朱文）山月画梅（朱文）

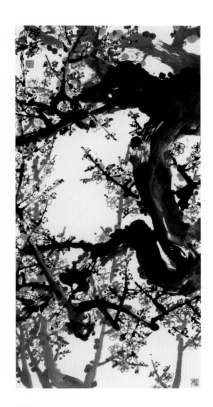

墨梅

1990年
135.5 cm×67 cm
纸本水墨
私人藏

款识：漠阳关山月。

印章：关山月（白文）山月画梅（朱文）

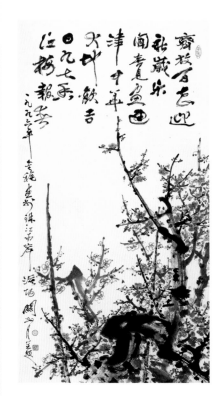

九七香江梅报春

1996年
138 cm×68 cm
纸本设色
私人藏

款识：齐放百花迎新岁，乐闻喜见画通津。中华大地
庆吉日，九七香江梅报春。一九九六年金秋画
于珠江南岸。漠阳关山月并题。

印章：关（朱文）山月（白文）九十年代（朱文）

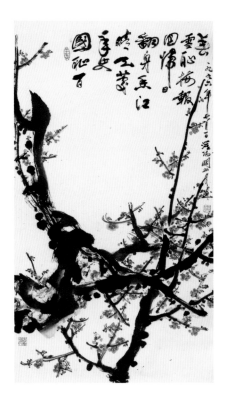

雪耻梅报春

1996年
128 cm×68 cm
纸本设色
私人藏

款识：国耻百年史，晴天庆翻身。香江回归日，雪耻
梅报春。一九九六年七月一日，漠阳关山月画。

印章：关山月（朱文）九十年代（朱文）
山月画梅（朱文）

春梅斗方

1996年
71 cm × 64 cm
纸本设色
私人藏

款识：漠阳关山月。

印章：关山月（朱文）九十年代（朱文）

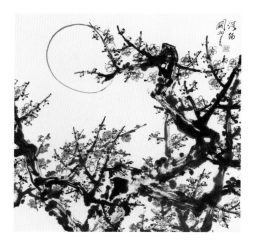

梅月图

1997年
69 cm × 68.5 cm
纸本设色
私人藏

款识：漠阳关山月。

印章：关（朱文）

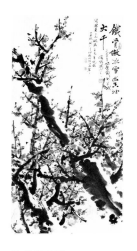

铁骨傲冰雪

1997年
尺寸不详
纸本设色
毛主席纪念堂藏

款识：铁骨傲冰雪，幽香沁大千。一九九七年国庆节于
　　　羊城。漠阳关山月。

印章：关山月（朱文）九十年代（朱文）

再识：周恩来同志诞辰一百周年纪念。丁丑秋，关山
　　　月补题于珠江南岸。

印章：关山月印（白文）漠阳（朱文）

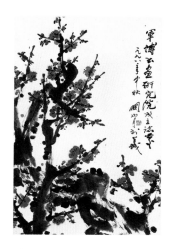

梅花

1998年
70 cm × 46 cm
纸本设色
中国人民革命军事博物馆藏

款识：军博书画研究院成立志庆。一九九八年中秋，
　　　关山月于羊城。

印章：关山月印（白文）

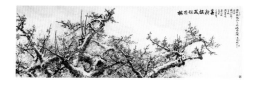

梅花俏笑报新春

1999年
120 cm × 363 cm
纸本设色

款识：梅花俏笑报新春。一九九九年春，为庆祝建国
　　　五十周年及澳门回归，并为迎接新纪元之来临而
　　　图此，漠阳关山月。

印章：关（朱文）山月（白文）新纪元（朱文）
　　　慰天下之劳人（白文）

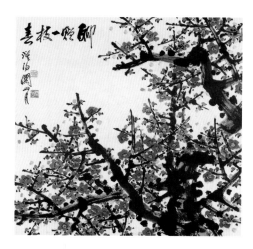

聊赠一枝春

20世纪90年代
68.5 cm × 69.5 cm
纸本设色
私人藏

款识：聊赠一枝春。漠阳关山月。

印章：关山月印（白文）漠阳（朱文）

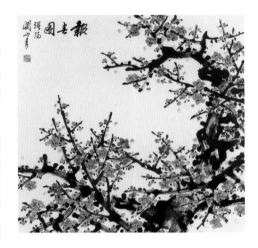

报春图

20世纪90年代
69.5 cm × 68.5 cm
纸本设色
私人藏

款识：报春图。漠阳关山月。

印章：关山月印（白文）

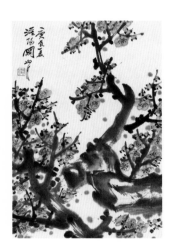

红梅

2000年
70 cm × 47 cm
纸本设色
私人藏

款识：庚辰夏，漠阳关山月。

印章：关山月（朱文）

红梅

年代不详
70 cm × 22.3 cm
纸本设色
私人藏

款识：山月画。

印章：关（朱文）

图书在版编目（CIP）数据

关山月全集 / 关山月美术馆编. —— 深圳 : 海天出
版社；南宁 : 广西美术出版社，2012.8
ISBN 978-7-5507-0559-3

Ⅰ.①关… Ⅱ.①关… Ⅲ.①关山月（1912~2000）
—全集②中国画—作品集—中国—现代③汉字—书法—作
品集—中国—现代 Ⅳ.①J222.7

中国版本图书馆CIP数据核字（2012）第235931号

关山月全集
GUAN SHANYUE QUANJI

关山月美术馆　编

出　品　人　尹昌龙　蓝小星

责任编辑　李　萌　林增雄　杨　勇　马　琳　潘海清

责任技编　梁立新　凌庆国

责任校对　陈宇虹　陈敏宜　肖丽新　林柳源　尚永红　陈小英

书籍装帧　图壤设计

出版发行　海天出版社　广西美术出版社

地　　址　深圳市彩田南路海天大厦（518033）

　　　　　广西南宁市望园路9号（530022）

网　　址　www.htph.com.cn

　　　　　www.gxfinearts.com

邮购电话　0771-5701356

印　　制　深圳雅昌彩色印刷有限公司

开　　本　787 mm×1092 mm　1/8

印　　张　353

版　　次　2012年8月第1版

印　　次　2012年8月第1次

书　　号　ISBN 978-7-5507-0559-3

定　　价　8800.00元（全套）